KB0821Z8

정보 디자인 교과서

정보 디자인 교과서

2008년 4월 14일 초판 발행 · 2023년 8월 31일 개정판 1쇄 발행 · **지은이** 오병근, 강성중
펴낸이 안미르, 안마노 · **편집** 김한아 · **디자인** 박현선 · **표지 그래픽** 신재호 · **영업** 이선화
커뮤니케이션 김세영 · **제작** 금강인쇄 · **글꼴** SM3견출고딕, SM3중고딕, SM신신명조
Adobe Garamond pro, Univers LT, Futura std

안그라픽스
주소 10881 경기도 파주시 회동길 125-15 · **전화** 031.955.7755 · **팩스** 031.955.7744
이메일 agbook@ag.co.kr · **웹사이트** www.agbook.co.kr · **등록번호** 제2-236(1975.7.7)

ISBN 979.11.6823.038.5 (93650)

정보 디자인 교과서

오병근 · 강성중 지음

안그라픽스

머리말

추천의 글

이 책이 왜 필요한가

정보는 IT(Information Technology), 지식 정보화 시대 등과 같은 말에서 엿볼 수 있듯이 사회, 경제, 기술을 이끄는 핵심 용어가 된 지 오래다. 정보에 대한 관심과 역할의 증대는 컴퓨터를 비롯한 디지털 기술의 발전과 밀접한 관계가 있지만, 사실 정보라는 것은 컴퓨터 시대 이전부터 인간과 함께하였으며 기호와 문자가 사용된 이래 정보를 다루는 활동은 지속적으로 증가해 왔다. 또한 기술의 발전으로 우리가 생산, 유통, 소비하는 정보의 양이 급격히 증대하고 컴퓨터와 네트워크의 출현으로 이전의 제한적이고 집중화된 정보의 생산과 접근이 대중화·분산화하기에 이르렀다.

분야별로 정보에 대한 다양한 접근과 해석이 있는데, 인문 사회 분야에서는 정보에 의한 인간과 사회의 변화, 제도 등에 관심이 있을 것이고, 공학에서는 효율적으로 정보를 검색, 저장, 관리하는 최적화 시스템을 찾는 데 주력할 것이다. 디자인 분야에서는 정보 사용자에 초점을 맞춰 커뮤니케이션을 위한 정보 전달의 효율성을 증진하는 방법에 집중한다. 따라서 정보 디자인은 정보가 전달되고 사용되는 환경과 사용자를 중심으로 효율적으로 정보를 표현하고 사용할 수 있는 것을 목표로 한다.

분야마다 정보를 다루는 서적들이 다양하지만 디자인 분야에서는 그렇지 못하다. 현대를 디지털 시대의 지식 정보화 사회라고 하지만 지식과 정보의 디자인에 대한 체계적이고 이해하기 쉬운 지침서는 많지 않다. 기존의 시각 정보와 그래픽 디자인 범주에서 정보 디자인을 부분적으로 다루거나 디자인 사례 중심의 포트폴리오식 서적이 대부분이다. 이에 정보의 정의부터 정보를 디자인하는 원리와 방법, 사용자에 대한 고려, 정보를 담는 미디어와 환경 등의 이해를 위해 이론과 적용 사례를 통한 정보 디자인 체계를 제시할 필요가 있다.

이 책이 다른 책과 다른 점은

이 책은 단지 디자인 결과물이나 디자이너를 개별적으로 설명하기보다는 먼저 정보 자체와 정보 디자인의 개념, 역사를 이해한 다음, 정보를 디자인하기 위한 원리와 방법, 디자인 요소에 대해 단계적으로 이해할 수 있도록 구성했다. 이를 통해 시각적 요소뿐 아닌 정보에 대한 구조적 접근으로 정보의 핵심을 조직화하고 사용자 중심의 정보 전달이 되도록 디자인하는 데 역점을 두었다. 모호하고 광범위한 정보를 구분하고 디자인하기 위해 대상을 분명히 인식하도록 했다. 디자인에서 다룰 수 있는 정보를 원리와 방법, 지식과 연구, 길 찾기와 안내, 시스템과 디지털 공간으로 구분하고 각 영역의 특성과 다양한 사례를 제시했다.

이 책에서는 기본적으로 정보 디자이너가 '디자인의 관점'에서 이해하고 알아야 할 덕목을 중심으로 정보에 접근했다. 정보를 위한 디자인과 디자이너, 프로젝트에 관한 것뿐만 아니라 '사용자user'를 중시해야 함을 이 책을 접하는 독자들은 이해할 것이다. 개인이 수용하고 관리할 수 있는 범위를 훨씬 뛰어넘는 정보의 홍수 속에서 정보 사용자들의 의도와 목적을 찾아내고 그것에 맞도록 정보를 편집·가공하는 것이 정보 디자인의 목적이기 때문이다. 따라서 사용자 중심의 디자인에 접근하는 것이 무엇보다도 중요하다.

이 책은 어떤 내용을 담고 있나

이 책은 정보 디자인을 위해 알아야 할 전반적인 내용을 다루며, 정보와 정보 디자인의 개요, 원리, 요소, 적용, 미래 등의 주요 5개 영역으로 구성했다.

정보 디자인의 개요 부분에서는 데이터와 정보의 차이로부터 정보의 특성과 정보 디자인의 개념 설명을 통해 정보는 무엇이고 정보 디자인은 무엇인지 설명하고, 역사 속의 주요 사례를 통해 정보에 접근하는 방법의 변화와 발전을 알아보았다. 정보 디자인의 원리 부분에서는 정보 디자인의 기본 구성을 정보의 조직화, 정보의 시각화, 정보와 사용자로 크게 구분하고 각 영역에 대한 체계적 방법을 제시하며, 디자인의 전문성과 차별성이 '개념과 사고의 시각화visualization'라 할 때, 많은 부분을 정보 시각화에 할애했다. 정보 디자인의 요소 부분에서는 실제 디자인 과정에서 필요한 요소들로 정보와 그래픽, 색채와 정보 등을 설명하고 디지털 환경에서의 정보 관련 기술의 발달에 맞춰 미디어와 관련된 다이내믹, 인터페이스, 인터랙션 등의 세부 분야도 놓치지 않았다. 정보 디자인의 적용 부분에서는 정보의 목적에 따라 '원리와 방법' '지식과 연구' '길 찾기와 안내' '시스템과 디지털 공간'으로 그 개념을 구분하고 분야별로 적용된 디자인의 대상과 프로세스, 배경 등에 대해 우수한 사례를 수집하여 설명했다. 마지막으로 정보 디자인의 미래에서는 지능 정보화 사회의 진화와 기술의 발전, 그에 따른 정보를 다루는 디자이너의 역할 등에 대해 제시했다.

책의 전반부는 정보의 개요, 정보 디자인의 원리와 요소에 관한 이론을 가능한 사례와 함께 설명하고 있으며, 이론 부분은 관련 키워드를 다이어그램으로 시각화하여 기본 개념을 이해할 수 있게 설명하고 있다. 또한 내용에서 중요한 문구를 강조하고 상마나 금언을 넣어 독자들이 주제별 맥락을 잡을 수 있도록 구성했다.

정보 디자인은 주로 사용자에게 지시나 설명의 교육을 통해 원하는 행동이나 임무를 원활히 할 수 있게 도와주는 것이다. 실제 정보란 디자인 분야뿐만 아니라 공학, 인문 사회 분야와의 연계를 통해 이루어져야 하는 것들이 많다. 이 책에는 그러한 면에 부합할 수 있는 주요한 디자인 프로젝트 사례들을 찾아 실었으며 그 배경과 의미, 디자이너, 프로젝트명, 국가 등에 관한 상세한 정보를 함께 제시하기 위해 노력했다. 무엇보다 딱딱한 정보를 다룬 것보다 재미있고 독특한 예를 통해 창조적인 정보 디자인을 중시하여 독자들의 흥미와 이해를 도우려 했다. 정보 디자인에 대한 국내 저술이 많지 않은 상황에서 우리의 작업이 정보 디자인 발전에 토대가 될 수도, 반대로 걸림돌이 될 수도 있음에 나름대로 고심하고 노력했다. 하지만 전문가들이나 독자들이 볼 때 부족한 부분이 많으리라 생각된다. 정보 디자인은 앞으로 정보 네트워크의 통합과 매체의 다변화로 역할과 비중이 지금보다 더 확대될 것이며, 정보의 전달이 커뮤니케이션의 과정이 아니라 문화와 감성을 공유하고 소통하는 핵심이 될 것이다. 이 책에서 제시한 새로운 개념과 용어들은 앞으로의 연구들로 많이 달라질 수 있는 부분도 있음을 밝히며, 틀린 부분이나 잘못된 부분들을 독자들이 친절하게 알려준다면 이를 기꺼이 수용하여 다음 기회에 수정·보완할 것을 약속드린다.

이 책에는 독자의 이해를 돕기 위해 많은 도판 자료들이 사용되었다. 저자가 직접 촬영하고 수집했지만, 일부는 귀중한 참고 자료로부터 얻은 도판도 있다. 사용된 모든 도판에 대해 제작자와 저작권자에게 사용에 대한 허락을 얻어야 하나, 연락이 되지 않거나 출처가 불명확한 도판은 사전에 허락을 얻지 못하고 사용했음을 아울러 밝힌다.

이 책은 누가 보아야 할까

이 책은 정보를 다루는 이론과 실제를 체계적으로 학습하기 위한 지침서와 같다. 정보 디자인에서 다루는 소재는 매우 광범위하여 이 책에서 모든 내용을 다룰 수는 없었다. 또한 디자인의 원리와 방법이 일괄적으로 적용한 것도 아니다. 그러나 보편적으로 데이터를 이해하고 그것을 정보화하기 위해 취할 수 있는 원리와 방법, 적용에 대한 체계적인 정리를 통해 정보 디자인에 대한 이해를 도우려 했다.

따라서 현재 정보를 다루는 인문 사회나 공학 등의 학문 분야, 공공 행정 및 기업의 정보 관련 담당자들에게 참고서가 될 수 있으며, 실제 프로젝트를 수행하는 현업의 디자이너는 정보 디자인에 대한 이론과 방법의 체계를 갖추고 전문성을 향상시킬 수 있을 것이다. 그리고 이제 입문하는 학생들은 정보와 정보 디자인에 대한 기본적인 이해와 디자인 문제 해결을 위한 방법을 배울 수 있을 것으로 기대한다.

감사의 글

이 책을 위해 필요한 자료와 프로젝트 사례를 제공해 준 모든 분들과 추천 글을 써 주신 미국 뉴욕의 AM+A 대표 애런 마커스Aaron Marcus, 국제정보디자인협의회(IIID, International Institute for Information Design) 설립자인 오스트리아의 피터 심링어Peter Simlinger께 깊은 감사를 드린다.

그리고 언제나 통찰력 있는 고견을 주시는 은사님들과 교정 작업을 도와준 대학원 연구생들, 그리고 출판을 위해 정성을 다해 주신 안그라픽스 관계자 여러분에게 감사의 마음을 표한다.

저자 일동

이 책은 정보 디자인의 전반적인 분야를 다룬 중요한 시도라고 할 수 있습니다. 학생, 전문가, 연구자 등, 정보 디자인에 관심 있는 독자들은 이 책을 통해 정보를 위한 디자인의 원리, 수단이나 방법, 기술, 이슈들에 대해 잘 이해할 수 있습니다. 정보 디자인이나 시각화, 사용자 인터페이스 디자인은 우리의 주변 공간이나 제품들, 미디어, 커뮤니케이션의 필수적인 구성 요소입니다.

좋은 정보 디자인은 정보를 담는 미디어, 정보 콘텐츠, 혹은 사용자 콘텍스트에 상관없이 현명한 결정을 빨리할 수 있도록 도와줍니다. 성공적인 정보 디자인은 어떤 상황에서 결정해야 하는 사람뿐만 아니라 그 사람으로부터 영향을 받는 모든 이에게도 이득을 줄 수 있습니다. 이 책은 정보 디자인에 대해 용어 정의, 역사적 전개 서술, 수단과 방법 등 무엇을 어떻게 해야 하는지에 대한 구체적이고 실질적인 논의를 담고 있습니다. 이처럼 정보 디자인의 사전과 같은 종합적인 내용을 다룬 책은 드물며 이는 정보 디자인 분야에 많은 기여를 할 것으로 생각합니다.

애런 마커스 Aaron Marcus
미국 뉴욕 AM+A associates 회장, 일리노이공과대 디자인대학 초빙 교수, 《User Experience Magazine》 주 편집자, 《Information Design Journal》 편집자

애런 마커스는 미국 프린스턴대학에서 물리학을, 예일대학에서 그래픽 디자인을 전공했다. 뉴욕에 AM+A associates를 설립하여 25년 동안 주로 미디어 디자인 분야의 프로젝트와 연구로 국제적인 인지도를 얻고 있다. 애플, 마이크로소프트, 노키아. 삼성, BMW, HP, 크라이슬러 등 세계적인 기업들의 미디어 관련 디자인에 대한 프로젝트와 자문을 수행하고 있으며, 사용자 경험, 인터페이스 문화, 웹, 모바일과 자동차 인터페이스에 관한 논문 등으로 주목받았다.

Prof. Byungkeun Oh & Sungjoong Kang's book takes on an important challenge: to communicate the entire subject of information design. The interested reader, whether a student, professional, or researcher, will be able to better understand the philosophy, principles, method, techniques, tools, and issues that confront us all today. Information design, visualization, and user-interface design are essential components of our built environment, our products, our media, and our communication. Good information design helps people to make smarter decisions faster, no matter what the medium, content, or context. That success benefits not only the person making the decisions, but all who are affected by them. Prof. Oh & Kang do a thorough job of defining terms, describing the history of the field, and providing concrete, practical discussions of what should be done and how to do it. This kind of thorough, encyclopedic treatment is a rare and welcomed contribution to the field.

Aaron Marcus

이 책은 '정보란 무엇인가?'라는 문제부터 올바르게 다루고 있습니다. 정보 디자인 분야에서 바람직하고 실질적인 것은 '정보란 무엇인가?'에 대한 명확한 관점의 제시부터 있어야 하며, 그것을 통해 정보 디자인에 대한 이해를 높일 수 있고, 정보가 필요한 곳에 적절히 대응할 방법을 찾거나 사용하는 데 즐겁고 유용할 수 있습니다.

일단 정보 디자인에 대해 보편적으로 받아들일 수 있는 균형 잡힌 이론이나 서적이 아직 없다는 것이 일반적인 인식입니다. 이러한 상황에서 이 책은 그에 대한 해답을 구하려는 적극적인 탐색으로 매우 의미 있는 일이라 할 수 있습니다. 이 책에서 다룬 모든 내용이 정보 디자인에 관심 있는 모든 독자들에게 명쾌한 대답을 줄 수 있는 성공적인 책이 되길 기원합니다.

Prof. Oh & Kang ask the right question in the beginning: What is information? Successful professional practice in the field of information design presupposes a clear view of what sort of animal the information is that can and should be made more easily understandable, more appropriate to perform a given task and more joyful to use. There is agreement that – for the time being – a harmonized, generally accepted theory of information just does not exist. The more every initiative – like the one of Prof. Oh & Kang – that tries to answer the question and by showing its professional consequences must be highly appreciated. I may wish hope Prof. Oh & Kang's thinking will contribute to clarifications and wish their book all possible success.

Peter Simlinger

피터 심링어 Peter Simlinger
국제정보디자인협회(IIID) 설립자,
정보 디자인 저널 편집장,
전 오스트리아 그래픽디자인협회 회장

피터 심링어는 오스트리아 빈공과대학과 영국 런던 유니버시티 칼리지에서 건축을 전공하고 1967년 빈에 정보 디자인 회사를 설립했다. 1985년에 국제정보디자인협회(IIID)를 설립하고 현재까지 정보 디자인 분야에서 국제적으로 주도적인 활동을 하고 있다. 1967년부터 병원, 철도, 항공, 도시 등을 위한 정보 디자인을 수행했으며, 기업 디자인, 멀티모달multimodal 관광 정보와 안내 시스템 프로젝트를 수행하고 있다. 오스트리아 그래픽디자인협회 회장을 역임하였고 세계정보디자인협회를 실질적으로 이끌며 정보 디자인 저널 발행, 많은 정보 디자인 국제 학술 세미나와 행사 등을 개최하고 있다.

1 정보 디자인의 개요

정보란 무엇인가

정보는 유용성과 목적이 부여된 데이터이다.

피터 드러커 Peter F. Drucker

우리는 항상 정보에 둘러싸여 살아가고 있다. 그 정보들 중에는 시각적으로 바로 확인되는 것이 있는가 하면 신문 기사, 학위 논문, 연표, 악보, 지도 등 텍스트나 기호로 되어 있어 해석을 해야 하는 것도 있다. 현대의 미디어 환경에서 정보는 우리 주변에서 다양성을 지니며 목적과 용도에 따라 수많은 형태로 보여진다.

　모든 정보는 그 목적에 따라 의미meaning와 가치value를 지니며 생산자와 사용자의 관점에 따라 다양하게 정의된다. 일반적으로 정보가 되기 전의 단계를 데이터data라고 하는데, 이는 아직 정보로서 완전한 형태와 의미를 갖추지 못한 모습을 가르킨다. 또한 사용자가 정보를 습득하여 개인화 과정을 통해 축적해 감으로써 정보는 지식knowledge으로 전환된다. 지식은 우리가 생활을 영위하면서 인위적으로 습득하는 고도의 논리적 상식이지만 옳고 그름의 가치 판단은 결여되어 있다. 우리에게는 이를 판별할 수 있는 정신적 작용이 필요하다. 이것을 지식보다도 상위 개념인 지혜wisdom라고 한다. 다시 말해 정보는 궁극적으로 삶을 영위하는 데 필요한 지식과 지혜를 형성하는 토대라고 할 수 있다.

　의미와 가치가 있는 정보를 디자인하려면 그것을 이루는 구조와 속성, 전달하는 목적을 파악해야 한다. 앞서 언급했듯이 정보는 인간이 창조한 언어나 문자, 도형 같은 기호와 상징으로 이루어진 인위적인 것과 자연으로부터

얻어지는 것 등 그 형식이 무수히 많다. 디자인의 관점에서 정보란 주로 전자의 요소를 기호화하여 수용자에게 의미를 전달하는 것이다. 정보 디자인을 논하기에 앞서 본 장에서는 정보의 원자재, 개념과 구분, 그리고 그것이 사용자에게 어떻게 전달되고 이해되는지 살펴본다.

1.1 **마셜 제도Marshall Islands의 해상도**
북태평양 마셜 제도의 미크로네시아 인들이 야자나무 잎줄기와 코코넛에서 뽑은 실로 만든 해상 정보 지도. 줄기로 만든 그리드는 풍향에 영향을 받는 조류의 교차점, 만곡, 굴절 등을 의미하며, 항해를 위한 바닷길의 정보를 표현한 것이다. 줄기에 군데군데 묶여 있는 조개들은 섬의 위치를 나타낸다.

1 정보의 원자재 : 데이터

'데이터'의 사전적 의미는 재료 또는 자료, 논거論據를 뜻하는 데이텀datum의 복수형으로, 일반적으로 결론을 내리는 데 근거가 되는 사실이나 참고 자료를 말한다. 컴퓨터 용어로는 정보를 작성하는 데 필요한 자료를 뜻하며 요즘은 디지털 데이터라는 일반적인 용어로 사용된다. 디지털 데이터는 컴퓨터에 입력하는 신호, 기호, 숫자, 문자, 사운드, 영상으로 표현되어 이것을 생성

한 사람만이 이해할 수 있으며 특정한 목적에만 소용되는 것이다. 일반적으로 데이터는 정보와 혼용하기도 하고 미디어에 저장된 형태를 일컫는다. 넓은 의미에서 데이터는 연구나 조사, 발견, 수집의 결과인 일종의 기초 자료로서, 정보를 만들기 위한 원자재와 같은 것이라고 정의할 수 있다.

데이터는 정보 자체가 아니므로 정보로서의 가치가 부족하며, 데이터를 만들어 낸 생산자에게는 유용할 수 있으나 사용자에게 의미를 전달하기에는 적절치 않다. 가공되지 않고 의미를 갖지 않은 상태의 개체라 할 수 있다. 데이터 디자인이라는 표현을 쓰지 않는 것에서 알 수 있듯이, 데이터가 분석analysis의 대상이 될 수는 있어도 그 자체가 우리가 디자인하려는 대상은 아니다.

예를 들어 어떤 주제에 관한 설문 조사에서 응답자가 표시한 항목들을 모아 놓은 것을 데이터라고 할 수 있다. 그것은 조사의 결과물로서 아직 자료 수준에 머무르며 의미 있는 정보로 인식하기는 어렵다. 이러한 데이터로 원하는 설문의 목적을 달성하려면 응답한 항목들을 정리하고 배열하여 일종의 패턴을 찾아내야 한다. 찾아낸 패턴에서 유용한 의미를 발견하고 이해할 수 있을 때 정보로서의 가치가 생성된다.

이처럼 우리가 일상에서 접하는 것은 대부분 데이터이고 이를 정보와 구별하기는 사실상 어렵다. 효율적인 정보 전달에서는 데이터를 직접 보여 주지 않는다. 그 이유는 불완전하고 비연속적이며 완전한 메시지가 아니므로 정보 전달 측면에서 가치가 없기 때문이다. 데이터를 적절하게 배열하고 조직화하여 정보로서의 형식과 내용을 갖출 때 비로소 의미가 부여되고 사용자들에게 유용한 것이 될 수 있다.

2 정보의 개념

정보의 정의는 다양하다. 넓은 의미로 생활 주체와 외부 객체 간의 사정인데, 생물은 생존을 위해 끊임없이 외부로부터 그를 둘러싼 콘텍스트context[1]에 관한 사실이나 소식을 얻고 이를 해석평가하여 대응하는 행동을 취한다. 정보는 데이터와 달리 그 자체만으로 의미가 있으며, 생산자와 사용자의 관점에 따라 다르게 전달될 수도 있다. 앞서 언급했듯이 데이터는 가공되지 않은 것이며 정보는 가공, 재생산, 파생, 확장된 것이다. 정보는 데이터에 의미와 가치를 부여해 조직화하고 변화시킨 것으로 형태와 형식을 지니고 있다. 데이터를 조직화하여 보여 주는 것은 사용자가 이해할 수 있는 형식으로 데이터를 바꾸는 것이다. 데이터의 조직화와 시각화는 청각적인 형태나 시각적인 형태 등 매우 다양한 형식으로 이루어질 수 있다. 정보의 효율적 전달을 위해 데이터를 조직화하여 의미를 부여하는 것은 감각적인 차원을 넘어 논리적 차원까지 작용하며 궁극적으로 정보를 더욱 가치 있게 한다.[2]

데이터와 정보를 더 명확하게 구분하려면 정보 생산과 활용 과정에서 콘텍스트를 고려해야 한다. 콘텍스트가 없으면 정보가 존재할 수 없다. 콘텍스트는 데이터의 환경과 관계될 뿐 아니라 그것이 어디에서 왔는지, 왜 소통되어야 하는지, 어떻게 배열되는지, 이해하는 사람의 태도와 환경이 무엇인지를 의미한다. 정보는 사용의 주체나 상황에 따라 의미와 가치가 다르기 때문에 정보가 생산되고 사용되는 콘텍스트가 중요하다.

1 사전적으로 'context'는 정황, 상황, 맥락, 문맥이라는 의미가 있으나, 디자인에서는 정보가 사용되는 사회·문화·기술적 환경을 총칭한다.

2 Richard Saul Wurman, 『Information Anxiety 2』, Que, 2000, p.28

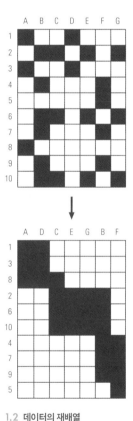

1.2 데이터의 재배열
데이터를 의미 있는 패턴으로 조직화하여 정보로서 가치가 생성되도록 하는 것

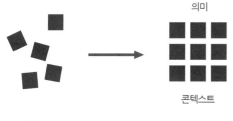

의미

콘텍스트

데이터 data **정보** information

1.3 데이터와 정보의 관계

정보의 특성 말이나 생각에 어떤 형상form을 부여한다는 어원에서 비롯된 서구 문화권의 'information'은 본래 '지시하다' '가르치다'라는 뜻에서 시작하여 '알리다' '전하다'를 의미하는 오늘날의 쓰임에 이른 발신 지향적 성격을 지닌다. 이어령은 한국인이 사용하는 '정보'라는 용어와 서구에서 사용해 온 '인포메이션'의 뜻은 차이가 있다고 주장한다. 한국어에서 정보는 문자 그대로 풀이하면 정情을 알리는報 것이다. 한국인의 정보 전달 양식에서는 정보의 정확한 전달성보다 정보 그 자체를 서로 공유하고 협력하는 참여성을 중시하는 경향이 있다. 이처럼 관점에 따라 달라질 수 있지만 디지털 시대에 정보는 다음과 같은 특성을 갖는다.[3]

3 이어령, 『디지로그』, 생각의 나무, 2006, pp.171-173

1 정보는 그 자체로 절대적으로 존재하는 것이 아니라 송신자와 수신자가 있어 상대적으로 존재한다.

2 어떠한 정보라도 수신자는 일정한 목적을 갖고 받아들인다.

3 정보의 가치는 수신자에 따라 결정된다. 똑같은 사실이 있을 때, 그것이 유용한 사람에게는 정보가 되지만 필요 없는 사람에게는 정보가 되지 않는다.

4 정보는 그 자체로는 형태가 없을 뿐 아니라 표현되지도 못하여 반드시 매체를 통해서 드러나게 된다.

5 정보는 복제와 유포에 의해 공유할 수 있다. 공유된 정보를 바탕으로 사람들 간의 커뮤니케이션이 성립된다.

6 정보는 전달이 용이해야 한다. 전달되지 않으면 그것은 정보가 아니다.

7 정보를 장기 보존할 수 있으나 정보의 가치는 시간과 함께 변화될 수도 있다.

정보의 가치 정보가 생산되고 활용되는 시대와 사회에 따라 그 가치도 달라진다. 사회가 정보화된다는 것은 물질과 에너지라는 유형 자원에 대한 가치 부여가 정보라는 무형 자원으로 전이되는 과정이라고 할 수 있다. 농경 사회에서 산업 사회, 지식 정보 사회로 바뀌어 가면서 기술과 정보 미디어가 다양하게 발전하고 그에 따라 정보의 가치와 비중이 더욱 높아진다. 이러한 정보의 가치는 다시 개인적 가치, 사회적 가치, 경제적 가치의 세 가지 차원으로 나누어 설명할 수 있다.

| 개인적 가치 |

정보가 개인적으로 유용한 목적으로 사용될 때의 가치를 말한다. 개인적 가치의 정보는 개인의 사적인 정보를 비롯해 개인이 소유하는 자산의 성격을 갖는다. 개인적 정보는 외부의 남용에서 초래될 불이익으로부터 보호받을 권리가 있으며 일반적인 정보나 재화적 가치가 있는 정보를 포함한다.

| 사회적 가치 |

삶의 유지와 이익을 위하여 사회 구성원이라면 누구나 이용할 수 있는 정보의 가치를 말한다. 정보는 본질적으로 공공적 가치를 지닌다. 예를 들어 인터넷이나 책, 박물관이나 도서관 등의 공공장소를 통하거나 구성원들의 개인적 요구에 의해 다양한 정보를 얻을 수 있다. 또한 미디어를 통해서도 공공의 목적을 위한 다양한 정보가 개발배포되고 있다.

1.4 **사회 변화에 따른 정보의 가치 변화**

경제 활동에서의 필요성 때문에 정보가 갖게 되는 재화적 가치를 의미한다. 이익을 추구하는 기업의 경우 경제적 가치의 정보는 기업의 생존을 좌우하는 것이 될 수도 있다. 상업적 목적의 제품이나 서비스, 기업 자체의 정보, 금융, 증권 등의 정보가 경제적 가치를 지닌 정보이다.

3 정보의 구분

지식으로서의 정보 지식은 인간이 생활을 영위하면서 인위적으로 습득하는 고도의 논리적 상식이자, 정보의 상위 개념이며 모든 경험의 산물이다. 또한 지식은 필요에 따라 다양한 정보의 경험을 통해 다른 관점과 방법으로 해석될 수 있다. 경험을 통해 형성된 지식은 특정한 세부 사항만을 설명하는 것이 아니라 다양한 상황에서 적용할 수 있게 일반화된 것을 의미한다. 이러한 일반화는 정보보다 상위의 개념을 이해할 수 있는 기준이 된다.

지식을 전달하는 데 가장 효과적인 방법의 하나가 스토리이다. 좋은 스토리는 섬세하게 묘사되는 풍부한 세부성과 경험을 제공하는 서사성이 있고 다양한 해석을 허락한다. 또한 상대를 보면서 이야기하는 스토리는 듣는 사람의 흥미와 경험에 따라 변화하고 정보를 더욱 개인적 수준으로 만들어 주는 역할을 한다. 스토리에 의한 대화는 지식을 구하는 사람들에게 가장 쉬우면서도 빠른 전달 방법이다. 다른 사람에 의해 전달되는 이야기는 빨리 이해할 수 있기 때문이다. 따라서 정보의 조직화에서도 스토리텔링 개념이 중요하게 적용된다.

지혜로서의 정보　지혜는 고차원 방법으로 우리가 사용하기에 충분하고도 이상적이 패턴을 이해하는 정보의 최종 단계를 말한다. 개인적 이해의 수준에 따라 결정되는 것으로 도달하기 어려운 단계라고도 할 수 있다. 이는 정보와 지식의 개인화에 의해 생성되며, 인위적으로 전달하거나 공유할 수 있는 것이 아니다. 지혜란 모든 지식을 통합하고 살아 있는 것으로 만들며 구애받지 않는 뛰어난 의미로서의 감각이다. 따라서 결코 일정한 지식 내용으로 고정하거나 전달할 수 없으며 정보나 지식보다는 수용자 콘텍스트에서 더 많은 이해로 전달될 필요성이 있다. 지혜는 다른 단계들보다 훨씬 추상적이고 철학적인 단계이다.

용어	정의
사실 fact	현실에서 나타나는 무질서한 상태, 남에게 관찰되지 않은 상태로 존재하고 있는 것
데이터 data	정보를 구성하는 요소, 평가되지 않은 메시지·사실·기호
정보 information	의미와 가치가 부여된 사실·기록, 데이터 + 특별한 사건·상황에 대한 내용 / 전달된 내용
지식 knowledge	체계화되어 축적된 정보이며 일반적인 적용이 가능한 것
지혜 wisdom	지식이 개인적으로 이해된 상태, 깨달은 상태
커뮤니케이션 communication	정보의 교환

표 1.1 **정보와 관계된 개념의 정의**

메시지로서의 정보　메시지란 전달자가 전달하고자 하는 내용이 기호화되고 처리되어 의미를 띠고 겉으로 표현되는 물리적 산물이다. 따라서 메시지의 3요소는 내용contents, 기호sign, code, 처리manage ment이다.[4]

메시지를 포함하고 있는 내용, 그것을 담아 이해될 수 있도록 형식이나 형태를 부여한 기호, 그리고 그것을 목적에 맞게 전달하는 것이 처리이다. 기호의 의미 전달에서 메시지의 유형은 정보형 메시지와 설득형 메시지로 구분할 수 있다. 정보형과 설득형의 전통적 구분은 송신자의 의도나 전달 내용의 형식과 관련된다. 다양한 매체와 환경에 의해 전달되는 두 유형의 메시지는 그 목적과 표현 방법에 따라 성격이 드러난다.

4 이명규, 장우권,
『지식정보사회와 디지털콘텐츠』,
전남대학교 출판부, 2004, p.91

1.5 정보의 메시지 구분

| 정보형 메시지 |

일반적으로 정보형 메시지는 정보 자체만을 전달하여 사용자
의 이해와 활용에 초점을 맞춘다. 정확한 사실을 전달해야 하
므로 장식적 요소와 같은 부가적 표현 없이 정보 전달의 기능
성을 강조한다. 따라서 정보형 메시지의 요소들은 직접적 사
실을 전달하거나 객관적이며 통계적·수치적 성격을 반영하
는 정보들로 구성되고 그 표현은 합리적이며 정보 지향적이다.

에드워드 터프티는 한 페이지에 쓰인 잉크의 양은 그 페이
지에 인쇄된 정보의 양과 비례해야 한다고 주장하며, 정보 자
체 외에 불필요한 요소의 철저한 배제를 강조했다. 통계나 사
실적 데이터를 표현하는 다이어그램 형식의 그래프나 공간을
위한 안내 정보와 같이 정보형 메시지는 주로 정보 지향적이
고 명확한 전달의 기능성을 중시한다.

1.7 정보형 메시지의 사례

Edward R. Tufte

| 설득형 메시지 |

설득형 메시지는 정보 전달과 사용자의 이해를 넘어 태도나
행동의 변화를 유도한다. 정보 사용자의 관심을 끌기 위한 설

득적 표현은 부가 요소 가미, 과장과 의외성, 이야기와 오락 등 재미적 요소로 구성된다. 에드워드 터프티와는 반대로 나이젤 홈즈[5]는 수용자에게 정보에 대한 흥미를 주는 요소들을 활용하여 정보에 대한 기억을 높일 수 있다고 주장하며, 그래픽 이미지나 멀티미디어를 이용한 표현을 중시했다. 이는 정보에 흥미를 갖게 하는 설득적 형식을 강조한 것이다.

Nigel Holmes

5 나이젤 홈즈의 웹사이트
www.nigelholmes.com

1.7 흥미를 주는 디자인 자동차 마니아가 아닌 일반 독자의 흥미를 끌 수 있도록 재미있고 간단하게 표현한 그래픽. 디자인: Nigel Holmes

| 정보형과 설득형의 통합 메시지 |

정보의 목적과 특성에 따라 메시지의 표현 방법이 다를 수 있지만, 최근에는 정보를 담는 미디어의 개인화와 엔터테인먼트화 때문에 정보 디자인에서 수용자를 위한 흥미 요소를 간과할 수 없게 되었다. 이를 위해서는 정보 전달의 기능적 측면을 강조하는 정보형 메시지와 수용자의 심리적 부담을 줄이고 흥미 유발을 통해 정보에 몰입할 수 있게 하는 설득형 메시지의 통합이 필요하다. 정보 메시지에 흥미를 부가하려면 데이터를 직설적으로 구성하는 차원을 넘어 정보를 표현하는 시각, 청각과 같은 감각적 요인과 정보 구조, 미디어의 특성을 능동적으로 활용해야 한다. 전달 과정에서 사용자의 흥미를 유발하여 정보의 효율성을 높이는 이러한 개념을 인포테인먼트[6]라고 한다.

6 **infortainment**
수용자의 관심 유도를 목적으로 하는 콘텐츠와 엔터테인먼트 요소의 결합은 오래전부터 다양한 분야에서 나타났다. 인포테인먼트는 정보 전달과 관련된 신조어로서 인포메이션information과 엔터테인먼트entertainment의 의미가 결합한 것이다.

4 정보의 전달

'알린다to inform'라는 의미에서 비롯된 정보는 본질적으로 쌍방의 통신, 즉 커뮤니케이션에 의해 전달된다. 따라서 정보의 전달은 커뮤니케이션이고 이것을 이론적으로 연구하는 것이 정보와 커뮤니케이션 이론이다. 커뮤니케이션은 하나 또는 그 이상의 유기체가 제스처, 언어 등의 표현 기호와 신호, 매체 등을 통해 다른 유기체에 지식, 의견, 감정 등을 전달하여 서로 뜻을 공유하는 행위로 정의된다. 송신자에 의한 가공, 조합, 편집을 통해 정보가 생산되고 생산된 정보가 채널을 통해 수신자에게 전달되면 수신자는 송신자가 의도하는 정보의 메시지를 해석함으로써 정보의 전달 과정이 성립된다.[7]

7 이명규, 장우권, op. cit., p.88

클로드 섀넌과 워렌 위버는 1949년에 발표한 통신의 수학적 모델에 관한 연구 논문[8]에서 커뮤니케이션 모형을 제시했다. 그 내용은 정보를 수량적으로 고찰하여 정보량information content의 정의를 내리고 이를 통해 통신의 효율화를 비롯한 정보 전달의 여러 가지 문제를 해결할 수 있는 이론 체계에 관한 것이다. 섀넌이 기술적 특성에 초점을 맞추는 데 비해 위버는 대인간 커뮤니케이션 상황을 고려했다. 즉, 정보원과 목적지의 관계, 두 사람의 커뮤니케이션에 중점을 두었는데 이를 '커뮤니케이션의 선형 모델'이라고도 한다.[9] 정보 이론의 중요한 개념은 정보 전송의 효율과 신뢰성 등의 문제를 다루는 것이며 정보 전달의 계통을 아래와 같이 다섯 가지 주요 부분으로 나누었다.

Claude Shannon & Warren Weaver

8 C. Shannon & W. Weaver, 『A Mathematical Model of Communication』, University of Illinois Press, 1949
이는 섀넌이 벨Bell 연구소에서 전화, 전보, 라디오 등의 통신상의 잡음 문제를 해결하고자 이론적 기초로 발표한 것이다.

9 김우룡, 『커뮤니케이션 기본이론』, 나남출판, 1998

정보원 → 송신기 → 채널 → 수신기 → 정보 수신자
information source transmitter channel receiver destination

신호 수신 기호
signal received signal

잡음
noise

1.8 섀넌과 위버의 커뮤니케이션 모형

정보원information source 메시지 발생. 송신자로서 정보를 생산하여 수신자에게 전달함으로써 정보의 목적을 달성하려는 것

송신기transmitter 정보원에서 발생한 메시지를 전송에 필요한 형태의 신호로 변환시키는 장치로 부호기encoder라고도 함. 정보의 원천이 되는 데이터에 기초해서 정보를 나르는 미디어에 맞게 가공하여 정보로서 형식을 갖추게 하는 것

채널 channel 정보의 신호를 전송하는 매체. 정보를 전하는 사람도 될 수 있으며 정보가 전달되는 모든 통로

수신기receiver 수신 신호로부터 정보를 재생시키는 장치로 복호기decoder라고도 함. 인터넷, 텔레비전, 라디오, 신문, 잡지 등 다양한 정보 미디어

정보 수신자 destination 최종적으로 메시지를 받는 수용자

샤넌과 위버는 이러한 모형을 통해 정보 이론이 다룰 세 가지 문제를 아래와 같이 지적했다.

1 **기술적 문제**technical problem 신호를 정확히 전달할 수 있는가.
2 **의미론적 문제**semantic problem 의도한 의미를 얼마나 정확히 전달하는가.
3 **효과적 문제**effective problem 신호에 따라 신호를 받는 쪽에 어떻게 영향을 줄 것인가.

샤넌과 위버는 1의 문제를 우선 통신 과정의 기술적 이론을 체계화하여 설명했다. 2의 문제는 의도했던 정보의 목적에 대한 해석이 정보 환경 문화나 수용자 콘텍스트에 따라 다를 수 있음을 지적한 것이다. 3의 문제는 정보 전달의 목적에 맞게 수용자가 정보 해석과 더불어 이를 효율적으로 활용하느냐에 대한 것으로, 1의 문제보다 더 복잡한 요인들이 작용한다고 했다. 그들은 정보 전달의 효율성을 위해서 이 세 가지 레벨이 완벽한 것은 아니지만 서로 연계되어 있고 상호 의존적이라고 설명했다.[10]

한편 데이비드 벌로는 그림 1.9와 같이 송신자, 메시지, 채널, 수신자와 같은 요소로 구성된 SMCR 모형을 정리했다. 정보의 처리와 전달은 여러 미디

10 John Fiske, 『Introduction to Communication Studies』, Routledge, 1990, p.7

David K. Berlo
SMCR
Sender Message Channel Receiver

어를 통해 전달, 전송, 교환, 송수신, 신호 처리 등의 절차적·기술적 과정을 거쳐 이루어지며, 수신자는 정보를 인식할 수 있는 시각, 청각, 촉각, 미각, 후각 형태의 감각 채널을 통해 정보를 접한다는 것이다. 수신자가 정보에 대한 태도나 지식수준, 사회 체계, 문화 등을 기반으로 정보를 해석, 분석, 합성, 축적, 표시 등으로 활용하거나 다른 수신자에게 전달하는 일련의 과정을 형성함으로써 정보 전달이 이루어진다.

섀넌과 위버의 커뮤니케이션 모형에서 지적한 세 가지 문제에 대하여 데이비드 벌로의 SMCR 모형에서는 더욱 복합적으로 고려하고 있음을 알 수 있다. 정보 메시지는 수신자의 정보 메시지에 대한 태도, 지식수준, 문화를 기반으로 해석되어 이를 활용함으로써 전달이 이루어짐을 나타낸다. 주목할 점은 섀넌과 위버의 모형에서 다루었던 기술적 문제가 해결되더라도 수용자의 정보 해석이나 그 활용의 문제가 복합적으로 연계된 해결책이 아니면 정보 전달의 궁극적 목적을 달성하기 어렵다는 것이다.

1.9 벌로의 SMCR 모형

5 정보의 이해와 저장

정보 이해의 과정　우리는 각자의 개별적인 학습과 기억을 바탕으로 오감五感을 통해 외부의 정보를 받아들인다. 오감 중에서도 주로 시각과 청각으로 지적 작용과 관련된 정보 대부분을 습득하고, 이는 다시 개인의 필요성에 따라 기억의 재조합으로 저장되어 지식의 수준으로 발전해 간다. 인간의 정보 습득은 이미지, 기호, 심벌 등의 시각 시스템과 인간의 언어, 자연어, 음악 등의 청각 시스템을 통해 이루어진다. 습득된 정보가 우리의 기억 장치에 저장되어 있다가 또 다른 정보가 입력되면 기억의 재조합을 통해 새로운 정보 구조가 이루어진다. 이미지와 같은 시각적 요소와 음성 언어와 같은 청각 정보의 결합은 우리의 기억 장치에 영향을 주어 정보의 재조합에 더욱 선명하게 작용한다. 여기서 중요한 것은 시각이나 청각 시스템에 대한 자극성 여부나 수준이 정보의 효율적 전달에 관여한다는 것이다.[11]

11 Colin Ware,
『Information Visualization』,
Morgan Kaufmann,
2nd edition, 2004

Nathan Shedroff

　나단 셰드로프는 그림 1.10처럼 정보의 이해 과정을 설명했다. 정보는 사용자와 커뮤니케이션하기에 적절한 첫 번째 단계이며, 의미 있는 형태로 조직화하고 적절한 방식으로 전체적인 콘텍스트를 제시함으로써 데이터가 정보로 변환된다고 했다. 그의 정보 이해 모형에 의하면 데이터와 정보 단계는 정보생산자producer의 영역이고, 정보와 지식의 단계는 사용자user의 영역이다. 생산자에 의한 정보의 조직과 표현은 사용자의 경험을 통해 지식으로 축적될 수 있다. 또한 지식은 타인이나 체계와의 강력한 상호 작용을 구축함으로써 전달된다. 그림 1.10과 같이 지식은 경험으로 이루어진 자극에 의해 형성된다. 정보의 해석 단계에서 자극이 주어질 때 그 축적에 의하여 지식의 수준에 도달할 수 있다. 따라서 지식의 수준까지 이르는 효과적 정보 전달을 위해서는 정보 구성 자체에 수용자가 참여하고 몰입할 수 있는 자극적 요소가 필요하다.

　앞서 언급했듯이 정보 역시 이해의 연속 과정 중 최종의 목표는 아니다. 데이터가 의미 있게 변화하여 정보로서의 가치를 얻는 것처럼 정보가 지식

으로 변할 수 있고, 더 나아가 지식의 포괄적인 이해는 지혜가 될 수 있다. 정보가 발전적으로 진행될수록 일반적 형태에서 개인화하는 것이고 이 과정의 지속이 정보 전달 효율성과 가치를 높인다.

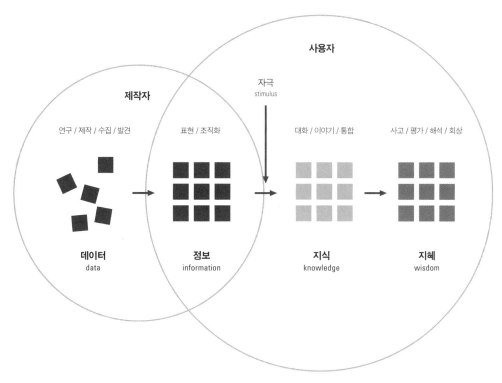

1.10 **정보생산자와 사용자 사이의 정보 이해 과정**

정보의 저장 정보가 우리에게 들어오는 과정, 즉 정보를 인지하고 저장하기까지는 감각 기억sensory memory, 작업 기억working memory, 장기 기억long term memory의 세 단계 절차를 거친다. 첫 번째 감각 기억은 감각 기관을 통해 들어오는 자극인 시각, 청각, 후각, 촉각, 미각 정보를 다룬다. 일반적으로 감각 기억에서 시각 정보는 0.5초 이내에 사라지고 청각 정보는 3초 이내에 사라진다고 한다. 이 시간 동안 정보를 인식하고 분류하고 새로운 정보에 의미를 부여하지 않으면 그 정보를 곧 잃어버리게 된다.

두 번째 작업 기억은 단기 기억shot term memory이라고도 하며 논리적 혹은 창의적 사고로 문제 해결이나 표현을 가능하게 해 준다. 작업 기억은 우리가 사고하는 것에 어떻게 주의를 기울이는가와 직접적으로 관련된다. 인간의 뇌 구조는 정보의 저장 기능뿐만 아니라 정보의 복잡한 인지 과정을 위한 작동 시스템 역할까지 담당한다. 이 시스템은 주의를 환기시키는 역할을 하는 실행 시스템과 두 가지의 종속적 시스템을 포함한다. 종속 시스템은 시각 이미지의 정보와 언어의 정보를 처리하고 저장하는 역할을 하는 것으로 이루어진다. 따라서 정보를 디자인하는 이유는 작업 기억의 시간을 활성화하고 그 수준을 높여서 사용자에게 정보가 분명하게 이해되고 기억될 수 있게 하는 것이다.

세 번째 장기 기억은 다소간 영구히 활용될 수 있는 형식으로 지식과 기술의 방대한 자료를 보관한다. 일상적으로 기억하는 거의 모든 것은 우리의 장기 기억에 스키마[12]로 저장된다. 장기 기억의 작동은 특별한 정보를 위해 작업 기억이 장기 기억 장치에 요구하여 이루어진다. 컴퓨터에서 어떤 정보를 찾거나 저장하고자 할 때 작업 메모리로서 램 메모리RAM memory를 쓰는 것과 같다. 정보를 일시적으로 저장하여 작업을 진행하기도 하고 저장된 정보를 장기 기억 장치인 하드 디스크 메모리hard disk memory에서 꺼내 오거나 다시 저장하는 것과 같은 원리이다.

12 schema
정보 사용자가 이전에 학습하고 훈련했던 경험을 통해 정보를 어떻게 이해해야 하는지에 관한 마음의 모델

1.11 **정보의 기억 과정**

정보 디자인이란 무엇인가

정보 디자인은 명료한 정보 전달을 위해 다른 학문 분야들을
통합할 수 있는 통합 작업과 같은 것이다.

디르크 크네마이어 Dirk Knemeyer

1 정보 디자인의 시작

인류가 정보를 기록하기 시작한 때부터 정보 디자인은 이미 시작되었다고 할
수 있다. 하지만 산업화 이후 디자인의 개념이 형성되고 실질적으로 디자인
에서 정보의 개념이 등장한 시기는 1900년대 초반이라고 볼 수 있다. 그래픽
디자인의 역사에서 등장한 정보 디자인의 개념은 1939년 스위츠카탈로그서
비스사社와 체코슬로바키아의 디자이너 라디슬라프 수트나르가 협력하여 발
간한 『카탈로그 디자인』과 『카탈로그 디자인 프로세스』라는 책에서 찾을 수
있다. 그는 정보 디자인을 기능function, 흐름flow, 형태form의 합성어라고 정의
했다. '기능'이란 찾고 읽고 이해하고 기억하는 것을 용이하게 하기 위한 뚜
렷한 목적의 실용적 요건이다. '흐름'이란 정보의 논리적인 연속성을 의미한
다. '형태'는 시선을 움직여 정보를 찾을 수 있도록 사용자를 보조하는 '시각
적 교통 표지visual traffic sign'의 역할을 해야 한다고 설명했다.[11]

 정보 디자인의 개념에 대한 중요성이 인식된 것은 1990년대 중반 인터넷
의 등장 이후 월드 와이드 웹world wide web이 정보 미디어의 총아로 자리 잡고
정보의 공급과 수요가 폭발적으로 증가하면서부터이다. 아직까지 정보 디자
인의 개념이나 본격적인 연구의 역사가 그리 오래되지 않아, 정보 디자인의

Sweet's Catalog Service, Inc.
Ladislav Sutnar

『Catalogue Design』
『Catalogue Design Process』

11 필립 B. 멕스, 황인화 역,
『그래픽디자인의 역사』, 미진사,
2002, p.355

명확한 정의와 영역의 구분에 대한 다양한 견해가 있는 것은 사실이다. 신문이나 잡지 등에서 정보를 표현하는 것은 뉴스 그래픽news graphic이라고 하며, 기업과 관련된 정보는 비즈니스 그래픽business graphic, 과학 분야에서는 과학의 시각화scientific visualization, 컴퓨터 분야에서는 정보 시각information visualization이나 인터페이스 디자인interface design을 강조한다. 건축가들은 공간에서의 안내를 위한 것을 표지판signage, 혹은 안내도guide map라고 한다. 이처럼 정보 전달을 위해 이루어지는 총체적인 디자인임에도 각 분야 상호 교류 없이 각자의 관점에서 다른 명칭으로 사용되고 있다. 그럼에도 디지털 기술에 의한 다양한 미디어의 등장에 따른 커뮤니케이션 환경의 변화는 점차 정보 디자인이라는 새로운 기치 아래 재정의되고 그 중요성도 부각되고 있다.[12]

12 로버트 제이콥슨, 장동훈 역,
『정보디자인』, 안그라픽스, 2002

2.1 라디슬라프 수트나르의 『카탈로그 디자인 프로세스』(1950)

정보 디자인의 선구자 1970년대 이후 가장 잘 알려진 정보 디자인에 대한 성과는 에드워드 터프티와 리처드 솔 워먼의 연구와 프로젝트일 것이다. 정보 자체의 전달성을 중시한 터프티는 통계를 중심으로 정보 시각화의 전형을 보여 주었고, 정보 설계라는 개념을 처음으로 제시하고 정보 디자인의 이정표를 세운 워먼은 정보 디자인 연구의 기초를 제시했다.

Edward R. Tufte
Richard Saul Wurman

| 에드워드 터프티 |

미국 예일대학의 그래픽 디자인과 통계학, 정치경제학 교수를 역임한 에드워드 터프티는 차트나 다이어그램 등의 정보 그래픽 디자인 전문가이다. 특히 정보 디자인 관련 저서인『정량적 정보의 시각 표현』(1983),『정보 조망하기』(1990),『시각적 설명』(1997)[2.2]에서 정보 시각화의 원칙을 제시하고 다양한 형태의 정보를 어떻게 효율적으로 디자인할 수 있는지 사례를 들어 설명했다. 그는 차트나 그래프에서 사용된 너무 굵은 그리드 선이나 그림자 처리, 사진이나 아이콘 등의 불필요한 그래픽 요소를 차트 정크[3]라 불렀다. 정보를 객관적으로 전달하기 위해 장식적인 요소를 배제하고 정보 자체의 전달을 중시해 그 해석을 돕기 위한 최소한의 그래픽 요소의 사용을 강조한 것이다. 그는 우리를 둘러싸고 있는 정보 환경이 매우 복잡한 차원을 가지고 있어 정보 디자인을 위해 다음과 같은 원칙이 필요함을 강조했다.

3 chart junk
en.wikipedia.org/wiki/Chartjunk

『The Visual Display of
Quantitative Information』
『Envisioning Information』
『Visual Explanations: Images
and Quantities, Evidence
and Narrative』

- 양적(수치적) 정보의 디자인은 하나의 문제로 귀결되는데 그것은 결국 무엇과 비교할 것인가이다.
- 원인과 결과의 인과 관계를 표현하도록 노력해야 한다.
- 정보를 표현하는 수단에 의해 정보 메시지의 전달이 불확실해지면 안 된다.
- 정보의 내용과 환경이 매우 복잡하므로 그 표현도 다차원적이어야 한다.
- 정보 디자인의 성패는 내용의 통합, 품질, 그리고 적절성에 의해 좌우된다.

2.2 **에드워드 터프티와 그의 저서**

건축을 전공한 리처드 워먼은 건축에 관련된 정보에 관심을 두게 되면서 전
반적인 정보의 표현을 연구하기 시작했고 그와 관련된 많은 프로젝트를 수행
했다. 특히 『액세스』 시리즈를 통해 미국을 비롯한 세계 수요 지역과 문화의
정보를 시각화했으며, 이것을 확대시켜 비즈니스, 보건 의학, 교통, 전화번호
를 비롯한 정보와 관련된 서적 80여 권을 출간해 정보 디자인의 이론적 토대
를 구축하고 프로젝트로 구현했다. 이론 저서로는 『정보 설계가』 『정보 불안』 『
정보 불안 2』 『미국의 이해』[2.3] 등이 있다.

『Access』

『Information Architects』
『Information Anxiety』
『Information Anxiety 2』
『Understanding USA』

그는 1970년대부터 '인포메이션 아키텍처information architecture', 즉 정보
설계라는 용어를 만들어 정보의 홍수 속에서 사용자가 이해할 수 있도록 정
보를 잘 조직하고 표현해야 함을 역설했다. 또한 자신을 정보 설계가라고 하
고, 우리가 일상에서 접하는 대부분은 정보가 아니고 데이터에 불과하므로
이를 가치 있게 하려면 데이터에 의미를 부여하고 조직화하여 변화시켜 제
시해야 한다고 강조했다.

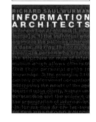

2.3 **리처드 솔 워먼과 그의 저서**

정보 설계가information architects란 바로 데이터를 이해할 수 있는 형태의 정
보로 표현하는 사람을 의미한다. 우아하게 조직되거나 설계된 데이터를 아
름답다고 표현하지 못할 이유는 없다. 정보 디자인이란 그래픽 디자인과 같
은 분야를 대체하는 것이 아니라 데이터를 정보로 변화시키기 위한 틀을 제
공하는 것이다.[4]

4 Richard Saul Wurman,
『Information Anxiety』,
Doubleday, 1989

2 정보 디자인의 개념

정보 디자인의 해석 국제정보디자인협의회[5]는 정보 디자인이란 사용자의 필
요에 따라 특별한 목적을 달성하려는 의도로 제공되는 환경과 정보 콘텐츠를
정의하여 이를 기획하고 형상화하는 것을 의미한다고 했다. 또한 기술과 관

5 IIID: International Institute
for Information Design
www.iiid.net

련된 의사소통을 연구하는 테크니컬커뮤니케이션학회[6] 정보디자인연구회[7]의 데이비드 슬레스는 정보 디자인이 정보에 대한 접근을 용이하게 하고 효율적으로 사용할 수 있게 하는 것이라고 했다. 피터 보가즈는 정보 디자인을 어떤 목적을 나타내 이해될 수 있는 대상을 만들어 전달하려는 것으로, 정보에서의 의도적인 프로세스라고 했다.

영국의 정보 디자인 전문 회사 텍스트 매터스[8]는 정보 디자인을 타이포그래피나 그래픽 요소를 사용하여 어떤 대상을 설명하거나 비즈니스 시스템과 프로세스를 증진하는 데 도움을 주는 것이라고 정의했다. 일본의 건축가인 히코사카 유타카는 정보 디자인을 사물과 인간 사이의 공유 영역interface을 디자인하는 일, 혹은 정보 공간의 형태 조작을 전략적으로 하는 환경 이미지의 양태를 규정하고 정보의 가치를 생산하는 일이라고 했다.[9]

더불어 언어와 정보 전문가인 로버트 혼은 정보 디자인이란 사람들이 효율적으로 사용할 수 있도록 정보를 준비하는 기술과 과학이라고 정의하고 주요 목적을 다음과 같이 지적했다.

1 이해하기 쉽고 신속 정확하게 검색할 수 있으며 효과적으로 행동에 옮길 수 있는 문서를 개발하는 것
2 쉽고 자연스러우며 가능하면 유쾌하게 도구와의 상호 작용을 디자인하는 것, 인간과 컴퓨터 인터페이스 디자인에 존재하는 여러 가지 문제점을 해결하는 것
3 사람들이 3차원 공간(특히 도시 공간이나 최근 발전한 디지털 공간)에서 편안하고 쉽게 자신의 길을 찾을 수 있도록 하는 것[10]

이처럼 정보 디자인은 다양한 디자인 방법에 의해 정보를 더욱 유용하게 만드는 과정이며, 그 방법이란 다음과 같이 정리할 수 있다.

1 데이터 수집
2 정보 조직화: 정보 재배열, 정보 설계

David Sless

Peter J. Bogards

6 STC: Society for Technical Communication
www.stc.org

7 Special Interest Group for Information Design

彦坂裕

Robert E. Horn

8 Text Matters
www.textmatters.com/
our_interests/information_
design

9 동급에이전시 미래디자인개발국 편, 전진삼 역, 『디자인 문화의 시대』, 도서출판국제, 1990, p.233

10 로버트 제이콥슨, 장동훈 역, 『정보디자인』, 안그라픽스, 2002, p.18

3 정보 시각화: 그래픽 요소 적용

4 사용 콘텍스트 디자인: 매체와 전달 방식

5 인터랙션 디자인, 경험 디자인

정보 디자인의 정의 정보 디자인은 사용자들이 목적에 따라 정보를 효율적으로 사용할 수 있도록 데이터를 의미 있게 조직화하고 전달하는 과정을 다룬다. 이러한 과정을 '의미 만들기'로 규정할 수 있다. 정보로서 조직화된 내용이 잘 이해될 수 있도록 사용자 콘텍스트를 고려하여 시각화한 '의미 만들기'는 정보의 조직화에 의해 사용자의 정보 해석 과정, 즉 인지認知와 관련된다. '형태 만들기'는 정보의 시각화에 의해 사용자의 감각을 통한 외부 자극의 수용 과정, 즉 지각知覺과 관련되며, '콘텍스트 만들기'는 사용자의 정보 사용 정황에 대해 정보 디자인의 모든 과정에서 고려하는 것으로 사용자의 정보 경험과 관련된다. 또한 정보의 전달은 시각뿐 아니라 사용자의 다른 감각을 통해서도 이루어지는데 정보 미디어의 여러 기능이 이것을 돕는다. 특히 사용자와 정보의 상호 작용이 중요하므로 정보의 내용뿐 아니라 이를 전달하는 방법, 도구를 사용하는 방법, 공간을 인지하는 방법 등이 정보 디자인에 포함된다.

2.4 **정보 디자인 개념도**

| 의미 만들기: 정보 조직화 |

의미 만들기란 정보의 기초가 되는 데이터에 사용 목적에 맞는 메시지를 담아 정보로서 가치를 부여하는 것이다. 이를 위해서 우선 수집하고 생성한 데이터를 재배열하고 조직화하여 사용자가 정보를 접할 때 이해하기 쉽도록 정보 전달 목적을 달성하고 정보로서의 가치를 부여한다. 정보에서 의미란 무질서한 데이터에 질서를 부여하는 것에서 시작되며 시간과 공간의 변화, 문화에 영향을 받고 주체에 따라 해석과 가치가 달라질 수 있다. 의미 부여는 그것을 통해 사용자 개인에게 유용한 개인적 가치, 사회의 이익과 유지를 위해 구성원이 모두 이용할 수 있는 사회적 가치, 경제 활동을 돕는 경제적 가치를 형성하는 것을 목적으로 한다. 그러므로 정보 디자인에서 의미 만들기란 이러한 가치 생성을 위한 기본적 과정이라 할 수 있다.

정보 사용자의 인지 과정과 관계된 데이터의 조직화는 논리적 접근의 질서 있는 배열을 통해 정보 자체가 해석되고 이해될 수 있게 한다. 조직화된 데이터는 의미 있는 정보로 전환됨으로써 이를 통해 정보 시각화의 기초가 마련된다.

| 형태 만들기: 정보 시각화 |

데이터를 재배열하여 의미 있게 조직화한 정보를 디자인한다. 정보의 형태 만들기는 정보를 받아들이는 시각과 청각을 중심으로 촉각, 미각, 후각의 감각 기관에 소구할 방법을 찾는 것이다. 대부분의 정보가 시각에 의해 받아들여지므로 형태 만들기란 정보를 시각적으로 구성하는 비중이 높고 정보와 미디어의 특성에 따라 청각 등의 다른 감각이 활용된다.

정보의 시각화는 결국 이미지와 색상, 타이포그래피, 레이아웃을 이용하여 정보의 의미를 표현한다. 데이터의 조직화를 통한 의미 만들기가 정보 시각화의 기반이 되지만 그래픽 요소에 의한 시각화에서 상징적 표현 방법도 의미 만들기의 연장이다. 즉, 색상과 같은 그래픽 변수에서 알 수 있듯이 그 속성들의 상징적 의미가 정보의 형태 만들기에서 적용되므로 결국 정보의 시각화도 의미를 부여하는 연속 과정이라고 볼 수 있다.

정보의 조직화가 사용자의 인지 과정과 관계된 것이라면 정보의 시각화는 사용자의 지각과 관련이 있다. 지각은 외부의 감각적 자극으로 정보 사용자의 신경계가 흥분되고 이것이 중추에 도달하여 발생시키는 것으로, 정보의 이해력을 높게 만드는 요소이다. 그러므로 사용자가 조직화된 데이터, 즉 정보를 지각하는 과정에서 정보의 시각화를 비롯한 감각 기관에 소구하는 방법들이 그 역할을 담당한다.

| 콘텍스트 만들기: 사용자 경험 |

사용자의 정보 이해 과정에서 이미지, 색상, 타이포그래피, 레이아웃 등의 그래픽 요소 모두를 인지 과정으로 볼 수는 없다. 감각적 자극이 신경계 중추에 도달하여 발생시키는 일련의 감각을 지각이라고 할 때, 정보의 지각적인 요소는 인지적인 요소와 더불어 이해와 기억을 증진시키는 것이라 할 수 있다. 따라서 사용자 중심의 정보 디자인은 정보의 인지적 요인뿐만 아니라 감각적 자극을 형성하는 지각적 요인의 활용을 통해 사용자 경험의 질을 높이는 것이 중요하다.

이것은 정보 사용자가 정보 습득을 위해 작동하는 시스템인 뇌의 작업 기억working memory을 증진시키는 것으로, 정보에 주의를 기울이게 하는 것과 직접 관련된다. 작업 기억은 단기 기억 기능과 같은 것으로 기억의 저장 역할뿐만 아니라 복잡한 인지 과정이 필요한 정보를 위해 작동한다. 따라서 정보 디자인은 사용자의 작업 기억을 늘리고 그 수준을 높여서 정보가 분명히 이해되고 기억될 수 있게 하는 역할을 한다. 또한 사용자 콘텍스트라 함은 정보가 언제 어디에서 누구에게 어떤 방법으로 전달되고 접하게 되는지에 대한 여러 가지 정황을 의미하기도 한다. 정보가 사용되는 공간, 미디어 등에 대한 면밀한 분석이 선행되고 그에 따른 디자인이 되어야 하는 것이 당연하다. 정보는 그 제공 형식에 따라 선형적이고 일방적인 것과 비선형적이고 상호 작용적인 것으로 구분할 수 있다. 디지털 미디어를 위한 정보는 비선형적 상호 작용이 특징이므로 그에 대한 조직화, 시각화와 더불어 사용자와의 상호 작용 문제도 포함된다.

위에서 살펴본 바와 같이 정보 디자인은 사용자가 정보를 접할 때 느낄 수 있는 혼란을 줄이고 정보에 대한 이해력을 최대한 증진시켜 스스로 의사 결정을 하는 데 도움을 주어야 한다. 따라서 정보 디자인은 정보의 원천이 되는 데이터의 순수성을 전제로 사용자에게 전달되는 의미를 만드는 조직화 과정을 통해 사용자의 정보 해석을 가능케 하고, 시각화 과정을 통해 형태를 부여하여 사용자가 시선을 움직여 정보를 찾게 하며, 사용자의 콘텍스트를 파악하고 이를 전체적으로 고려하여 필요한 곳과 필요한 때에 정보가 효율적으로 전달되도록 하는 것이라고 정의할 수 있다.

3 정보 디자인의 영역

정보를 커뮤니케이션 과정에서 이해되는 하나의 단위로 볼 때 그 기초가 되는 것이 데이터이다. 그러나 데이터는 질서가 없는 상태로, 생산자에게는 유용하나 사용자에게 의미를 전달하는 데는 적절치 않다. 정보를 디자인하는 영역은 사용자가 데이터를 이해할 수 있도록 의미를 부여하고 사용자 콘텍스트를 고려하는 것부터 출발한다. 정보가 개인화되면서 지식으로 발전될 수 있도록 정보를 통합하고 축적하는 다양한 방법에서부터 전달 방식과 매체의 활용까지를 정보 디자인의 영역으로 볼 수 있다.[2.5]

정보 디자인은 정보의 목적과 특성에 따라 그 방법과 형식이 다르지만 크게 보면 기존의 시각 디자인과 관련이 깊다. 그러나 사용자에게 실용적인 지식을 전달하고 구축하기 위해 정보를 조직화하고 정보 미디어를 활용하기 위해 다른 분야와 협력해야 한다는 점에서 정보 디자인의 차별적인 특징을 찾아볼 수 있다. 즉, 디지털 기술과 관련 있는 분야나 HCI, 인지와 지각 심리, 건축 환경, 마케팅, 미디어 분야 등과 연계된다. 정보 디자인은 권유와 설득을 위한 표현보다는 지시나 설명을 위한 정보 전달에 중점을 두며, 정보의 사용자와 용도가 다른 디자인 영역보다 상대적으로 광범위하다.

정보 디자인의 영역

데이터

의미와 가치

정보

통합과 축적

지식

개인적 이해

지혜

2.5 정보의 이해 과정 중 디자인되어야 할 영역

HCI
Human Computer Interaction

미디어별 구분　정보 디자인의 세부 영역을 구분 짓기란 다소 모호할 수도 있지만 정보를 담고 있는 미디어를 중심으로 정리해 볼 수 있다. 먼저 인쇄 매체에서는 다이어그램diagram 등을 이용한 설명도, 위치 정보를 중심으로 다양한 주제를 표현하는 지도, 안내도를 들 수 있다. 또한 매뉴얼manual, 과학이나 의학 학습과 연구를 위한 그래픽, 레이블label, 서식document, 전화번호부, 뉴스와 비즈니스를 위한 정보 그래픽 등도 이에 해당한다.

컴퓨터나 영상 매체에서는 웹 사이트나 디지털 사이니지digital signage, 키오스크와 같은 안내 시스템, 방송 그래픽, 그리고 정보 매체를 위한 인터페이스와 인터랙션에 관련된 제반 사항으로 나눌 수 있으며, 웹 사이트나 가상공간에서 정보를 조직화하는 개념인 정보 설계도 포함된다.

　또한 공간과 환경을 위한 매체에서의 정보 디자인은 박물관이나 공항과 같은 공공건물, 야외 시설, 행사 안내를 위한 정보와 사인 시스템 등을 들 수 있고, 교통과 관련해서는 노선이나 요금, 시간, 티켓 정보, 표지판 등으로 구분할 수 있다.

용어	정의
인쇄	설명도, 지도, 연표, 매뉴얼, 서식, 지식 연구, 뉴스 그래픽, 레이블, 전화번호부, 비즈니스 인포그래픽
영상·인터렉티브	웹 사이트, 가상 현실(VR, Virtual Reality), 메타버스, 키오스크, 디지털 사이니지, 소프트웨어, 방송 영상, 제품 그래픽 인터페이스와 인터랙션
물리적 매체	전시, 공간 안내도, 사인 시스템, 도로 교통 정보

표2.1 **정보 디자인의 매체별 영역**

목적별 구분　정보 디자인의 영역은 정보를 전달하는 미디어와 관계없이 사용자에게 제공하려는 정보의 속성에 따라 크게 원리와 방법, 지식과 연구, 길찾기와 안내, 시스템과 디지털 공간의 개념으로 구분할 수 있다.

원리와 방법을 위한 정보는 어떤 현상이나 시스템의 기본 법칙, 작동과 행동의 절차와 순서를 설명하는 것이다.[2.6] 원리란 사물이나 현상의 기본이 되는 이치나 법칙 또는 근거나 보편적 진리를 의미한다. 따라서 원리의 정보는 사용자가 시스템을 잘 이해하여 올바른 심성 모형mental model을 구축하도록 도와줌으로써 시스템의 유용성을 높일 수 있어야 한다.

방법이란 무엇을 하기 위한 작동이나 행동의 절차를 말한다. 방법을 위한 정보는 사용자에게 제시하는 일종의 가이드라인이며 준수해야 할 행동 요령에 체계성을 갖추는 것이다. 방법과 유사한 개념으로 테크닉이 있다. 테크닉은 방법보다 좁은 의미의 개념으로 특정 목적의 실행이나 표현의 형식, 수단을 뜻한다. 디자인 과정에서 연필이나 물감 사용이 테크닉이라면 방법은 이러한 테크닉을 이용해 몇 단계로 구성하고 목적 달성을 위해 다양한 기술을 선택할 수 있다. 따라서 방법을 위한 정보 디자인에서는 사용자의 특정 목적과 가치에 따라 테크닉을 선택하여 체계적으로 이해될 수 있도록 하는 것이 중요하다.[11]

원리와 방법은 용어의 정의상 유사한 의미를 지닌 만큼 관련성도 깊다. 그러나 원리를 위한 정보 디자인은 전체 시스템에 관한 포괄적이고 근본이 되는 것을 다루며 시스템의 기본 진리나 시례를 표현하는 것이다.[2.7] 반면에 방법을 위한 정보 디자인은 대상을 절차적, 순서적으로, 더불어 부분적 설명과 묘사를 통해 표현한다. 그래프나 차트, 다이어그램 등은 통계, 뉴스, 학습을 위해 미디어의 특성에 맞추어 원리의 정보를 표현하는 형식이다. 또한 제품의 사용법, 지시instruction나 안내의 경우가 방법의 정보를 표현하는 것이라 할 수 있다.

2.6 정보 디자인의 사용 목적과 매체 영역의 관계

2.7 원리와 방법의 정보 구성

11 Jonas Löwgren and Erik Stolterman,
『Thoughtful Interaction Design』,
MIT Press, 2004, p.43

2.8 포켓 요가Pocket Yoga **앱 정보 디자인**
요가 운동의 원리와 방법의 정보로 운동에 대한 동기부여와 편의성 제공

| 지식과 연구 |

지식은 정보의 상위 개념이며 필요에 따라 다양한 정보 경험을 통해 다른 관점과 방법으로 해석하여 가질 수 있다. 정보가 이용자의 목적에 맞을 뿐 아니라 유용하고 부가 가치를 창출할 때 지식이라고 할 수 있다. 정보가 흐름의 개념인 데 비해 지식은 축적의 개념이다. 생산된 정보가 지식으로 변환되어 쌓이지 않으면 그 가치가 소멸한다. 그러므로 지식이 우리의 내부에 있는 것이라면 그 원천이 되는 정보는 주로 외부에 있는 것이며, 지식은 본질적으로 개인 혹은 집단 내부에 체화되어 있다고 볼 수 있다. 피터 드러커는 지식을 'know-how + know-why + know-where + know-what'으로 표현하여 실질적인 관점으로 해석했다.[12]

지식은 엄밀하게 다듬어진 정보이자, 연구의 산물이기도 하다.[2.9] 잘 디자인된 정보가 개인화 과정을 거쳐 지식으로 축적된다는 맥락에서 지식을 위한 정보 디자인의 필요성이 제기된다. 정보의 시각화가 추상적 데이터를 재배열하여 새롭고 가치 있는 정보 형태로 만든다면, 지식의 시각화는 사용자가 유사한 지식을 재구성할 수 있게 통찰력, 경험, 의견, 가치, 예견,

2.9 지식과 연구 정보의 구성

12 Peter F. Drucker, 「The Coming of the New Organization」, Harvard Business Review, Jan-Feb, 1998

전망 등을 더하는 것이다.[13] 또한 지식의 시각화는 우리가 일상적으로 말하는 know-how, know-why, know-where, know-what 등을 담고 있어야 하며 최소한 두 사람 이상이나 집단에 잘 전달하고 이해를 증진시키는 역할을 해야 한다. 정보의 개인화 과정에서 축적되는 산물로서의 지식을 시각화하는 데는 다양한 방법을 사용한다. 지식과 연구의 정보는 사실적 내용을 과장 없이 객관적인 형식으로 조직화하고 시각화해야 한다. 여러 미디어에 나타나는 학습용 정보, 학술 연구 정보, 역사를 표현하는 연대표 등이 포함된다.

13 Remo A. Burkhard, 『Learning from Architects: The Difference between Knowledge Visualization and Information Visualization』, University of St. Gallen, 2003

2.10 3D 해부학 앱 정보 디자인 Complete Anatomy 2023
해부학을 3D 인체 모델링으로 학습할 수 있는 지식 정보 플랫폼. 해상도 높은 이미지와 애니메이션으로 제작된 1만 3,000개 이상의 해부학 콘텐츠 제공

| 길 찾기와 안내 |

길 찾기란 원하는 목적지에 도달하고자 특정 공간에서 움직여 가는 과정을 의미한다. 길 찾기는 공간 인지와 이해로 목적지를 향해 실행에 옮기는 것이며 공간상에서 발생하는 문제의 해결 과정이다. 또한 목적지에 도달하려는 행위 능력이나 인지적 능력과도 관계있다. 길 찾기 과정은 1) 목적지 도달 방법

에 대한 의사 결정 과정, 2) 결정된 의사에 따라 길 찾기를 실행에 옮기는 것, 3) 길 찾기 정보의 해석으로 구분할 수 있다.

공간에 대한 적절한 정보는 길 찾기의 의사 결정 과정에서 중요한 요인이 된다. 공간 환경의 물리적 특성에 관한 적절한 정보 제공이 길 찾기를 위한 성공적인 의사 결정을 내릴 수 있게 하기 때문이다. 공간이나 환경으로부터 얻는 지식의 이용과 관계되는 공간 지각spatial perception, 공간 정보의 이용과 관계되는 공간 추론spatial reasoning은 각각의 정보를 해석하고 이해하는 데 바탕을 이룬다.[14]

길 찾기 문제 해결에는 공간 지각과 공간 추론이 동시에 작용하며 길 찾기의 정보 디자인은 공간 추론을 위한 것이다. 공간의 특정 지점에 대한 상황과 지점들의 연결, 연결 통로와 같은 물리적 실체를 시각적 형식으로 표현함으로써 정보 사용자의 길 찾기에 대한 의사 결정과 실행을 도와주는 것이 길 찾기와 안내 디자인의 목적이다.

길 찾기 안내와 정보는 타 분야와 밀접하게 관련된다. 예를 들어 공간의 안내는 건축 분야와, 교통 정보는 지리와 교통 시스템과, 컴퓨터 기술에 의한 가상공간은 컴퓨터 공학과 관련된다. 따라서 길 찾기와 안내의 정보 디자인 문제는 타 분야와의 긴밀한 학제적 접근이 필요하고 사용자 중심의 정보 구조와 형식에 의해 해결할 수 있다.

| 시스템과 디지털 공간 |

시스템을 위한 정보 디자인은 제품이나 서비스의 정보를 효율적으로 전달해 그 이용 가치를 높이기 위한 디자인으로 다양한 형식과 미디어를 통해 시스템과 사용자를 연결해 주는 것이다. 시스템과 연계되는 서비스는 목적에 따라 다양하게 분류되며 서비스라는 추상적 개념을 구조화하고 시각화하는 것

2.11 바티칸시티 지도

14 Hernan Casakin, 「Schematic Maps as Wayfinding Aids」, Cognitive Science at University of Hamburg, 2000

이 중요해졌다.

또한 디지털 공간은 웹과 앱, 가상공간에서의 행위와 경험을 위한 정보 다루기에 관한 것이다. 디지털 공간을 위한 인터페이스interface와 인터랙션 interaction에서 그에 적합한 정보 구조와 사용자를 위한 배열 방법, 해결 방법 도 포함된다. 인터랙션이 사용자와 정보 간의 상호 관계를 의미하고 정보와 관계하는 방법이라면, 인터페이스는 그것을 가능케 하는 매개체와 같다. 컴 퓨터를 기반으로 이루어지는 인터랙션은 사용자가 다양한 형식의 정보나 정 보 표현 매체를 스스로 조정하고 조합하고 작동할 수 있게 한다. 또한 기능 과 프로세스를 사용자와 연결해 상호 작용interaction할 수 있게 하는가의 문 제를 다룬다. 이를 통해 가상공간에서 생성되는 방대한 데이터들의 변화는 물론 다양한 상호 연관성과 실험적인 방식으로 시각화할 수 있다. 이들 관계 를 유기적으로 연결하고 효율적으로 시각화하는 것이 디지털 공간에서의 정 보 디자인 영역이다.

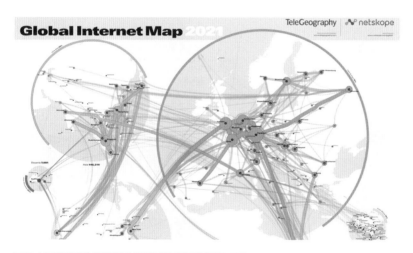

2.12 **나라별 인터넷 사용 현황을 분석한 글로벌 인터넷 지도 2021**
대도시 지역 간의 국제 인터넷 대역폭을 시각화한 지도다. 각 원 안의 대륙별 크기는 해당 지역 내
도시에 연결된 대역폭과 비례한다. 대륙별로 색상으로 구분하고 대역폭의 크기에 따라 원의 크기와
연결선의 굵기를 달리했다. 오른쪽 그림은 아시아 지역의 인터넷 대역폭을 비교했으며,
도시별 전 세계 순위도 숫자로 표시되어 있다. 데이터의 연결과 관계성, 구분과 비교를 통해 정보로
드러나도록 한 것이다.

정보 디자인의 역사

결국, 모든 것은 연결된다.

찰스 임스 Charles Eames

인류의 정보 기록과 표현의 시도는 나무껍질, 돌, 짐승 가죽에 새기거나 필경사들에 의해 파피루스, 양피지 등에 이루어졌다. 이렇듯 정보의 시각화는 인류가 생존을 위해 필요한 정보를 기록하려는 시도에서 시작되었는데, 이를 통해 인류 문명이 발전하는 밑거름이 되었다. 종이의 발명으로 정보를 편리하게 기록하고 보존할 수 있었고, 인쇄술은 정보 기록의 중추적 기능을 담당하게 되었다. 특히 15세기 유럽에서는 요하네스 구텐베르크가 고안한 금속 활자 인쇄 기술이 정보 기록의 큰 계기가 되었다. 인쇄에 의한 정보 기록 방법의 발전으로 대량 생산을 통한 정보 배포가 이루어지면서 정보가 대중화되고 표현 기법도 다양하게 전개되었다. 또한 단순 정보를 주어진 매개체에 기록하던 형태에서 기록과 전달을 위한 전자 매체와 디지털 기술의 등장으로 점점 복잡한 내용과 형식의 정보 환경으로 변해 왔다. 본 장에서는 다양한 형태로 전개된 정보 시각화의 역사적 사례에서 주목할 만한 내용을 살펴본다.[3.1]

BC 3000
메소포타미아 설형 문자
(점토)

BC 190
페르가몬 양피지
(가죽)

1445
구텐베르크 성서 인쇄
(금속 활자)

1545
다이어그램
(카메라 오브스쿠라)

1982
〈USA 투데이〉 뉴스 그래픽
(날씨 지도)

1993
최초 그래픽 웹브라우저
(NCSA 모자이크)

2000
모바일 정보

3.1 정보 디자인의 전개

1 정보 시각화의 여명

정보의 기록은 인류 문명 훨씬 이전에 동굴 벽이나 동물의 뼈 등에 시도된 시각적 표현에서부터 시작된다. 프랑스 도르도뉴 지방의 아브리 블랑샤르에서 발견된 동물의 뼈에는 구부러진 선 모양을 따라 점들이 표시되었다. 이것은 시간을 기록한 것으로 달의 음력 표현으로 추정된다. 기원전 30,000년경으로 추정되는 이 음력의 기록은 인류가 기록한 가장 오래된 수치 개념의 정보로 달의 공전 주기에 대한 시간 기록의 필요성에 따라 기록 활동이 시작된 것으로 볼 수 있다.[3.2]

Dordogne

Abri Blanchard

3.2 블랑샤르의 시간 정보 기록

기원전 22,000년경 선사 시대로 추정되는 프랑스 라스코 lascaux 동굴의 동물 벽화는 인류가 생존을 위해 필요한 정보를 기록하려는 또 다른 시도라 할 수 있다. 이 벽화는 동물의 종류와 크기, 위치 등을 달리하여 머리나 목을 조준점으로 삼아 창던지기 연습을 하도록 표현한 것으로 보인다. 즉, 사냥할 때 맞닥뜨리는 다양한 상황을 시각화하여 정보로 사용할 수 있게 했다.[3.3]

3.3 선사시대 라스코 동굴 벽화

Anatolia Catalhöyük

인류 역사상 가장 오래된 지도는 기원전 6,500년경에 제작된 것으로 추정되는 근동近東 지역[1] 아나톨리아 지방의 카탈휘유크에 있는 마을 지도이다. 1963년에 영국의 고고학자인 제임스 멜라트에 의해 발굴되었고 현재는 터키의 코니아 박물관에 소장되어 있다. 발굴 당시 땅속에 있는 묘의 북쪽과 동쪽 벽에 1.5미터 길이로 그려져 있었다. 마을의 설계도로 보이는 이 지도에는 벌집처럼 밀집된 지역에 80여 개의 집이 묘사되어 있었다. 앞부분은 사각형 형태의 건물이 계단형으로 빼곡히 배치되어 있었고 마을의 뒤편에는 화산, 그 옆으로 화산 분출에 따른 화강암 같은 것이 밝은 빛을 내며 산 아래로 구르는 모습이 묘사되어 있었다. 또한 지도에 묘사된

James Mellaart Konya

1 고대의 메소포타미아, 페니키아 지역으로 현재의 유럽과 아시아 경계에 있는 터키, 이란, 이라크 등의 이슬람 국가 지역을 가리킨다.

화산 위에 뿌연 안개와 연기, 재가 있고 두 개의 화산 봉우리는 3,250미터 정도 되는 것으로 현재에도 코니아의 동쪽 끝에 자리하고 있다. 이 화산은 거주자들에게 도구나 무기, 귀금속, 거울 등을 만들 수 있게 했다. 이곳에는 약 1만 명 정도의 인구가 거주했으며 원시 농경 사회에서 처음으로 정착촌을 형성하여 도시로 발전한 것으로 추정된다.[3.4]

기원전 3,000년경 최초로 문자가 발명되면서 정보 기록의 혁신을 이룩했다. 메소포타미아를 중심으로 설형 문자(쐐기 문자)가 발전하여 기원전 1,000년까지 사용되었고, 거의 같은 시기에 이집트와 중국에서는 또 다른 문자 체계가 발달했는데 바로 상형 문자였다. 이는 수메르인의 설형 문자보다 훨씬 효율적인 문자 체계이다. 설형 문자가 딱딱하고 추상적인 문자 체계라면 이집트 상형 문자는 아름답게 그려진 그림과 같이 인간의 머리, 새, 동물, 꽃 형태의 문자 체계로 정보를 기록하였기 때문에 매혹적이고 생동감이 있다.[3.5] 기원전 2,000년경에 발명된 초기 중국의 한자가 지금도 거의 그대로 정보 기록에 이용되고 있으며, 기원전 17세기 무렵에 페니키아인에 의해 유래한 알파벳은 적은 수의 문자 구성과 더 쉬운 체계로 진정한 정보 기록과 보급을 가능케 했다.[2] [3.6]

3.4 카탈휘유크의 마을 지도

Early Name	Probable Meaning	Greek Name	Cretan pictographs	Phoenician	Early Greek	Classical Greek	Latin	Modern English
Āleph	Ox	Alpha				A	A	A
Bêth	House	Bêta				B	B	B
Gimel	Camel	Gamma				ΓΔ	C	C
Dâleth	Folding door	Delta				ΔΕ	D	D
Hê	Lattice window	Epsilon				E	EFG	EFG
Wâw	Hook, nail							
Zayin	Weapon	Zêta				ZHΘI	H	H
Hêth	Fence, Barrier	Êta					I	IJK
Têth	A winding (?)	Thêta						
Yôd	Hand	Iôta						
Kaph	Bent Hand	Kappa				KΛMNΞO	KLMN	KLMN
Lāmed	Ox-goad	Lambda						
Mêm	Water	Mu						
Nūn	Fish	Nu						
Sāmek	Prop (?)	Xei						
'Ayin	Eye	Ou					OP	OP
Pê	Mouth	Pei						
Sādê	Fish-hook (?)							
Kôph	Eye of Needle	Koppa				ΡΣΤΥ	QRSTV	QRSTUVWXYZ
Rêsh	Head	Rho						
Shin, sin	Tooth	Sigma, san						
Taw	Mark	Tau						
						X	XYZ	

3.6 영문 알파벳의 발전 과정

2 조르주 장, 『문자의 역사』, 시공사, 1996, pp.52.53

3.5 이집트 상형 문자

진보한 문명 시대가 도래하면서 명백한 그래픽 형식으로 정보를 표현한 것은 지도일 것이다. 기원전 3,800년경 메소포타미아의 수메르인들은 진흙으로 방대한 농토 지역의 정보를 표시했다. 고대 이집트인들도 자신들의 거대한 영토를 표시하고자 영토 정보를 기록하여 사용했다.[3.7] 이후 6세기경에 그리스인들이 위도와 경도의 개념을 도입함으로써 지도 제작법이 확립하는 계기를 마련했다. 그 덕분에 더욱 정밀하게 지도를 표현할 수 있었으며 탐험가들이 미지의 세계로 나아가 새로운 대륙을 발견할 수 있었다.

3.7 기원전 3,800년경 수메르인이 점토판에 그린 우르 지역 지도

이처럼 고대로부터 이어진 정보 기록을 위한 시도는 정보의 편집, 기록, 축적, 교환 등을 위한 여러 가지 수단과 방법을 만들어내고, 시대와 목적에 맞추어 정보의 체계나 질서를 달리 표현하여 전달하려는 다양한 시도로 전개되었다.

2 지도와 다이어그램의 등장

최초로 세계를 지도 형식으로 표현한 것은 기원전 610-546년에 그리스 철학자인 아낙시만드로스에 의한 것으로 알려지고 있다. '우주의 근원은 공기'라는 명언을 남긴 그는 지리학이나 생물학, 천문학 연구에도 관심을 기울였다. 당시 땅은 물 위에 떠 있는 원판형의 평면으로 되어 있고 둥근 형태의 하늘로 막혀 있을 거라는 관념에서 탈피하여 땅을 원통 모양이라고 생각하고 하늘을 열린 형태의 우주로 묘사한 첫 번째 인물이기도 했다. 처음으로 그려진 세계 지도로 알려지나 그 지도는 이미 분실되었고 현재는 그림 3.8과 같은 원 형태였을 것으로 추측하고 있다.

Anaximander

3.8 아낙시만드로스의 세계 지도

좀 더 구체적 형식을 갖춘 정보 시각화의 역사는 기하학적 다이어그램과 항해나 탐험을 돕기 위한 지도 제작에서 싹트기 시작했다. 그 계기는 16세기에 물리적인 수량 정보의 정확한 관찰과 측정을 위한 기술과 도구의 발전이다. 농업 생산에 대한 수치 정보의 시각화를 비롯해 분석 기하학, 측량에 관한 이론, 확률 이론, 인구와 정치적 통계 데이터가 등장하면서 17세기에는 정보 시각화에 실질적인 서광이 비치기 시작했다. 18–19세기에 걸쳐 사회적·도덕적·의학적·경제적 통계를 포함하는 수치들이 주기적으로 모였는데, 이는 더 좋은 계획을 위한 정보 수집과 더불어 이 분야에 대한 연구의 중요성이 인식되었기 때문이다.

통계적 사고의 형성은 시각적 사고방식에 대한 인식과 더불어 발전했다. 특히 다이어그램과 같은 형식이 수치적 표시와 시각적 정보 표현에 이용되기 시작했다. 다양한 그래픽 형태가 통계 수치의 경향이나 특성, 분배 등을 시각적 표현으로 더욱 쉽게 의사소통할 수 있게 제작된 것이다. 또한 이러한 통계 수치와 지리 정보에서의 숫자는 서로 밀접한 관계가 있어 지도에 데이터 정보 표시thematic cartography도 이루어졌다.

지리적 시각화는 주로 공간 영역을 재현하는 것과 관계되고, 통계적 시각화는 수치 분석 결과를 이해하기 쉽게 시각적으로 표현하는 것을 의미한다. 그것들은 과학과 지식, 기술적 진보의 역사적 주제를 공유했으며, 더불어 지도학과 통계 그래픽은 탐험과 발견을 위한 시각적 표현의 목표를 공유했다. 위치 정보를 위한 단순한 지도 표현으로부터 지리와 공간 특성, 종·질병·생태계 분포와 방향, 경향, 설명 등에 그래픽 방법이 광범위하게 적용되었다. 당시 지도나 다이어그램, 그래프는 처음에는 손으로 일일이 그려야 하는 수작업으로 이루어졌다. 점차 기술이 발전해 감에 따라 동판에 에칭으로 색

3.9 행성 운동에 관한 다이어그램(950년경)
1년 동안 해와 달, 행성들의 위치 변화를 그래픽 형태로 보여 주려는 최초의 시도였다.

3.10 라몬 율의 논리 체계에 대한 다이어그램(1305)
스페인의 라몬 율Ramon Llull은 상징적 논리 발전의 지식 체계를 설명하고자 라이프니츠로부터의 영감을 기계적 형태의 다이어그램 형식으로 표현했다.

상을 입히는 방법이 적용되었고 이어서 석판화 기법이나 부식판화 기법도 정보의 채색 표현 효과를 위해 활용되었다.

1375년에는 아브라함 크레스케스가 심미적이고 정밀하게 우주 형상 그림과 달력을 표현한 카탈란 아틀라스라는 세계 지도를 제작했다. 이 지도는 14세기 말 무렵 카탈루냐[3]의 차트 제작이 가장 우수하다고 알려졌던 시대에 프랑스의 왕 찰스 5세의 명령을 받아 그곳에 거주했던 유대인인 크레스케스 가족이 제작한 것이다. 이 지도는 중세기의 가장 완벽한 지리적 정보와 지식을 담았으며 특히 당시 아시아와 중국에 대한 최신 정보가 포함되어 있었다. 처음에는 한쪽 면을 양피지로 싼 여섯 개의 나무판에 제작되었다가 후에 12페이지로 나누어 사용된 것으로 보인다. 지도에는 당시의 우주에 대한 관념이나 항해, 지상 세계, 천문학, 달력, 태양을 비롯한 행성, 별자리 등에 대한 많은 정보가 포함되어 있다.[3.11]

그림 3.12는 1545년 겜마 프리시우스가 발행한 『라디오 아스트로노미카』에 수록된 것으로 카메라오브스쿠라camera obscura('어두운 방'을 뜻하는 라틴어)의 작동 원리를 설명하는 일러스트레이션 다이어그램이다. 이 다이어그램은 개기 일식의 기록을 위해 사용된 카메라오브스쿠라를 설명한 것으로, 이것이 카메라 발전의 시발점이 되었다. 이 카메라의 형식은 실제로 사용자가 들어갈 수 있는 큰 방으로 구성되어 있는데, 어두워진 방의 작은 구멍으로 들어가는 빛이 반대편 벽에 뒤집혀 있는 이미지를 비춘다.

3 Cataluña
스페인의 북동부에 있는 곳으로 독자적인 문화와 언어를 소유하며 한때 분리 독립한 때도 있었으나 현재는 스페인에 속해 있다.

Abraham Cresques

⟨Catalan Atlas⟩

3.11 **카탈란 아틀라스 세계 지도**

Reinerus Gemma-Frisius
『De Radio Astronomica et Geometrica』

3.12 **카메라오브스쿠라 다이어그램**

3 인쇄 기술에 의한 정보 기록

구텐베르크의 42행 성서 – 정보 기록의 변혁 15세기 중엽 신성 로마 제국의 요하네스 구텐베르크는 인쇄술을 혁신적으로 발전시킴으로써 인류가 정보를 종이에 자유롭게 기록하고 표현할 수 있게 했다. 인쇄는 정보를 대량으로 생산하여 보급할 수 있으므로 그 방법도 자연스럽게 다양한 형식으로 발전했다. 정보의 전달과 커뮤니케이션이 종이 매체에 의해 대량으로 이루어짐에 따라 시민 의식이 점차 높아지고 기술 문명이 급속도로 발전, 전파되는 계기가 되었다.

Johannes Gutenberg

『42행 성서』는 290여 종류의 활자를 이용한 인쇄본으로 총 1,282페이지에 2권으로 구성되었으며 스태프 20여 명의 도움을 받아 제작되었다. 색상이 적용된 문자와 그래픽 이미지는 후에 사본 제작자들이 추가한 것이다. 180개의 사본이 제작되고 그중 150질이 종이에, 나머지 30질이 양피지에 인쇄되었다. 당시 세상에서 가장 아름답게 인쇄되었다는 이 성경은 현재 48질이 남아 있으며, 인류의 정보 기록과 보급에 일대 변혁을 몰고 온 계기가 되었다.

3.13 **구텐베르크가 제작한 활자와 라틴어로 인쇄된 성경**

페트루스 아피아누스의 다이어그램　1533년 독일의 천문학자 페
트루스 아피아누스는 지구가 둥글다는 사실을 다이어그램으
로 설명했다. 이 다이어그램은 태양을 가린 지구의 그림자가
달에 드리워지는 개기 월식이 어떻게 발생하는가를 표현했다.
그래픽과 텍스트로 구성된 정보를 순서대로 배열하여 그림자
가 달에 둥글게 생기는 모양을 통해 월식을 설명하고 있다. 반
복에 의한 지루함을 피하려고 태양과 지구, 달의 모양과 배치
를 달리했으며, 세 번째 그림부터는 지구를 중심으로 태양과
달을 서로 엇바꾸어 배치했다. 또한 지구의 모양이 둥근 형태
가 아니었을 경우 그림자가 어떻게 되는지를 연속적으로 보여
준다. 전체 구성은 8개의 병렬 배치와 4개의 설명 문장, 각 부
분에 4개의 그래픽 요소로 되어 있다.[3.14]

　아피아누스는 각 요소를 단순화해 2차원 평면으로 묘사하
여 복잡한 정보를 즉각적으로 이해하는 데 도움을 주도록 했
다. 지구가 정사각형이면 달에 비치는 그림자도 정사각형으로
나와야 하고, 지구가 삼각형이면 그림자도 삼각형으로, 오각형
이면 그림자도 오각형으로 나와야 한다는 그래픽 표현은 지구
가 둥글다는 것을 역설적으로 재미있게 설명한다. 이것은 과학
지식의 시각적 표현이라 할 수 있다.

Petrus Apianus

3.14 **페트루스 아피안의 개기 월식에 관한 다이어그램**

페트루스 아피아누스의 코스모그라피아　1546년에 아피아누스
가 제작한 세계 전도인 코스모그라피아에는 유럽 대륙이 상
세하게 묘사되어 있다. 수학자이자 발명가인 아피아누스는
측량, 항해와 수학 도구, 지리, 지도, 천문학과 같은 주제의 폭
넓은 내용을 다루었고, 나중에 10여 년 동안 겜마 프리시우스
가 증편했다. 코스모그라피아는 인쇄술 발명 이후의 베스트
셀러가 되었는데 그 주제는 우주가 어떻게 생겼는지를 묘사

〈Cosmographia〉

하는 것으로 별, 위성, 태양, 달, 바다, 대륙, 자연과 같은 전체 우주의 수학적인 지도를 목표로 했다. 이 야심에 찬 지도 프로그램은 천문학, 점성술, 지리학, 항해, 측량, 해시계, 건축과 도구 제작 등을 포함한 수리적 학문의 분야가 관여되는 광범위한 것이었다.[3.15]

3.15 아피아누스의 코스모그라피아

모지스 해리스의 프리즘 색상환 아래 색상환 다이어그램은 1766년 영국에서 에칭 기법으로 제작한 것이다. 아이작 뉴턴이 프리즘을 통해 백색광을 분리한 지 100년 후인 1766년 『색채의 자연 체계』라는 제목의 책이 나왔다. 이 책에서 영국의 곤충학자이자 조각가인 모지스 해리스는 뉴턴의 백색광 분리에서 빨간색, 노란색 및 파란색의 세 가지 기본 색상으로 만들 수 있는 다양한 색상을 밝히려고 했다. 자연주의자로서 해리스는 색상 사이의 관계와 색상이 코딩되는 방식을 이해하려고 했으며, '물질적으로, 또는 화가의 예술로materially, or by the painters art' 그 원칙을 설명하고자 했다. 이 색상환은 세 가지 기본 색상으로 다른 색상을 만드는 방법을 보여주기 위한 두 개의 원으로 구성되어 있다. 중심 원은 세 가지 기본 색상으로부터 시작되고 바깥 원에는 중간 색상으로 혼합된 색을 보여 준다. 원의 중심은 오늘날 우리가 색상의 감산 혼합으로 알고 있는 것을 나타낸다. 가장 중요한 핵심은 기본 색상인 빨간색, 노란색 및 파란색의 중첩을 통해 검은색이 형성된다는 것을 보여주는 것이다.[3.16]

Moses Harris

『The Natural System of Colours』

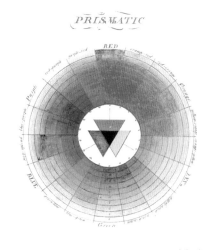

3.16 **모지스 해리스의 프리즘 색상환**Prismatic

윌리엄 플레이페어의 차트 디자인 – 국가 통계의 시각화 영국의 경제학자인 윌리 William Playfair
엄 플레이페어는 경제에 관한 수치 데이터를 바 차트bar chart와 그래프로 시
각화한 최초의 인물로 평가받고 있다. 그는 에든버러 대학의 교수이자 수학
자인 그의 형에게 수치 개념에 대해 배웠으며 엔지니어 회사에서 일하면서
도안법을 익혔다. 1786년 그의 저서 『경제와 정치의 지도』에서 당시 영국의 『The Commercial and
경제에 관한 데이터를 상세하게 시각화한 다이어그램을 선보였다. 예를 들어 Political Atlas』
수출은 검은 막대, 수입은 갈색 막대 모양의 그래프를 사용하여 복잡한 수치
간의 관계를 간단한 도형으로 이해할 수 있게 고안한 것이다.[3.17]

a 밀과 임금
b 인구와 세금
c 국가 채무

3.17 윌리엄 플레이페어의 차트 디자인

나이팅게일의 폴라 그래프 – 설득의 수단 1854년 크림전쟁[5]이 한창일 때 플 Florence Nightingale
로렌스 나이팅게일은 전쟁터에서 사망하는 병사보다 열악한 위생 환경 탓에 5 Crimean War
사망하는 병사가 더 많다는 사실을 깨달았다. 이러한 환경을 개선하고자 '폴 영국, 프랑스, 러시아, 오스만튀르크 등이
라 그래프polar graph'라는 것을 직접 고안하여 정부를 설득하는 데 활용했다. 관여하여 크림 반도와 흑해를 둘러싸고
전쟁 중인 1855년에는 영국 지역 야전 병원 사망자 수가 최고조로 증가했다. 종교적 이유 때문에 전쟁이 일어났다.
전염병으로 사망한 군인의 수가 2,761명, 외상에 의한 사망은 83명, 그 밖의 이때 영국 간호사 플로렌스 나이팅게일이
다른 이유로 사망한 수는 324명으로 총 3,168명의 군인이 전사하기에 이르 야전 병원에 활동하여 간호학의
중요성을 일깨웠으며 여성들이 전쟁에
참여하는 시발이 되었다.

렀다. 군대의 한 달 병력은 3만 2,393명으로 나이팅게일은 이 데이터를 보고 전염병에 의한 사망자 수가 1만 명 중 1,023명이라고 집계했다. 군대가 자주 교체되지 않은 상태에 이런 사망률이 계속되면 모든 영국군 병사가 크림전쟁에서 사망하리라는 예견도 할 수 있었다. 나이팅게일은 시각적 통계 그래프를 통해 사망 원인을 분석하고 이를 개선하려고 했다.

그녀는 마치 맨드라미 꽃과 같은 형태의 다이어그램[3.10]을 디자인하여 전쟁 사망자 수를 명료하게 표현했는데, 중앙에서부터 각각의 색채가 적용된 단면을 통계적 수치 비례로 보이게 했다. 바깥쪽 파란색 부분은 예방할 수 있는 콜레라나 티푸스와 같은 전염병 사망자 수를 나타내고, 중앙의 붉은색 부분은 외상에 의한 사망자를 나타냈다. 그 밖의 다른 원인으로 사망한 사망자 수는 검은색으로 표시하여 열악한 위생 환경에 의한 전염병 사망자가 많다는 것을 보여 준다. 이러한 시각적 정보 표현을 통한 문제 해결 시도로 전쟁에서의 희생을 현저하게 낮출 수 있었다. 나이팅게일의 이 같은 시도는 정보를 이해하기 쉽도록 시각화하는 것이 얼마나 중요한 결과로 나타날 수 있는가에 대한 역사적인 본보기이다.

샤를 미나르의 다이어그램 – 통합적 내러티브의 표현　　지금까지 디자인된 정보 그래픽 중 역사적으로 가장 의미 있는 것은 프랑스의 공학자 샤를 미나르의 나폴레옹의 모스크바 침공에 관한 정보 다이어그램이라고 할 수 있다.[3.19] 이것은 나폴레옹이 러시아를 침공했던 1812년 당시 모스크바로의 진격과 후퇴 과정에서 입은 피해 상황을 시각적으로 명료하게 표현한 것으로 모든 정보가 한눈에 이해될 수 있게 했다.

다이어그램에서 맨 왼쪽은 출발 지점이고 오른쪽 끝이 목표 지점인 모스크바이다. 진격하는 병사의 숫자 규모는 베이지색으로 표현된 불규칙한 그래프인데, 처음 출발할 때는 422,000명이었으나 모스크바에 도달했을 때는 100,000명으로 줄었음을 나타낸다. 오른쪽에서 왼쪽으로 향하는 검은색 선은 후퇴 경로를 의미하며, 하단에는 퇴각 시 기온을 함께 표시하여 영하 30도

Charles Joseph Minard

3.18 나이팅게일의 폴라 그래프

3.19 샤를 미나르의 나폴레옹의 모스크바 침공 다이어그램

이하의 극심한 추위 때문에 병사의 수가 점점 더 줄어들었음을 확인할 수 있다. 다이어그램은 영하 20도에서 베레지나강을 지날 때 나폴레옹이 무려 2만 2,000명의 군사를 잃었고 최종 생존 병력은 불과 1만 명밖에 남지 않았다는 것을 보여 준다. 미나르의 그래프는 여러 네이터를 복합적으로 잘 연계하여 전쟁 당시의 병사 수와 기온, 진격 방향과 거리, 지역 등을 한눈에 알아볼 수 있게 했다.

Berezina River

존 스노우의 콜레라 지도 - 발병 원인의 발견　　1854년 8월, 영국 런던에서는 수차례 콜레라 전염병이 퍼져 인구 밀집 지역인 브로드가의 골든 스퀘어를 중심으로 피폐화되기 시작했다. 당시 의사였던 존 스노우 박사는 초기의 콜레라 발생에 대한 조사를 맡게 되었다. 그는 브로드가와 캠브리지가의 펌프용 샘물이 오염되었을 것으로 추정하고 그 지역의 샘물을 조사해 보았으나 단서를 찾아내지 못했다. 또한 정부 담당 기관으로부터 얻은 콜레라로 사망한 83명의 이름과 주소 등 희생자들의 정보에서도 특별한 단서를 발견하지 못했다. 그는 런던 지도 위에 사망자가 살았던 주소를 표시해 보았다. 당시 사망자들의 위치를 지도에 점으로 찍어 본 결과 특히 한 지역에 점들이 많이 분포함을 발견했다.[3.20] 그 지역은 브로드 가로 그곳을 조사해 보니 오래된 물 펌프가 있었고 그 주위로 유달리 희생자가 많이 발생했다는 사실을 알 수 있었다. 그는 지역 수도 관리관에게 이 사실을 알리고 즉시 물 펌프의 손잡이를 교체하라고 조언했는데 이후에는 곧 전염병 사망자가 현저히 줄어들기 시작했다. 스노우 박사의 이 같은 발견으로 콜레라 전염병이 공기나 다른 물질에 의해 전염된다는 기존의 통설에서 벗어나 오염된 물로부터도 전염될 수 있다는 것이 증명되었고 그 이듬해에 비브리오 박테리아vibrio bacteria가 발견되어 스노우의 이론이 맞다는 것을 확인시켰다. 오늘날 그곳에는 스노우를 기리는 뜻에서 공공건물에 그의 이름이 붙어 있으며 지금도 안전하게 마실 수 있는 물 펌프가 있다고 한다. 스노우 박사는 이 전염병의 근원을 풀고자 명확한 논리의 데이터 표현과 분석을 통해 다음과 같이 과학적인 접근을 시도했다.

Broad Street　　Golden Square

John Snow

Cambridge Street

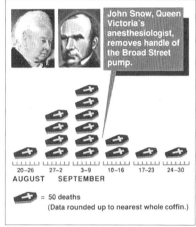

a

b

a 콜레라 진원지를 표시하여 제작한 브로드 가의 지도

b 브로드 가의 펌프 손잡이를 교체한 시점 전후의 전염병 사망자 수

일반적인 그래프 표현과 작은 관의 아이소타이프에 의한 축약된 데이터, 그리고 극적인 사실을 표현하여
스노우의 성과를 보여 준다.

3.20 존 스노우의 콜레라 지도와 사망자 수 그래프

스노우는 단편적인 데이터를 다각도로 해석하여 콜레라로 죽은 사람들
의 주거 위치와 13개의 펌프용 샘물의 위치를 표시해 희생자들이 밀집된 곳
을 확인했다. 그 지도는 콜레라 전염이 없었던 주변 지역이나 지역 급수원과
비교해 볼 때 콜레라와 브로드 가 사이에 강한 연관성이 있음을 보여 준다.
즉, 데이터를 가지고 원인과 결과의 관계를 파악하고자 적절한 상황으로 배
치해 본 것이다.

전염병의 원인을 완전히 이해하려면 전염병을 피한 사람들의 분석도 필
요했다. 근처에 있었던 양조장 직원들은 그들이 생산하는 맥주를 마셨기 때
문에 전염병이 돌던 때에도 콜레라로 고생한 사람이 없었던 것이다. 이러한

비교 근거를 찾음으로써 콜레라의 직접적 원인을 추정하고 증명할 수 있었다. 그림 3.20 b의 그래프는 스노우가 원인을 밝혀내고 브로드 가의 펌프 손잡이를 제거한 시점을 전후로 사망자 숫자를 표현한 것이다. 그래프 표현을 어떻게 하느냐에 따라 발견 효과를 얼마나 극석으로 표현할 수 있는가를 보여 준다.

4 아이소타이프 디자인

1924년 오스트리아의 사회학자이자 정치 경제학자였던 오토 노이라트는 빈 시민을 위한 사회경제박물관 프로젝트를 진행하게 되었다. 이 프로젝트는 교육받지 못한 많은 시민에게 복잡한 사회 경제에 관한 정보를 전달하려는 의도에서 비롯되었다. 노이라트는 이미지가 천 개의 문자보다 더 많은 것을 전달할 수 있음을 확신하고 게르트 아른츠와 협력해 '아이소타이프'[6]라는 그래픽 아이콘을 디자인했다.[3.21] 노이라트가 개발한 아이소타이프는 내러티브적 표현의 시각물을 만들어 내기 위한 픽토그램 세트로서, 상세한 표현은 생략하고 단순한 형태로 언어가 아닌 시각적 형식으로 정보를 전달한다. 또한 방향이나 위치, 이벤트, 대상물의 지시 등과 같은 공간과 시간의 복잡한 관계들에 관한 정보를 이해하기 쉽게 표현하고 있다. 아이소타이프는 오늘날 다양한 정보를 단순 명료하게 시각화하는 픽토그램이나 아이콘의 원형이 되었다.

Otto Neurath

Social and Economic Museum

Gerd Arntz

6 **ISOTYPE**: International System of Typographic Picture Education

Number of Men Living in Europe

In the year of Christ's birth

1350

1930

I sign for 5,000,000 men

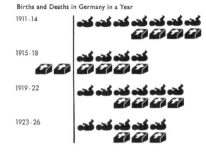

Births and Deaths in Germany in a Year

1911-14

1915-18

1919-22

1923-26

1 child for 250,000 births a year
1 coffin for 250,000 deaths a year

Säuglingsterblichkeit und soziale Lage in Wien
Infant Mortality and Social Position in Vienna

VIII. Bezirk XVI. Bezirk

1901-05

1925-29

Grössere Wohnung wohlhabender Bezirk Kleinere Wohnung ärmerer Bezirk
Larger dwellings - richer district Smaller dwellings - poorer district

Todesfälle im ersten Lebensjahr auf 20 Lebendgeburten Gesellschafts- und Wirtschaftsmuseum
Deaths in the first year of life out of every 20 children born alive in Wien

3.21 오토 노이라트의 아이소타이프 디자인

5 정보 시각화 기술의 발전

『백과사전』 디자인　구텐베르크의 성서 인쇄 이후 그래픽을 이용하여 정보를 보여 준 최초의 인쇄물은 1751년 간행된『백과사전』일 것이다. 프랑스의 문필가 드니 디드로가 편집을 맡은 이 사전은 당시 생활상과 과학, 기술을 설명한 총 17권 가운데 11권에 동판으로 인쇄한 일러스트레이션이 들어 있다. 일러스트레이션은 18세기의 생활을 충실히 전달하고 있다. 이 사전은 후대에 250년간 백과사전 정보 표현의 본보기가 되었다.[3.22]

Fromage de Gruieres et de Gerardmer

3.22 **치즈 만드는 법** 드니 디드로의『백과사전』

『Encyclopaedias』

Denis Diderot

기술 정보의 시각화　1900년대부터는 이전에 없었던 복잡한 구조의 공업 제품과 제조 과정 등이 등장하면서 더 이상 과거의 표현 방법으로는 기술 정보를 전달할 수 없게 되었다. 따라서 이러한 설명이 가능하도록 내부가 보이는 단면도cut away diagram, 횡단면도cross-sectional diagram, 분해 조립도와 같은 표현들이 등장했다. 1960년대에는 독자의 요구에 따라 출판사들이 수많은 가이드나 매뉴얼을 내놓았다. 그중에서도 리더스 다이제스트가 펴낸 일련의 가이드 시리즈가 잘 알려져 있는데, 스토리보드를 이용하여 5, 6단계의 그레이 스케일로 엄격한 양식을 유지했다. 1980년대부터는 어린이 책의 전성기가 도래했고 색상이 선명한 단면도 일러스트레이션이 많이 출판되면서 최신 기술 정보를 보여 주었다. 이 중 영국의《이글》에 실린 애시웰 우드의 일러스트레이션은 도널드 캠벨사의 제트 엔진을 탑재한 블루 버드 자동차, 비커스사의 VOC10 여객기, 호버크라프트헬기의 횡단면 등을 표현했다. 또한 그는 영국 런던의 일반 전용 버스 회사의 운송 수단 정보를 위해 1856년의 마차와 1956년 신형 루트마스터 버스를 일러스트레이션으로 비교해 주요 정보를 보여 주었다.[3.23] 루트마스터는 한 층에 12명의 승객이 승차할 수 있으며, 두 마리의 말이 끄는 마차에 비해 125마력의 힘을 낼 수 있다고 표현했다.

Reader's Digest Association

《Eagle》

Ashwell Wood
Donald Campbell
Blue Bird　Vickers　Hovercraft

3.23 **애시웰 우드의 일러스트레이션** The Routemaster: the Worlds Most Up-to-Date Bus

교통 정보의 시각화 영국의 헨리 벡은 지하철 노선 정보 지도 의 원형을 디자인한 사람이다. 오늘날 거의 모든 지하철 노선 도가 그의 디자인을 본받았다고 해도 과언이 아니다. 원래 런 던 지하철신호국의 전기 제도공이었던 그는 틈나는 대로 노선 도를 고안했다. 지하철에서 보다 중요한 것은 지리적 정보를 우선적으로 전달하는 기존의 노선도보다는 승객 자신들이 어 디서 탔고 목적지가 어디며, 갈아타는 곳이 어딘지에 대한 정 보임을 깨달았다. 30여 년의 연구 결과, 그는 1933년 노선도 에 거의 비슷한 간격으로 역을 배치하고 이용자가 이해하기 쉬운 간결한 선을 사용해 새로운 개념의 지하철 노선도를 디 자인했다. 이는 그가 제도하던 전기 설계도면에서 아이디어를 얻은 것이었다. 처음에는 시범적으로 소량의 인쇄지도만 배포 했으나, 사람들은 특별한 설명 없이도 지도를 보자마자 이해 했을 뿐만 아니라 기존의 지리적 중심의 지도보다 유용함을 알아차렸다. 이윽고 모든 지하철 노선도가 헨리 백의 것으로 교체되었고, 이것은 BBC방송이 선정한 콩코드 디자인 다음 으로 20세기 위대한 영국 디자인으로 선정되기도 했다.

Henry Beck, 1903-1974

3.24 **1932년 당시 런던 지하철 노선도(위)와 헨리 벡 의 새로운 지하철 노선도 스케치(아래)**

3.25 **헨리 벡의 런던 지하철 노선도**

현대 미술의 계보 다이어그램　뉴욕현대미술관(MoMA)의 초대 관장이었던 알프레드 바르가 미술관 전시 카탈로그를 위해 현대 미술의 계보를 다이어그램으로 그린 것이다. 그는 회화와 조각뿐 아니라 상업 예술, 사진, 디자인 및 영화도 전시에 포함했으며, 전시와 보관이 아니라 생산과 유통이라는 비즈니스 박물관 운영을 지향했다. 특히 이 다이어그램은 기계 미학, 아프리카 조각, 일본 판화 등이 현대 미술에 영향을 줬다는 것을 강조한다. 또한 주목받는 전시회인 큐비즘과 추상 미술을 조명한다. 알프레드 바르의 상상력으로 기존의 문자 중심 카탈로그 표지를 획기적인 다이어그램 디자인으로 교체했다.

The Museum Of Modern Art

Alfred H. Barr

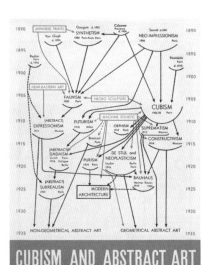

3.26 **현대 미술의 계보 다이어그램**

《Illustrated Newspaper》

신문 그래픽의 등장　다른 정보 매체와 달리 신문에서는 19세기까지 시각적인 정보 표현이 명확하게 이루어지지 못했다. 1850년에 설립된 미국의 미국의《일러스트레이티드 뉴스페이퍼》는 시각적 표현 요소를 도입한 최초의 신문이었다. 기사 내용을 섬세하게 묘사한 일러스트레이션은 기사에 대한 독자들의 흥미를 이끌어 내며 마치 현재의 보도 사진과 같은 역할을 했다.[3.27]

　미국의 조지 로릭은 뉴스 보도에서 그래픽 활용의 중요성을 인식하고 그 적용을 선구적으로 시도한 사람이었다. 그는 신문《USA 투데이》기사에 되도록 많은 시각적인 요소를 도입함으로써 독자의 시선을 끌고 더 잘 이해할 수 있도록 도왔다. 이 신문은 1980년대 초반부터 색상과 그래픽을 적용한 날씨 정보 지도를 혁신적으로 도입하기 시작했다.[3.28] 색상, 지도, 표, 상징 등을 이용하여 이전에 어렵게 느껴지던 뉴스의 형식을 더 재미있게 디자인한 것이다. 이러한 시도는 이른바 비주얼 저널리즘visual journalism으로 인정되기에 이르렀고 이후 여타 신문의 기사 작성에도 큰 영향을 주었다.

George Rorick

《USA Today》

3.27 **1879년 12월 13일자 《일러스트레이티드 뉴스페이퍼》**
청각 장애인을 위한 기구의 발명에 대한 기사. 한 청각 장애 여성이 그것을
이용하여 처음으로 남자의 이야기를 듣는 장면을 묘사했다.

3.28 **조지 로릭과 뉴스 그래픽이 적용된 《USA 투데이》**

6 디지털 시대의 정보 디자인

인터넷 정보 혁명　1990년대에 들어 통신망들을 상호 연결한 정보 네트워크 인터넷[7]이 등장하면서 정보의 생산과 보급이 혁명적으로 바뀌었다. 글, 그림, 사진, 영상, 음향 등 다양한 자료와 정보가 보존과 이용의 효율을 높일 수 있는 디지털 형태로 생산, 저장, 전달, 소비된다.

　　디지털 형식의 정보는 사용자의 시각, 청각, 촉각에 작용하는 멀티미디어와 사용자가 직접 정보 콘텐츠를 작동할 수 있는 상호 작용-interaction이 특징이다. 따라서 디지털 기술에 의해 정보의 제작 방법뿐만 아니라 사용자의 이용 방법에서도 변화가 생겼다. 디지털 정보를 제작할 수 있는 환경이 보편화됨에 따라 전문가가 아닌 일반인도 쉽게 정보 콘텐츠를 제작할 수 있어 정보가 양적 확대와 함께 질적으로 다양화되었다. 특히 웹 정보 콘텐츠는 제작 환경과 접근 환경이 용이하고 보편화하여 그 활용도가 이미 폭발적으로 증가했고 정보화 사회를 선도하고 있다.

3.29 **실시간 메시징과 웹을 결합한 트위터(2009)와 웹 정보 설계 구조도**

7　internet 'inter'와 'network'의 합성어

소셜 미디어와 가상공간의 확장　디지털 기술에 힘입어 기존의 단방향 정보 전달 패러다임이 쌍방향과 반응형 형태로 전환되어, 디지털과 모바일 미디어의 확산으로 정보 사용자가 정보를 수신하고 발신하는 정보 활용의 주체가 되었다. 인터넷 개인 사용자를 위한 웹로그[8]는 1997년 미국에서 처음 등장했는데, 인터넷의 대중화에 따라 블로그blog로 통용되며 이를 통한 정보 게시, 의견과 논평, 링크를 포함하는 대표적인 개인 미디어가 되었다. 이어서 개인 홈페이지 요소를 담아 커

8　weblog 웹과 로그의 합성어

뮤니티 서비스를 하는 미니홈피mini homepage가 등장하고, 지금은 다양한 소셜 미디어social media나 가상공간 메타버스metaverse로 확장되어 관계 맺기를 중시하는 개인들이 각자 관심 있는 정보를 교환하며 커뮤니티를 형성한다. 이런 개인 미디어들은 정보를 중심으로 사회적 관계social network를 맺는 유용한 수단이 되었고 게시된 정보는 포털 검색으로 연결되어 어떤 미디어보다 빠르게 확산한다. 정보의 발신과 사회적 관계에 초점을 맞춘 소셜 미디어는 다양한 콘텐츠와 연계 서비스를 기반으로 개인 사용자들의 참여가 활발하다. 개인들이 자신의 관심 정보를 게시하고 교환하며 관계를 형성하고 음악, 영화, 연예, 오락 등의 내용으로 대중성까지 겸비해 전문 정보 위주의 블로그나 홈페이지보다 사용자 층이 훨씬 두텁다.

그 밖에 스마트폰이나 태블릿 PC, 확장 현실 XReXtended Reality 헤드셋 같은 정보 미디어와 콘텐츠도 다양하게 개발되어 미디어의 개인화는 더욱 가속화될 것이다. 이런 개인 미디어는 정보의 생산과 보급을 수평적 구조로 전환하고 쌍방향과 맞춤형 커뮤니케이션을 활성화한다. 또한 기존의 정보 미디어가 페이지의 물리적 제한이나 통제적 간섭, 그리고 정보 발신에 상당한 시간이 걸리는 데 비해 소셜 미디어와 가상공간은 그런 단점을 극복하고 개인의 자율성을 최대한 보장해 주는 정보 미디어로 발전하고 있다.

3.30 전 세계 소셜 미디어의 지형

종이의 사용

BC 30000 아브리 블랑샤르의 음력 기록[1]

BC 22000 라스코 동굴 벽화[2]

DC 6500 카탈휘유크 마을 지도[3]

BC 3800 수메르 점토판 지도[5]

BC 600 아낙시만드로스 세계 지도[6]

BC 323 유클리드Euclid의 『기하학 원론stoikheia』

BC 1000 이집트 상형 문자

BC 914 페니키아 알파벳[4]

BC 403 24자로 된 로마 알파벳

BC 700-500 철기 시대

BC 18 삼국 시대

정보 기록의 시도

BC 46 카이사르Caesar, 구 태양력julian calendar 제정

105 중국, 채륜蔡倫의 종이 발명

150 두루마리 대신
접는 형식의 책 등장

375 백제, 고흥 『서기書記』 편찬

868 중국, 불교 경전 『금강경金剛經』 인쇄.
목판을 사용한 최초의 종이 책

950 행성들의 위치 다이어그램[1]

751 중국의 종이 제조법
중동 지역 전파

918 고려 건국

1145 김부식, 『삼국사기三國史記』 편찬

1034 중국, 진흙판을 불에 구워
만든 인쇄판 발명(재사용 가능)

1251 팔만대장경 완성

1285 일연, 『삼국유사三國遺事』 완성

1295 마르코 폴로Marco Polo의 『동방견문록』

1325 아브라함 크레스케스의 카탈란 세계 지도[2]

1380 존 위클리프John Wycliffe, 영어로 된 성경 최초 출간

1392 조선 건국

1432 맹사성,
『삼강행실도三綱行實圖』 편찬

1443 세종대왕, 훈민정음 창제

1446 훈민정음 반포

1455 구텐베르크의 『42행 성서』

1533 페터 아피안의 개기 월식 다이어그램

1543 니콜라우스 코페르니쿠스Nicolaus Copernicus의
태양계 이론

1546 아피아누스의 코스모그라피아

1569 게라르두스 메르카토르Gerardus Mercator,
근대적인 항해용 세계 지도 최초 제작

1644 미카엘 랑그렌의 통계 그래프

1715 드니 디드로의 『백과사전』

1771 『브리태니커 백과사전Encyclopedia Britannica』

1786 윌리엄 플레이페어, 최초의 바 차트 그래프 시각화[2]

1795 조선 정조, 『원행을묘정리의궤』 제작[3]

1818 지암바티스타 보도니Giambattista Bodoni,
『타이포그래피 매뉴얼Manuale Tipografico』 저술

1847 윌리엄 피커링William Pickering,
『유클리드의 원리The Elements of Euclid』 출판[4]

1850 미국, 《일러스트레이티드 뉴스페이퍼》 창간

1854 플로렌스 나이팅게일, 크림 전쟁에서
폴라 그래프 고안[5]

영국의 의사 존 스노우, 콜레라 지도 제작[6]

1855 샤를 미나르, 나폴레옹의 모스크바 침공
다이어그램 제작

1913 앨버트 헨리 먼셀, 먼셀 표색계

1925 오토 노이라트, 아이소타이프 개발

1928 얀 치홀트Jan Tschihold,
『신 타이포그래피die neue typographie』

1933 해리 벡Harry Beck의 런던 지하철 노선도[7]

1450 구텐베르크,
주조 활자 발명[1]

1665 세계 최초의 잡지
《르 주르날 데 사방Le Journal
des sçavans》

1750 신경준, 『훈민정음운해
訓民正音韻解』

1753 이승환, 『택리지擇里志』 저술

1776 규장각(왕립 도서관 및
학술 연구 기관) 설치

1834 점자 완성

1836 새뮤얼 모스Samuel Morse,
모스 전신 부호 창안

1818 정약용,
『목민심서牧民心書』 완성

1839 루이 다게르Louis
Daguerre, 은판 사진 촬영, 사진 식
자기 발명

1861 김정호, 대동여지도 완성

1886 첫 한글 신문
《한성주보》 창간

1873 레밍턴, 타자기 상품화

1876 알렉산더 벨Alexander Bell,
전화 발명

1904 최초의 일간지
《대한매일신보》 발간

1950 라디슬라프 수드나르, 『카탈로그 디자인 프로세스』

1955 아드리안 프루티거Adrian Frutiger,
유니버스Univers 활자체 개발[1]

1960 『리더스 다이제스트 가이드
Reader's Digest Guide』 시리즈 출판

1967 에밀 루더Emil Ruder,
『타이포그래피Typographie』 간행

1968 찰스 레이 임스, 『파워 오브 텐』[2]

1969 스기우라 고헤이, 일본 시간축 지도[3]

1972 오틀 아이허Otl Aicher,
뮌헨 올림픽 픽토그램 디자인

1976 리처드 솔 워먼, 인포메이션 아키텍처 개념 제시[4]

1977 루에디 바우어, 파리 퐁피두 센터 안내 시스템

1982 《USA 투데이》, 뉴스 그래픽 도입[5]
에드워드 터프티, 『정량적 정보의 시각 표현』

1984 매킨토시 1.0 GUI 디자인[6]

1946 최초의 컴퓨터 에니악
ENIAC

1963 컴퓨터 마우스 이용

1969 아파넷ARPANET,
인터넷 탄생

1971 인텔Intel,
마이크로프로세서 발표/
고드프리 하운스필드Godfrey
Hounsfield, 스캐너 발명

1972 컬러 복사기 발명

1973 최초 GUI 컴퓨터 알토Alto

1977 애플Apple II 컴퓨터
(본격적인 개인용 컴퓨터 시대 개막)

1979 컴팩트 디스크 완성
최초의 레이저 인쇄 복사기

1983 최초 모바일 폰 모토로라
Motorola DynaTAC 8000X
필립스Philips 트랜스포터블 전화기

1983 미국 《타임》 올해의
인물로 PC 선정

1985 CD.ROM 개발

1986 애플 데스크톱
퍼블리싱(DTP)
캐논Canon 컬러 레이저 복사기

1988 마크 와이저, 유비쿼터스
개념 제시

1990 마이크로소프트Microsoft
윈도우즈Windows v3.0

1991 플레이스테이션 게임기 개발

1904 최초의 일간지
《대한매일신보》 발간

1948 대한민국 건국

1957 《한국일보》, 사진 식자기
도입과 최초의 색도 신문 인쇄

1966 제1회 대한민국상공전람회

1969 광고 대행사 만보사 발족

1973 한국방송공사 발족

1978 백남준, 〈비디오 가든〉 발표

1980 컬러 TV 방송

1983 양승춘, 서울 올림픽
휘장 제작

1988 《한겨레신문》, 가로쓰기 시작/
서울 하계올림픽 개최

1994 버키 벨서, 영양 성분 레이블 제작[1]

1995 인터넷 서점 아마존Amazon 등장

1998 마틴 와튼버그, 스마트 머니 증권 정보 사이트 개발[3]

1999 리처드 솔 워먼, 『미국의 이해』[4]

2005 구글 어스[5]

2006 UCC(User Created Contents) 대중화[6]

2010 모바일 앱의 확산

2020 디지털 가상공간의 대중화[7]

1992 월드 와이드 웹(www) 등장

1993 최초의 웹 브라우저
모자이크Mosaic 발표[2]

1996 CDMA 디지털
이동 전화 보급

2007 아이폰 출시[8]

1993 대전엑스포 개최

1995 무궁화 인공위성 발사

1998 초고속 인터넷 ADSL
시범 서비스

1999 온라인 커뮤니티 다음카페

2002 한일월드컵 개최

2012 여수엑스포 개최

2018 평창 동계올림픽 개최

2 정보 디자인의 원리

정보의 조직화

인간이 혼자 존재할 수 없듯이 정보는
하나만으로 존재할 수 없다.
하나의 정보는 관계있는 다른 정보를 불러오게 된다.
바로 그런 관계를 찾아내는 것이 중요하다.

마쓰다 유키마사 松田行正

1 정보 조직화의 정의

현대 사회와 같이 정보가 넘치는 환경에서는 필요한 정보를 쉽게 찾을 방법
이 있어야 한다. 운전자가 방향을 묻고, 구매자가 포장지의 라벨을 읽고, 제
품을 구매할 때 타 제품과 비교하는 등 정보 사용자의 필요성과 상황에 따라
정보의 구조, 형태, 전달 방법이 달라진다. 좋은 정보 디자인은 일차적으로 정
보를 사용자에게 정확하게 그리고 효율적으로 전달하는 것이다. 타인과 대
화할 때 어떤 말부터 해야 하고, 어디에 힘을 주어 말을 해야 하는지 등의 보
이지 않는 질서가 존재한다. 정보 디자인은 정보가 많을수록 좋다는 '다다익
선多多益善'의 원칙이 아닌 정보의 필요성과 효율성에 근거해서 선택과 집중의
원칙이 우선된다. 정보 디자인 관점에서 정보를 시각적으로 표현하는 작업
에 앞서 정보 사용자, 사용 목적, 그리고 사용 환경에 맞도록 정보를 분류하
고 재배열하는 과정이 필요하다. 정보 조직화는 혼돈의 상태로 존재하는 데
이터를 분류classifying하고 배열arranging하고 조직화organizing하여 질서를 부여
하는 작업을 의미한다.[4.1] 정보가 이해하기 쉽도록 조직화되어 배치될 때, 정

보의 가치와 유용성은 더욱 증대된다. 또한 정보를 어떻게 조직하느냐에 따라 정보를 대하는 관점과 정보가 전하는 이야기도 달라진다.

인간은 다른 농물에 비해 사물을 분류·일반화하고 구분구체화하는 능력이 뛰어나다. 언어를 포함한 모든 의사소통 수단은 전달하려는 내용에 대한 체계화와 '정보 설계'의 과정을 거쳐야 할 필요성이 있다. 아무리 좋은 콘텐츠를 가진 웹 사이트라도 정보 구조가 좋지 않다면 방문객들이 필요한 정보를 제대로 찾지 못하거나 정보를 얻더라도 많은 시간과 정력을 소비해야 한다.[1]

웹의 등장으로 정보 설계가의 필요성이 증대되었으나 이전부터 정보를 분류하고 조직하는 역할은 있었다. 바로 도서관 사서이다. 사서는 책을 분류검색하기 편하도록 표식label을 만들고 분류 체계를 만들어 사람들이 이를 통해 원하는 정보에 접근하도록 도왔다. 방대한 서적을 어떻게 분류하고 검색할 수 있는지를 끊임없이 연구해 왔던 것이다. 디지털 기술이 도입되기 이전에도 도서관에서는 이처럼 전문적인 분류와 검색 방식을 사용했다.[2]

2 정보 분류하기

무작위의 데이터는 목적, 속성, 성격에 따라 분류되고 유사한 것끼리 그룹 지어져야 정보로 발전시키기 용이하다. 우리는 주변 사람을 가족, 친구, 직장 동료, 지인 등으로 나누어 생각한다. 이처럼 데이터를 분류하여 속성이 같은 것끼리 하나로 묶는 것은 일반적이고 자연스러운 사고 행위이다. 정보를 분

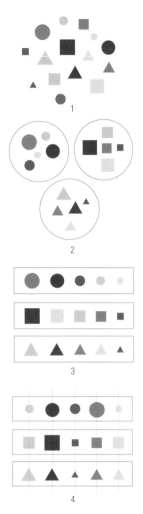

1 데이터data 자료 또는 논거

2 분류하기classifing
분류하여 유사한 것끼리 묶는다.

3 배열하기arranging 값의 의미에 따라 배치한다.

4 관계맺기organizing
데이터 사이의 관계를 만든다.

4.1 정보 조직화 개념

1 ec.cse.cau.ac.kr

2 듀이 십진분류법, 영미 목록 규칙 Anglo-American cataloging rules 등의 방법을 의미한다.

류하고 묶어 서로 다른 성격의 정보와 구분함으로써 정보의 조직화를 돕고 사용자가 취급해야 할 정보의 양을 줄일 수 있다. 오래전부터 데이터와 정보의 분류는 학문과 생활에서 보편적으로 사용된 방법이다. 칼 폰 린네는 동물 120만 종, 식물 50만 종에 이르는 생물을 상호 간의 차이와 유사에 기준에 두어 분류하는 체계를 확립했다. 데이터를 분류할 때 가장 중요한 점은 분류의 기준과 근거를 어니에 두느냐 하는 것이다. 생물을 분류할 때는 진화의 결과인 형태와 특징을 기준으로 하는 인위적 분류와 생물의 진화 계통에 따라 분류하는 자연 분류로 크게 나눌 수 있다. 이렇듯 정보 분류의 기준은 정보 사용의 목적과 관점에 따라 결정된다. 예를 들면 동일한 책이라도 서점마다 다른 코너에 배치된다. 미국의 도서관 관리자 멜빌 듀이는 주제별로 10개 분야로 나누고 그 아래 자릿수는 그에 포함되는 하위 분야를 표시하도록 하는 듀이 십진분류법[3]을 제안했다. 듀이의 십진분류법은 1930년대에 제안된 것으로 새로운 학문 분야가 출현하고 세분화된 현 시대에 그대로 적용하기에는 무리가 따를 수 있다. 듀이가 제안한 도서 분류법은 모든 도서를 총괄하는 것이므로 특정 분야의 도서만을 대상으로 한다면 분류 방식이 달라질 수 있다.[4]

 잘 분류된 정보는 정보 디자인으로 조직하고 재구성하는 수고와 노력을 덜어 준다. 정보를 분류하기 전에 먼저 정보 디자인의 목적과 용도를 분명히 파악해야 하며, 정보를 분류할 때 그 기준들의 가중치가 동등해야 하고 분류의 결과가 논리적이고 명확해야 한다.

3 정보 배열하기

리처드 솔 워먼은 정보가 무한한 반면 그것을 조직화하는 방법은 제한되어 있다고 주장했다.[5] 그의 주장을 따르면 일단 데이터가 모이면 어떤 형식으로 정보를 전달할지 방법을 선택해야 한다. 정보를 조직화하는 구체적인 방법으로 위치location, 문자alphabet, 시간time, 카테고리category, 위계hierarchy라는 다

Carl Linnaeus

Melvil Dewey

3 DDC:
Dewey Decimal Classfication
000: 서지 정보학, 총서, 전집
(분류가 모호한 미분류 주제 포함)
100: 철학
200: 종교
300: 사회 과학
400: 언어학
500: 자연 과학
600: 기술 과학
(의학, 공학, 농학, 가정학 등)
700: 예술
800: 문학
900: 역사, 지리, 인물

4 일례로 교회 도서는 주제에 따라 다음과 같이 분류할 수 있다.
1. 신학 / 2. 성경 / 3. 찬양 /
4. 예배 / 5. 성경 공부 / 6. 묵상 /
7. 신앙 수기 / 8. 이단 /
9. 문학 / 0. 기타

5 Richard Saul Wurman,
『Information Anxiety 2』,
Que, 2001, pp.40-45

섯 가지 기준을 제시하면서, 각 단어의 영문 머리글자를 따서 LATCH라 명
했다. 이것은 다양한 변형을 통해 각각 다른 방법으로 정보를 이해할 수 있게
한다. 이때 선택 방법이 다소 제한적이라는 점을 인식하면 조직화 과정이 복
잡해지지 않을 수 있다.

LATCH
Location Alphabet Time
Category Hierarchy

| 위치 |

다양한 출처나 장소에 기반을 둔 정보를 조사하고 비교할 때 일반적인 선택
방법이다. 일례로 전 세계에서 화산 지대 찾아보기나 특정 동식물의 분포 조
사가 여기에 속한다. 위치란 지리적인 것만이 아니라 공간적으로 구분되는
것 모두를 포괄한다. 병원을 찾을 때 아픈 인체 부위에 따라 진료 과목이 달라
지는데 이것도 위치에 따른 정보 조직화의 사례라 할 수 있다.

| 문자 |

전화번호부나 인명부와 같이 방대한 정보를 조직화할 때 사용한다. 정보를
이용하는 수용자층이 넓어서 카테고리나 지역에 따른 정보 조직화가 효과적
이지 못할 때는 누구나 알 수 있는 가나다순이나 알파벳 순서로 정보를 조직
화하는 것이 효과적이다. 가나다순으로 정보를 조직화하는 것은 가장 중립
적인 방법이지만, 정보의 차별성과 의미 전달성은 상대적으로 떨어진다. 따
라서 카테고리나 지역과 같은 다른 기준에 따라 일차로 정보를 분류하고 하
위분류에서 가나다순으로 조직화하는 것이 효과적이다.

| 시간 |

일정 기간에 일어난 사건을 조직화하는 최적의 원리는 시간순으로 정보를 배
열하는 것이다. 시간은 누구의 하루 또는 누구의 일생과 같은 콘텐츠를 창의적
으로 조직화하는 데도 유용하다. 시간은 전시관, 박물관, 국가나 기업의 역사
등의 조직화에도 적용되며, 정보 사용자들이 누가 언제 무엇을 했는지 대략 알
수 있다. 시간은 정보의 변화를 발견하고 비교할 때 쉽게 이해된다.

| 카테고리 |

종류, 부류를 의미하는 카테고리는 정보의 속성에 따라 분류할 때 적합하다. 일반적으로 백화점 매장은 잡화, 여성복, 남성복, 아동용품, 스포츠용품, 가전 등 상품의 종류별로 구분되어 있다. 카테고리는 상품 모델, 스타일, 유형type에 따라 분류할 수 있다. 카테고리에 의한 조직화는 중요도나 주제가 서로 유사한 정보들에 적합하며 수치 표시와는 달리 색상 등으로 표현을 달리하여 고유의 특성을 부여할 수 있다.

| 위계 |

이 방법은 '작은 것에서 큰 것으로' '가격이 싼 것에서 비싼 것으로'와 같이 데이터의 값이나 중요도의 순서로 정보를 조직화하는 것이다. 정보에 가중치나 우선순위를 부여할 때 사용하는 방법으로 순서가 큰 의미를 갖는다. 카테고리에 의한 조직화와 달리 가중치는 단위나 수치로 표현될 수 있다.

우리는 이미 정보 조직화 방법을 무의식중에 사용하고 있으며 이는 정보를 구분하고 쉽게 찾을 수 있도록 도움을 준다. 다양한 정보 조직화 방법이 혼재할 때 정보 사용자들은 혼란에 빠지는데, 이는 데이터 크기의 기준이나 위치, 카테고리의 확실한 이해 없이 여러 방법을 혼용하여 쓰기 때문이다. 각각의 방법은 나름대로 의미가 있지만 정보를 조직화하는 수단으로서의 가치는 다르다. 정보의 구조나 조직화를 이해하는 것은 정보의 가치, 중요성, 그리고 기능을 확장시키는 역할을 하는 것이라 볼 수 있다.

정보를 어떻게 조직화할 것인가는 데이터를 어떻게 바라보고 있는가, 데이터로부터 무엇을 말하고자 하는가, 데이터가 사용되는 정황은 어떠한가, 그리고 어떻게 데이터를 재배열하는가 등의 해답을 구하는 과정에서 해결할 수 있다. 각각의 정보의 조직화 방법은 새로운 정보 구조를 만들어 내고 그 구조는 정보에 새로운 의미를 부여하며 전체가 이해될 수 있는 수단으로 활용할 수 있다.

사례 연구

사례를 통해 LATCH 정보 구조화의 방법과 이에 따라 정보가 어떻게 다르게 전달되는지 살

펴보자. 그림 4-2는 20세기 자동차 발전에 큰 영향을 끼친 자동차들이다.

차명 / 제작 연도 (총생산 대수) / 차량 길이

4.2 **20세기의 중요 자동차들**

그림 4-3은 자동차 생산지에 따라 자동차를 재배치한 것이다. 위치는 생산 국가, 대륙, 도시로

분류할 수 있으며, 연장된 위치 개념으로서 제조사를 기준으로 자동차를 분류할 수도 있다.

4.3 **지역에 따른 자동차 배열**

문자순을 기준으로 자동차의 모델명을 분류하면 그림 4-4가 된다. 문자순으로 정보를 배열했을 경우 중립적으로 정보를 검색하기에는 좋지만, 조직화를 통한 의미의 부여와 확장은 제한적일 수밖에 없다.

Austin Mini Cord models 810 Datsun 240Z Ferrari 250 GT Jaguar E-Type

4.4 문자순에 따른 자동차 배열

그림 4-5와 같이 시간을 기준으로 자동차를 분류했을 때, 자동차 생산이 시작된 시점을 고려해 볼 수 있다. 시간순으로 자동차를 배치하면 자동차 디자인의 시대적 흐름을 이해하는 데 도움이 된다.

Rolls Royce Silver Ghost Bugatti Royale Rolls-Royce phantom 3 Cord models 810 Citroen 2CV

1906 1930 1935 1936 1939

4.5 시간(생산 시점)에 따른 자동차 배열

자동차를 카테고리에 따라 분류한다면, 그 기준이 무엇이 되느냐에 따라 정보 조직화의 결과가 크게 달라진다. 국내의 경우(2006년) 자동차의 배기량에 따라 연간 자동차 세금 산정이 달라지는데, 경차(배기량 800cc 미만), 소형(1,500cc 미만), 중형(1,500cc 이상 2,000cc 미만) 등으로 구분할 수 있다. 또한 자동차의 용도에 따라 상용, 승용, 업무용 등으로 구분할 수 있으며, 미국에서는 차의 크기, 구조, 주행 성능 등을 근거로 경차mini, 준중형subcompact, 중형compact, 중형 세단midsize sedan, 스포츠 세단sports sedan, 고급 세단luxury sedan, 스포츠카sports car, 컨버터블convertible, 미니밴minivan, 스포츠 쿠페sports coupe, 스포츠 유틸리티 차량suv 등으로 분류한다.

자동차를 수치, 즉 위계에 따라 분류할 때 총생산 대수, 배기량, 가격, 현재 시세, 크기와 같이 객관적 비교가 가능한 수치를 기준으로 할 수 있다. 그림 4-7은 총생산 대수를 기준으로 제시된 차량을 재배치한 것이다.

경차 mini Citroen 2CV VW Beetle Austin Mini

컨버터블 convertible Jaguar E-Type Triumph TR2 Corvette

스포츠카 sports car Lamborghini Countach 500S Toyota 2000GT Porsche Carrera 911 RS

4.6 **카테고리에 따른 자동차 배열**

VW Beetle Ford model T Austin Mini Citroen 2CV Ford Mustang Ford thunderbird

4.7 **위계(생산 대수)에 따른 자동차 배열**

정보 사용자, 사용 목적, 그리고 사용 환경에 맞도록 다섯 가지 분류 기준을 입체적으로 복합시켜 정보를 조직화할 수 있다. 즉, 위치+시간, 위계+범주와 같이 복수의 방식으로 정보를 구조화하는 경우, 정보는 새로운 발견을 이끌고 하나의 이야기를 만들어 낸다. 터프티는 시간 기반의 정보time-based information와 다른 분류의 정보를 함께 제시할 때 이야기가 만들어진다고 주장한다. 또한 중심이 되는 다섯 가지 분류 기준 이외에 필요와 목적에 따라 창의적인 분류 기준을 조직화에 적용할 수도 있다. 조직화 방식이 창의적이고 혁신적일 때 정보에 대한 이해가 높아지지만, 무엇보다 정보에 대한 의문과 흥미도 함께 증대되어 정보에 대해 새로운 발견을 이끌어 낼 수 있다.

4 정보 관계 맺기: 데이터 재배열

정보의 목적에 따라 조직화의 방법이 결정되었다고 해도 데이터의 배열 혹은 배치가 어떻게 되느냐에 따라 정보에 대한 이해가 달라진다. 데이터와 정보의 큰 차이점은 의미의 유무에 있다. 데이터 재배열data rearrangement은 데이터

에 의미를 부여하는 가장 기본적인 과정으로, 정보의 시각화와 밀접한 관계가 있다. 데이터의 특성과 내용에 기초하여 서로 공유할 수 있는 것, 유사한 것, 전혀 다른 것, 또는 관계를 맺는 것 등을 보는 이가 이해하기 쉽도록 데이터를 배치하는 것이 중요하다. 정보의 조직화가 데이터를 분류하는 것이라면, 재배열은 분류된 데이터를 정보 수용자가 인식하기 쉽게 패턴을 만드는 일이다.

인간은 무작위적인 것 안에서도 일정한 패턴을 찾거나 형상을 만들려는 경향이 있다. 데이터 재배열이 정보의 이해력을 얼마나 높일 수 있는지를 사례를 통해 알아보자.[6] 예를 들어 그림 4-8은 밀, 쌀, 콩 등의 열 가지 곡물에 일곱 가지의 비료를 사용했을 때 각 곡물에 효과가 있는지를 알아보는 실험이다. 효과가 나타나면 검은색으로, 그렇지 않으면 흰색으로 표시했다. 곡물은 세로축에 1부터 10까지 번호로, 비료는 가로축 A부터 G까지 표시했다. 실험 결과는 그림 4-8의 a와 같다. 그러나 a에서는 정보를 즉각적으로 이해하기 힘들다. b에서처럼 표를 가로로 한 줄씩 잘라 내어 검은색 표시가 위쪽으로 가도록 재배열한다고 가정해 보자. 먼저 A열부터 시작하여 재배열을 차례대로 한다면 c와 같은 표를 얻을 수 있고, 여기에 어떠한 패턴이 형성되고 있음을 알 수 있다.

같은 과정으로 이번에는 c를 세로로 잘라 내면 d가 되고 그 세로 열들을 같은 방식으로 재배열하면 e와 같은 결과가 나온다. 이렇게 동일한 비료를 사용했을 때 효과가 있는 곡물을 그룹으로 묶어 명확한 패턴을 보여 주면 곡물과 비료에 대한 관계를 즉각적으로 이해할 수 있다. 같은 데이터라도 그것을 어떻게 배열하느냐에 따라 그 이해 결과는 크게 달라진다.

이처럼 일반적으로 결과물은 미리 예상할 수 없지만 배열이 정보 시각화를 위해 중요한 역할을 하며, 데이터를 그래픽

6 Robert Spence, 『Information Visualization』, Addison-Wesley, 2001, pp.14-16(내용과 사례 재구성)

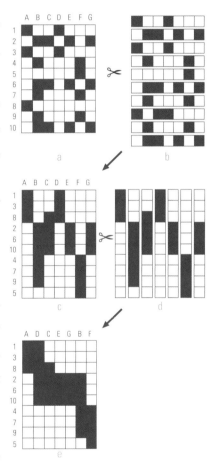

4.8 데이터의 재배열

적으로 해석하는 것은 데이터의 상호 작용을 시각화하는 것이다.

재배열의 장점은 네트워크에서 나타나는 데이터에서도 볼 수 있다.[7] A부터 M까지 이름 붙여진 열세 명의 사람들이 일정 기간에 서로 통화를 한 기록을 표 4.1과 같이 정리했다. 기록된 결과를 통해서는 흥미로운 패턴이나 특성들을 발견하기 어렵다. 그림 4.9의 맨 왼쪽 그림과 같이 점들을 서로 연결한 형식으로 나타내더라도 여전히 패턴을 찾기가 쉽지 않다. 그러나 서로 연결된 점끼리만 따로 재배열하면 흥미로운 특성을 찾아낼 수 있다. 이 상황을 해석하기란 쉽지 않지만 통화 기록에서 연결된 세 개의 그룹이 확연하게 구분된다. 만약 통화 시간이나 빈도를 선의 굵기로 표현한다면 그림 4.9의 a와 같이 좀 더 식별이 쉬워지고, 누가 전화를 더 많이 걸었는지에 대한 정보를 추가한다면 b와 같이 색채를 적용하여 구분할 수 있다.

7 Robert Spence, op. cit., pp.23-25 (내용과 사례 재구성)

발신자	A	C	I	B	F	G	I	B	K	C	D	F	J
수신자	H	L	M	E	H	L	B	M	B	J	C	A	L

표 4.1 **열세 명의 통화 기록**

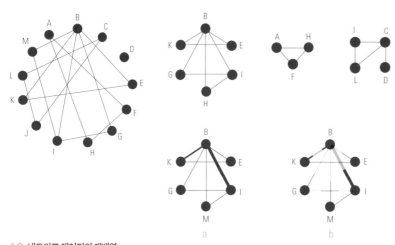

4.9 **네트워크 데이터의 재배열**
단순 통화 연결(왼쪽), 데이터 재배열(오른쪽)

5 정보 설계

정보 설계의 개념　정보 설계는 1970년대 리처드 솔 워먼이 제안한 용어이다.
그는 정보 설계가 기술, 그래픽 디자인, 글쓰기₩저널리즘이라는 세 분야가 결
합한 것이며, 정보 설계가는 데이터의 패턴을 조직화하는 사람으로서 복잡
한 정보를 단순화시키는 일을 한다고 했다.[8] 1990년대 인터넷 웹 사이트의
등장으로 가상공간에서 정보를 가공하고 배치하는 것에 대한 중요성이 대두
하면서 방대한 정보를 효율적으로 구성하는 정보 설계가 주목받게 되었으며
이에 대한 전문직도 필요해졌다.

　　워먼은 정보 설계가의 역할을 좀 더 세분화하여 규정했다. 첫째 데이터에
내재한 패턴을 조직화하여 복잡한 것을 명료하게 만드는 사람, 둘째 사람들
이 자신에게 필요한 지식을 쉽게 찾을 수 있도록 정보의 구조 또는 맵map을
창조하는 사람이다.[9] 정보 설계는 앞에서 설명한 정보의 구조와 조직화, 그리
고 재배치 모두를 포괄하는 것으로, 인쇄물이나 스크린과 같이 우리가 감각
으로 인식하는 것 이면에서 정보 사이에 존재하는 질서와 관계를 만드는 작
업이다. 정보 설계가 정보 전달 과정에서 하는 역할과 기능은 인지 심리학[10]
의 관점으로 이해할 수 있다.

정보 설계와 인지 작용　인간의 정보 수용 과정은 감각sensation, 지각perception,
인지cognition라는 세 가지 개념으로 구분해 볼 수 있다. 감각은 외부 신호(자
극)를 눈, 코, 귀, 혀, 피부 등의 감각기관을 통해 감지하고 알아채는 과정이
며, 지각은 감각기관에서 받아들인 외부의 감각 정보를 다른 감각과 비교하
거나 과거의 기억을 기초로 식별하고 해석하는 과정이다. 인지는 지각한 정
보들을 통해 외부 세계를 인식하고 기억하며 문제를 해결하는 총체적인 정
신 과정을 지칭한다. 인지는 학습, 기억, 재인, 유추, 비교, 판단, 언어 이해, 문
제 해결, 정서 등 능동적인 앎의 과정을 포괄한다.

8　Richard Saul Wurman,
『Information Architects』,
Graphics Press Corp, 1996

9　Louis Rosenfeld &
Peter Morville,
『Information Architecture for
the World Wide Web』,
O'Reilly, 1998, p.10

10　인간의 여러 가지 고차원적인
정신 과정의 성질과 작용 방식의
해명을 목표로 하는 과학적·기초적
심리학의 한 분야이다. 인간이 지식을
획득하는 방법, 획득한 지식을
조직화하여 축적하는 메커니즘을
주된 연구 대상으로 삼는다.
인공 지능 언어학과 함께 최근의
새로운 학제적學制的 기초 과학인
인지 과학의 주요한 분야를 이룬다.
– 두산 동아 백과사전

인간은 주변에 많은 정보 중에서 감각된 것만을 지각하며, 지각된 정보
들은 인지 과정을 거쳐 수용자에게 '앎'을 형성하게 된다. 정보 디자인이 효
과적으로 작동하기 위해서는 정보 사용자의 감각기관에 포착되어야 하며(감
각), 수용된 정보가 쉽게 해석될 수 있어야 하며(지각), 궁극적으로 이해되어
지식의 형태가 되어야 한다(인지). 따라서 정보는 정보 사용자의 감각에 잘
전달되는 형태를 가지고, 유추, 비교, 학습 등의 인지 작용을 효과적으로 할
수 있도록 디자인되어야 한다. 정보 디자인에서 감각에서 지각까지의 과정
을 정보 시각화가 주로 담당한다면 지각에서 인지까지의 과정에 큰 영향을
미치는 것이 정보 설계다.

4.10 **정보 수용 과정에서의 감각, 지각, 인지**

정보 설계는 정보 사용자들이 비교, 판단, 유추, 학습할 수 있는 구조를 갖
도록 조직화하는 과정을 지칭한다. 정보 설계가는 사람들이 정보를 더 성공
적으로 찾고 관리할 수 있도록 도와주는 역할을 하고, 정보 디자이너는 이렇
게 주어진 정보의 접근과 이해가 용이하도록 돕는다. 정보 설계의 핵심은 사
람들이 알고자 하는 것을 바로 답할 수 있도록 정보를 조직하는 것이다. 그러
므로 정보 사용자 입장에서 정보의 체계와 구조를 만들어야 하며, 정보 조직
화에 앞서 사용자에 대한 깊은 이해가 선행되어야 한다.

웹에서의 정보 설계　오늘날 정보는 더욱 방대해지고 정보에 대한 접근도 도
서관뿐만 아니라 웹과 모바일 등을 통해 다양해지고 자유로워졌다. 정보 설

계는 어디에 어떤 정보가 있으며 그곳을 통하면 누구나 원하는 정보를 찾을 수 있다는 확실성을 부여한다. 방대하고 복잡하게 정보가 얽혀 있는 웹에서의 정보 설계는 제공하는 정보를 체계화하고 이용자가 가장 빠르고 정확히 원하는 정보에 접근할 수 있는 구조를 만드는 것이다. 루이스 로젠펠드와 피터 모빌은 웹에서의 정보 설계를 다음과 같이 정의한다.[11]

Louis Rosenfeld
Peter Morville

11 Louis Rosenfeld
& Peter Morville, op. cit., p.10

1 정보 체계 내의 내비게이션 구조, 레이블링, 조직화를 의미한다.

2 콘텐츠에 직관적으로 접근하고 업무 처리가 용이하도록 정보 공간을 설계하는 것이다.

3 사용자가 정보를 쉽게 찾고 관리할 수 있게 웹 사이트를 분류하고 조직화하는 분야이다.

정보 조직화 측면에서 웹의 정보 설계는 정보의 묶음, 정보의 관계 설정, 표식, 경로 설정으로 구성된다. 웹 사이트의 성공 여부는 우수한 콘텐츠를 기본으로 잘 짜인 정보 체계와 구조에 좌우된다.

| 정보의 묶음 |

인간의 기억 용량은 한정되어 모든 정보를 개별적으로 인지하고 사용하고 기억하기는 현실적으로 불가능하다. 따라서 유사하거나 관련성이 있는 정보들을 몇 개의 덩어리로 묶어서 처리하는 것이 효율적이다. 이처럼 묶인 정보를 정보 묶음chunk이라 하며, 책에서는 장chapter으로, 웹에서는 메뉴나 하부 페이지로 구성된다. 조지 밀러가 행한 고전적인 실험에 따르면 대부분 사람들은 5개의 단어를 30초 동안 기억할 수 있지만, 10개의 단어는 30초 동안 기억할 수 없다. 이런 실험으로부터 인간의 정보 처리 능력을 고려할 때 5개에서 9개가 단기 메모리의 한계라고 주장했다.[12] 정보 묶음의 개수가 적을수록 정보 처리에 유리하지만, 문제는 방대한 영역의 콘텐츠를 다루는 웹에서 이렇게 적은 수의 묶음으로 정보를 조직화하기가 쉽지 않다는 것이다. 정보 묶음의 수도 문제지만, 그 분류 체계가 사용자들이 쉽게 이해할 수 있을 정도로

George Miller

12 George Miller,
「The Magical Number Seven,
Plus or Minus Two:
Some Limits on Our Capacity
for processing Information」,
The Psychological Review,
1956, vol.63

직관적인가도 중요하다.

정보 묶음의 사례를 쇼핑몰의 상품 구분을 통해 살펴보자.[4.11] 인터넷 쇼핑몰은 수많은 물품을 취급한다. 이 모든 물품을 개별적으로 제시한다면 효율성이 떨어진다. 의류, 가정용품, 서적, 전자 제품과 같이 관련이 있는 상품들을 모아 하나로 묶는 것이 타당하다. 국내 대표적인 쇼핑몰에서 복사기를 찾아보자. H 쇼핑몰에는 가전과 컴퓨터 메뉴에 속해 있으며, L 쇼핑몰에는 디카MP3·핸드폰과 컴퓨터게임 메뉴에 속해 있다. 일반인들에게 복사기가 어느 분류에 속해야 하는지 묻는다면, 많은 사람이 사무기기라고 답할 것이다. 문제는 이 두 쇼핑몰 모두 사무기기라는 분류 항목이 없다. 그렇다면 차선책으로 어떤 메뉴를 선택할까? 정보 설계는 이처럼 사용자 시점으로 정보를 묶는 것에서 시작된다.

컴퓨터	주변기기		가전		
디카	MP3	휴대폰	게임		디카 · MP3 · 핸드폰
가전			컴퓨터 · 게임		
화장품	미용				
의류	속옷		패션잡화		
패션잡화	명품		보석 · 명품관		
시계	쥬얼리	장식용품		여성의류 · 언더웨어	
침구	커튼		남성의류 · 캐주얼		
가구	인테리어		화장품 · 뷰티		
가정	주방용품				
생활건강용품			유아동 · 출산		
출산	유아	아동		스포츠 · 레저	
식품	슈퍼마켓		생활 · 주방		
스포츠	레저	자동차		가구 · 침구	
서비스	꽃배달	상품권		건강 · 웰빙	
악기	취미	DVD	넥슨		식품
여행	항곡원	숙박			
생명	손해	자동차보험		상품권 · 서비스 · 도서	
			보험 · 자동차보험		
매장 전체보기 GO			여행		

4.11 정보 분류와 묶음 인터넷 쇼핑몰 사례

| 정보의 위계와 링크 |

웹의 정보들은 수많은 연결 고리를 갖는다. 콘텐츠의 맥락, 논리, 필요에 맞게 순서와 관계를 설정해야 한다. 이러한 정보들의 구조는 사용자들이 정보를 어떻게 찾아가게 할 것인지를 결정한다. 위계hierarchy가 잘 만들어진 웹에서는 사용자가 쉽게 정보 구조에 친숙해질 수 있으며, 웹이라는 복잡한 정보 공간에서 길을 잃을 염려가 낮아진다. 잘 만들어진 위계는 사람들의 심성 모형mental model에 가까운 구조를 의미한다. 웹에서 정보의 위계를 구성할 때 다음과 같은 사항을 고려해야 한다.[13]

13 Louis Rosenfeld & Peter Morville, op. cit., pp.38-40

1 정보의 위계는 서로 배타적인 정보의 묶음으로 구성되어야 한다. A와 B라는 큰 카테고리를 만들고 그 아래에 관련 정보를 둘 때, A와 B 정보가 서로 중복되지 않아야 위계가 가치를 갖는다.

2 정보의 위계에서 폭과 깊이를 고려해야 한다. 정보 위계의 폭이 넓다는 것은 수평적으로 분류된 정보 덩어리가 많다는 것, 깊이가 깊다는 것은 여러 단계에 걸쳐 정보의 관계를 배치한 것을 의미한다.

3 위계에 지나치게 얽매이지 말아야 한다. 이것은 앞에서 제시한 원칙과 배치될 수 있지만, 웹의 하이퍼텍스트와 검색 기능과 같은 또 다른 정보 경로를 고려하라는 의미이다.

링크link는 조직화된 정보 사이에 연결 통로를 만드는 과정이다. 웹의 정보들은 하이퍼텍스트hypertext라는 비선형적non-linear인 구조를 가지며 이러한 특성은 정보의 유연성과 확장성을 강화하지만, 다른 한편으로는 정보를 복잡하게 만들고 사용자를 혼란에 빠뜨릴 수 있다. 따라서 정보 혹은 그 묶음들 사이의 링크는 조직화된 정보의 위계를 크게 벗어나지 않는 범위에서 이루어져야 하며 정보의 맥락과 사용자의 편의에 따라 유연하게 적용되어야 한다.

| 정보의 표식 |

정보의 묶음과 링크에는 이름이 있어야 쉽게 찾을 수 있다. 조직화된 웹 페이지에서도 내용을 쉽고 간결하게 전달할 수 있는 이름(제목)이 중요하다. 표식의 목표는 웹 안에서 정보를 효과적으로 알리는 것으로, 정보를 분류하고 묶어 위계를 부여하는 과정에서 자연스럽게 정보 묶음에 이름이 붙는다. 매체에 상관없이 정보의 제목과 표식은 사용자에게 정보의 특성과 구조, 해당 카테고리 안에서의 정보 경로를 가장 명확하게 보여주는 도구다.

4.12 **아이콘과 문자로 구성된 다이슨**Dyson**의 웹사이트 표식**

표식 작성 시 유의점은 정보 디자인이라는 전체적인 틀 속에서 일관성을 유지하는 것이다. 사용자들은 정보의 표식을 정보를 찾아가기 위한 번지수 정도로 인식할 수 있기 때문에 되도록 짧은 문구에 친숙하고 함축적인 표현을 사용해야 하며 모호하거나 불확실한 표현은 배제하는 것이 좋다.

| 정보의 경로 |

내비게이션navigation은 링크로 서로 연결된 웹의 정보들을 찾아갈 수 있는 방향과 경로를 사용자에게 알리는 것이다. 웹에서의 내비게이션은 필요한 정보의 길을 찾고way finding 경로를 보여 주는way showing 일체의 장치와 도구를 의미한다. 일반적으로 웹에서 내비게이션은 메뉴 바menu bar 형식을 취하는 경우가 많은데, 여기서 중요한 것은 정보의 속성과 사용자의 인지에 일치되도록 메뉴를 구성하는 것이다. 방대한 정보를 다루는 사이트의 경우 한 번에 원하는 정보로 도달하기보다는 여러 통로를 거쳐서 접근하게 되는데 사용자의 편의를 위해 다음을 고려해야 한다.

1 동일 사이트에서는 동일 내비게이션을 사용하여 일관성을 유지한다.
2 페이지마다 현재 위치를 표시하여 길을 잃지 않도록 한다.
3 가는 길을 제공하면 돌아오는 길도 제공해야 한다. 흔히 웹에서 길을 잃은 사용자는 자신이 기억하는 페이지로 돌아갈 때까지 '뒤로' 버튼을 누른다.
4 사용자가 찾고자 하는 정보나 페이지에 도달한 경우 이를 알려 주어야 한다. 정보가 많아지고 경로가 복잡할 때는 내비게이션만으로 정보를 찾기 어려운 경우가 발생하는데, 이때는 별도의 검색 창을 만드는 것이 효율적이다.

웹 내비게이션은 인터페이스의 중요한 부분이 되며, 실제 사용성에 큰 영향을 미친다. 내비게이션의 구조와 방식은 근본적으로 정보 구조, 특히 정보들 사이의 위계와 링크의 틀을 벗어나지 않으며, 정보의 성격과 사용자 인지를 고려하여 설계된 정보 구조에 기초한 내비게이션은 큰 문제를 발생시키지 않는다. 일반적으로 웹 페이지는 콘텐츠와 내비게이션이 혼재되어 있기 때문에 시각적 측면에서 스타일과 레이아웃도 함께 고려되어야 한다.

데이터

정보 묶음

위계와 링크

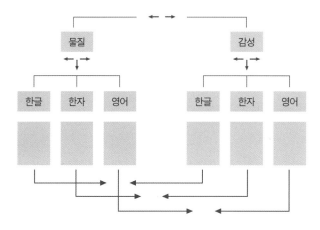

라벨 작성 및 내비게이션

4.13 **웹에서의 정보 설계 과정**

정보의 시각화

1 정보 시각화의 정의

언어와 문자로 우리의 경험이나 이야기를 모두 표현하기에는 한계가 있다. 그래서 언어로 표현이 어려우면 우리는 몸짓을 쓰기도 하고 그림을 그려 설명하려 한다. 말은 불필요한 중복이 많다. 두 사람이 몇 시간씩 대화를 나누어도 실제 의미를 갖는 데이터만을 추출하면 그 양은 생각보다 적다. 따라서 정보 전달체로서 언어와 문자의 한계와 난점을 보완하기 위한 매체나 도구가 필요하다.

인간은 시각에 의존해 정보를 인식하고 사고하고 행동한다. 한 연구에 따르면 인간의 전체 감각 중에서 시각이 80% 이상을 차지한다고 한다. 인간은 언어나 수치로만 된 데이터와 정보도 마음속에서 그림이나 이미지와 같은 형태로 바꾸어 사고하는 성향이 있다. 이것을 우리는 시각화visualization라 한다. 시각화는 무언가의 모습 또는 마음속의 이미지心象를 만드는 것, 또는 실제 보는 것과 같이 상상하고 기억하는 것이라는 사전적 의미가 있으며,[1] 인간의 인지 활동과 깊은 관련을 맺고 있다. 따라서 정보의 시각화는 시각화되지 않은 정보를 받아들일 때보다 인지 능력을 증폭시킬 수 있다.

정보의 시각화란 사용자에게 더 효율적으로 정보를 전달하기 위하여 그

1 Robert Spence,
『Information Visualization』,
Addison-Wesley, 2001, p.1

래픽 요소를 활용하여 데이터가 정보로서 의미가 생성되도록 형상화하는 것을 뜻한다. 시각화에 사용할 수 있는 그래픽 요소는 색, 기호, 그래프, 타이포그래피, 그림, 사진, 다이어그램, 캐릭터, 3D 표현 등 문자와 시각적으로 차별되는 형태를 갖는 모든 것을 포함한다. 또한 이들 요소의 크기, 여백, 균형, 통일 등의 조형적 요인도 중요하다. 정보 시각화는 한정된 공간에 많은 데이터를 효율적으로 보여 주고자 할 때, 데이터를 차별적으로 보여 주고자 할 때, 정보에 대한 이야기를 창출할 때 특히 유용하다.

정보를 시각화하는 것은 보는 이들이 이해하기 쉬운 형태와 구조로 정보를 구성하고 표현하는 것으로 이 과정에는 인간의 인지가 관여한다. 정보 시각화를 논할 때 데이터와 정보를 보여 주는 개체도 중요하지만, 정보가 우리 두뇌에서 어떻게 이해되는가에 먼저 초점을 맞추어야 한다.

2 정보 시각화의 효과

시각화된 정보는 시각화되지 않은 정보에 비해 커뮤니케이션에서 다음과 같은 장점을 지닌다.

1 시각화는 인간의 시각 시스템에 저장된 자료들을 그대로 사용함으로써 인간의 정보 처리 능력을 확장시켜 정보를 직관적으로 이해할 수 있게 한다.
2 많은 데이터를 동시에 차별적으로 보여 줄 수 있다. 전국 각지의 일기를 지명, 날씨, 최고 온도 등을 수치로 나열한 것보다는 지도에 태양, 비, 안개, 구름의 기호로, 따뜻한 곳은 붉은색, 낮은 온도는 푸른색으로 표현하는 것이 더 많은 정보를 전달한다.
3 시각화는 다른 방식으로는 어려운 지각적 추론perceptual inference을 가능하게 한다. 눈에 보이지 않는 원자의 구조, 전자의 흐름 등 난해한 과학 원리를 다양한 다이어그램, 상징, 기호로 시각화할 때 이해하기 쉽다.

4 시각화된 정보는 정보에 감성을 부여하여 보는 이의 흥미를 유발한다. 시각화된 정보는 주목성이 높으며 표현에 따라 웃음, 슬픔 등의 감정 표현이 가능하고 이를 통해 인간의 경험을 풍부하게 한다.

5 시각화된 정보는 문자보다 친근하게 정보를 전달한다. 일반적으로 사람들은 그림이 문자보다 쉽다고 생각하며, 시각화된 정보는 어린이를 포함한 더 넓은 계층의 사람들에게 쉽게 다가갈 수 있다.

6 정보의 시각화는 정보들의 관계와 차이를 명확하게 드러냄으로써 문자나 수치에서 발견하기 어려운 이야기를 창출할 수 있다. 정보 시각화는 정보 이면에 이야기narrative를 만든다.

7 시각화를 통해 정보를 입체적으로 만들 수 있다. 필요에 따라 정보를 거시적 혹은 미시적으로 표현할 수 있으며 정보에 위계를 부여할 수도 있다.

반면에 정보를 시각화할 때는 다음과 같은 점에 유의해야 한다. 첫째, 시각화된 정보는 정보를 재가공한 것으로, 이를 해석하려면 지적 능력이 요구되기도 한다. 이는 미술 작품의 감상이 그림에 대한 사전 정보나 지식에 의해 크게 좌우되는 것과 유사하다. 둘째, 정보 시각화 과정에서 정보가 왜곡될 수 있다. 이런 문제를 방지하려면 정보 시각화에 앞서 정보의 심도 있는 이해가 필요하다. 셋째, 지나치게 시각화된 정보는 오히려 효율을 떨어뜨릴 수 있다. 시각화가 정보의 주목성을 높여 전달을 용이하게 하지만, 시각적 요소들이 불필요하게 많거나 서로 충돌하면 정보 읽기를 방해한다. 끝으로 정보 시각화에는 문화적 요인이 작용하며 인종, 언어, 지역, 종교 등에 따라 달리 해석될 수 있다. 정보 시각화에는 이런 한계점과 특수성을 충분히 고려하여야 하며 시각화의 궁극적인 목표인 정보 전달의 효율성 증대에 초점을 맞추어야 한다.

그림 5-1은 영국 프리미어리그 축구 경기 결과에 관한 정보 디자인이다. 가로축의 홈경기를 녹색 원으로, 원정경기를 오렌지색 원으로 나타내고 원 안에 홈팀 대 원정팀 경기 결과 점수가 표기되어 있다. 세로축은 리그 팀별 연봉의 크기순으로 배열한 것이다. 첼시가 가장 높고 본머스가 가장 낮은데, 첼

시의 9분의 1도 못 미치는 연봉을 지급했다. 2015–16 시즌의 인상적인 사건
은 레스터시티가 132년 역사상 처음으로 우승한 것이다. 당시 레스터시티의
우승 확률은 1%도 안 됐다. 하단부의 수평 그래프는 2015/16 리그 전반 라
운드가 끝났을 때와 최종 종료 때까지의 순위 변화를 보여 준다. 레스터시티
는 초반에 순위가 약간 떨어졌지만 이어서 계속 상승해 중반 이후 선두를 계
속 지킨 것을 볼 수 있다. 팀과 경기 결과의 정보를 전체적으로 파악할 수 있
는 시각화 사례다.

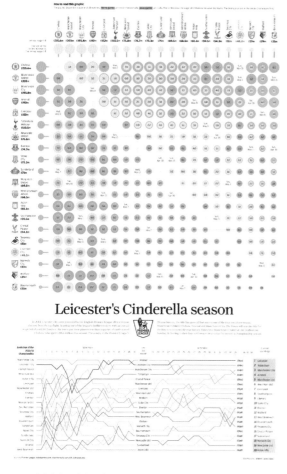

5.1 프리미어리그 경기 결과 데이터 시각화

장점

정보처리 능력 확장

많은 데이터를 동시에 차별화

지각적 추론 가능

감성적 표현 가능

넓은 계층에 접근

정보의 정황 전달

넓은 계층에 접근

표 5.1 정보 시각화의 주요 유의점과 장점

3 정보 시각화의 과정

정보의 시각화는 사용자에게 더 효율적으로 정보를 전달하고자 색채, 이미지, 문자 등의 그래픽 요소를 활용하여 정보를 표현하는 것이다. 그러나 정보 매체가 영상과 인터랙티브 미디어로 확장하면서 이에 적용되는 청각 효과와 사용자의 조작 등도 넓은 의미로 정보 시각화에 포함되게 되었다. 시각화는 조직화된 정보 내용을 사용자가 쉽게 이해할 수 있도록 사용자 인지 구조에 일치시키는 매핑을 통해 시각적 구조를 만들고, 여기에 그래픽 요소들을 적용시켜 사용자가 접하는 시각적 형태를 완성한다. 시각적 형태에는 아이콘과 같은 메타포, 다이어그램, 맵 등 다양한 형식이 존재한다. 이렇게 시각적 형식을 갖춘 정보는 다시 정보 전달 목적에 따라 인쇄, 영상, 인터랙티브, 물리적 매체 등의 형식에 맞게 정적static, 동적dynamic 방식으로 구분되어 사용자에게 전달된다. 따라서 정보 시각화의 범위는 그래픽 요소와의 시각적 매핑과 그것을 통해 표현된 시각적 형태, 그리고 매체 형식에 맞는 전달 방식을 포함하며, 이들을 단계적으로 수행하는 과정을 통해 정보 디자인이 완성된다.

5.2 **정보 시각화 범위**

조직화된 데이터 organized data	→	시각적 매핑 visual mapping 심성 모형에 일치시키기	→	시각적 형태 visual form 그래픽 요소 적용	→	전달 방식 representation

5.3 **정보 시각화 프로세스**

| 시각적 매핑 |

게슈탈트 이론에 따르면 인간의 시각은 주어진 대상의 일부가 아닌 전체를 먼저 인식한다. 대상의 전체적 형태, 즉 구조를 먼저 인식하는 것이다. 그리고 시각화된 구조가 정보 사용자의 생각하는 방식과 일치할 때 정보는 더욱 쉽게 전달된다. 인간이 사물이나 현상에 대해 사고하는 방식을 심성 모형이라고 하는데, 큰 글자의 정보가 작은 글자의 정보보다 중요하다고 판단하거나 초록색이 붉은색보다 안전하다고 생각하는 것이 여기에 해당한다. 정보 수용자는 이처럼 자신이 가진 심성 모형에 기초하여 정보를 읽으려 하며, 따라서 조직화된 데이터를 사용자의 심성 모형에 일치된 시각적 형태로 만들어야 한다. 이처럼 데이터를 정보 사용자에게 시각적 형태로 자리 잡게 하는 것을 시각적 매핑visual mapping이라 한다.

　매핑이란 지각이나 사고에 의해 서로 상관관계가 있는 것끼리 연관시키는 것으로, 예를 들면 지도를 보면서 지리적인 위치나 거리를 추론하는 작용을 가리킨다. 따라서 매핑은 데이터를 인간의 인지 구조와 프로세스에 적합한 형태로 재배치하는 것으로, 반드시 쉽게 지각할 수 있어야 한다. 정보 시각화에서 매핑이 중요한 이유는 우리가 시각적으로 표현된 정보와 실제 정보와의 관계를 통해 정보를 이해하려 하기 때문이다. 정보 시각화의 관건은 시각적으로 표현된 정보의 구조와 정보 전달 방식과 보는 이의 심성 모형과의 일치성이다. 매핑을 통해 정보는 시각적 구조visual structure를 갖는데, 시각적 구조란 정보들의 구조와 관계를 보여 주는 설계도에 해당한다. 이것이 정보 수용자들의 인지적 모델 또는 인지적 맵에 더 가깝게 일치할 때 정보 이해의 속도와 효율이 향상된다. 효과적인 매핑은 정보에 대한 분별력은 높이면서 실수를 줄이는 동시에 빠르게 해석될 수 있도록 시각적 구조를 만드는 것이다.

5.4 **NJP Reader**
미디어 아티스트 백남준이 이메일 등을 통해 여러 사람들과
주고받는 서신 행위를 지리적 위치를 기반으로 매핑한 작업.
디자인: 정진열

| 시각적 형태 |

시각적 형태visual form는 매핑으로 만들어진 시각적 구조에 정보 사용자가 이해하기 쉽도록 색, 형태, 방향, 질감, 타이포그래피 등의 그래픽 요소를 사용하여 정보가 구체적으로 표현된 것을 말한다. 이때 사용하는 그래픽 요소는 장식이 아니라 시각적 구조의 이해를 도우면서 정보의 목적과 특성을 효과적으로 표현할 수 있어야 한다.

정보 시각화는 인간의 지각에 크게 의존한다. 인간의 지각에 적합한 시각적 속성을 데이터에 부여해 이해하기 쉽도록 정보 시각화 시스템을 만드는 것이다. 이렇게 정보 시각화는 인간의 감각 중 시각에 전적으로 의존하며, 우리의 눈이 지각하는 방식과 밀접한 관계를 갖는다. 시각적 자극의 신호는 두뇌에서 정보로 처리되는데, 연구에 따르면 인간은 관심 있는 대상의 정보를 두 개의 분리된 시스템으로 보낸다고 한다. 하나는 위치, 크기, 방향과 같은 공간적 속성의 정보를, 다른 하나는 형태, 색, 질감과 같은 사물의 속성을 처리한다.[2]

2 Stuart K. Card, Jock D. Mackinlay, Ben Shneiderman 『Reading in Information Visualization』, Morgan Kaufmann, 1990, p.25

정보의 시각화를 통해 데이터 또는 정보가 가진 의미와 상호 관계를 문자가 아닌 표, 그림, 일러스트레이션, 그래프, 색 등의 그래픽 요소를 사용해 보는 이들이 더 쉽게 이해하도록 표현한다. 그러나 시각적 요소를 사용했다고 정보의 시각화가 이루어지는 것은 아니다.

시각화의 방법은 무수히 많을 수 있지만, 정보의 목적과 내용에 적합한 시각화의 방법은 제한적이다. 그림 5-5는 유럽 중세 시대의 성城을 다양한 방식으로 설명하는데 각각의 그림은 성의 외형, 수직적 구조, 수평적 구조, 그리고 공간의 평면적 구성을 보여 준다. 정보 디자인에서 시각화 방법이 달라지면 정보가 말하고자 하는 내용도 달라질 수 있다.

5.5 **중세 시대 성의 다양한 시각화**
시각화 방법이 달라지면 전달하는 의미도 달라진다.

주제 기반 지도 정보 디자인

일반 시도는 지리적, 지형직, 행징적 정보를 규칙 있게 보여주는 반면 주제 지도는 특정한 주제를 강조한다. 일반 지도가 공간에 관한 일반적인 정보를 다룬다면, 주제 지도는 장소에 관한 이야기가 중심이 되어 사용자와의 커뮤니케이션을 중시하는 것이다. 다음은 영월 박물관 고을의 주제 기반 지도 디자인 사례로 정보의 조직화와 시각화의 사례다.

● 물리적 정보

권역 구분: 행정구역을 기반으로 크게 세 곳으로 분리했다. 방문자가 지역별 동선을 쉽게 계획할 수 있으며 인지적 정보를 그룹화해 이해할 수 있기 때문이다.

좌표 연계: 권역별, 유형별로 구분해 각 박물관과 명소 찾기를 위해 좌표 정보가 쉽게 인지되도록 했다.

● 인지적 정보

디렉터리: 정보의 구분과 위계에 의거해 찾고자 하는 주제나 위치를 쉽게 구별하도록 구성하는 것이다. 지역을 권역으로 구분하고 특성별로 박물관과 주요 명소를 위계적으로 구분했으며 좌표 체계를 통해 위치와 정보를 쉽게 찾게 했다.

스토리: 물리 공간과 인지 정보의 연계성을 높이기 위해 정보를 레이어로 구분해 통합 배치했다. 박물관 주제를 부각하기 위해 각 박물관 대표 소장품을 선정하고 그에 관한 이야기를 작성했다.

● 정보 구조

데이터 수집, 배열과 재배열의 과정을 거쳐 카테고리와 위계에 의한 정보 조직화를 진행했다. 그래픽 변수의 적용을 통해 정보 레이어의 구분과 위계가 형성되도록 했다. 정보는 물리적 공간인 지리 정보부터 인지 정보인 박물관 스토리까지 아래 표와 같이 조직화되었다.

	정보 레이어	정보 콘텐츠
인지적 정보	스토리	박물관 지역구분, 유형별 구분, 박물관 대표유물 이야기, 연계성 표현
	박물관,명소,명가, 명품의 디렉터리	종합관광안내소기점 주요관광지, 명산, 레포츠, 음식점, 숙박업소, 특산물판매장, 재래시장, 체험마을, 관광농원, 레포츠, 축제, 시간별 코스
	특화	걷고 싶은 거리, 영화 촬영장소, 강변드라이브코스, 역사적 소재
물리적 정보	교통	시내버스시간표, 교통안내(자가용, 시외버스, 시내버스, 기차), 일일관광열차
	소재지정보	군청, 읍, 면, 사찰, 학교, 휴게소, 파출소, 역, 사무소 등
	지리정보	지역명칭, 경계, 지리 및 교통정보

● 시각적 매핑

권역별 구분, 좌표 체계, 디렉터리 구성, 박물관 스토리의 정보 구분과 위계에 따라 색채, 형
태, 크기, 위치 등의 그래픽 변수를 정보 내용에 연관해 적용했다.

5.6 지도 정보의 시각적 매핑

● 시각적 형태 표현

박물관고을 아이덴티티를 표현할 수 있는 갈색과 녹색을 주 색상으로 해서 역사와 자연의 상
징적 색상을 통해 구분했으며, 권역별로 톤이 다른 색상을 적용했다. 그 밖의 색상은 명확한
정보 구분 및 시선을 유도하도록 적용했다.

5.7 영월 박물관고을 스토리 맵

4 정보 시각화의 구성

기호 = 기표 + 기의 정보의 전달은 말, 글, 그림, 몸짓 등의 기호를 통해 이루어진다. 정보를 정확히 이해하기 위해서는 기호에 대한 이해가 필요하게 되는데, 인간을 둘러싼 기호의 창조와 해석을 연구하는 학문을 기호학[4]이라 한다. 기호학은 그 체계가 방대하고 접근 방법도 다양하나 여기서는 이미지, 아이콘, 메타포와 같이 정보 디자인에서 사용하는 개념들을 중심으로 설명한다.

기호학은 스위스의 언어학자 소쉬르와 미국의 철학자 퍼스의 이론에서 시작된다. 소쉬르가 기본적으로 언어에 관심을 둔 반면 퍼스는 우리를 둘러싼 세계를 어떻게 인식하는가에 더 큰 관심이 있었다.[5] 소쉬르 기호학에서 기호는 의미의 운반체인 기표記票, signifier와 기호가 전달하는 추상적 관념인 기의記意, signified라는 두 요소로 구성된다. 기표는 문자, 음성, 사물, 이미지와 같이 우리가 보고 듣고 하는 실제이고, 기의는 이들이 지시하는 의미를 말한다. 일례로 한 남자가 사랑하는 사람에게 장미를 선물한다면, 여기서 장미는 단순히 '꽃'이라는 사물이 아니라 '당신을 좋아한다.'라는 무언의 의미를 담고 있다. 즉, '장미'는 기표가 되고 '좋아한다'는 기의가 된다. 이처럼 기호는 표현 도구로서의 기표와 전달하려는 의미로서의 기의로 구성된다. '기호=기표+기의'라는 도식이 성립하는데 또 다른 핵심은 기호를 만드는 것과 이렇게 만들어지는 기호를 해석하는 과정이다. 하나의 기호를 만들기 위해서 기표와 기의를 결합하는 작용을 의미 작용 또는 의미화라 부른다. 앞의 예에서 남자가

4 기호론semiology은 유럽(소쉬르)에서, 기호학semiotics은 미국(퍼스)에서 창안된 것이다. 여기서는 이 모두를 기호학으로 총칭한다.

Ferdinand de Saussure
Charles Sanders Peirce

5 데이빗 크로우, 박영원 역, 『기호학으로 읽는 시각디자인』, 안그라픽스, 2005, p.25

기호 sign ━━ 장미
음성, 문자, 이미지, 사물 등 + 당신을 좋아합니다.
전달하고자 하는 의미

기표 signifier 기의 signified

5.8 **장미는 그냥 꽃이 아니다 (기호=기표+기의)**

장미에 좋아한다는 의미를 결합시키는 과정도 의미 작용이며, 여자가 이 장미를 받고 '이 남자가 나를 좋아하는구나.'라고 해석하는 과정도 의미 작용이다. 이처럼 의미 작용은 두 가지 방향으로, 즉 기호를 만들 때(기호 작용)와 기호를 풀이할 때(기호 해석) 일어난다.

　기호학에서 커뮤니케이션은 송신자와 수신자 간의 의미 공유를 목표로 한다. 동일한 메시지를 전달하더라도 목적에 따라 기호를 다르게 사용할 수 있다. 기호학 관점에서 어떤 기호를 선택하느냐에 따라 의미 전달이 달라지고, 동일한 기호라 해도 사용자, 사용 목적, 정보 디자인을 둘러싼 사회 문화적 환경에 따라 그 의미가 달라질 수 있다.

정보 디자이너　　　　　　　사회문화적 환경　　　　　　　정보 사용자

5.9　정보의 사회 문화적 환경에서 기호를 통한 커뮤니케이션
기호학 관점에서는 정보 디자이너가 기호로 만든 의미와 정보 사용자가 기호를 해석한 의미가 일치할 때
커뮤니케이션이 이루어진 것으로 본다.

5.10　문화적 기호를 이용한 인포그래픽
공적 직무에서 히잡, 십자가 목걸이 등의 종교적 상징물 착용에 대한 덴마크 시민의 의견을
해당 종교 상징물을 통해 설명한 다이어그램. 디자인: Peter ø rntoft
히잡 착용이 비윤리적이라는 의견: 판사(66%), 의사와 간호사(46%), 교육자의 히잡 착용(42.5%), 출퇴근길(38%)
십자가 목걸이 착용이 비윤리적이라는 의견: 판사(44%), 의사와 간호사(26%), 교육자(24%), 출퇴근길(22%)

도상, 지표, 상징　커뮤니케이션에는 메시지를 보내는 송신자와 이를 받는 수신자가 존재한다. 정보를 데이터와 구별하는 요체는 의미와 콘텍스트로, 이것은 기호학에서도 유효하다. 기호학에서 송신자는 기호를 만드는 사람, 수신자는 기호를 해석하는 사람이다. 기호학 관점에서 성공적인 커뮤니케이션은 '기호 만들기=기호 해석'이라는 도식의 성립을 뜻한다. 정보 디자인에서 가장 널리 사용되는 기표는 음성 이미지(문자)와 시각 이미지(다이어그램, 사진, 그림 등)라 할 수 있다. 그러나 문제는 기표와 기의의 관계가 완전하지 않고 사회와 문화에 따라 달라진다는 것이다.

a 도상
b 지표
c 상징

a　　　　　　b　　　　　　c

5.11 **퍼스의 세 가지 기호 유형**

　　퍼스는 기호란 다른 무언가를 대표하는 것이라 정의하고, 다음과 같은 세 가지 유형이 존재한다고 주장한다. 첫째, 도상icon은 사물과 얼마나 유사한가로 기호를 이해한다. 기호의 외형과 의미가 직접적으로 연결되기 때문에 해석하기 용이한 기호라 할 수 있다. 둘째, 지표index는 그것이 담는 의미를 논리적 상관관계로 유추하는 기호이다. 창문에서 연기가 나는 집을 보면 화재가 발생했다고 유추할 수 있듯이 지표는 기표와 기의 사이에 논리적 해석이 가능한 구조이다. 셋째, 상징symbol은 기표와 기의의 관계가 임의적인 것으로 관습, 학습, 경험 등을 통해 의미를 해석할 수 있다. 십자가는 교회 또는 기독교 정신을 지칭하는 상징이다. 그러나 이것은 학습과 반복을 통해 십자가가 상징하는 의미를 배운 것이지, 처음부터 '십자가=기독교'라는 등식이 존재한 것은 아니다. 상징에는 이처럼 사물과 그것을 대표하는 의미 사이에 논리적

관계가 없어서 해석이 다양할 수 있다. 따라서 도상이나 지표보다 사회 문화적 영향을 많이 받는다.

5.12 **기호의 세 가지 유형(퍼스 모형)**
기호로서 장미는 도상, 지표, 상징 모두가 될 수 있다.
상징은 기호와 의미의 관계가 도상과 지표보다
훨씬 다양하고 복잡하다.

사례 연구

● **픽토그램**
올림픽에 사용되는 픽토그램은 경기 종목을 명시적으로 알리는 기본적인 역할과 함께 개최 국가의 전통과 문화를 은유적으로 함축하는 도구가 된다. 1990년대 이후 국제화와 지역화가 대두하면서 시각 정보에 문화적 특질을 반영하는 경향은 더욱 두드러졌으며, 때로는 추상적이고 언어적인 문화를 은유적으로 시각화하는 데 디자이너의 깊은 통찰을 요구한다.

5.13 **올림픽 사이클 종목을 표시하는 픽토그램의 변화**

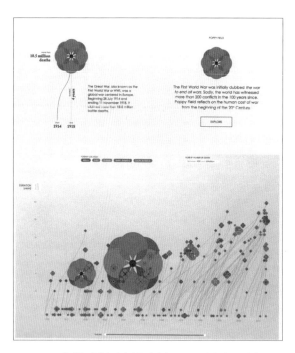

5.14 **1900년 이후 전쟁의 사망자를 양귀비꽃으로 표현한 인포그래픽**

영연방국가들의 보훈의 상징인 양귀비꽃이 피어 있는 이 인포그래픽은 1900년부터
2010년까지 세계 곳곳에서 일어난 전쟁의 사망자 규모를 보여주고 있다.
가로축은 년도, 세로축은 기간, 꽃의 색상은 대륙별 구분, 꽃의 크기는 사망자의
수를 의미한다. 1차 세계대전은 1,000만 명, 2차 세계대전은 4,000만 명 정도로
사망자가 가장 많이 발생했고, 100년 동안 200여 차례 크고 작은 전쟁이
일어났음을 상징적 이미지로 보여 준다.

● **정보의 기호적 표현**

그림 5-15은 미국 의회 선거에서 보수 성향의 공화당republican과 진보 성
향의 민주당democrat에 대한 유권자의 투표 성향 변화 양상을 보여주고
있다. 공화당의 상징색은 빨간색, 민주당의 상징색은 파란색이다. 화살표
기호를 통해 보수의 빨간색은 우측으로, 진보의 파란색은 좌측으로 이동하
는 모습을 직관적으로 표현했다. 특히 동부 지역이 보수화로 큰 변화가 일
어났음을 보여 준다.

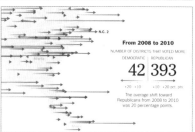

5.15 **미국 의회 선거의 지역별 성향 변화**
디자인: Amanda Cox

다이어그램　다이어그램diagram은 대표적인 정보 시각화 방법이다. 다이어그램은 그래픽 이미지나 일러스트레이션, 텍스트 등을 결합하여 데이터 정보를 직관적으로 이해할 수 있도록 시각적으로 구성하는 표현으로서, 정보 시각화의 원형과 같다. 다이어그램 디자인에는 다양한 방법이 있으며 정보의 성격과 목적에 따라 적합한 표현 방법을 적용해야 한다. 다이어그램의 표현 방식이 무엇이든 가장 중요한 것은 명료함이다. 따라서 정보의 시각적 표현에 앞서 데이터에서 핵심이 되는 요소들을 파악해야 하며, 그런 다음 핵심 요소를 어떻게 표현하는 것이 좋은지 결정해야 한다.

| 일러스트레이션 다이어그램 |

일러스트레이션 다이어그램illustration diagram이란 건축, 해부학, 과학, 공학 등의 정보를 텍스트로 설명하면 이해하기 어려우므로 사실적이고 묘사적인 그림, 즉 일러스트레이션을 활용하는 다이어그램이다. 일러스트레이션 다이어그램은 드러난 상황이나 사건을 묘사하고자 이미지 자체를 최대한 사용하고 추상적인 개념보다 실제적이고 구체적인 형태와 모습을 표현하며 정보가 사용되는 지역의 문화적 특성을 그대로 반영할 수 있다. 일러스트레이션 다이어그램에서는 실제와 동일한 표현이 최상의 정보 전달을 보증하지는 않는다. 정보를 전달하고자 하는 핵심 요소들을 효과적으로 추출하고 이를 창의적으로 표현하는 것이 중요하다.

　문자가 아닌 은유적인 표현으로 의미를 전달하는 심벌symbol도 일러스트레이션 다이어그램에 속한다. 심벌은 지칭하는 대상 또는 의미를 상징적으로 축약한 시각 요소이며, 아이콘icon, 픽토그램pictogram, 로고logo 등이 여기에 속한다. 심벌은 언어와 문자를 효과적으로 대신할 수 있는 시각 언어visual language를 만들어 냄으로써 언어의 장벽을 넘는 장점이 있으나, 문화에 따라 그 해석이 달라질 수 있다.

5.16 정보의 일러스트레이션 표현
치타의 빠른 주행 속도를 해부학적 일러스트레이션을 사용해 설명했다. 디자인: Bryabn Christie

| 통계 다이어그램 |

통계 다이어그램statistical diagram은 수치 데이터들을 비교할 수 있도록 시각화하는 것으로, 표table, 점과 선 그래프, 막대 차트, 면적 차트, 용적 차트 등이 여기에 해당한다. 각각의 그래프와 차트는 서로 다른 장단점이 있어 목적과 용도에 가장 적합한 방법을 선택해야 하며, 시각적 표현의 역동성과 정보 전달 효과를 높이고자 두 가지 이상의 방법을 혼용하기도 한다.

선 그래프line graph[1]는 두 개의 축 위에 데이터로 표시된다. 그래프에서 각 데이터를 연결한 선과 기울기는 값의 변화 추이를 보여 준다. 선의 기울기가 급할수록 변화가 더 크다는 것을 의미한다. 분포도scatter graph[2]는 데이터를 개개의 점으로 표시해 의미가 있는 값들의 상호 관계를 보여 준다. 분포도는 점의 집중 정도와 배치에 따라 선과 같이 하나의 경향을 나타내기도 한다. 막대 차트bar chart[3]는 수치를 길이로 표현한다. 절대값을 갖는 동일한 폭의 막대를 두 개 이상 나란히 배치함으로써 여러 값의 상대적인 차이를 한눈에 알아볼 수 있게 한다. 면적 차트area chart[4]는 면적으로 값을 보여 주며 피자를 삼각 꼴로 자른 모양인 파이 차트pie chart가 대표적이다. 파이 차트는 원의 둘레와 면적에 상응하는 값을 나타내기 때문에 전체에서 개개의 값이 차지하는 비중을 보여 주기에 적합하다.

1

선 그래프

2

분포도

3

막대 차트

4

면적 차트

5.17 통계 다이어그램의 유형

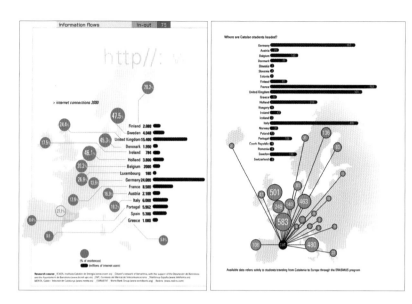

5.18 스페인 카탈루냐 지역의 통계 다이어그램
유럽 국가들과의 인터넷 지수 비교(왼쪽), 카탈루냐 지역 학생의 유학 지역 분포(오른쪽)

| 상관 다이어그램 |

데이터들의 상호 관계를 설명하는 것으로, 지리적 관계를 보여 주는 지도가
대표적인 상관 다이어그램relational diagram이다. 상관 다이어그램은 실제 세계
를 시각적으로 간단명료하게 하고, 정보를 쉽게 다루고 인지할 수 있게 시각
화하는 것으로 세밀한 묘사는 필요치 않다.

내비게이션 차트navigation chart는 특정한 것을 찾아가도록 돕는 상관 다이
어그램이다. 거리의 방향을 표시하는 안내판, 건물 내부를 보여 주는 다이어그
램, 인터넷에서 다른 웹 페이지를 안내하는 다이어그램 등이 여기에 속한다.

조직 다이어그램organizational diagram은 조직과 구조 안에서의 복잡하게 얽
힌 관계를 설명해 준다. 일반적으로 사용되는 조직 다이어그램의 하나는 세
대별 가족 관계를 보여 주는 가계도家系圖, family tree이다. 또 다른 유형으로는
정보의 흐름과 경로를 표현하는 흐름도flow chart가 있다.

5.19 **늑대에서 개로 진화한 계통도**
1만 5,000년동안 회색 늑대에서 개로 진화한 과정을 설명한 유전학적 계통도를 보여 준다.
디자인: Anna Reinhold

| 시간 기반 다이어그램 |

시간의 흐름을 시각적으로 설명하는 데는 다양한 방법이 있는데, 우리는 일반적으로 선형적 진행으로 시간을 인식한다. 초, 분, 시간, 일, 주, 달, 년, 세기와 같이 시간 기반 다이어그램time-based diagram의 균등한 시간 간격의 자연스러운 순서는 다른 다이어그램 배치에서는 찾기 어려운 해석의 장점과 효율성을 부여한다. '타임라인timeline'이라는 용어도 '시간은 선형적인 흐름'이라는 인식 속에서 사건의 선형적 시각 기록을 의미한다. 역사적인 사건의 진행은 시간의 흐름에 따라 배치하는 것이 효과적인데, 특히 일정 기간의 역사적 사실들을 비교하기에 좋다.

5.20 **일본딱정벌레의 성장 과정을 시간 축으로 설명한 다이어그램**

세계 대도시 크기, 녹지 비교

● 미국의 면적 비교

오른쪽 표는 미국, 유럽, 남극, 아프리카의 면적을 비교한 것이다. 우
리가 보편적으로 접하는 세계지도는 메르카토르 도법Mercator pro-
jection에 따라 구球 형태인 지구 표면을 평면으로 펼친 것인데, 적도
로부터 멀어질수록 많은 왜곡이 발생한다.

	미국	유럽	남극	아프리카
면적(천 km²)	9,834	10,180	14,000	30,211

미국의 면적을 기준으로 유럽, 아프리카, 남극, 그리고 달과 크기를 시각적으로 비교하면 실
제 차이를 쉽게 이해할 수 있다. 미국 면적과 유럽 전체의 면적이 비슷한 반면, 아프리카 대
륙이 미국의 세 배 이상임을 쉽게 확인할 수 있다.

0 ——— 2km

a b c d

5.21 **미국과 유럽, 남극, 아프리카, 달의 면적 비교**

a 미국과 유럽
b 미국과 남극
c 미국과 아프리카
d 미국과 달

● 세 도시의 녹지 비교

그림 5-23는 도쿄, 뉴욕, 런던 세 도시의 녹지 공간을 비교한 것이다. 도쿄의 경우 작은 공원
들이 분산되어 있음을 알 수 있다. 그림 b의 녹색 장방형은 뉴욕의 센트럴 파크central park,
그림 c의 녹색 마름모 형태는 런던의 하이드 파크hyde park로, 도쿄 면적에 대해 이들 공원
의 면적을 상대적으로 보여 준다. 시각화된 정보로 전달하려는 것은 공원 면적의 절대 부족
과 함께 도심 중앙에 시민의 안식처가 되는 대규모 공원의 부재不在이다.

정보 시각화는 단순히 시각적 표현의 사용이라는 기술의 문제가 아니라, 수치 데이터나
언어 정보에서는 발견되지 않는 정보에 대한 새로운 해석, 탐색, 비교, 그리고 통찰을 이끌어

낸다. 따라서 정보 시각화의 성패는 이미지, 그래픽, 다이어그램, 컬러 등의 미학적 우수성뿐만 아니라 정보에 대한 이해를 증폭하거나 새로운 접근 통로의 제시에 달려 있다.

0 ━━━ 1km

a 도쿄의 녹지 공간
b 도쿄와 뉴욕
c 도쿄와 런던

5.22 도쿄의 녹지와 뉴욕 센트럴 파크, 런던 하이드 파크의 면적 비교

5 정보 시각화의 방법

거시적 표현과 미시적 표현 정보는 거시적macro으로 전체를 표현할 수도 있고, 미시적micro으로 특정 부분을 강조할 수도 있다. 데이터의 작은 부분들이 모여 의미 있는 패턴으로 보일 때 정보로서 가치가 있다. 작은 데이터들의 관계가 모여서 특징을 형성하게 되는데 일반적으로 정보 사용자는 먼저 큰 패턴인 거시적 정보를 인지한 후 자세한 미시적 정보에 관심을 두게 된다.

1 dot = 100 people

5.23 **미국의 지역별 인종 분포도**
2010년 미국 인구 조사 결과를 《뉴욕타임스New York Times》에서 지리적으로 매핑한 것으로, 스케일에 따라 데이터를 다르게 인식하게 한다. 초록색(백인), 파랑색(흑인), 노란색(히스패닉), 붉은색(아시아계), 갈색(인디언)으로 표현했다. 위에서 한 개의 점은 100명, 2,500명, 1만 명, 2만 5,000명 규모로 정보의 거시적·미시적 표현이다.

분리와 레이어 한정된 공간에 많은 정보를 표현할 때 자칫 복잡하게 디자인 되어 전달이 제대로 안 될 수 있으며 이것은 정보에 대한 이해를 어렵게 한다. 정보 간의 의미 관계를 파악하여 정보를 공간적으로 분리separation하여 재구 성하면 정보의 이해를 증대시킨다. 레이어layer는 정보가 놓이는 면을 의미하 며 정보를 시각화하여 서로 다른 레이어에 배치하면 정보를 입체적으로 표 현할 수 있다.

도시의 가로 형태는 도시 발전의 역사와 도시 구조를 명시적으로 보여 주 는 지표이다. 도시 가로를 비교하기 위해 서로 다른 레이어에 각 도시 구조를 중첩하여 표현한 사례를 보자. 그림 5-25의 a는 도쿄의 가로 구조로서 대로와 간선 도로가 얽혀 있음을 보여 준다. b는 도쿄 가로 위에 뉴욕의 가로를 중첩 했다. 그림 c는 동일한 방식으로 파리의 가로를 중첩했다. 뉴욕의 가로는 격 자 구조이며 도로의 폭도 일정하고 넓음을, 파리의 가로는 개선문을 중심으 로 한 방사형 구조이며 도쿄와 비교하여 간선 도로가 적음을 알 수 있다.

0 ━━━ 2km

a 도쿄의 가로 구조
b 도쿄와 뉴욕의 가로 비교
c 도쿄와 파리의 가로 비교

5.24 **도쿄, 뉴욕, 파리의 도로 구조와 형태 비교**

비교와 대비 정보를 이해하는 데 좋은 방법은 다른 것과 서로 비교comparsion 해 보는 것이다. 어떤 정보가 단독으로 존재할 때는 정보로서 가치가 없어 보 일 수 있으나 다른 정보와 대비contrast될 때 비교 대상 정보와 더불어 특별한 의미를 얻게 되며 이를 통해 사용자들이 이해할 수 있다.

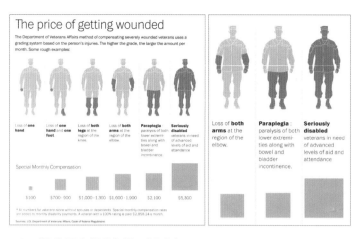

5.25 **미국 참전군인의 부상에 따른 보훈급여 비교**
미국 참전군인은 부상 정도에 따라 매월 급여가 다르다. 그 정보를 비교해 시각화한 것이다.
디자인: Kennedy Elliott

인과 관계 특정 정보의 원인과 결과, 즉 관계되는 근거와 그것으로 인한 결과를 제시함으로써 정보에 대한 설득력을 높이고 이해를 빠르게 한다. 인과 관계cause & effect에서 정보의 원인과 결과는 반드시 시간적인 전후 관계를 의미하는 것은 아니다. 데이터 간의 관계성을 나타냄으로써 정보를 둘러싼 여러 정황을 파악하고 패턴화된 의미를 이해한다.

5.26 **천연가스의 채굴-정제-수송-공급 과정**

내러티브　모든 정보는 시간과 공간 속에서 생성되고 활용된다. 시간과 공간을 기반으로 만들어지는 정보를 사용자가 일반적으로 학습한 습관에 의해 차례대로 이해할 수 있게 스토리로 구성하는 것이 내러티브narration of space and time 방법이다. 정보를 서술적으로 전달함으로써 정보 해석의 가능성을 높일 수 있으며, 정보 전달 과정에 사용자가 적극적으로 참여하여 스토리를 이해함으로써 정보도 자연스럽게 얻을 수 있게 된다.

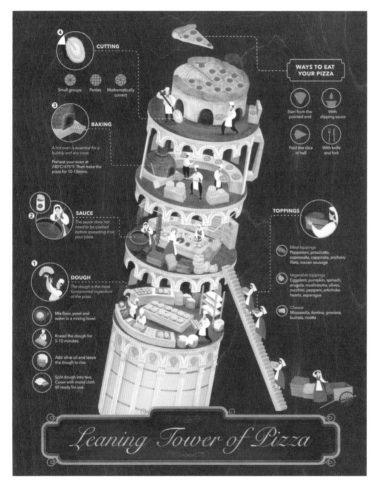

5.27 **피자의 사탑** Leaning Tower of Pizza
피자를 만드는 과정을 피사의 사탑Leaning Tower of Pisa으로 표현하고, 이탈리아 대표 음식으로서의
이야기를 더한 정보 디자인이다. 디자인: Joey Ng

6 정보 시각화와 지각 심리

우리는 정보 수용의 많은 부분을 눈에 의존한다. 심리학 연구 결과에 따르면 인간의 시각vision은 단순히 보이는 것을 기계적으로 받아들이는 수동적 감각이 아니다. 사물을 본다는 것은 이들을 적극적으로 탐색함을 의미한다. 즉, 인간의 시각은 보이는 모든 것을 그대로 이미지로 기록하는 카메라의 렌즈와 달리 선택적으로 인식한다. 이러한 의미에서 시각은 우리의 눈으로 보는 것 eyesight이지만 곧 마음으로 파악하는 것insight을 뜻한다.[6] 감각이라는 관점에서 지각은 외부의 자극(빛)에 반응한 정도를 말하지만, 사실 그것을 판단하는 것은 뇌라 할 수 있다. 우리의 마음과 행동은 근본적으로 시각과 관련되어 있으며, 지각 심리는 시각과 관련된 인간 심리를 연구한다. 시각적 사고는 사물이나 사상에 대해 말이나 글로 생각하는 것이 아니라 눈으로 생각하여 머릿속에 떠올리는 것을 말한다. 우리가 눈으로 받아들인 감동과 경험을 언어로 표현할 때 많은 한계에 부딪히는 이유는 인간의 시각이 대상의 미묘한 변화까지도 식별할 수 있는 반면 언어는 그렇지 못하기 때문이다.

6 정시화, 『디자인과 인간학』, 미간행, 2005

　　망막 속의 감각과 두뇌의 상호 작용에 의해 판단하는 것이 지각이다. 지각 연구에 가장 의의 있는 공헌을 한 심리학파로 20세기 초반 가장 활동적이고 영향력 있는 사상가들이 참여한 게슈탈트gestalt 학파를 꼽을 수 있다. 이들의 이론에 따르면 시각적 진실은 사진이나 원근법과 같은 사실적인 묘사에만 의존하지 않는다. 지각은 정확도나 완성도보다 오히려 표현을 전달하는 명확한 구조적 특징에 더 의존한다. 지각 행위는 의미 있는 구조 패턴을 파악하는 것으로 보는 사람의 마음에 의해서 결정된다. 게슈탈트 이론은 단순히 형태의 개념이 아니라 구조의 개념이 강조되는 '전체whole'가 핵심이다. 분리된 감각의 축적으로서 대상을 지각하는 것이 아니라 조직화organized된 전체로서 지각한다는 이론이다. 게슈탈트 이론에 따르면 일상생활에서 사물을 지각한다는 사실은 개개의 사물이 갖는 속성(형태, 색, 재질 등)으로서가 아니라 이러한 속성이 합쳐진 전체로서의 사물, 즉 사과, 의자, 책상 등으로 지각한다는 것이다.[7] 게슈탈트 심리학자들이 연구한 형태에 관한 기본 법칙은 다음과 같다.

7 정시화, ibid.

| 근접성 |

두 개 혹은 그 이상의 시각적 구성 요소가 서로 가까워질수록
그 요소들이 한데 속하고 묶이는 것으로 보일 가능성은 더욱
커진다. 그림 5-28의 경우 근접한 시각 요소와의 관계로 인해
왼쪽 그림은 수직선으로 인지되고, 가운데는 사각형으로, 오
른쪽은 수평선으로 보인다. 근접성nearness or proximity은 레이아
웃에서 정보 요소의 구분, 강조 등에 활용할 수 있다.

5.28 **근접성에 의한 그루핑**

| 유사성 |

형태, 크기, 위치, 방향, 색상, 의미 등에서 유사한 특징을 갖는
시각적 구성 요소가 자연스럽게 묶여 패턴으로 보이게 되는
경향을 말한다. 유사성similarity은 형태, 크기, 위치, 의미의 유
사성 등으로 나눌 수 있다.

5.29 **유사성** 색채에 의한 그루핑

| 연속성 |

시각 요소들이 일정한 방향으로 연속적 직선이나 곡선을 형성
하려고 집단화하는 경향을 말한다. 눈은 불연속적인 것보다는
연속적인 가장자리와 윤곽, 선을 따르게 된다. 인간의 지각은
대상을 인지할 때 일관된 반복을 찾아내고 일정한 체계를 추
출하여 단절과 공백까지 전체 구조의 일부로 파악함으로써 하
나의 안정적 연속성continuity을 기대하는 경향이 있다. 아이콘,
텍스트 크기나 색채를 일관성 있게 사용한다면 사용자가 다른
화면사이를 오가면서도 같은 시스템 안에 있다는 것을 자연스
럽게 인식할 수 있다.

5.30 **연속성** 정렬과 반복에 의한 표현

| 폐쇄성 |

시각 요소들이 어떤 형태의 연관된 부분으로 보일 때 이를 하
나의 완성된 형태로 이해하려는 경향을 폐쇄성closure이라 말

한다. 인간은 불완전한 형태, 모양, 패턴 그리고 조직을 완전하게 하려고 애쓴다. 그림 5-31에서 윤곽선이 완전히 연결되어 있지 않아도 각 점들을 서로 닫힌 구조로 파악하여 일정한 형태로 지각한다.

| 간결성 |

주어진 조건이 허용하는 범위에서 가능한 한 간결하게 보려는 경향을 말하며, 이때 간결성simplicity이란 양적인 의미가 아니라 구조적인 의미의 간결성을 말한다. 정보의 의미를 명확히 하려면 시각적인 표현에서 불필요한 것을 제거하고 필요한 구성 요소만을 남겨야 한다.

| 친밀성 |

사용자는 어떤 지각된 형태가 완전한 형태를 갖추지 못할 경우 경험에서 익숙한 형태와 연관시켜 이해하려고 한다. 결국, 사용자에게 친숙한 의미의 추론이 첨가될 때, 제시된 것에 대한 완전한 지각이 더 빠르게 진행된다. 이러한 경향 때문에 별도의 학습 없이도 직관과 예측을 통해 시각적 정보를 이해할 수 있다. 이것을 친밀성familiarity이라 한다.

　　게슈탈트 이론이 제시하는 이상과 같은 시각적 원칙이 통합되어 사람에게는 총체적으로 인식된다. 게슈탈트 시각 원칙은 그래픽 디자인에서 타이포그래피, 그리드, 레이아웃에 보편적 원리로 적용된다. 일례로 타이포그래피에서 글자 사이letter spacing보다 낱말 사이word spacing가 넓어야 하고, 낱말 사이보다는 글줄 사이line spacing가 더 넓어야 한다. 이는 더 가까운 요소로 시각이 이동하고 유사한 것들끼리 하나로 보이는 게슈탈트 이론의 적용이라 할 수 있다.

5.31 폐쇄성

5.32 **간결성**
단순화된 형태의 표현

5.33 **친밀성** 완전하지는 않지만 익숙한 형태로 연결할 수 있는 아이콘

122

사용자 경험과 인터랙션

듣는 것은 금방 잊어버리고, 보는 것은 기억되고,
직접 해 보는 것은 이해가 된다.

중국 속담

1 인터랙션

정보 미디어의 변화　마셜 매클루언은 '사회란 커뮤니케이션의 내용보다는 수
단이 되는 미디어의 특성에 의해 형성된다.'라고 주장했다. 그의 주장에 따르
면 메시지의 내용이 미디어의 형식을 결정하는 것이 아니라 미디어의 형식이
메시지를 결정짓는 것이며, 이는 '미디어는 메시지다The medium is the message.'
라는 표현으로 집약된다.

　　'정보 양식론'을 제기한 마크 포스터는 정보 형식의 단계를 구어 단계oral
stage, 인쇄 단계print stage, 전자 단계electronic stage로 구분한다. 구어 단계는 언
어로, 인쇄 단계는 문자로, 전자 단계에서는 전자적 신호로 의사소통을 한다.[1]
구어 단계는 정보가 말(언어)로 전달되었으며, 인쇄 단계에는 이미지도 함께
사용되었지만 주로 문자(텍스트)가 정보 전달의 요체였다. 전자 단계에서는 문
자, 이미지, 사운드, 동영상 등이 통합되어 정보를 전달한다. 디지털 정보는
인쇄 시대의 페이지와 같이 물리적으로 분해되어 주어지는 것이 아니라 0과
1이라는 디지털 기호로 환원되어 필요에 따라 다양한 형태로 재현된다.

　　오늘날의 전자적 언어는 네트워크를 통해 다수가 참여하는 형태로 발전

Marshall McLuhan

Mark Poster

1 　강현주, 『디자인사 연구』, 조형교육,
2004, pp.194-195

했다. 인터넷은 컴퓨터들이 서로 '대화'를 하자는 목적에서 시작되었다. 컴퓨터의 물리적 연결은 광 통신과 하드웨어로 가능하지만 문제는 컴퓨터에 담긴 정보들을 서로 연결하는 것이다. 이 해답으로 등장한 것이 하이퍼텍스트 hypertext이다. '끈link'과 '마디node'로 연결된 구조인 하이퍼텍스트는 전 지구에 흩어진 정보들을 관심과 목적에 따라 다양하면서도 중첩적으로 서로 연결해 준다.[2]

2 배식한, 『인터넷, 하이퍼텍스트 그리고 책의 종말』, 책세상, 2000, pp. 50-57

6.1 **정보 형식의 단계**

우리는 인터넷의 웹 페이지를 통해 전자적 언어의 복합적이고 다양한 특성을 이미 경험하고 있다. 디지털 미디어와 신문, TV, 책 등 전통 미디어의 가장 두드러진 차이점은 송신자와 수신자 간의 관계이다. 전통 미디어가 송신자에서 수신자로의 일방적 정보 전달이라면, 디지털 미디어의 정보는 수신자와 송신자가 함께 참여하여 쌍방향성으로 소통된다. 책은 물리적으로 묶여 있으며 내용의 구성도 '1장, 2장, 3장' 또는 '서론, 본론, 결론'과 같은 구조를 취하고 있어 독자들은 저자가 생각한 순서, 스타일, 짜임새 그대로 정보를 만난다. 반면에 하이퍼텍스트는 비선형적이다. 하이퍼텍스트의 연결 구조는 정보의 다양한 해석 가능성을 허용하며, 이것은 정보가 발전한 서술 구조를 갖게 한다. 하이퍼텍스트는 비선형적, 비순차적, 상호 작용적으로 정보 전달을 변화시켰다.[3]

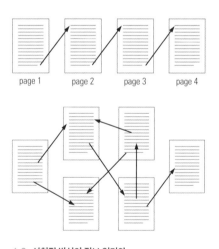

6.2 **선형적 방식의 정보 읽기와 비선형적인 하이퍼텍스트 정보 읽기**

3 배식한, ibid, pp. 20-41

인간과 기계의 관계도 미디어와 동일한 변화를 보인다. 대표적으로 인간과 컴퓨터의 경우 명령 입력과 결과 제시라는 단순한 관계에서 벗어나 자유로운 소통과 수평적이고 능동적인 대화가 가능해졌다. 인간과 컴퓨터의 소통에 의미가 담길 수 있게 되었으며, 이러한 관계 속에서 인간과 컴퓨터는 모두 주체로서의 동등한 가치를 지닌다.

인터랙션 디자인, 대화의 디자인　　　인간과 기계(컴퓨터) 사이에 상호 대화가 가능해지면서 이들의 상호 관계, 더 나아가 인간과 디지털 정보의 상호 작용interaction에 관한 문제가 중요한 연구의 대상이 되었다. 상호 작용이란 물체 상호 간에 힘이 작용하여 그것이 서로 원인과 결과가 되는 일을 의미한다.[4] 학문 분야로서 인터랙션이 주목받은 것은 사람이 컴퓨터를 사용하는 과정에서 컴퓨터와 사람 사이에 일어나는 일련의 절차로, 이를 핵심적으로 연구한 분야가 HCI이다. HCI는 사람과 컴퓨터 시스템 간에 주고받는 상호 작용을 연구하고 궁극적으로 사람들이 편리하고 즐겁게 사용할 수 있는 시스템을 개발하는 분야를 의미하며,[5] 컴퓨터 과학, 인지 공학, 심리학, 산업 공학, 디자인 등의 여러 분야의 협력으로 발전했다.

인터랙션은 궁극적으로 관계에서 발생하는 문제를 포괄한다. 컴퓨터와 인간의 관계는 반도체, 전기, 기계와 같은 공학적인 문제로만 구성될 것 같지만, 컴퓨터 조작법, 조작된 결과의 제시, 이미지·텍스트·사운드의 조합, 다른 컴퓨터 사용자와의 동시 조작, 그리고 사용자 환경 등 고려해야 할 요소가 매우 많다. 이러한 상호 작용에 관련된 문제는 다음과 같다.

1　인간과 컴퓨터가 공동으로 수행한 작업 과정과 성과
2　인간과 컴퓨터 사이의 커뮤니케이션 구조
3　인간과 컴퓨터 시스템의 접점인 인터페이스의 프로그래밍이나 알고리즘
4　인터페이스 디자인의 구현, 평가, 디자인 요소 간의 상충 관계[6]

4 「상호작용」, 두산 백과사전, 100.naver.com

5 김진우, 『HCI 개론』, 안그라픽스, 2005, p.18

6 전수형, 최영환, 『인간과 컴퓨터의 상호작용 길라잡이』, 한국HCI연구회, 2002

경험
experience

입력
input

디스플레이
display

피드백
feedback

인간
human
시용자

커뮤니케이션
communication

시스템
system
제품·정보·공간

6.3 **인터랙션의 개념**

인터랙션 디자인은 이처럼 인간과 시스템, 제품, 공간, 환경, 그리고 정보
와의 의사소통 방식, 즉 어떻게 대화할까를 디자인하는 것이다. 인터랙션 디
자인의 일차적 목표는 인간이 사용(대화)하고자 하는 대상과 목적에 맞는 커
뮤니케이션을 효율적으로 달성하는 것이다. 따라서 좋은 인터랙션 디자인은
사용자가 원하는 바, 혹은 하고자 하는 일task을 효율적으로 할 수 있는 도구와
방식의 제공 여부로 결정된다. 인터넷 쇼핑 사이트의 경우 레이아웃, 색, 외형
보다는 검색이 용이하고 결제 프로세스가 단순하면서 배송까지의 과정이 구
체적으로 제시되어 신뢰성이 우수한 사이트가 더 좋은 인터랙션을 구현했다
고 할 수 있다. 인터랙션이 좋은 시스템은 사용자에게 사용의 편의성, 만족감,
그리고 차별적인 감성을 제공한다. 이런 모든 결과는 '사용자 경험'이라 할
수 있으며 인터랙션 디자인의 궁극적인 목표는 '경험 창출'이라 할 수 있다.

인터랙션의 요소 게임과 인터랙션 이론가인 크리스 크로퍼드는 인터랙션
을 두 대상의 서로 듣기listening, 생각하기thinking, 말하기speaking의 순환 과정
이라고 정의했다.[7]

Chris Crawford

7 Chris Crawford,
『Understanding Interactivity』,
Unknown Binding, 2000

| 말하기 |

인터랙션에서 말하기는 송신자가 어떤 정보를 수신자에게 전달하려는 의도를 의미한다. 컴퓨터의 경우 이미지, 텍스트, 사운드, 동영상 등을 통해 말한다. 초창기 컴퓨터는 말하는 기능에 제약이 많았으나 하드웨어와 소프트웨어의 발달로 제약들이 극복되어 왔다. 인터랙션 디자인에서 말하기는 사용자의 참여로 어떤 결과를 '말할 것'인지가 무엇보다 중요한 관건이다. 인터랙션을 통한 정보는 참여자의 반응이나 참여 정도에 따라 달라질 수 있으며, 다양한 참여자들의 반응과 행동을 효과적으로 통합해야 한다.

6.4 **인터랙션의 요소**

| 생각하기 |

생각하기 개념은 컴퓨터가 연산 작용을 통해 사고하는 것이다. 완성도가 높은 인터랙션 표현을 위해서는 생각하기 단계를 효율적으로 디자인해야 하며 이를 위해 효과적인 알고리즘을 구현하는 것이 중요하다. 기존의 미디어가 말하기에 중점을 두었다면, 컴퓨터를 활용한 인터랙션 정보 전달은 '말하기'에서 벗어나 '생각하기' 과정이 점차 강조되고 있다. 인터랙션 디자인에서는 참여자에 따라 다양한 정보가 입력될 것이다. 그 다양한 정보를 수용할 수 있는 기술적 토대가 마련되어야 하며 이를 효과적으로 응용할 수 있는 프로그래밍이 필요하다.

| 듣기 |

듣기 개념은 사용자의 반응과 요구를 수용하는 것으로, 인터랙션 디자인에서 가장 어려운 부분이다. 컴퓨터에서 듣기는 입력 장치에 해당하며, 현재의 마우스와 키보드만으로는 인터랙션의 듣기에 적절하지 않다. 사람과 컴퓨터는 서로 같은 언어로 이야기할 수 없다. 인간은 언어와 손짓 등의 몸동작을 통해 의사소통을 해 왔으나 컴퓨터는 이런 인간적인 수단들의 사용을 제한했

다. 컴퓨터의 키보드와 마우스의 사용은 실제 우리가 살고 있는 일상의 물리적 환경이나 물체들과의 상호 작용을 분리시키는 것이다. 기존의 키보드와 마우스 중심의 컴퓨터 듣기 형식에서 벗어난 자연적이고 물리적인 아날로그 형태의 듣기가 상호 작용의 이해력과 지속력을 높일 수 있다.

정보와 사용자 경험　웹사이트를 통해 상품을 구매한다면 상품 정보를 검색 및 비교하고, 결제하고, 배송 확인까지 일련의 과정에서 사용자와 정보 시스템 사이에 수많은 인터랙션이 발생한다. 사용자들은 앞서 구매를 위한 각 단계에서의 행위와 감정들이 달라질 수 있지만, 최종적으로 구매를 마친 후 사용했던 웹사이트에 대한 총체적인 생각, 반응, 느낌 등이 생긴다. 그 모두를 '사용자 경험(UX, User eXperience)'이라고 부른다. 국제표준기구 ISO에서도 '사용자 경험'을 "어떤 제품이나 서비스의 사용 전과 후, 그리고 사용하는 순간까지 포함해 사용자가 느끼고 지각하고 생각하고 육체적 또는 정신적으로 반응하고 행동하는 모든 것을 합쳐 놓은 것"으로 정의한다(ISO-9241-2120).[9]

9 김진우, 『경험 디자인』, 안그라픽스, 2014, p.36

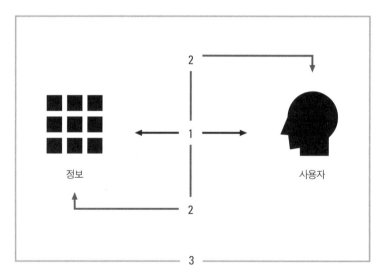

1 정보 대화 방식
2 하드웨어&소프트웨어 대화 방식
3 정보 전달 환경

6.5 정보 디자인에서의 인터랙션

정보와의 인터랙션도 정보 사용자에게 궁극적으로 경험으로 남으며, 사용자가 정보(시스템)를 보고, 읽고, 듣고, 조작하는 모든 행위, 지각, 감정, 평가, 기억 등 모두가 사용자 경험이 된다. 따라서 차별화된 사용자 경험을 만들기 위한 정보 디자인은 정보의 전달과 표현 방식, 정보 시스템과의 대화 방식, 정보를 통한 스토리텔링, 정보 전달의 감각적 도구화 등 다양한 방법이 가능하다. 정보를 통한 경험 창출의 방법이 무엇이든 경험 디자인에 핵심이 되는 것은 '사용자 중심' 접근과 솔루션이라고 할 수 있다.

그림 6-6은 환자(사용자) 중심의 투약 정보에 중점을 둔 것으로 약 관리와 정확한 복용을 도와준다. 글자를 읽지 못해도 복용량과 시기를 명확하게 이해할 수 있게 했다. 전반적으로 크고 밝은 색상과 아이콘을 사용해 사용자가 쉽게 인지하도록 해 사용자의 행동을 유도할 수 있게 한다. 약품 용기의 라벨에서 (1) 색상 코드로 구분한 복용 시간, (2) 가독성과 강조를 위한 글자 크기, (3) 처방전, (4) 재주문을 쉽게 하는 정보 제공 등을 강조해 투약 정보 이용에 차별화된 경험을 만든다.

그림 6-7은 팝업 방식을 채용해 건축의 역사와 기술을 입체적, 촉각적으로 경험하게 한다. 섬세한 종이접기를 통해 실제와 같은 입체 형태로 유명 건축물을 볼 수 있을 뿐 아니라 건축물의 구조, 아치의 원리 등도 함께 이해할 수 있다. 디지털 매체가 아니어도 정보와 대화하는 방식(인터랙션)을 달리하면 새로운 경험이 만들어지고 이는 정보의 이해와 기억을 도울 수 있다.

정보 매체와 수용 감각을 복합함으로써 사용자 경험을 차별화할 수 있다. 그림 6-8은 싱가포르의 구조, 자연 생태, 건축, 도로, 공원, 도시 계획 등의 정보를 보여주는 싱가포르시티갤러리Singapore City Gallery의 미디어 전시다. 전시실 중앙에는 3D 프린팅으로 제작된 싱가포르 모형이 있고, 전면에 배치된 디스플레이에 도시에 대한 특정 정보가 제시되면 이에 해당하는 지역이나 지점이 모형에 표시된다. 방문자는 수치 등의 구체적인 정보는 디스플레이로 접하고, 이에 해당하는 지역을 입체 모형으로 확인함으로써 싱가포르를 한층 입체적으로 이해할 수 있다.

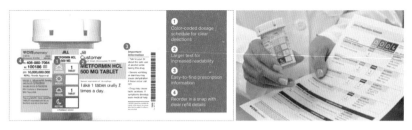

6.6 **의약품 복용 지원 패키지 시스템**
Prescription Packaging Systems: CVS Health and AdlerRx

6.7 **종이의 입체성을 활용한 건축 정보 전달** 경험의 창출은 아날로그 매체에서도 가능하다.

6.8 **싱가포르 시티 갤러리의 도시**
전면 화면에서 싱가포르의 공원에 대한 정보가 나오면, 바닥의 입체 도시 모형에 싱가포르에서의
공원 지역이 동시에 표시된다.

2 인포테인먼트

인간의 특성을 설명하는 표현 가운데 호모 루덴스homo ludens는 '유희의 인
간'을 의미한다. 네덜란드의 문화사학자 요한 하위징아는 인간은 생각하는
존재인 동시에 유희하는 존재이며 놀이가 문화에서 파생한 것이 아니라 놀
이가 문화보다 오래되었다고 주장했다.[8] 오래전부터 놀이, 오락, 유희는 우리
일상의 중요한 일부였으며, 현대에 들어서는 문화적으로나 상업적으로 그 비
중이 점점 커지고 있다. 엔터테인먼트를 통해 즐거움과 긍정적인 심리적 에
너지를 얻으며 인간의 유희 본능을 만족시킬 수 있다. 미국의 미디어 컨설턴
트인 마이클 울프의 e-팩터entertainment factor 이론에 따르면, 미래 산업은 엔터
테인먼트가 주도하며, 현대인은 일과 저축보다는 여가와 오락에 더 많은 관
심을 두게 되고 이러한 경향은 더욱 심화할 것이라고 했다.[9] 유희와 오락을
추구하는 사회적 흐름은 미디어와 디자인의 모든 분야에서 나타나고 있으며,
정보의 전달에서도 사용자의 마음속에 특별한 의미를 남길 수 있는 흥미와
오락적 요소의 가미가 중요해졌다.

인포테인먼트infortainment는 인포메이션information과 엔터테인먼트enter-
tain ment의 합성어로 정보 전달에서의 유희성을 강조한 개념이다. 인포테인
먼트를 위해서는 사용자에게 정보에 대한 흥미를 주기 위한 오락 혹은 재미
요소, 감성적 요소가 복합적으로 작용해야 한다. 시각, 청각과 같은 감각을 자
극하는 요소와 스토리텔링 구조, 인터랙션, 게임과 놀이 등의 요소 도입으로
정보의 이해 과정에서 사용자에게 즐겁고 재미있는 상황적 흥미를 만들어 내
는 것이 인포테인먼트이며 주요 특징을 다음과 같이 정리할 수 있다.

감각적 자극을 통한 사용자 흥미 유발　감각적 자극sensory stimuli이란 정보의 구
성 요소와 표현 방식이 사용자의 감각 기관에 영향을 주는 것이다. 감각적
자극은 감성을 불러일으키는 것으로 사용자가 보고 듣고 만지고 느끼는 것
을 통해 가능하다. 우리 감각으로 들어오는 외부 자극에 대한 반응에는 감각

Johan Huizinga

8　여기서 놀이는 일정한 시간과
공간에서 공정한 규칙에 따라
경쟁하는 행위를 의미한다.

Michael Wolf

9　마이클 울프, 이기문 역,
『오락의 경제』, 리치북스,
1999, p.21

특성과 지각 특성이 관여한다. 감각 특성은 대상의 형태, 색상, 재질 등으로부터 비롯되는 자극의 정도를 말한다. 지각 특성은 이 자극을 수용하는 망막 속의 감각과 두뇌의 상호 작용에 의한 부산물이다.[10] 따라서 감각 특성과 지각 특성이 높을수록 사용자의 각성을 유도하고 흥미를 끌 수 있어서 정보 진달의 효과가 높아진다. 흥미로운 시각적 요소, 즐거움을 주는 소리 등을 이용하여 감각과 지각 특성을 높이도록 정보를 구성하는 것이 필요하다.

10 정시화, 『The psychology of art and design』, 미간행

그림 6-10은 인간의 정보 습득 원리를 표현한 모션 그래픽 디자인motion graphic design이다. 평소에 우리 시각과 청각 시스템을 통해 들어오는 정보의 양과 이에 대한 처리를 설명했다. 시각 정보는 초당 1,000만 비트의 정보가 들어오는데 이는 보통 문서의 한 페이지에 해당한다고 한다. 그러나 우리의 뇌는 그중에 단지 40비트 정도만 활용하고 나머지는 버린다. 또한 청각 정보는 초당 10만 비트의 정보를 받아들이지만 우리의 뇌는 그중에 단지 3비트의 정보만 활용한다는 내용을 설명하고 있다.

인지적 재미를 통한 사용자와의 소통　인지란 온갖 사물 등을 알아보고 기억하며 추리해서 결론을 얻어 내고 그것으로 생긴 문제를 해결하는 정신적 사고 과정이다. 정보 전달 과정에서 인지적 재미는 사용자가 어떤 정보를 처음 대면한 후 그 정보를 해석하는 과정에서 발생한다. 인지의 실패로 인해 심적 정체가 발생하기도 하고 이를 해소하기 위해 이미 아는 과정의 체험적 경험, 즉 실마리를 통해 정체 작용을 해소하기도 한다. 인지적 재미는 문제를 지적으로 해결하는 과정에서 얻게 되는 감성이라 할 수 있다.

재미를 위한 인지 활동을 증가시키려면 순수한 정보 이외에 부가적인 요소가 필요하다. 사용자의 정보에 대한 개인적 태도, 이해나 활용 측면을 고려해 보면 단순하고 평이한 정보는 관심을 얻기 어렵다. 예술 작품에서도 작가는 사용자의 소통과 참여를 통해 몰입을 유도하려고 작품에 의도적인 장치를 한다. 관람자는 상상력을 통해 미확정된 부분을 채우고 자신의 관점에서 의미를 해석함으로써 작품과 작가와 교감을 하게 된다. 마찬가지로 정보

콘텐츠의 구성이나 표현에서 단순한 방식보다 다양한 부가적인 장치를 통해 사용자와 정보가 소통할 수 있게 하는 것이 중요하다. 이를 위해 사용자가 정보를 이해하는 인지적 과정에 이야기와 같은 재미 요소의 적용이 필요하다.

6.9 시각적 요소의 흥미로운 구성을 통한 정보 전달
젊은 사람들의 독서 경향(왼쪽), 미국 대학의 전공 비율(오른쪽)

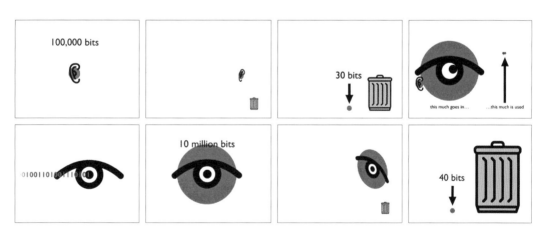

6.10 애니메이션의 흥미 요소와 즐거운 소리를 활용한 인포테인먼트 디자인
인간의 시각 정보와 청각 정보의 습득량. 디자인: Nigel Holmes

놀이 요소를 통한 사용자 만족 만족의 추구는 스트레스나 심적 긴장에서 탈피하려는 것으로, 게임이나 영화와 같은 엔터테인먼트 영역에서 얻을 수 있는 오락적 요소를 통해 참여자가 흥미와 즐거움, 정신적인 만족을 느끼는 것이다. 카를 그로스는 그의 저서 『동물의 놀이』[11]에서 놀이를 감각 기관, 운동 기관, 지능 감정 의지에 의한 것으로 구분했는데 이러한 놀이 요소의 적용은 정보 전달 과정에서 흥미를 높게 만든다. 디지털 미디어의 상호 작용적 특성은 놀이나 게임과의 결합을 가능하게 하며 이는 정보 콘텐츠에 몰입하게 하는 특성이 있다.

그림 6-12는 프랑스의 전통 있는 수제 신발 브랜드 혜슝Heschung의 웹 사이트다. 이 대화형 웹 사이트에서는 1934년에 설립된 혜슝의 브랜드 역사를 흑백 애니메이션으로 보여 준다. 사용자는 모험을 하는 것처럼 이야기를 따라 가며 간단한 클릭으로 캐릭터가 세 부분으로 구성된 여정을 진행할 수 있다. 혜슝이 처음 신발 사업에 뛰어든 이야기부터 시작해 이후 스키 국가대표팀을 위한 스키화 제작 이야기까지 진행되고, 브랜드가 현재 어디에 위치하는지 알려 준다. 놀이의 요소를 가미해 사용자 인터랙션뿐 아니라 애니메이션과 사운드 등이 캐릭터 움직임에 연동해 공감각적으로 통합된 경험을 제공한다.

인포테인먼트의 속성인 감각적 자극은 사용자의 감각에 영향을 줄 수 있는 정보 표현과 미디어 요소에 관련이 있으며, 인지적 재미는 정보 내용을 조직화할 때 부가적 요소 도입이나 이야기 방식을 가미하는 것이다. 놀이 요소는 사용자가 정보를 접할 때 심리적인 즐거움이나 만족을 주며 게임 등의 방식을 도입하는 것도 그 방법이 될 수 있다.

Karl Groos 『Die Spiele der Tiere』

11 Karl Groos, 『The play of Animals (A Study of Animal Life and Instinct)』, Ayer Co Pub, 1976 Otto Weininger, 강선보 역, 『놀이와 교육』, 재동문화사, 1990 재인용: 감각 기관의 놀이는 촉감, 미각, 후각, 청각, 색, 형태, 운동 등 감각 기관을 이용하는 것이고, 운동 기관의 놀이는 더듬기, 밀어 쓰러뜨리기, 굴러가거나 회전하거나 미끄러지게 하는 충격, 목표를 향해 던지기를 이용하는 것이다. 또한 지능, 감정, 의지와 관계된 놀이는알아보기, 기억, 상상력, 주의력, 풀이, 놀라움, 공포를 느낄 수 있는 놀이라 했다. 이와 같이 카를 그로스의 놀이 구성 요소는 동물뿐만 아니라 인간이 즐기는 놀이의 개념과 흡사하다고 볼 수 있다.

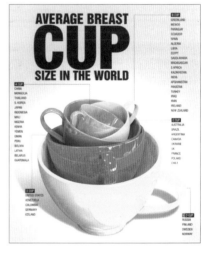

6.11 Average Breast Cup Size
브래지어 크기를 표현하는 단위인 컵cup에서 착안하여 세계 여러 나라 여성의 평균 가슴 사이즈를 음료컵 형태로 은유적으로 표현했다.
디자이너: Raj Kamal

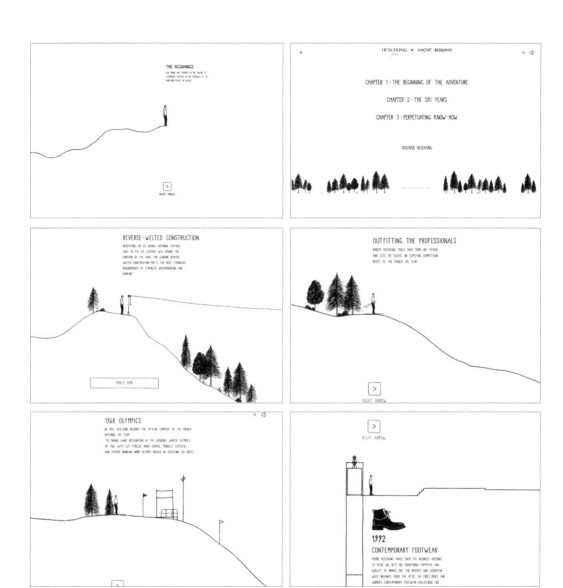

6.12 헤슝 브랜드 역사 모션 인포그래픽 Atelier Heschung

noel.heschung.com/en/chapitre/les-debuts-de-l-aventure/

감각적 자극	인지적 재미	놀이 요소
사용자 흥미 유발	사용자와의 소통	사용자 만족

6.13 인포테인먼트의 요인

인포테인먼트 디자인 요인　인포테인먼트를 위한 디자인 요인은 물리적 요인 physical factor, 구조적 요인 structural factor, 심리적 요인 psychological factor으로 구분된다.

물리적 요인 physical factor	변화와 강조, 비주얼 편, 내레이션, 배경, 효과 음악, 동영상, 애니메이션
구조적 요인 structural factor	스토리텔링
심리적 요인 psychological factor	놀이/인터랙션

표 6.1 인포테인먼트를 위한 디자인 요인

첫째, 물리적 요인이란 사용자가 정보 전달 과정에서 지각으로 경험할 수 있는 감각적인 것이다. 시각적인 측면에서 조형 원리인 강조나 대비의 효과를 표현하거나 시각적 유머 표현 방법인 비주얼 편[13]을 적용하는 방법이 있다. 효과 음악과 같은 청각적 요소, 동영상과 같은 동적인 요인도 사용자가 흥미를 갖게 할 수 있는 물리적인 요인들이다.

둘째, 구조적 요인이란 정보 내용을 구성하는 방법에 관련된 것으로 스토리텔링 개념을 들 수 있다. 스토리텔링은 사용자가 상상과 추측을 통해 하나의 이야기를 구축하는 것으로, 이야기의 전후 인과 관계의 조합이나 전체 문맥을 통해 정보를 이해시키는 방법이다. 사람들은 기본적으로 이야기에 관심

13　visual pun
원래 언어에서의 편pun은 말장난,
동음이의어同音異義語, 재담,
신소리와 같은 것으로 두 가지 이상의
의미 내포, 혹은 다른 것과의
결합을 통한 새로운 의미 생성,
비슷한 소리나 단어를 이용한
다른 의미 전달을 위해 유머러스한
효과를 만드는 것이다.

이 있으므로 정보의 직접적인 나열이 아닌 이야기 방식을 도입한다면 정보에 대한 이해도와 활용이 높아질 것이다.

셋째, 사용자가 느끼는 심리적 요인으로는 놀이, 게임의 적용이 있다. 놀이의 속성은 인간의 본성을 기쁘게 해 주며 자유로이 즐길 수 있어 규칙이 있음에도 흥미를 준다. 게임도 놀이의 개념을 활용한 것으로, 정해진 규칙에 따라 재미를 추구하는 것이다. 따라서 정보 디자인에서 이러한 놀이 요소 활용은 사용자의 심리적 요인으로 작용하여 흥미와 동기가 부여되므로 정보 자체에도 자연스러운 관심을 유도할 수 있다. 또한 게임에서 중요한 인터랙션 요소는 사용자와의 대화와 관련된 것으로 경험의 제공을 통하여 정보에 대한 관여도를 높게 만든다.

3 정보와 내러티브

같은 이야기라도 그것을 전하는 사람의 화술이나 표현에 따라 다르게 전달되고 이해될 수 있다. 이야기는 단편적인 사건의 연속으로, 이야기를 잘 전달한다는 것은 각 사건을 잘 조직한다는 의미이기도 하다. 이처럼 사건(데이터)을 듣는 이에게 더 흥미롭고 이해하기 쉬운 이야기(정보)로 만들면 정보 전달의 효율이 증대된다.

내러티브narrative는 개인에게 생긴 일이나 체험 따위를 서술하는 것이다. 우리말로 서사, 이야기, 화술, 담화 등으로 번역될 수 있으며, 이야기를 전달하는 과정에서 발생한다. 내러티브, 내레이션narration 등은 산스크리트 어원인 gnä(알다)에서 파생된 라틴어 gränus(~를 잘 아는, ~에 능숙한)와 narro(말하다, 이야기하다)에서 유래되었다. 이 어원에서 알 수 있듯이 내러티브는 '아는 것'을 '말하는 것'이라 할 수 있으며 어떻게 변화시킬까 하는 문제에 대한 해결책으로 여겨질 수 있다.[14] 내러티브는 이런 이야기를 전달하는 사람과 전달받는 사람의 관계에서 발생한다.

14 Hayden White, 「The Value of Narrative in the Representation of Reality」, 『On Narrative』, ed. W.J.T. Michell, The University of Chicago Press, 1981, p.1

내러티브에는 이야기story, 화자storyteller, 청중audience이 존재한다. 내러티브의 결과는 제시되기보다는 이해되는 것이며 그것은 이야기를 듣는 사람(청중)에 좌우된다. 디자이너는 내러티브의 내용을 전달하고자 자신의 관점에서 그 내용을 서술(표현)하여 이야기를 만든다. 그러나 보는 사람이 배치된 시각 언어들의 사이를 채워 가면서 이야기를 만들지 않으면 내러티브는 존재하지 않게 된다. 따라서 실제 세계에서의 내러티브는 하나의 재현적 결과물로 반드시 보는 사람에게 하나의 이야기로서 이해될 수 있어야 한다.

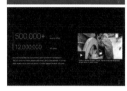

6.15 **인도의 분단** Partition of India

영국 BBC가 디자인한 스토리텔링 웹 사이트는 인도의 분단과 파키스탄 탄생의 역사적 사건을 이야기한다. 연속적인 순서로 섹션을 건너뛰면서 다양한 주요 사건을 연대순으로 배울 수 있다.

6.14 **정보 디자인에서의 내러티브 발생**

내러티브는 시간과 공간에서 발생하는 인과 관계로 엮인 사건들의 연결이다. 내러티브란 긴 서사적 일대기를 사실 그대로 나열하는 것만을 지칭하지 않는다. 서로 관계와 맥락을 통해서 이해되고 부분과 부분의 인과 관계로 형성되는 전체라 할 수 있다. 그러나 개개의 사건, 사실, 데이터의 연결만으로 내러티브를 가진 정보가 되는 것은 아니다. 반드시 개별 정보들은 특정 메시지를 전달하기 적합한 맥락을 형성할 수 있도록 연결되어야 한다. 이런 관점에서 개별 정보와 정보 디자인의 요소들은 전체 메시지가 제대로 전달되도록 서로 보조하는 역할을 해야 한다.[15]

내러티브는 같은 이야기를 각기 다른 방식으로 표현하고 전달하는 것으로, 만화, 영화, 뮤지컬, 연극 등 매체, 표현 수단과는 관계없이 가능하다.[16] 이야기는 그 사회의 관습, 문화적 배경 등에 따라서도 달리 표현되지만, 같은 사

15 서지선, 「시각정보디자인에서의 내러티브에 관한 연구」, 석사학위논문, 서울대학교, 1995, pp.40-43

16 롤랑 바르트Roland Barthes는 매체에 관계없는 내러티브의 독립성을 다음과 같이 언급했다.
"구술되거나 기술된 언어, 고정되거나 움직이는 이미지, 제스처(움직임)와 이 모든 실체들의 체계적인 혼합물에 의해 전달될 수 있다: 내러티브는 신화, 전설, 우화, 설화, 풍자적 이야기, 서사시, 역사, 비극, 드라마, 희극, 마임, 회화, 스테인드글라스 창, 영화, 만화, 뉴스 기사, 대화에 존재한다."
- Roland Barthes, 「Introduction to the Structural Analysis of Narratives」, 『Image, Music, Text』, trans. Stephen Heath, New York : Hill and Wang, 1977, p.79

회 안에서도 그것을 표현하는 사람의 상황, 목적, 흥미, 관심의 초점에 따라 다르게 나타날 수 있기 때문이다.[17]

17 서지선, op. cit., pp.11-12.

궁극적으로 무한의 연쇄 고리를 가질 수 있는 정보 네트워크인 웹에서는 정보의 배열과 접근 순서에 따라 이야기 진행이 달라진다. 하지만 웹의 하이퍼텍스트가 갖는 무한 선택의 장점은 반대로 정보의 혼선, 정보 간의 논리 부실, 정보의 깊이depth 저하를 불러올 수 있다. 따라서 웹에서의 정보가 내러티브로서 의미와 가치를 지니려면 이야기를 구성하는 콘텐츠들의 유기적인 조합과 이에 맞는 인터페이스 제공이 중요하다.

| 우주왕복선 이동 경로의 정보 |

사용 기한을 다한 미국의 우주왕복선 엔데버Endeaver를 전시하기 위해 로스앤젤레스 공항에서 캘리포니아 사이언스 센터까지 약 19.3킬로미터 이동해야 했다. 이동 구간 사이의 건축물과 각종 시설물을 피해 복잡한 회전과 전진과 후진의 반복 등의 과정이 필요했고, 거대한 우주왕복선은 이동용 특수 차량에 의해 옮겨졌으며 특수 차량은 비디오 게임의 콘트롤러와 유사한 리모콘으로 조정되었다. 이 디자인은 이동 경로에 있는 도로에서 건축물과 가로등을 피해 통과하는 방법, 특수 차량의 회전 방법 등을 설명하며, 이렇게 거대한 전시품의 이동을 일종의 도시 이벤트로 발전시키고 있다.[6.16]

| 데이비드 맥컬레이의 성 이야기 |

데이비드 맥컬레이의 저서『성』은 13세기 영국 웨일스의 요새와 그에 딸린 마을이 건설되는 과정을 그림과 함께 설명한다. 중세 시대 성 건축에 필요한 설계, 장비, 인력, 기술 등을 시간의 흐름에 따라 이야기로 들려 준다. 성의 외관과 구조뿐만 아니라 화장실, 개수 설비, 방어 장치 등도 이해하기 쉽게 설명되어 있다. 성이 완공된 후 인구 증가를 위한 여러 정책도 소개하며, 잉글랜드군의 공격을 맞아 웨일스군이 어떻게 성을 방어했는지를 이야기로 재구성함으로써 성의 군사적 유용성과 특징을 자연스럽게 전달한다. 역사, 과학 등의 지식과 정보는 문자로만 설명해서는 어렵거나 지루할 수 있다. 생소한 지식

David Macaulay 『Castle』

을 쉽게 전달하는 효과적인 방법은 이처럼 정보를 흥미로운 이야기로 재구성하여 관련 지식을 이야기 속에서 자연스럽게 받아들이도록 하는 것이다.[6.17]

6.16 **우주왕복선의 이삿날** The Shuttle's Moving day 디자인: Raoul Ranos

6.17 데이비드 맥컬레이의 『성』(일부)

| 전시 공간의 이야기 |

전시 공간은 콘텐츠와 정보가 전시실이라는 물리적 공간에 담겨 있는 총체적 정보 시스템이다. 좋은 전시란 단순히 전시품의 내용을 보여 주는 것이 아니라 전시물과 관람객 사이에 대화를 가능하게 한다. 전시장 전체를 하나의 이야기로 설정하고 각각의 전시물과 전시실을 이야기의 등장인물과 배경이 되도록 하는 것이다.

그림 6-18의 암스테르담 DNA는 짧은 시간 안에 암스테르담의 역사와 특성을 알고 싶어 하는 관광객을 위한 상설 전시다. 75미터 길이의 붉은 벽이 전시장 전체를 가로지르며 통계 숫자, 날짜, 인구 통계, 이벤트 등에 관해 시선을 유도하는 인포그래픽으로 표현되었다. 붉은 벽에는 암스테르담의 역사를 구성하는 7단계의 기간과 일치하는 7개의 챕터로 구성되어 있다. 도시에

서 일어났던 대화재와 그 피해, 주요 건물, 왕궁, 성당과 교회, 건축 시기, 지형적 특성 등을 실물 모형과 그래픽으로 보여주고, 인터랙티브 전시가 포함되어 있다. 암스테르담의 상징색인 빨간색을 주조색으로 해 아이콘, 다이어그램, 멀티미디어 등의 인포_1래픽을 통해 도시 공간의 지식을 현대적으로 보여주었다. 또한 그림 6-20과 같이 관람객의 관람 형태를 정기적으로 조사 분석하는데, 뮤지엄에서 가장 많이 머무는 곳은 이 인포그래픽으로 된 전시 구역임을 알 수 있다.

정보 디자인에서 내러티브의 중요한 특성은 정보를 서술적으로 전달함으로써 정보 해석의 가능성을 높이고 정보 수용자가 정보 전달 과정에 적극적으로 참여하여 이야기를 완성한다는 점이다. 이러한 특성으로 같은 정보라도 참여의 정도에 따라 정보의 결과가 달라질 수 있으며, 이는 수용자의 지식, 경험, 그리고 사회문화적 배경과 상황에 따라 해석이 달라지기 때문이다. 정보 디자인에서 내러티브는 시각 언어로 제시된다. 시각 언어는 음성 언어보다 의미 해석의 폭이 넓으므로 더 포괄적이고 풍부한 의미를 내포할 수 있는 반면, 메시지 전달의 정확성은 떨어질 수 있다. 따라서 구체적으로 정보를 이야기로 만드는 시각 언어 사이의 인과 관계나 시퀀스가 느껴지도록 디자인되어야 한다.

6.18 암스테르담 DNA

6.19 암스테르담 뮤지엄의 집객력attraction power 및 유지력holding power 지도

빅 데이터로 만든 버스 노선: 서울시 올빼미버스

스마트폰의 보급과 소셜 미디어가 널리 사용되면서 생산·유통·저장되는 정보량이 폭발적으로 증가했다. 이처럼 엄청나게 큰 데이터를 빅 데이터big data라고 하며, 쏟아지는 이들 데이터에서 일정한 패턴을 찾고, 해석해 사회 전반에 활용하는 사례가 증가하고 있다. 빅 데이터는 '데이터 형식이 매우 다양하고 그 유통 속도가 너무 빨라 기존 방식으로 관리, 분석하기 어려운 데이터'를 지칭하며, IBM과 SAS에서는 빅 데이터의 특성을 규모Volume, 다양성 Variety, 그리고 생성 속도Velocity로 규명한다. 빅 데이터는 물리적으로 방대한 크기, 소셜 미디어의 글, 이미지, 동영상 등 다양한 유형의 비정형적 형태를 가지며, 데이터의 생성과 이동이 실시간으로 이루어진다. 정보는 데이터에서 유의미한 것이 추출 및 구조화된 것으로 빅 데이터의 등장은 정보의 형성과 활용에 변화를 불러왔다.

　　2013년 서울시는 버스 서비스가 중단되는 심야에 안전하게 이용할 수 있는 대중교통을 향한 수요가 높다는 점을 확인하고 심야버스를 도입하기로 했다. 한정된 자원으로 효율적으로 운영할 수 있는 노선 결정에 기존의 버스 운영 데이터나 전문가의 직관에 의존하는 대신 휴대전화 통화 이력 데이터, 택시 스마트카드 데이터 등의 빅 데이터를 사용해 심야버스 실수요를 파악하기로 했다.

서울시 심야버스 노선 최적화

C1.1 　통화량과 택시 이용 빅 데이터 기반의 서울시 심야버스 노선 최적화 과정

KT 통화데이터 30억 건과 심야택시 승하차 데이터 500만 건을 결합해 지리정보시스템GIS으로 지도상 유동 인구 패턴을 시각화했다. 서울시를 1킬로미터 반경의 1,250개 헥사셀 hexa cell 단위로 나누어 유동 인구, 교통 수요량을 표시하고, 기존의 버스 노선과 시간·요일별 유동 인구 및 교통 수요 패턴을 분석했다. 노선 부근 유동 인구 가중치를 계산하는 등 재분석 과정을 거쳐 최적의 노선과 배차 간격을 도출했다.

2023년 3월 기준 모두 14개 노선이 운영된다.

C1.2 심야버스 노선 개발 상세 화면

2013년 4월 시범 운행 결과 이용 승객은 버스 1대당 1일 평균 175명으로, 일반버스 1대당 1
일 승객인 110명보다 많은 것으로 확인되었다. 2013년 6월 시민 공모를 통해 '올빼미버스'로
브랜드가 선정되었으며, 각 노선에는 2013년 9월 아홉 개 노선으로 정식 운영을 시작했다.
시민들의 높은 이용률에 따라 업데이트된 빅 데이터를 활용해 지속적으로 노선을 확대했다.
심야 시간대에 강남, 홍대, 동대문, 신림, 종로에 유동 인구가 집중된 것으로 나타나 당초 계획
했던 여섯 개 노선의 일부 운행 기간을 수정했다. 그 결과 도심과 강남을 중심으로 시내를 가
로지르는 방사형 네트워크가 구성되었다.

이신, 허유경, 김혜미,
『빅데이터를 이용한 교통계획:
심야버스와 사고줄이기』,
2017.4.10. bit.ly/44sY5cq

C1.3 서울시 올빼미버스 노선도 (2023년 3월 기준)

3 정보 디자인의 요소

그래픽과 정보

디자인은 정보를 전달하는 매개이다.
그것 자체가 너무 두드러지게 보여서는 안 된다.
사람들이 보고 싶어 하는 것은 정보의 내용이지
멋 부린 디자인이 아니다.

트레보 분포드 Trevor Bounford

정보 디자인에서 시각화란 정보가 담는 의미와 상호 관계를 그래프, 이미지, 일러스트레이션, 색채, 타이포그래피 등의 그래픽 요소로 나타내 사용자들이 정보를 쉽게 찾고 이해하도록 시선을 안내하고 유도하는 것이다. 그래픽 요소들은 정보 시각화에 독립적으로 사용되기보다 서로 연계성을 가지고 적절하게 통합되어야 한다.

1 인포그래픽

정보를 단순한 그래픽 요소로 표현하는 인포그래픽infographic은 특정 개념이나 데이터 속성을 전달하는 모든 유형의 차트, 지도, 타임라인, 그래프, 히스토그램, 순서도, 표 또는 일러스트레이션을 포괄하는 용어이다. 복잡한 개념이나 데이터를 명확하고 간결하게 전달되도록 설계된 정보, 데이터 또는 지식을 시각적으로 표현하는 것이다. 인포그래픽이 곧 정보 디자인이라고 혼

동하기 쉬우나 인포그래픽은 정보 디자인의 한 유형이다. 시각적 요소로 표현해 인쇄나 스크린 미디어 및 물리적 공간에 적용되는 것이다. 반면 정보 디자인은 물리적, 가상적 공간을 포함하며 커뮤니케이션, 행동 및 인지, 공공, 비즈니스, 미디어 제작 기술 등을 포함하는 분야를 연결하고 통합하는 데 사용되는 폭넓은 개념이다.

인포그래픽은 뉴스, 프레젠테이션, 계도와 홍보, 매뉴얼, 보고서 등을 위해 웹사이트, 소셜 미디어 및 기타 디지털 플랫폼에서 자주 사용된다. 복잡한 정보를 단순화하고 핵심 사항을 강조하기 위해 데이터를 시각적으로 구성함으로써 정보 내에서 패턴, 추세 및 관계를 한층 쉽게 이해할 수 있게 한다. 이는 정보에 대한 사용자의 관여도를 높이고 정보를 기록하는 데 도움이 될 수 있다. 잘 디자인된 인포그래픽은 정보와 콘텐츠의 전달력을 향상하는 시각적 요소를 사용해 논리적이고 구조화된 방식으로 제시해야 한다.

인포그래픽 활용 유형

- 데이터의 설명: 차트, 그래프 및 기타 그래픽 도구를 사용해 통계, 사실 및 수치의 시각적 표현
- 복잡한 주제의 단순화: 일러스트레이션과 그래픽 요소를 사용해 어려운 개념 설명
- 정보의 비교: 둘 이상의 제품, 서비스, 기능, 브랜드 또는 개념을 시각적으로 비교
- 인지도 만들기: 중요한 이슈의 설명이나 브랜드 인지도 및 가시성을 높임
- 콘텐츠 요약: 긴 비디오나 텍스트 내용을 간략한 형태로 요약

2 그래픽 요소

색상, 채도, 명도, 질감, 형태, 위치, 방향, 크기와 같은 그래픽 요소는 정보의 시각적 표현을 가능케 하는 기본 요소이다. 그래픽 요소는 정보의 내용을 시각적 형식으로 전환하여 전달 과정에서 사용자의 감각을 자극시킨다. 이때 지각 시스템을 작동시켜 정보가 쉽게 이해되도록 시각적 안내 역할을 한다.

그래픽 요소를 우리 눈의 망막에서 작용하는 변수retinal variables라고도 할 수 있는데, 이는 별도의 인지적 과정 없이 망막 상에서 모든 것이 지각percep-tion됨을 의미한다. 예를 들어 수치와 같은 정보는 인지적 과정cognitive processor 이 필요한 데 반해 시각적으로 표현되는 그래픽 변수들은 감각적으로 받아들이게 되므로 이해가 더욱 빠르다. 이것을 정보 이해의 과정에 작용하는 지각적 특성으로 볼 수 있다. 이 외에 타이포그래피, 사진, 일러스트레이션과 같은 이미지 표현도 시각화를 위한 중요한 요소가 된다.

프랑스의 지도 제작자인 자크 베르탱은 정보 표현을 위한 그래픽 요소들의 분석과 정의를 통해 정보의 시각화 방법을 제시했다. 1969년 그가 저술한 『기호의 그래픽』에서 정리한 이론은 오늘날 정보 시각화와 그 요인들이 무엇인지를 폭넓게 제시한 첫 번째 사례로 꼽는다. 일생 지도 제작 연구를 진행했

7.1 **자크 베르탱**Jacques Bertin **과 그의 저서 『기호의 그래픽** Sémiologie graphique』

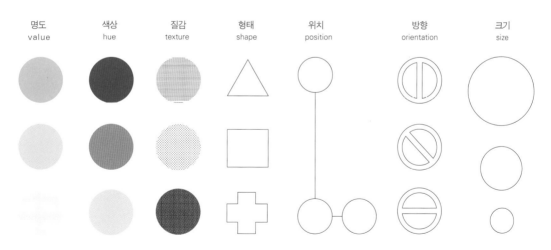

7.2 **자크 베르탱이 지적한 일곱 가지 그래픽 요소**

던 경험을 토대로 그는 그래픽 요소가 수치적(양적), 질적 데이터 간의 차이, 순서, 비율의 관계를 시각적으로 전환할 수 있는 가장 효율적인 표현의 수단이며, 사용자가 이를 통해 정보를 시각적으로 지각하고 이해하게 하는 절대적인 역할을 한다고 했다. 그가 제시한 명도, 색상, 질감, 형태, 위치, 방향, 크기라는 일곱 가지 그래픽 요소의 활용 방법과 사례를 살펴본다. (명도와 색상은 다음 장 '색채와 정보'에서 다룬다.)

질감에 의한 정보 표현　질감은 형태, 색채와 더불어 물체의 조성 성질을 나타내는 것으로, 형태에 대한 지식을 제공하는 필수 요소이다. 디자인 요소에서의 질감은 주로 시각으로 어떻게 느껴지느냐에 중점을 두므로, 대상의 시각적 질감을 어떻게 만들어 내느냐에 따라 그 특징을 나타낼 수 있다.

　정보 표현을 위한 2차원적 형태에서의 질감은 촉감이 있는 것은 아니다. 우리 눈에 보이는 느낌으로 시각을 통해 촉감을 불러일으키는 시각적 질감을 의미한다. 시각적 질감은 면을 단일 그룹으로 인지할 수 있게 하는 시각적 구성 요소의 집합이다. 이러한 질감의 특성을 살려 질감의 차이에 의한 구분category이나 정도level, 위계적hierarchy 정보의 특성을 표현할 수 있다.

■	350 to 400
■	300 to 349
■	250 to 299
▨	200 to 249
▧	150 to 199
▨	100 to 149
⊞	50 to 99
□	0 to 49

7.3 **질감에 의한 정도의 정보 표현**

형태에 의한 정보 표현　형태는 표현 방법에 따라 설명적, 추상적, 상징적으로 정보를 전달한다. 설명적 전달 방식은 불필요한 강조나 과장 없이 대상 자체를 그대로 표현하는 것이며, 이는 대상에 대한 관찰을 기초로 복잡한 형태에 담긴 미묘함을 전달한다. 추상적 전달 방식은 종종 과장과 함께 의도적인 간략화를 사용한다. 중요하지 않은 부분은 배제하고 의미 전달

에서 강조할 것에 집중하기 때문에 어려운 개념, 아이디어, 관찰을 묘사하는 데 유용하다. 상징적 전달 방식은 명확하게 이해되어야 하는 추상적 개념을 전달하기 위해 임의로 고안된 상징을 사용하는 것이다.

설명적, 추상적, 상징적인 2차원적 형태는 크기, 모양, 질감, 색상 등의 시각적 특징이 있다. 형태에 의한 정보 시각화는 특정 정보를 형태적 요소로 해석하여 일러스트레이션이나 아이콘, 픽토그램, 사진 이미지 등으로 다양하게 표현할 수 있다. 뉴스 그래픽을 위한 추상적 표현의 다이어그램, 학습 정보를 위한 설명적 일러스트레이션, 정보 미디어를 위한 그래픽 인터페이스의 상징적 아이콘 등이 여기에 포함된다. 정보 전달에서 형태는 시각적 흥미를 자극할 수 있는 기본적 요소로서, 정보의 주된 메시지를 즉각적으로 지각시켜 이해를 돕는 역할을 한다.

a 설명적 형태
b 추상적 형태
c 상징적 형태

7.4 **형태에 의한 시각 정보 표현**

7.5 **개인의 하루 일과를 표현한 정보 그래픽**
일어나기, 쇼핑, 학습, 기타 배우기, 자전거 타기, 잠자기 등을 아이콘으로 제작하여
그 일과가 발생하는 시간과 장소, 비중을 형태의 특징을 이용하여 시각화했다.
가로축은 시간, 세로축은 적극성의 정도, 중심부 강조는 가장 의미 있는 일이라는 것을 뜻한다.

위치에 의한 정보 표현 위치 정보는 조형 요소 간의 상대적인 관계에 의해서 전달된다. 관계는 겹치기, 인접함, 인접하지 않음 등의 방법을 통해 정보의 틀 안에서 형성된다. 위치에 의한 정보 시각화는 2차원이나 3차원 공간에서 X축과 Y축, Z축을 이용하는 것으로, 지리적 위치 정보를 나타내는 지도나 그래프와 같은 것이 대표적이다. 지도와 그래프는 X나 Y축을 이용하여 수치 정보의 속성을 표현하므로 위치 변수가 매우 중요한 역할을 한다. 안내도, 설명도, 다이어그램 등도 위치 변수를 이용하여 정보를 시각화할 수 있다.

방향에 의한 정보 표현 방향의 정보는 움직임의 진행을 보여준다. 사용자의 시선은 수평, 수직과 기타 다양한 각도의 대각선을 따라 움직이게 된다. 이러한 시선의 움직임과 같은 방향에 의한 정보 시각화는 주로 사건의 진행이나 물리적 현상의 진행 방향을 그래프나 다이어그램 등으로 표현한다. 지리적 위치의 방향에 대한 정보를 표시한 지도나 안내도와 특정 환경과 공간 안내를 위한 공공 사인 시스템도 여기에 포함된다.

그림 7.6은 허리케인 데이터베이스HURDAT와 MGClim-DeX가 진행한 프로젝트로 2004년부터 2017년까지 카리브해 군도에 영향을 미친 허리케인과 열대성 폭풍에 관한 정보를 알려준다. 도형의 크기는 허리케인과 폭풍의 위력을 나타내며, 확장되는 모양으로 그것의 방향 정보를 표현했다. 허리케인과 열대성 폭풍은 저위도 지역에 큰 영향을 미치는 극한 기후 현상 중 하나다. 이런 극한 현상은 기후 변화로 인해 매우 취약한 지역의 위험에 큰 영향을 미친다.

7.6 **열대성 폭풍과 허리케인의 정보 시각화**

크기에 의한 정보 표현　크기의 변수를 통한 정보 시각화는 일반적으로 많이 쓰이는 방법이다. 크기의 정보는 다른 사물과 비교하거나 주변과 견주어서 이해하게 된다. 따라서 크기에 의한 정보 시각화는 몇 개의 크기에 관한 정보들을 서로 비교하는 방법을 주로 활용한다.

　　크기는 다시 길이와 면적으로 구분할 수 있다. 그래프는 길이로 수치 정보 크기를 비교하고, 파이 차트는 면적으로 데이터 크기를 표현한다. 따라서 크기에 의한 정보 표현은 주로 정량적(수치적) 정보 표현에 적절한 방법이라고 할 수 있다.

　　그림 7.7은 2011년 8월부터 2012년 2월까지 미국 스포츠 프로그램 스포츠센터SportsCenter와 선데이NFL카운트다운Sunday NFL Countdown에서 미식축구 선수들이 언급된 횟수를 인물들의 입체적 형상과 크기로 표현한 것이다. 언급 횟수를 문자와 표로 표기하는 것과 비교하면 그림은 더 직관적으로 인물들의 수치 비교가 된다. 또한 필드에서 뛰는 선수와 밖에 있는 코치, 그리고 경기에서 선수들의 플레이 위치 등 여러 정보를 입체적으로 보여 준다.

7.7　**크기를 이용한 수치 데이터 크기 표현**
디자인: Richie King, Kevin Quealy, Graham Roberts, Alicia DeSantis

영국의 뉴스 통신사 로이터Reuters에서 제작한 그림 7.8은 사라져가는 곤충에 관한 먹이사슬이다. 각 곤충의 위치와 개체 수의 크기를 그래픽 변수로 표현했다. 인간의 활동이 지구를 빠르게 변화시키면서 전 세계 곤충 개체 수는 연간 최대 2%라는 전례 없는 속도로 감소 중이다. 곤충은 모든 새와 물고기 등을 성장시키며, 인간도 약 2,000종의 곤충을 먹이로 삼는다고 한다. 곤충은 또한 농작물에 수분을 공급하고, 무엇보다 토양을 건강하게 유지한다.

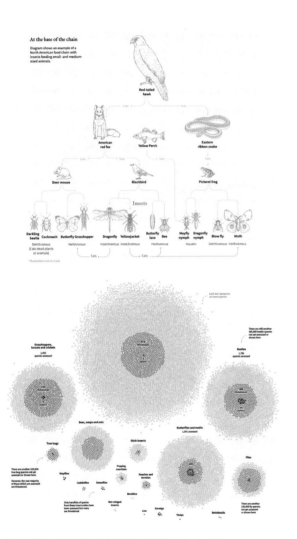

7.8 **위치와 크기의 정보 표현** 일러스트레이션: Catherine Tai

3 그래픽 요소의 특성

구분과 위계　　그래픽 요소는 정보의 구분적 특성categorizing과 위계적 특성 hierarchical, 보조적 특성supporting으로 나누어 적용할 수 있다. 정보의 구분적 특성은 색상이나 형태와 관련 있는 일러스트레이션, 서체, 표 등으로 표현된다. 위계적 특성은 크기와 명암, 채도의 높낮이나 위치적인 표현이 있고, 타이포그래피에서 글자 크기와 무게, 글줄 사이로도 표현할 수 있다. 보조적 특성은 요소를 강조하거나 조직화하는 색상, 면, 선과 상자 등을 의미한다. 이처럼 그래픽 변수의 작용 요소들을 구분해 보는 것은 정보를 시각화하기 전에 관여되는 요소들을 분석해 가장 적절하게 활용하기 위함이다.

구분적 특성 categorizing	위계적 특성 hierarchical	보조적 특성 supporting
종류category와 형식type에 의한 구분	중요도 순서에 의한 구분	강조와 조직화
색상, 형태(일러스트레이션), 서체, 표	연속적 위치, 레이아웃, 글자 크기와 무게, 글줄 사이	색과 명암, 선과 상자, 아이콘, 글자 스타일

표 7.1 **그래픽 변수의 특성**

　　정보 시각화는 내용을 매핑하는 그래픽 변수들의 특성이 표현되었을 때 이루어진다. 그래픽 변수를 선택하기 전에 먼저 변수의 속성이 정보의 성격에 맞는지를 생각해야 한다. 예를 들어 온도 정보의 표시를 바의 길이, 표시계의 색, 또는 웃는 해나 얼어붙은 고드름과 같은 그래픽 아이콘 모양으로 구성할 것인지 결정한다.

　　이처럼 정보의 구분적 특성, 위계적 특성, 보조적 특성을 표현하기 위해 선택된 그래픽 변수들은 디자이너가 의도한 정보의 내용과 의미를 사용자가 지각하고 이해하도록 작용한다.

크기와 길이　크기와 길이는 양적인 정보의 표현을 위한 그래픽 변수로서 선이나 면의 길이, 면적을 이용하여 표현한다.

　명목적 크기nominal scale는 데이터를 종류별로 나열한 것과 같다. 단지 명칭을 따라 동등하게 비교가 이루어지며 순서와 같은 관계성은 없다. 형태shape나 색채와 같이 단지 구분을 위한 것이다. 빛의 스펙트럼은 색을 순서가 있는 것처럼 분해하지만 우리의 인지 시스템은 그것을 알아차리지 못한다. 그러므로 스펙트럼이 순서를 표현한다고 보기는 어렵다. 위치, 크기, 명암, 질감은 그 정도의 차이가 느껴지므로 순서적 크기ordinal scale로서 위계의 특성이 있는 정보를 표현한다.

　양적 변수quantitative variable는 수치의 크기 차이를 인지할 수 있게 한다. 위치도 양적 속성이 있는데 그래프에서 상대적으로 위쪽이나 우측에 놓인 개체가 정량적으로 크게 인지된다. 크기도 양적 속성이 있다. 그러나 양적 차이는 2차원의 면적area보다는 1차원의 길이length로 인해 더 잘 구별된다. 명도는 양적 속성이 부족하다. 어떤 형태가 다른 형태보다 두 배로 어둡다고 해서 두 형태 간 양적 차이가 두 배로 느껴지지 않기 때문이다. 형태는 표현이 무한하므로 변수 폭이 무척 넓다고 할 수 있지만 길이의 변수는 분명하게 구분할 수 있는 특성이 있어 인식되기 쉽다.

7.9　양적 변수에서 인지할 수 있는 그래픽 변수의 정확도 순위

표 7.2는 정량적 정보, 순서적 정보, 명목적 정보 표현을 위한 그래픽 요소들의 적정성을 순서대로 정리한 것이다. 즉, 정보 표현에 필요한 그래픽 요소들이 위에 있을수록 해당 정보의 속성을 더 명확하게 표현할 수 있음을 의미한다.

정량적(수치적) 정보 quantitative	순서적 정보 ordinal	명목적 정보 nominal
위치 position	위치 position	위치 position
길이 length	명도 density	색상 color hue
각도 angle	채도 color saturation	질감 texture
기울기 slope	색상 color hue	연결 connection
넓이 area	질감 texture	채도 color saturation
부피 volume	연결 connection	명도 density

표 7.2 **다양한 데이터 속성에 적용할 수 있는 그래픽 변수의 순위**

4 정보와 타이포그래피

매체와 사용자 특성　　원래 타이포그래피는 인쇄 매체의 가장 중심적인 메시지 전달 기능을 해 왔지만, 정보 전달 매체가 다양해짐에 따라 타이포그래피 적용도 달라졌다. 정보 전달 매체의 특성에 유의해야만 정보 전달의 기능뿐 아니라 심미적 목적도 달성할 수 있게 되었다. 인쇄 매체에서의 타이포그래피 표현은 서체의 스타일과 크기, 배열 등이 비교적 자유롭지만, 컴퓨터 영상 매체와 같이 빛으로 투영되는 타이포그래피는 스타일이나 크기, 굵기 등의 선택이 상대적으로 제한적이다. 특히 모바일 매체는 화면 크기의 제한에 따라 표시되는 정보량뿐만 아니라 서체의 선택도 한정될 수밖에 없다. 따라서 타이포그래피를 적용하기 전에 정보를 담는 매체의 특성과 사용자의 연령이나

성별 등을 먼저 파악해야 한다. 어린이와 노인을 위한 것이라면 다른 대상에 비해 상대적으로 글자 크기가 커야 할 것이다.

텍스트 정보의 양은 글자 크기를 결정하는 또 하나의 요소이다. 텍스트 정보의 양은 사람들이 텍스트를 읽기 전에 심리적으로 영향을 미친다. 일반적으로 텍스트가 너무 길거나 많다고 인식하면 내용과는 무관하게 읽기를 주저하는 속성이 있다. 따라서 가능하면 불필요한 텍스트는 줄이고 표현을 간결하게 만드는 것이 좋다. 많은 텍스트를 타이포그래피로 표현할 때는 글줄 길이, 글줄 사이 등을 조정하여 시각적으로 부담을 주지 않도록 한다.

정보 전달 목적과 그래픽 요소의 조화　　타이포그래피는 단독으로 사용되기보다는 다이어그램, 이미지, 패턴 등의 다른 그래픽 요소와 결합하여 정보를 전달한다. 그래픽과 타이포그래피는 시각적으로 같은 값을 가질 수 있지만, 모두 강조되었을 경우, 정보 읽기를 방해할 수 있다. 전체적으로는 서로 간의 균형이 중요하지만, 정보 전달의 목적, 정보의 카테고리, 위계 등에 따라 타이포그래피 적용 원칙을 정해야 한다. 이처럼 정보 전달의 기능적 특성뿐만 아니라 그래픽 이미지와 같은 지면이나 화면의 구성 요소들과 조화되는 심미적인 디자인이 되도록 해야 한다. 중요한 것은 그래픽이 주목성을 높이고 정보의 문맥을 이해하는 데 도움을 주지만, 정확하고 구체적인 정보는 문자가 제공한다는 점이다.

또한 읽는 이에게 경각심을 주기 위한 정보, 흥미를 유발하기 위한 정보, 핵심적인 정보, 부차적인 정보 등 정보의 성격과 내용에 따라 타이포그래피는 다르게 적용될 수 있다. 타이포그래피에서 서체typeface는 문자 정보의 성격과 느낌을 결정하는 중요한 요소이며, 글자의 색과 효과는 분위기에 큰 영향을 주어 정보의 성격을 이해하는 데 도움을 준다.

타이포그래피의 표현 요소　타이포그래피는 문자 정보를 정확
하고 효율적으로 전달하는 동시에 정보의 성격과 목적에 맞는
정황과 감성을 전달해야 한다. 정보 디자인에서 타이포그래피
를 적용할 때 다음과 같은 요소들을 고려한다.

| 서체 |

서체는 글자의 형태를 총칭하는 말로 얼굴에 해당하며, 타이
포그래피에서 가장 어려운 일이 서체를 선택하는 것이다. 전
통적으로 서체는 돌기가 있는 세리프serif와 돌기가 없는 산세
리프sans serif로 구분한다. 일반적으로 세리프 서체가 가독성이
우수하기 때문에 본문 또는 장문에 적합하며, 산세리프는 주목
성이 높아 제목용 서체로 사용한다. 정보 디자인에서 서체는 제
한적으로 사용하는 것이 좋다. 동일한 성격과 위계를 갖는 정
보에는 서체를 일관적으로 적용해야 정보 전달의 효율을 높일
수 있기 때문이다. 지나치게 다양한 서체를 사용하면 시각적
혼란이 유발되므로, 변화를 주고자 할 때는 동일한 서체 안에
서 색상, 크기, 무게, 스타일 등의 변화를 주는 것이 효과적이다.

| 무게 |

글자의 무게weight는 글자를 구성하는 획의 두께를 의미한다.
동일한 서체라도 그 두께에 따라 시각적 무게감이 달라진다.
무게감에는 실제 느낄 수 있는 물리적 무게감과 심리적 무게감
이 있는데, 시각적 정보 표현에서는 심리적 무게감에 따라 정
보의 위계 표현이 가능해진다. 예를 들면 굵은 서체가 가는 서
체를 지배하고 있다고 보는 심리적 특성 때문에 지배와 종속의
위계 표현이 이루어진다. 그뿐만 아니라 같은 무게의 글자는 같
은 종류의 정보로 여겨져 정보의 카테고리 표현도 가능해진다.

Noto Serif
본명조
Noto Sans
본고딕

7.10 **알파벳과 한글의 세리프 서체(위)와
산세리프 서체(아래)**

Noto sans Thin
Noto sans ExtraLight
Noto sans Light
Noto sans Regular
Noto sans Medium
Noto sans SemiBold
Noto sans Bold
Noto sans ExtraBold
Noto sans Black

본고딕 Light	본명조 Light
본고딕 Regular	본명조 Regular
본고딕 Medium	본명조 Medium
본고딕 Bold	**본명조 Bold**
본고딕 Black	**본명조 Black**

7.11 **글자의 무게**

| 크기 |

글자 크기size는 실제 글자의 크기가 아니라 글자가 배치되는 금속 활자판의 높이를 의미한다. 따라서 같은 크기라 하여도 서체에 따라 실제 글자의 크기는 달라진다. 정보 디자인에서 글자 크기는 정보의 중요성 및 위계와 밀접한 관계를 갖는다. 또한 글자 크기는 정보가 놓이는 공간과 다른 정보와의 관계속에서 상대적으로 결정된다. 디지털 환경에서 화면 글자는 다른 요소와 비교하여 상대적인 크기를 가지며, 화면의 물리적인 크기에 따라 크기가 지각되기도 한다. 글자 크기는 어느 요소를 강조하거나 그 반대의 경우에도 사용한다. 따라서 글자 크기는 정량적 데이터나 정성적 내용의 상대적 비교를 통해 정보의 위계적 표현을 가능하게 한다.[1]

1 원유홍, 『타이포그래피 천일야화』, 안그라픽스, 2004, pp. 50-55

| 스타일 |

서체는 가로 세로의 비율, 각도에 따라 그 스타일style이 달라진다. 이탤릭체italic 와 같이 일정한 각도로 기울이기도 하고 장체condensed나 평체extended처럼 글자의 폭을 좁히거나 넓히기도 한다. 이들 글자는 정보의 차별화나 강조 등을 위해 선택적으로 사용하는 것이 좋다.

| 색채 |

타이포그래피는 명도, 채도, 색상의 색채color 속성을 활용하여 정보를 카테고리화하여 분류할 수 있으며, 정보의 중요도나 종속의 관계를 나타내는 위계적 정보의 표현이 가능하다. 글자의 크기나 무게의 속성, 그에 따른 가독성이나 판독성도 어떤 색상을 적용하느냐에 영향을 받으므로 다른 속성과 연계하여 색채를 적용한다. 글자의 색은 글자가 놓이는 바탕색에 크게 영향을 받으며, 컴퓨터 모니터와 같이 빛으로 글자를 표현하는 경우 청색은 후퇴되어 보이기 때문에 글자를 청색으로 사용하는 것은 자제해야 한다.

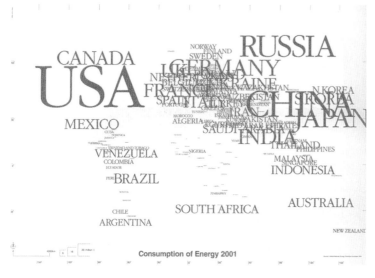

Consumption of Energy 2001

7.12 글자의 크기로 각국의 에너지 소비량 표시 Consumption of Energy 2001 디자인: Yukichi Takada

Information	Noto Serif Thin ExtraCondensed
Information	Noto Serif Regular Condensed
Information	*Noto Serif Italic SemiCondensed*
Information	**Noto Serif Bold**

7.13 영문 노토 세리프 서체의 스타일

7.14 색채로 표현한 가장 많이 쓰이는 패스워드
색상으로 패스워드의 유형을 구분했다. 붉은색 군은 영문과 숫자의 조합으로,
가장 많이 쓰이는 것으로 나타났다.

| 글자 사이, 낱말 사이, 글줄 사이 |

글자가 모여 낱말이 되고, 이것이 모여 문장이 된다. 다른 글자들과의 공간 관계는 가독성에 큰 영향을 미친다. 시각화에서 설명한 게슈탈트 원리 가운데 근접성이 여기에 적용된다. 읽어야 할 다음 글자가 나른 글자보다 근집해 있어야 한다. 이런 관점에서 글자 사이letter spacing보다 낱말 사이word spacing가 넓어야 하며, 낱말 사이보다 글줄 사이line spacing가 더 넓어야 한다.

글자 사이=낱말 사이=글줄 사이

정보디자인은
사용자를배려하여
사용환경에적합한구조와
형태가필요하다.

글자 사이<낱말 사이=글줄 사이

정보 디자인은
사용자를 배려하여
사용 환경에 적합한 구조와
형태가 필요하다.

글자 사이<낱말 사이<글줄 사이

정보 디자인은
사용자를 배려하여
사용 환경에 적합한 구조와
형태가 필요하다.

7.15 글자들의 간격

| 공간 |

공간이란 지면이나 화면에서 글자 내부의 간격이나 낱말 사이, 글줄 사이를 의미하기도 하고 글자 외부의 지면이나 화면 여백과 마진을 의미하기도 한다. 또한 타이포그래피의 공간은 차원으로 해석되어 거리감을 표현할 수 있기 때문에 거리를 통하여 길이나 크기의 정보를 나타낼 수 있다.

| 위치, 움직임과 방향 |

주어진 공간에서 글자는 절대적인 위치를 갖는데 이때 위치란 전체 속에서 지각되는 타이포그래피 요소들의 공간적 좌표와 같다. 따라서 글자가 놓이는 자리에 따라 위치 정보가 드러나며 다른 요소들과의 상대적 비교를 통해 그 정보의 속성이 구분될 수 있다. 디지털 영상 미디어의 키네틱 타이포그래피kinetic typography에서는 이동 방향, 속도, 동작 등 인쇄와는 다른 변수들이 고려된다.

7.16 동일한 내용을 타이포그래피 원리 적용을 통해 정보로 전달하기

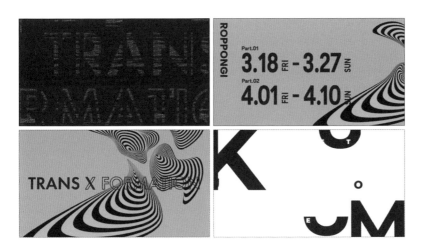

7.17 KUMA EXHIBITION 2022 모션 인포그래픽

쿠마 전시회의 주제를 역동적인 모션 타이포그래피와 그래픽으로 표현했다.

| 시간 |

타이포그래피에서 시간의 표현은 공간에서 글자의 움직임으로 나타난다. 글자가 움직이는 방향과 속도에 의해 진행 과정이 드러나므로 순서적 정보의 진행 과정을 표현할 수 있다. 글자의 진행 과정을 하나의 연속 동영상으로 편집한 시퀀스sequence, 시퀀스를 구성하는 여러 상황 중 하나를 몇 개의 장면들로 구성하는 신scene, 신을 구성하는 숏shot, 숏을 구성하는 프레임frame의 시간으로 구분할 수 있다. 그 밖에 속도, 존속, 휴지pause의 시간으로 구성된다.

속성	표현 요소	정보 요인
무게	글자의 굵기	정보의 위계
방향	정렬, 이동	방향 정보
위치	배치, 글자 사이, 글줄 사이	위치 정보
크기	글자 크기	정보의 위계
형태	스타일, 레이아웃, 질감	정보의 특성과 목적
색채	글자 색상	구분(카테고리)의 정보
공간	여백, 깊이	공간, 깊이의 정보
시간	글자의 움직임	진행 과정의 정보

표 7.3 **타이포그래피의 정보 표현 요소**

타이포그래피의 속성

| 가독성 |

타이포그래피에서 많은 양의 텍스트 정보를 쉽고 빠르게 읽을 수 있는가 하는 시각적 속성을 가독성readability이라고 한다. 즉, 주어진 시간 내에 얼마나 많은 양의 정보를 이해할 수 있는가와 관련 있는 것으로 정보 전달의 효율성과 직결된다. 가독성의 향상을 위해서는 글자 스타일, 글자 크기, 색상의 조화, 글자의 공간, 글줄 길이, 정렬 등의 요인을 고려해야 한다. 로마자의 소문자는 어센더ascender와 디센더descender가 있어 대문자에 비해 쉽게 구별되므로

가독성이 더 좋다. 마찬가지로 세리프가 있는 서체는 글자의 공간이 뚜렷이 인식되므로 세리프가 없는 서체(산세리프체)보다 수평적 흐름을 용이하게 하여 본문용 글자로 효율적이다. 흰색 바탕에 검은색 글자가 검은색 바탕의 흰색 글자보다 가독성이 좋다고 할 수 있으며, 글자 크기나 글자 사이, 낱말 사이, 글줄 사이, 정렬 방법에 의해 정보의 가독성이 영향을 받는다.

일반적으로 글자에 다양한 색을 사용하지 않고 검은색을 사용하는 이유는 가독성에 영향을 주는 다른 요소를 배제하기 위해서이다. 실제로 흰색 바탕의 검은색 글자는 읽기가 편한 반면 검은색 바탕의 흰색 글자는 가독성이 떨어지는 것으로 나타나 있다. 그러나 이 원칙이 절대적인 것은 아니며 상황에 따라 반대인 경우도 있다.

7.18 대문자와 소문자 비교
어센더, 디센더와 같은 형태 요소를 갖는 소문자가 더 가독성이 좋다

| 판독성 |

판독성legibility이란 사용자가 글자를 얼마나 잘 인식하고 구별할 수 있는가를 의미한다. 제목이나 헤드라인, 로고타이프 등 비교적 짧은 양의 텍스트에서 쉽게 식별할 수 있는 정도를 말한다. 서체는 형태를 둘러싼 윤곽이 명확하게 구분될수록 쉽게 식별할 수 있어 판독성이 높다고 할 수 있다. 로마자 알파벳에서 엑스 하이트가 높을수록 글자에 대한 식별력이 좋으며 적절한 무게감이나 비례감이 큰 영향을 미친다. 따라서 대문자와 소문자를 적절하게 혼용해야 판독성을 높일 수 있다. 너무 무겁거나 가벼운 글자, 너무 넓거나 좁은 글자는 판독을 방해할 수 있다. 글자에 따라 같은 포인트라 할지라도 시각적 크기가 달라 보인다. 돋움체 계열은 바탕체 계열보다 더 크게 보이는 특성이 있지만 글자의 판독성은 세리프가 있는 바탕체 계열이 더 좋다.

모든 활자체는 처음부터 본문용과 제목용으로 구분하여

a *information*

b INFORMATION

c information

d 정보디자인

e 정보 디자인

f 정보 디자인

a brush script b eccentive
c helvetica d 신촌 e 구름 f 윤고딕

7.19 한글과 알파벳의 판독성 사례

글자의 굵기, 글자 사이, 낱말 사이 등을 고려해서 디자인된 것이다. 그러므로 본문용 서체는 본문에만 사용하는 것이 좋고, 제목용 서체는 제목으로만 사용하는 것이 최적의 기능을 발휘한다. 일반적으로 본문 글자는 12포인트보다 작은 크기를 말하며, 제목 글자는 12포인트보다 큰 섯을 말한다. 그러나 본문과 제목을 글자의 크기로 구분하지는 않는다. 본문용은 불필요한 자극이나 긴장감을 유발하지 않는 친숙함과 가독성이 높은 서체여야 하고, 제목용은 사용자의 주의를 끌거나 분위기를 환기시킬 수 있으며 판독성이 분명하고 시각적 권위와 주목성이 있는 서체여야 한다.

정보 디자인
information design

개념 concept
정보 디자인은 수집된 데이터를 의미있게 조직화하고
조직화된 정보를 이해하기 쉽도록 시각화하고,
사용자와 정보와 상호작용을 고려한 콘텍스트를 만든다.

영역 domains
정보 디자인의 영역은 실재로 정보가 담겨지는
미디어 중심으로 인쇄매체, 디지털 영상매체로
구분해 볼 수 있다. 개념에 기초하여 표현하려는
정보의 특성에 따라 원리와 방법, 지식과 연구,
길찾기와 안내, 시스템과 디지털 공간으로
개념별 구분해 볼 수 있다.

정보 디자인
information design

개념 concept
정보 디자인은 수집된 데이터를 의미있게 조직화하고
조직화된 정보를 이해하기 쉽도록 시각화하고,
사용자와 정보와 상호작용을 고려한 콘텍스트를 만든다.

영역 domains
정보 디자인의 영역은 실재로 정보가 담겨지는 미디어
중심으로 인쇄매체, 디지털 영상매체로 구분해 볼 수 있다.
개념에 기초하여 표현하려는 정보의 특성에 따라
원리와 방법, 지식과 연구, 길찾기와 안내, 시스템과
디지털 공간으로 개념별 구분해 볼 수 있다.

7.20 **본문용 서체와 제목용 서체**

타이포그래피의 정보 표현

그림 7.21은 한 도시의 에너지 자원 정보를 타이포그래피로 표현한 예이다. 왼쪽 그림에서 글자 크기는 강조하려는 의미, 즉 정보의 중요도를 표현한 것인데 재생 가능renewable 0%라는 의미가 강조되었다. 이와 반대로 오른쪽은 자원의 크기에 따라 글자 크기도 비례적으로 표현한 것인데 핵nuclear 61%가 시각적으로 가장 크게 처리되었다. 이렇듯 특정 주제의 정보를 타이포그래피의 특성을 활용하여 전혀 다른 의미로 전달되도록 표현할 수 있다.

그림 7.22는 국립중앙도서관 홈페이지에서 '불안'이란 단어를 키워드로 검색하고 그것을 포함하는 서적 및 논문 1,400편을 학문 분야별로 구분하여 타이포그래피로 시각화했다. 의학, 교육, 체육, 경제 사회, 종교, 철학, 심리학, 예술 등에 나타난 불안에 대한 주요 키워드의 양적 분포를 타이포그래피의 크기와 위치 변수를 이용하여 표현한 예이다.

그림 7.23은 타이포그래피 요소를 이용하여 텍스트로 된 데이터가 어떻게 정보로 전환되는가를 단계적으로 보여 준다. 타이포그래피의 특성을 통해 정보의 구분과 위계를 표현한 것으로, 제한된 공간에서 각각의 시각 요소들이 다른 요소 또는 전체와 상관되는 '지배와 종속'이라는 현상이 존재한다. 이처럼 시각적 위계를 이용하여 정보의 중요도에 따라 구분함으로써 사용자는 스스로 느끼지 못한 상태에서 큰 자극으로부터 작은 자극에 이르는 경로를 따라 시선을 옮기게 된다. 의도적으로 배치된 정보의 지각적 자극의 정도에 따라 정보가 순서대로 인지되는 것이다.

7.21 도시 에너지 자원 정보의 시각화

7.22 '불안'에 대한 주요 키워드 시각화
'불안'이라는 단어를 타이포그래피로 시각화했다.
www.nl.go.kr

1 텍스트 데이터

10 HOT CARS
You Can Afford10 great cars lead to 10 different
answers to the $25,000 question
Acura RSX Type-S 200 hp
Chevrolet Camero Z28 310 hp
Dodge Neon R/T 150 hp
Ford Mustang GT 260 hp
Mazda MP3 140 hp
Mitsubishi Eclipse GT 200 hp
Nissan Altima 3.5 SE 240 hp
Subaru Impreza WRX 227 hp
Toyota Celica GT-S 180 hp
Volkswagen GTI GLX 174 hp

2 내용에 따른 문장 구분(크기 + 스타일),
정보 중요도에 따른 글자 크기 변화(위계의 문제)

10 HOT CARS
*You Can Afford10 great cars lead to 10 different
answers to the $25,000 question*

Acura RSX Type-S 200 hp
Chevrolet Camero Z28 310 hp
Dodge Neon R/T 150 hp
Ford Mustang GT 260 hp
Mazda MP3 140 hp
Mitsubishi Eclipse GT 200 hp
Nissan Altima 3.5 SE 240 hp
Subaru Impreza WRX 227 hp
Toyota Celica GT-S 180 hp
Volkswagen GTI GLX 174 hp

3 가독성 개선을 위한 글줄 사이 조절,
정보 중요도에 따른 서체 유형 변화

10 HOT CARS
*You Can Afford10 great cars lead to 10
different answers to the $25,000 question*

Acura RSX Type-S 200 hp
Chevrolet Camero Z28 310 hp
Dodge Neon R/T 150 hp
Ford Mustang GT 260 hp
Mazda MP3 140 hp
Mitsubishi Eclipse GT 200 hp
Nissan Altima 3.5 SE 240 hp
Subaru Impreza WRX 227 hp
Toyota Celica GT-S 180 hp
Volkswagen GTI GLX 174 hp

4 내용에 따른 문장 구분, 낱말 사이 조정,
배열의 일관성, 색채 적용

10 HOT CARS

*You Can Afford10 great cars lead to 10
different answers to the $25,000 question*

Acura	RSX Type-S	200 hp
Chevrolet	Camero Z28	310 hp
Dodge	Neon R/T	150 hp
Ford	Mustang GT	260 hp
Mazda	MP3	140 hp
Mitsubishi	Eclipse GT	200 hp
Nissan	Altima 3.5 SE	240 hp
Subaru	Impreza WRX	227 hp
Toyota	Celica GT-S	180 hp
Volkswagen	GTI GLX	174 hp

10 HOT CARS

*You Can Afford10 great cars lead to 10
different answers to the $25,000 question*

Acura	RSX Type-S	*200 hp*
Chevrolet	Camero Z28	*310 hp*
Dodge	Neon R/T	*150 hp*
Ford	Mustang GT	*260 hp*
Mazda	MP3	*140 hp*
Mitsubishi	Eclipse GT	*200 hp*
Nissan	Altima 3.5 SE	*240 hp*
Subaru	Impreza WRX	*227 hp*
Toyota	Celica GT-S	*180 hp*
Volkswagen	GTI GLX	*174 hp*

6 시각적 요소의 도입을 통한 정보 전달 강화

10 HOT CARS

*You Can Afford10 great cars lead to 10
different answers to the $25,000 question*

ACURA	RSX Type-S	*200 hp*
CHEVROLET	Camero Z28	*310 hp*
Dodge	Neon R/T	*150 hp*
Ford	Mustang GT	*260 hp*
mazda	MP3	*140 hp*
MITSUBISHI MOTORS	Eclipse GT	*200 hp*
NISSAN	Altima 3.5 SE	*240 hp*
SUBARU	Impreza WRX	*227 hp*
TOYOTA	Celica GT-S	*180 hp*
Volkswagen	GTI GLX	*174 hp*

7.23 **타이포그래피 요소의 단계적 적용**

색채와 정보

색은 독자로 하여금 사물을 찾도록 도와주고
정보로 연결되도록 한다. [1]

로니 립턴 Ronnie Lipton

1 Ronnie Lipton,
『The Practical Guide Information
Design』, Wiley, 2007

색채를 통해서 우리는 대상의 정보를 받아들이고 그것이 갖는 고유의 상징
성에 감성적으로 영향을 받는다. 색채는 대상을 사실적으로 묘사하고 그 상
태에 대한 구체적인 정보를 제공해 준다. 흑백보다 다양한 색채에서 더 많은
정보를 얻을 수 있다. 색채의 속성인 색상, 명도, 채도saturation를 정보 표현에
활용할 수 있는데 예를 들어 명도나 채도의 단계를 이용하여 정보의 성격이
나 상태를 순서나 비율로 표현한다.

또한 색채는 특정 색이 주변 색과 구별되는 명료성이 있어 정보를 구분하
는 데 다양한 색상의 특성을 이용할 수 있다. 예를 들면 색으로 사과의 종류
나 숙성 정도를 파악하고, 의사는 환자의 사진 영상에 나타난 색을 통해 건강
상태나 질병에 대한 정보를 파악하며, 전기가 흐르는 전선의 흰색과 빨간색
으로 플러스와 마이너스 전류를 구별한다. 교통 관련 정보에서도 신호등 체
계가 빨간색, 노란색, 초록색으로 구성되어 있다. 일반적으로 빨간색은 위험,
금지, 열정, 불 등을 의미하고 녹색은 공정, 안전, 중립을 의미하는 것으로 이
는 상징성이 반영된 신호 정보라고 할 수 있다.

색채는 사용하는 집단, 지역, 문화에 따라 서로 다른 상징적 의미를 부여
할 수도 있다. 흰색은 종교적 상징으로서 순결, 기쁨, 신의 영광을 나타내지
만 전쟁에서는 항복을 의미한다. 삶과 죽음, 신앙, 기분 등을 나타내는 색의

상징성은 민족이나 지역의 관습과 가치관의 차이에 따라 다를 수 있다. 그러나 보편적으로 인식되는 색의 상징성과 학습된 관념 때문에 정보 시각화에 중요하게 활용된다.[2]

2 허버트 제틀, 박덕춘 역,
『영상제작의 미학적 원리와 방법』,
커뮤니케이션 북스, 2002, p.112

1 정보 전달과 색채

색채는 커뮤니케이션 과정에서 감성적인 측면과 정보 전달 측면에서 즉각적이면서 강력한 반응을 촉발한다. 인간이 공유하는 경험인 동시에 상징적 기호이기 때문이다. 정보 디자인에서 색은 정보의 의미와 감성을 다차원으로 전달할 수 있는 도구로, 적절히 사용해 방대한 정보나 유형과 위계가 각기 다른 정보를 사용자가 더 쉽게 이해할 수 있도록 한다. 색채는 다음과 같은 방식으로 정보에 부가 기능을 제공한다.

1 정보의 질적 차이를 보여 준다. 정보가 지시하는 대상 또는 값의 차이를 색을 통해 더 잘 보여 줄 수 있다.

2 정보를 통해 안내자의 역할을 한다. 정보 시스템 내에서 일관되고 지속적으로 사용된 색은 동일한 속성의 정보임을 암시한다. 지하철 노선도에서 색의 사용이 대표적 사례이다.

3 핵심이 되는 데이터key data를 강조하거나 더 많은 주목을 끌 수 있다. 흑백 이미지에 중요 텍스트에만 색을 사용하면 강조의 효과를 극대화할 수 있다.

4 정량적인 변화를 표시한다. 통계 수치의 증감, 측정값의 변화 등을 색상, 명도, 채도 등의 변화를 통해 시각적으로 구별하여 보여 줄 수 있다.

5 색은 물체를 섬세하게 묘사한다. 정보를 시각화하는 방법 중에 사건이나 물체를 사실적으로 묘사하는 일러스트레이션 다이어그램에서 색이 정보의 실재감을 더할 수 있으며 심벌에서는 의미를 강화시키는 도구가 된다.

색은 거의 모든 정보 디자인 분야에서 필수적이라 할 수 있다. 색채의 특성을 이용하여 정보의 단순한 구분을 위한 표현, 정보의 순서나 위계, 강조를 위한 표현, 수치에 의한 비율 표현 등, 조형적 표현 요소뿐만 아니라 정보로서 의미를 만드는 요인으로 활용한다.

구분 표현　색의 속성 중 색상은 정보를 구분nominal하고 묶는 데 사용할 수 있다. 무한한 색채를 명백히 구분하기 어렵지만, 특정 카테고리의 정보를 구분하기 위해 누구나 구별할 수 있는 몇 가지 색상을 사용한다. 이는 시각적 대상물 구별에 색을 이용하는 것이 편리한 방법이고 쉽게 인지될 수 있기 때문이다. 그림 8.2는 미국 보스턴커먼Boston Common 공원에서 2009년 1년간 찍은 사진들의 이미지를 분석해 시기별 사진의 색채를 상대적 비율로 표시한 것이다. 상단(12시 방향)이 6월로, 시계 방향으로 보며 사진 속의 월별 색채를 확인할 수 있다.

8.1 LA 보행자용 지도
미국 LA 방문 관광객들의 길찾기를 돕기 위해 제작된 보행자 지도. LA 도심 권역을 열세 개로 나누고 각 권역별로 키 컬러key color를 지정해 구분했다.
디자인: Corbin Design

8.2 공원의 1년간 사진의 주조 색채 분석
디자인: Fernanda Viegas, Martin Wattenberg

강조 표현　채도, 색상, 명도에서 두드러진 차이를 보이는 색은 상대적으로 주목성이 높으며, 특정 정보를 구분하여 강조emphasis하는 데 사용할 수 있다. 이런 효과는 흑백의 색상과 강조색으로 색을 조합할 때 배가된다. 유사한 패턴으로 여러 항목의 통계를 제시할 때 기준이 되는 요소는 하나의 강조색으로 통일성을 부여할 수 있다.

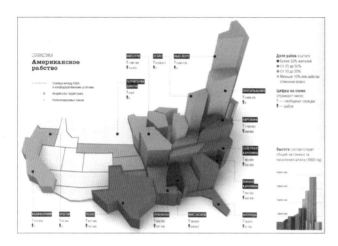

8.3 **미국 남북전쟁 이전의 인구 분포**　남북전쟁 이전의 미국 주별 인구를 비교한 것이다. 녹색은 노예해방을 찬성한 북군에 속한 주, 붉은색이 노예해방에 반대한 남군에 속한 주를 표현한다. 3D 형상의 높이는 인구 수를 표시했다. 디자인: Alex Novichkov

순서 표현　순서ordinal나 위계가 필요한 정보는 색의 단계로 표현할 수 있다. 예를 들어 B가 A와 C 사이에 있다면 색상도 A, B, C의 순서로 지각되게 한다. 위계적 가치를 제대로 이해하려면 검은색에서 하얀색으로 이어지는 명암 단계나, 스펙트럼에서 빨간색으로부터 녹색으로 이어지는 단계, 노란색에서 파란색으로의 단계를 이용하여 분명하게 구분해야 한다. 또한 순서와 위계는 색의 채도 단계로도 표현할 수 있다. 섬세한 데이터에서는 명시도가 가장 뚜렷한 검은색과 흰색의 무채색에 의한 단계 표현이 위계의 순서를 더욱 분명하게 한다.

　그림 8.4는 대기의 오존ozone 분포를 나타내기 위해 무채색 계열과 유채색

8.4 대기 중의 오존 집중도를 색채로 표현

계열의 색채를 적용한 예이다. 서로 다른 색채 적용의 예를 비교해 볼 때 무채색 계열의 분포도가 오존의 상태를 더 자세히 식별하게 한다. 빨간색 계조로 표현한 예는 상태 구분이 다소 분명치 않으며, 스펙트럼 색상의 분류는 서로 다른 색상들이 섞여 있어 각 색상이 무엇을 의미하는지, 오존의 분포 상태가 어떻게 되는지 구분하기 어렵다. 따라서 섬세한 순서와 상태를 표현하는 데는 무채색의 단계가 정보를 더 명확하게 전달함을 알 수 있다. 명도와 채도의 복합 개념이라 할 수 있는 톤tone은 선형적 단계를 표현하므로 평면에서 정보의 순서와 위계를 표현하는 데 활용할 수 있다.

비율 표현　비율ratio을 색으로 정확하게 표현할 수는 없지만, 시각적으로 구별할 수 있는 정도의 표현은 가능하다. 비율의 연속은 0을 중심으로 그 위나 아래의 수치들을 효과적으로 이해할 수 있도록 표현해야 한다. 그러려면 0을 표시하는 중립적인 명도를 정해서 그것을 기준으로 긍정적이거나 부정적인 수치를 색채로 표현한다. 예를 들어 다음과 같이 구분하는 방법이 있다. 회색을 기준으로 0이라 했을 때, 빨간색이 늘어나면 부정적 수치가 증가하는 것이고, 녹색이 늘어나면 긍정적 수치가 증가하게 하는 것이다. 연구에 의하면 색상에서 빨간색-녹색 단계 변화가 노란색-파란색 단계 변화보다 더 효과적으로 정보를 구별시켜 준다고 한다.

　그림 8.5는《뉴욕타임스》인터넷판에서 제작한 세계 코로나19 지도 인터랙티브 디자인으로, 코로나가 본격화한 2020년부터 3년간의 데이터를 수

집해 시각화한 것이다. 데이터는 미국 지역 보건 당국과 존스 Center for Systems Science and Engineering
홉킨스대학교의 시스템과학공학센터(CSSE)에서 제공받았고
세계은행의 인구 데이터를 참고했다. 대륙별 인구 10만 명당
사망자 비율을 색채(명도)의 차이로 구분했으며, 오른쪽 지도
에서는 국가별 사망자를 원의 면적 크기로 보여 준다. 이 정보
시각화를 통해 30개 이상의 국가의 공식 집계에서 코로나19
로 인한 사망이 과소 계산되었음을 발견했다.

그림 8.6은 여섯 편의 영화 장르별로 장면에 나타나는 색채
를 시각화한 것이다. 각 장르는 액션(다이하드), 코미디(사랑
이 어떻게 변하니), 다큐멘터리(슈퍼사이즈 미), 공포(쏘우),
키즈(라이온 킹), SF(아바타)다. 하나의 프레임은 5분의 시퀀
스에 해당하며, 이를 250×1픽셀로 변환해 구성했다. 내러티
브 진행에 따라 변화하는 장르별 영화의 색채 패턴을 비교할
수 있다.

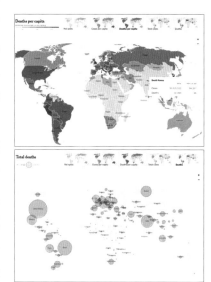

8.5 **코로나바이러스 세계 지도**Coronavirus World Map: Tracking the Global Outbreak

8.6 **영화 장르별 색채 분석** 디자인: Nicole Lyndal Smith

2 색채 속성의 활용

미국의 앨버트 헨리 먼셀이 창안한 표색계는 색의 3속성인 색상, 명도, 채도 Albert H. Munsell
로 수립된 색 체계로서 국제적으로 공인되고 있다. 먼셀의 3차원 개념 모형
인 색 입체는 세 가지 요소를 공간의 축 개념으로 표현하여 이해하기 쉽도록
구성했다. 중심축은 명도를 나타내는 것으로 흰색에서 검정색의 무채색 단
계를, 중심축으로부터 사방으로 뻗어 나가는 수평축은 색의 강도를 나타내는
채도의 변화를, 공간의 외곽 둘레는 색상의 변화를 의미한다.

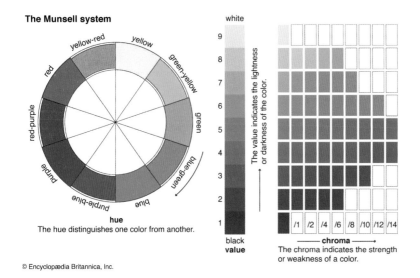

© Encyclopædia Britannica, Inc.

8.7 먼셀의 색 입체

색상, 명도, 채도의 세 가지 중심축을 기준으로 정보의 구조에 대입시켜
보면, 너비와 관련 있는 정보는 색 입체에서 가로축에 해당하는 채도의 단계
로 표시할 수 있고, 깊이와 관련 있는 정보는 세로축, 즉 명도의 단계로 표시
할 수 있다. 그러므로 위계적 정보의 형태는 세로축의 명도 단계를 이용하여
표현하는 것이 더 명확할 수 있다. 색의 구별되는 특성을 이용한 카테고리의
정보는 중심축을 기준으로 회전하는 색상을 통해 표현할 수 있다.

먼셀의 색 입체 모형에서 볼 수 있듯이 색은 평면상에서 2차원이나 3차원으로 표현할 수 있다. 예를 들어 정보 데이터의 변수가 두 가지일 경우, 첫 번째 변수는 색상으로 구분하고 두 번째 변수는 채도로 구분한다. 그렇지 않으면 첫 번째 변수는 색상으로, 두 번째는 명도로 구분하여 2차원으로 두 가지 데이터 변수를 표현할 수 있다.

색상에 의한 표현 색상hue은 정보를 전달할 때 형태의 구성, 상징성에 의한 의미 전달, 사용자 반응 유도를 위한 필수적인 요소이다. 특정 색상을 정보 메시지에 적합하도록 대립하거나 조화시켜 전달한다. 서로 다른 색상은 시각적으로 명확하게 구분되기 때문에 카테고리나 위치 등의 정보에 활용할 수 있다.

그림 8.8은 발바닥의 특정 부위에 압력을 가해 연계된 특정 기관을 자극하는 반사요법을 위한 다이어그램으로, 발바닥에서 특정 부위와 연계된 기관을 색으로 구분해 보여 준다.

8.8 **발반사요법을 위한 자극 부위** 디자인: Draught Associates

색상과 크기에 의한 표현　그림 8.9는 전 세계 비영리 기관이 모금한 기부금에 관한 것이다. 각 원에는 단체의 이름과 함께 모금액이 표시되어 있다. 원의 색상과 크기, 위치의 그래픽 변수를 통해 기관별 유형의 구분과 모금액의 크기를 나타냈다. 모금액의 액수가 많은 순서로 위에서부터 아래로 배치해 직관적 이해를 돕는다. 1위는 종교 단체인 엔사인피크어드바이저스 Ensign Peak Advisors, 2위는 일본 과학기술연구소다. 대학은 미국 스탠퍼드대학교와 하버드대학교, 예일대학교가 명성대로 기부금도 높게 나타났다.

　　그림 8.10은 색채를 활용해 미국 대통령 선거 결과를 이해하기 쉽게 표현했다. 각 선거구에 공화당은 붉은색으로, 민주당은 파란색으로 승리를 표시했다. 이 지도는 원래 지리적 형태와 다르다. 만약 실제 유권자 수와 무관하게 각 선거구의 지리적 크기에 맞춰 색을 표시했다면 전체적으로 투표 결과가 왜곡되어 보일 수 있다. 이를 방지하기 위해 지도는 각 선거구의 지리적 크기가 아니라 투표 인구의 크기에 따라 재구성한 것이다. 언론사별로 선거구 표현이 다른데, 알자지라 Al Jazeera 는 벌집 모양으로 구성해 승리 정당을 표시했고, 블룸버그 Bloomberg 는 그래프 모양으로 구분했다. 월스트리트저널은 면적 차트처럼 표현해 통계적 느낌으로 표현했다.

색상과 채도에 의한 표현　그림 8.11은 색상과 채도로 데이터 변수를 나타내는 미국의 인구센서스 지도이다. 노란색, 녹색, 파란색으로 구분되는 색상은 1990년 미국 영토의 1스퀘어마일 square mile 당 인구 밀도를 나타내는 것으로, 노란색은 7,000명 이하, 녹색은 7,000명에서 7만 명 사이, 파란색은 7만 명 이상으로 구분한다. 채도는 3단계로 구분하여 1990년부터 2000

8.9 **기부금의 크기**

180

a

b

c

a 알자지라통신
b 월스트리트저널
c 블룸버그통신

8.10 **미국 대통령 선거 지도** 20+ Electoral Maps Visualizing 2020 U.S. Presidential Election Results

년까지 인구 변화를 백분율로 표시했다. 채도가 가장 높은 지역은 그 지역 인구의 13.2% 이상 증가했고, 중간 채도는 13.1% 이하 증가했으며, 가장 낮은 채도는 인구가 감소했음을 나타낸다. 이처럼 색상으로 정보의 성격을 구분하고 구분된 세부 정보의 비율이나 순서를 다시 채도로 표현했다.

그림 8.12는 는 서울시의 수해 재난 상황을 채도와 색상으로 표현한 것이다. 2022년 8월 8–9일 서울 한강 이남 지역에 집중 강우가 발생했다. 한 시간 최대 강우량 142밀리미터로, 스물네 시간 동안 지속되어 총 436밀리미터가 관측되었다. 이는 서울의 역대 최고 강우량을 갱신한 것이며, 강우가 집중된 지역은 동작구와 강남구였다. 이 지도는 서울 각 지역의 평균 고도를 색상과 채도로 구분하고 화살표로 경사도 방향을 표시했으며, 고도가 비교적 낮은 동작구와 관악구의 강수량을 파란색부터 빨간색까지의 색상으로 나타냈다. 이 지도를 통해 경사가 급한 산지에 인접한 지역과 저지대로 노면수가 집중되면서 큰 피해가 났음을 알 수 있다.

8.11 색상으로 인구 밀도를, 채도로 인구 증가율을 표현한 인구센서스 지도

8.12 서울시 수해 지도

3 색채 사용과 인지

인지적 간섭　색을 통해 정보를 이해할 때 인간의 지각과 인지 작용이 관여한다. 지각된 색채 정보들이 서로 충돌할 때 인지가 어려워지는데 이를 간섭 효과interference effect라고 한다.[3] 정보 처리에서 간섭 없이 서로 일치할 때 정보의 해석이 빠르고 수행 결과도 최적화된다. 반대로 결과들이 서로 충돌할 때 정보 처리에 추가 시간이 소요되고 수행에 부정적인 영향을 미친다.

　　간섭 효과 가운데 스트룹 간섭stroop interference은 부적절한 자극이 연관된 정보 처리를 방해하는 것이다. 일례로 그림 8.13과 같이 단어의 색과 의미가 일치하지 않을 때 단어의 색을 말하는 데 주저하게 된다.[4] 또 다른 간섭 효과의 하나인 사전 행동의 간섭proactive interference은 기존의 메모리가 새롭게 배

3　William Lidwell,
Kritina Holden, Jill Butler,
『Universal Principles of Design』,
Rockport, 2003, p.114

4　John R. Anderson,
『Cognitive Psychology
and Its Implication』,
Freeman, 1995, pp.96–98

운 정보와 충돌하는 것이다. 이전의 훈련이나 학습으로 획득한 정보는 새로운 정보 수용을 방해하기도 한다.[5]

5 William Lidwell, Kritina Holden, Jill Butler, op. cit., p.114

Red **Black** White Pink **Green** **Orange** Yellow Purple Gray

8.13 스트룹 간섭의 사례

그림 8.14는 간섭 효과의 사례를 보여 준다. 금지를 상징하는 붉은색과 허용을 상징하는 녹색이 반대의 의미로 사용될 때 인간의 인지에서 새로운 배움과 기존 지식이 충돌하는 사례이다. 아래는 시간의 흐름에 따른 토지의 상태 변화를 빨간색과 녹색으로 대비하여 표현한 그래프이다. 불을 상징하는 빨간색과 숲을 상징하는 녹색을 어떻게 적용하느냐에 따라 그 인지 효과가 다름을 보여 준다. 정보 전달을 위한 색채의 적용은 일반적인 상징적 의미에 맞게 해야 인지적 간섭을 최소화하며 정보의 인지와 해석이 바르게 이루어질 수 있다.

색채 사용이 사용자의 기존 지식이나 관습과 충돌할 때 정보 전달 효율은 낮아질 수밖에 없다. 이러한 간섭 효과는 정보 전달 효율과 더불어 문화적으로 다른 환경을 위한 정보 디자인에서 중요한 문제이다. 정보 디자인의 성패는 사용자가 정보를 이해하는 지적 능력과 밀접한 관계가 있으며, 인지적 관점에서 사용자를 이해하고 색의 적용도 이러한 맥락을 따라야 한다.

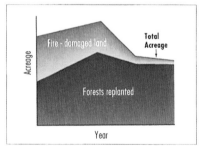

색채의 선택 지나치게 많은 색의 사용은 정보를 식별하는 데 도움을 주지 못한다. 인간의 인지를 고려할 때 사용되는 색의 숫자를 제한할 필요가 있는데, 이것은 인간이 가진 단기 메모

8.14 간섭 효과 사례

리[6]와 깊은 관련이 있다. 인간의 단기 기억력은 용량과 처리 절차가 한정되어 있고, 장기 메모리와 달리 시간이 조금만 흘러도 올바로 기억하지 못한다. 1956년 조지 밀러의 실험은 인간의 단기 메모리에서 처리할 수 있는 적합한 정보의 수는 5개에서 9개임을 밝혔다.[7] 이 실험은 문자 혹은 숫자를 이용한 것이므로, 차별적 정보의 의미를 제공하는 색에는 이보다 적은 수가 타당하다.

보통 2만 개 정도의 색을 지각할 수 있지만 20-30개 이상의 색을 정보에 적용하면 부정적인 결과를 가져온다.[8] 사람들이 이름을 분명하게 구분할 수 있는 색상은 대략 여덟 가지다. 이러한 색상은 자연에서 자주 접할 수 있는 색이기 때문에 구별하기 쉬워 정보를 표현하는 데도 유용하게 활용할 수 있다. 따라서 정보를 표현하는 데는 자연에서 발견할 수 있는 색상을 사용하는 것이 받아들여지기 쉽다. 특히 파란색이나 노란색, 하늘색, 회색 등 자연의 밝은 계열 색상을 활용할 수 있다. 자연의 색은 그 원천이 분명하기 때문에 우리 눈에 조화롭고 폭넓게 받아들여지고 쉽게 인식될 수 있기 때문이다.

스위스의 화가이자 지도 제작자였던 에두아르트 임호프[9]는 『지도 제작법』에서 색채 사용 가이드라인을 아래와 같이 제시한 바 있다.

1 밝고 강렬한 색채는 강하고 시끄러워 넓은 영역에 서로 접해 있을 때는 편안하지 않고 대비적 효과를 나타낸다. 이런 색채들은 아주 작은 범위에 사용하는 것이 효과를 발휘할 수 있다.

2 밝고 가벼운 색채가 흰색이나 흰색이 혼합된 색들과 이웃하면 불분명하고 불쾌한 결과를 가져오는데, 특히 넓은 영역에 사용하면 더욱 그렇다.

3 넓은 영역의 배경이나 기본적인 색들은 차분해야 하고 상대적으로 좁은 영역은 더 분명하게 드러날 수 있도록 해야 한다. 그러므로 전자는 가장 중요하고 무난하게 쓰이는 회색 계열의 중립적인 색채가 좋다. 회색과 혼합된 색은 전체 색조 전개를 위해 가장 좋은 배경이 될 수 있다.

4 두 개 이상의 서로 다른 색의 영역들은 서로 분리되어 보인다. 그러나 한쪽 영역의 색채가 다른 쪽 색채를 지속적으로 흡수하는 느낌이 든다면 통일감을 유지할 수 있다.

6 STM:
short term memory

7 Robert Spence,
「the magic number seven plus or minus two: some limits on our capacity for processing information」,
『Information Visualization』,
Addison-Wesley, 2001,
pp.102-103

8 Edward R. Tufte,
『Envisioning Information』,
Graphics Press, 1990, p.81

Eduard Imhof
『Cartographic Relief Presentation』

9 Eduard Imhof, 1896–1985
스위스연방공과대학 교수였던 임호프는 유럽에서 지도 제작의 선구적 기법을 연구하고 제시했다. 지질학자였던 아버지의 영향을 받아 대학에서 지질학을 전공하고 그의 예술적 재능을 바탕으로 스위스의 지도 제작에 이정표를 세웠으며 수채화를 이용한 학습용 지도 제작 등 많은 연구와 작품을 남겼다.

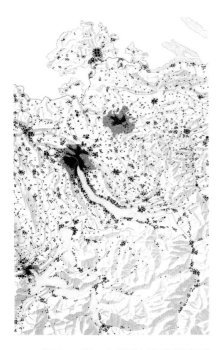

8.15 에두아르트 임호프가 제작한 스위스연방공화국의
인구 분포 지도(1969)

8.16 뉴욕의 인종별 인구조사 시각화
미국 뉴욕의 인종별 인구를 점 분포도로 표시한 것으로, 하나의 점은 인구 스물다섯 명을 의미한다.
붉은 점이 많은 맨해튼 남쪽에는 아시아계, 노란 점이 많은 동쪽 브루클린 지역에는
히스패닉이 집중되어 있음을 보여 준다.

유니버설디자인 색채　색각 이상자는 일반적으로 색맹 혹은 색약자라고도 불리며, 일부 색을 구분하기 어렵다. 그러므로 색의 구분에 의한 정보를 알릴 때는 주의가 필요하다. 예를 들어 문자와 배경의 명도 대비는 4.5:1 이상을 권장한다. 명도 대비를 측정해 볼 수 있는 콘트라스트파인더Contrast-Finder[10]는 웹 접근성 기준에 적합하도록 명암이 충분히 대비되는 색의 조합을 찾아준다. 색각 이상자 대다수는 적록 색각 장애라고 하는데, 적색의 구분이 어려운 적赤 색맹, 녹색에서 적색의 색상 범위 구분이 어려운 적록赤綠 색맹, 청색과 황색의 차이를 구별하기 어려운 청황靑黃 색맹 유형이 있다. 색각 이상자를 고려한 유니버설 디자인을 위한 색채 사용에서 다음과 같은 사항을 권장하고 있다.

10 app.contrast-finder.org/?lang=ko

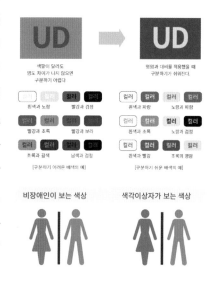

8.17 **유니버설디자인 색채**

- 배색은 노란색, 빨간색, 파란색 등의 원색을 사용하고, 적색과 녹색의 배색을 지양한다.
- 색의 판별이 어려운 조합(파랑과 검정, 노랑과 흰색, 주황과 노랑 등)은 가급적 사용하지 않는다.
- 빨간색은 주황이나 오렌지색으로 대체 사용한다. 진한 빨강은 검정이나 진한 갈색과 혼동하기 쉽다.
- 전광판 등에서 검정 배경에 정보를 빨간색으로 표시하면 잘 보이지 않는다. 이 경우는 램프의 색을 노랑이나 흰색 등으로 바꾸면 잘 보이게 된다.
- 녹색은 빨강이나 갈색으로 보일 수 있으므로 빨강과 조합해 사용할 경우에는 파랑이 강한 녹색을 사용한다.
- 밝은 녹색과 노란색이 같은 색으로 보이기 때문에 노란색, 연두, 밝은 녹색은 동시에 사용하지 않는다.

8.18 **콘트라스트파인더 웹 사이트**

사용자 경험

이미지를 사용하는 것이 상징이 된다.

앨런 케이 Alan Kay

1 인터페이스의 정의

사물, 공간, 정보의 사용은 추가적인 정보와 조작을 요구한다. 이것은 교통 신호등과 같이 단순한 신호 체계에서부터 컴퓨터의 키보드 사용과 같은 복잡한 조작에 이르기까지 다양한 형태로 나타난다. 인간이 사물을 사용하는 데 여러 형태의 정보와 조작이 필요한 이유는 근본적으로 인간과 사물이 분리되어 있기 때문이다. 따라서 더 효율적인 사용과 편의를 위해 인간과 사물을 이어 주는 도구와 매체가 필요한데, 이것이 인터페이스이다. 인터페이스는 단순히 인간과 사물이 접촉하는 면으로 끝나는 것이 아니라, 서로 다른 두 세계가 소통하는 통로가 된다. 따라서 인터페이스를 통해 사람과 사물 사이에 커뮤니케이션이 발생하며, 인간 커뮤니케이션의 목표가 효율적인 메시지 전달이라면 인터페이스에서의 커뮤니케이션은 사물(정보)의 효율적 사용을 목표로 한다.

사용자와 시스템이라는 관점에서 인터페이스는 '제품 또는 시스템의 세계와 사용자의 세계를 연결하는 다리'로 정의되며, 사용자가 자신의 목표를 얻고자 시스템과 상호 작용하는 방법, 그리고 시스템이 사용자의 필요에 관계하여 사용자에게 보여 주고 행동하는 방식으로 설명된다.[1] 정보 디자인 관점에서 인터페이스는 사용자와 정보 시스템 사이의 커뮤니케이션을 위한 도구로 정의할 수 있다. 거리에서 표지판에 따라 길을 찾고, 휴대 전화의

1 JoAnn T. Jackos,
Janice C. Redish,
『User and Task Analysis for
Interface Design』,
Wiley, 1998, pp.1-5

인간 인터페이스 사물

LCD를 보고 버튼을 누르고, 웹 페이지에서 정보를 찾으려고 아이콘을 클릭하는 등의 행위 모두가 인터페이스의 일부라 할 수 있다. 인터페이스는 실제 사용자에게 제시되는 시각적 디자인도 중요하지만, 어떤 방식으로 사용하게 할 것인가를 먼저 디자인해야 한다.

인터페이스는 컴퓨터가 등장하고 사용 방법이 복잡해짐에 따라 사용자가 컴퓨터 시스템을 어떻게 사용하고 제어할 것인지가 문제되면서 중요해진 개념이다. 컴퓨터는 여타 기기와 비교하여 보다 복잡하고 높은 수준의 커뮤니케이션을 요구한다. 정보 디자인 관점에서 인터페이스가 중요해진 것은 디지털 시대에 정보 전달과 수용 방식이 크게 달라졌기 때문이다. 인쇄 매체에서 정보 전달은 이미지와 텍스트의 시각적 배치와 페이지 넘기기로 이루어졌다. 그러나 컴퓨터 모니터를 통해 제공되는 디지털 정보는 인쇄 매체와는 다른 방식으로 정보를 선택하고 제공한다. 대표적인 예로 인터넷의 웹은 텍스트, 이미지, 동영상, 사운드 등이 복합적으로 결합하여 정보를 제공하고 페이지를 넘기는 방법도 마우스 클릭으로 변화했다. 디지털 정보 시스템에서 인터페이스의 역할과 기능이 확대된 것은 사실이나 인쇄와 같은 전통적인 매체에서도 인터페이스는 정보 전달의 효율성을 결정짓는 중요한 요소라 할 수 있다.

인터페이스는 필요한 정보를 지각하고 해석하는 것과 밀접한 관계를 맺는다. 인터페이스 사용의 첫 번째 단계가 시스템이 제공하는 정보를 통해 사용 방법을 이해하는 것이다. 인터넷의 경우 사용자가 이동하고자 하는 페이지에서 실수 없이 원하는 정보를 찾아야 한다. 자신이 찾고자 하는 정보의 검

색에서부터 해당 페이지로의 도달까지 한 번의 클릭으로 성공할 수도 있지만, 때로는 여러 번의 시행착오를 거치기도 한다. 또한 해당 페이지 안에서도 어떤 버튼을 클릭해야 하는지 고민하기도 한다. 이때부터는 사용의 효율성이 중요하다. 인터페이스는 시스템이 제공하는 정보를 이해하고 이로부터 최적의 사용 방법을 찾는 도구라 할 수 있다.

9.2 인터페이스에서의 커뮤니케이션

2 인터페이스 디자인의 목표: 사용성

지금까지 인터페이스 연구는 정보 시스템을 어떻게 효율적으로 쉽게, 그리고 만족스럽게 사용하느냐에 집중되어 있다. 사용성usability은 인터페이스 디자인을 평가하는 핵심 속성으로, 아무리 좋은 기능을 보유해도 제품과 시스템을 효과적으로 사용할 수 있어야usable 함을 의미한다. 사용성은 모든 제품에 적용 가능한 평가 기준이지만 일반적으로 디지털 정보 시스템에 초점을 맞춘다. 사용성이 디지털 테크놀로지가 채용된 인터랙티브 제품에 초점을 맞추는 것은 제품을 사용하는 데 사용자가 끊임없이 정보를 인식하고 해석해야 하는 과정이 동반되고, 더불어 디자이너가 제시할 수 있는 문제 해결책이 수없이 존재하기 때문이다. 사용성에는 여러 요소가 있는데, 매체와 시스템에 따라 포괄적으로 적용할 수 있는 사용성의 원리를 제이콥 닐슨은 다음과 같이 제시한다.[2]

2 Jacob Nielson, 『Usability Engineering』, Morgan Kaufmann, 1993, pp.26-37

Jacob Nielson

1 배우기 쉬워야 한다

처음 대하는 시스템은 배우기 쉬워야 한다. 배우기 쉽다learnability는 것은 별도의 정보, 훈련, 학습이 없어도 사용자가 하고자 하는 일을 할 수 있다는 뜻이다. 일반적으로 사람들은 시스템을 사용하기 전에 인터페이스를 완전히 이해하기 위해 시간을 투자하지 않는다. 제품 구입 시 사용 설명서manual를 충분히 읽은 후 제품을 사용하는 소비자를 찾기는 어렵다. 따라서 제품과 시스템의 사용은 직관적이고 단순해야 한다.

2 사용이 효율적이어야 한다

일반적으로 시스템을 사용한 시간과 빈도에 비례하여 사용자의 일정 수준의 학습이 이루어진다. 어느 수준에 도달하면 자주 사용하는 기능에 익숙해진다. 그러나 익숙하게 사용하는 것이 항상 최적화된 방식의 인터페이스 사용을 의미하지는 않는다. 사용의 효율성efficiency of use은 시스템에 숙련된 사용자에게 중요한 속성이다. 효율적인 사용이 가능한 인터페이스는 더 높은 생산성을 가져올 수 있다.

3 기억하기 쉬워야 한다

인터페이스는 시스템을 사용할 때마다 처음 사용하는 것처럼 모든 것을 다시 학습하지 않도록 해야 한다. 첫 번째 제시한 배우기 쉬워야 한다는 속성과 차별되는 것은 사용자가 적어도 한 번은 시스템을 사용한 경험이 있기 때문이다. 인간의 기억력은 매우 제한되어 있기 때문에 인터페이스는 처음 사용자가 쉽게 따라한 조작 프로세스가 다음에 사용할 때에도 다시 학습하지 않아도 되도록 단순하고 기억하기 쉬워야 한다memorability.

4 오류를 최소화해야 한다

오류는 크게 인간의 오류human error와 시스템 오류system error로 구분할 수 있다. 인간의 오류는 전화번호를 실수로 잘못 누르거나 웹에서 다른 버튼을 클릭하는 등의 '실수mistake'라고 부르는 것을 말한다. 시스템 오류는 디자인 단

계에서부터 문제의 소지가 있는 오류, 즉 디자인 오류design error를 의미한다. 오류의 최소화minimize errors는 시스템 오류를 방지하는 것은 물론 인간의 오류가 생길 수 있는 여지를 억제하는 것이다. 그러나 인간이란 실수를 하기 마련이고, 따라서 되도록 사용자가 실수를 하지 않게 하며, 실수가 발생해도 신체적 피해, 경제적 손실, 정보의 상실 등의 치명적인 결과로 연결되지 않도록 한다. 좋은 인터페이스란 사용자의 실수를 미리 방지할 수 있어야 하며, 실수가 있더라도 쉽게 실수를 복구할 수 있어야 한다.

3 Lisa Baggerman, 『Design for Interaction』, Rockport, 2000

9.3 실수를 방지하는 인터페이스
휴지통 비우기와 같이 치명적인 실수를 유발할 수 있는 작업은 사용자에게 다시 확인하는 것이 좋다.

5 사용자를 만족시켜야 한다

사용자의 주관적 만족은 인터페이스를 사용하면서 얼마나 즐거운가를 의미한다. 이 속성은 업무 지향이 아닌 게임 등과 같은 엔터테인먼트 환경에서 중요하다. 사용의 효율성, 오류의 최소화 등의 사용성 문제는 주어진 과제task 완료에의 소요 시간, 오류 발생 빈도와 같이 객관적 지표들로 측정할 수 있지만, 사용자의 만족satisfy the user은 심리적이고 주관적인 성격이 강하다. 사용자의 심리적·주관적 만족은 인간의 경험과 밀접한 관계가 있으며, 동시에 인터페이스가 사용되는 문화적 환경에도 영향을 크게 받는다. 인터페이스를 통해 디자이너는 사용자 경험 창출을 위한 토대를 만들 수 있다.[3]

인터페이스의 목표는 사용성의 향상이라 할 수 있으며, 사용성은 여러 속성을 복합적으로 고려해서 평가해야 한다. 사용성에서 가장 중요한 것은 직관적일 것, 단순성, 일관성, 그리고 가시성이라 할 수 있다. 직관적intuitive이라 함은 인터페이스를 보고 별도의 정보 처리 없이 바로 인식되는 것이다. 무언가를 보고 바로 인식할 수 있다면 이해하기 쉽고 배우기 쉽고 기억하기 쉬울

9.4 캐롯 웨더CARROT Weather 앱 인터페이스
기존 날씨 앱과 달리 캐롯은 인공 지능을 활용해 사용자와 유대감을 형성할 뿐 아니라 게임 기능을 통해 감성적 접근의 날씨 정보를 제공한다.

것이다. 직관은 인간의 보편적 인식에 의존하며, 그런 의미에서 인터페이스는 상식을 따르는 것이 좋다.

단순성simplicity은 사용에 불필요한 요소를 제거하는 것이다. 불필요한 요소는 디자인의 효율을 감소시키며 예기치 못한 결과를 가져올 가능성을 높인다. 물리적, 시각적, 그리고 인지적 측면에서 불필요한 부분들은 목표 달성의 수행performance을 어렵게 한다. 웹 페이지에 버튼의 개수를 줄이고, 버튼의 설명도 짧은 것이 좋다.

일관성consistency이란 심미적 일관성aesthetic consistency과 기능적 일관성functional consistency으로 이해할 수 있다.[4] 심미적 일관성은 스타일과 외형의 일관성을 말하며, 정보의 지각을 향상시키고 상호 간의 의사소통과 감성적인 예측을 가능하게 한다. 정보 시스템 안에서 로고, 서체, 색, 그래픽 요소의 일관성이 여기에 속한다. 기능적 일관성은 의미와 행동의 일관성을 가리킨다. 오디오와 비디오 재생에 사용되는 재생, 정지, 빨리감기, 되감기 등의 시각 기호와 버튼은 표준화된 방식으로 사용된다. 블루투스 스피커의 전원, 음량 키우기(+), 음량 줄이기(-), 블루투스 연결 등의 시각 기호도 기능적 일관성이라 할 수 있다.

가시성visibility은 인터페이스의 사용 상태와 방법이 명료하게 보이도록 하는 것이다. 일반 전화기보다 휴대 전화가 사용하기 편리한 점 중 하나가 누른 버튼의 번호가 화면에 표시된다는 점이다. 공공시설에서 화장실까지 남은 거리를 표시하는 것과 스마트폰에서 문자 전송 결과를 보여 주는 것이 가시성에 해당한다. 휴대 전화 버튼을 누를 때 해당하는 번호를 음성으로 알려 주는 것도 정보를 청각적으로 보여 준다는 점에서 가시성이라 할 수 있다.

4 William Lidwell, Kritina Holden, Jill Butler, 『Universal Principles of Design』, Rockport, 2003, p.46

9.5 블루투스 스피커의 조작 인터페이스
제조자가 다르지만 동일한 시각 기호를 사용해 기능적 일관성을 가진다.

9.6 곤충의 형태와 기능 이해를 돕는 인섹트 디파이너Insect Definer 앱 인터페이스
곤충의 부위별 기능을 쉽게 확인할 수 있는 인터랙션을 적용한 화면 구성과 인터페이스. 디자인: Yael Cohen

3 정보 디자인에서의 인터페이스

인터페이스는 '어떻게 사용할 것인가?'의 정보를 제공한다는 점에서 정보 디자인과 밀접한 관계를 갖는다. 인터페이스에는 여러 요소가 개입된다. 공공장소에서 사용되는 정보 키오스크의 경우, 모니터의 높이와 각도, 키보드나 마우스를 대신하는 입력 장치, 사용에 대한 인간 공학적 배려도 인터페이스에서 중요한 부분을 차지한다. 인터페이스는 정보 시스템과 인간이 접촉하는 모든 상황과 관계에 존재한다. 정보 시스템에 관여하는 인터페이스는 다음과 같다.

- 정보 시스템 사용을 위한 하드웨어 장치
- 하드웨어에 있는 표식, 기호, LCD 화면
- 웹 페이지
- 온라인의 도움help 시스템 또는 사용 설명서
- 각종 서식의 페이지 레이아웃
- 컴퓨터 게임의 화면

모니터와 인쇄로 제공되는 정보 중심으로 관련 인터페이스를 살펴보자.

그래픽 유저 인터페이스 GUI　　인간과 컴퓨터의 만남(인터페이스)은 문자로 시작된다. 과거에는 PC를 사용하기 위해서 DOS[5]라는 별도의 운영 체계를 익혀야 했다. 데이터의 저장, 복사, 찾기 등 컴퓨터에서 어떤 기능을 수행하려면 약속된 명령어command를 키보드로 입력해야 했으며, 이때 철자나 띄어쓰기가 틀리면 오류가 발생하는 시스템이었다. 인간은 문자보다 색, 그림, 이미지 등 시각적 요소를 먼저 인식하고 배운다. 어린이를 관찰하면 문자를 배우기에 앞서 그림 그리기와 색칠하기를 통해 사물을 인식한다. 이처럼 이미지와 상징은 복잡한 개념을 세우는 데 중요한 역할을 한다.[6] 문자를 대신해서 이

5 디스크를 중심으로 컴퓨터 시스템을 관리하는 운영 체계(OS)로 'Disk Operating System'의 줄임말. 마이크로소프트에서 개발한 MS-DOS가 유명하다. 약속된 명령어와 문법으로 컴퓨터를 통제한다. 1995년 명령어를 사용하지 않고 아이콘을 클릭하는 것만으로 모든 동작을 수행하는 윈도95(Window95)가 등장하면서 시장에서 사라졌다.

9.7 텍스트 입력 방식의 OS(왼쪽)와 GUI 방식의 OS(오른쪽)

9.8 애플워치 심장박동 분석 앱 Heart Analyzer GUI
스마트워치를 통해 획득한 심장박동 데이터를 그래프 및 차트의 그래픽 인터페이스로 분석해 보여 준다.

미지, 상징과 같은 시각적 요소를 사용하여 컴퓨터를 통제하는 방식이 등장하는데 이를 그래픽 유저 인터페이스graphic user interface, 줄여서 GUI라 한다.

 GUI는 작업을 달성하는 데 필요한 조작 정보를 가시화한 것으로, 그래픽이 지시하는 바를 정확하게 사용자에게 전달하는 게 핵심이다. 구체적인 시각 요소로 표현되기에 추상적이고 복잡한 정보와 기능, 행동을 함축적으로 담아야 하며 기능, 행동, 정보를 논리적 혹은 은유적으로 연관시킬 수 있는 메타포를 우선 만들어야 한다. 마치 윈도우즈에서 파일 삭제가 휴지통으로 해당 파일을 드래그하는 것으로 이루어지고, 파일을 책상의 서류 파일 묶음처럼 관리하는 건 일상의 행위에서 유추한 메타포다.

 GUI는 문자 중심의 인터페이스와 비교하여 문자의 사용이 적기 때문에 언어에 구애받지 않으며, 따라서 사용법을 배우고 기억하기 쉽다. GUI는 사용자가 경험해야 할 '학습의 양'을 현저히 줄일 수 있다. 문자 입력 방식의 인

6 Randall Packer &
Ken Jordan, 『Multimedia』,
W.W.North & Company,
2002, p.122

터페이스는 수많은 명령어를 모두 '암기'해야 하지만, GUI에서는 마우스 조작, 아이콘 클릭, 드래그 등 몇 가지 기초적인 학습을 마치면 곧바로 컴퓨터를 사용할 수 있다. GUI 관점에서 이것을 '직관적'인 조작이라고 한다.[7]

GUI는 다양한 시각적 표현이 가능해 사용자 감성을 반영하고 경험을 풍부하게 할 수 있다. 움직임, 변화, 색, 사용자에 대한 즉각적 반응은 정보와 기능을 접하기 이전에 사용자에게 신선함과 즐거움을 줄 수 있다. 하지만 GUI는 기능과 정보를 시각적 요소로 전환해 사용자에게 전달하기 때문에 문화적 배경이 다른 사용자에게는 오히려 이해를 어렵게 하거나 다르게 인식하게 할 위험도 존재한다. 따라서 디자인 측면에서 지나치게 GUI의 심미적 표현에만 치중해 더욱 중요한 정보와 콘텐츠가 등한시되지 않도록 해야 한다.

GUI는 정보의 처리, 기능의 수행 등 우리가 감각적으로 인지하기 어려운 과정의 시각화도 포함한다. 파일 다운로드의 진행 상태와 어느 정도의 시간이 더 소요될지를 보여 주는 것도 GUI의 일부이다. 특히 다이내믹 정보 시스템에서 데이터와 사용자의 조작에 올바르게 대응하여 작동을 가시적으로 보여 주는 것은 매우 중요하다. 즉 GUI는 문자 대신 그래픽만을 사용하는 것이 아니라 사용자 인지와 심성 모형에 대응하여 정보와 과정을 가시적으로 만들어 이해와 사용을 용이하게 하는 통합된 문제 해결 방법이라 할 수 있다.

7 이준환, 「인터페이스 디자인에 고함」, 『디자인문화비평 04』, 안그라픽스, 2001, p.133

9.9 휴대 전화에 사용된 아이콘

아이콘　GUI에 가장 널리 사용되는 아이콘[8]은 조그마한 그림이나 기호로서 특정 기능과 정보들을 표시한 것이다. 아이콘과 유사한 개념으로 픽토그램pictogram이 있다. 픽토그램은 그림을 뜻하는 픽토picto와 전보를 뜻하는 텔레그램telegram의 합성어로, 사물, 시설, 행위, 개념 등을 상징적으로 나타내 대상의 의미를 시각적으로 쉽고 빠르게 인식하도록 만든 그림 문자이다.[9] 픽토그램과 아이콘은 문자가 아닌 상징적인 그림과 기호를 사용한다는 점에서 동일하며, 픽토그램이 공간이나 인쇄에 사용되는 것에 비해 아이콘은 스크린에 사용된다.

아이콘의 사용은 문자를 해독하는 시간을 줄임으로써 정보 처리의 부하

8 icon
종교, 신화나 그 밖의 관념 체계상 어떤 특정 의의를 지니고 미술품에 나타나는 인물 또는 형상으로, 미술에서 이를 도상圖像이라 부른다.

9 『초등 소프트웨어 용어 사전』, 천재교육, 2020

를 감소시키고, 문자 표시와 비교하여 화면에 더 많은 정보를
담을 수 있게 한다. 도로의 위험경고 표지판들이 문자로만 정
보를 제공한다면 고속으로 주행하는 운전자들에게 필요한 순
간에 경고나 위험을 빠르게 전달하기 힘들 것이다. 이처럼 아
이콘은 언어나 문화와 상관없이 전달하려는 의미를 더 쉽게
이해시킬 수 있다. 정보 처리를 빠르고 효율적으로 할 수 있게
도와준다는 점에서 아이콘은 단순성, 일관성, 명확성이 중요
하다. 아이콘은 전달하려는 바가 복잡하고 어려울 때 더욱 효
과적인 인터페이스 도구이지만, 어떻게 표현하느냐에 따라 해
석과 이해의 난이도가 달라진다. 표현 방법에 따라 아이콘을
네 가지 유형으로 구분할 수 있다.[10]

10 William Lidwell, Kritina Holden,
Jill Butler, op. cit., pp.110-111

| 유사 아이콘 |

지시하려는 행동, 사물, 개념과 시각적으로 유사 관계에 있는
이미지를 사용하는 아이콘이다. 전달하려는 것을 직설적으로
표현하므로 이해하기 쉬운 장점이 있다. 상대적으로 단순한
행동, 사물, 개념에 적용하기 좋으며, 전달하는 의미가 복잡해
지면 효율성이 낮아질 수 있다.

| 사례 아이콘 |

지시하는 행동, 사물, 개념을 일반적으로 연상시키는 것 또는
대표할 수 있는 사례를 아이콘의 이미지로 사용한다. 복잡한
행동, 사물, 개념을 전달할 때 효과적인 방법으로 가장 차별성
과 대표성이 있는 사례를 찾는 것이 중요하다.

1 유사 아이콘similar icon
 우회전, 낙석,
 날카로움 주의, 정지
2 사례 아이콘example icon
 공항, 절단, 농구, 식당
3 상징 아이콘symbol icon
 전지, 물, 풀림, 깨지기 쉬움
4 임의 아이콘arbitrary icon
 협력, 여성, 방사능, 저항

| 상징 아이콘 |

유사 아이콘과 사례 아이콘보다 좀 더 추상적인 행동, 사물, 개
념을 전달할 때 사용하는 아이콘으로, 사용된 이미지가 사회적

9.10 **아이콘**

으로 널리 확립되거나 쉽게 인지되는 사물일 때 효과적이다.

| 임의 아이콘 |

지시하는 행동, 사물, 개념과 이미지 사이에 논리적 또는 시각적 연결성이 거의 없는 이미지를 사용하는 아이콘이다. 따라서 아이콘을 이해하려면 지시하는 것과 이미지 사이의 관계가 학습, 또는 훈련되어야만 한다. 눈에 보이지 않고 추상적인 행동과 개념을 전달할 때, 임의 아이콘은 효과적인 커뮤니케이션 도구가 된다. 방사능을 상징하는 아이콘은 실제 방사능과 아무런 연관성이 없지만, 일반적으로 방사능을 표시하는 이미지로 사용된다.

내비게이션　정보 디자인에서 많이 사용되는 인터페이스는 어디에 원하는 정보가 있고 이 정보를 어떻게 빠르게 찾아가느냐에 관련된 것이다. 내비게이션은 복잡한 정보들 가운데 길 찾기way finding를 돕는 인터페이스라 할 수 있다. 낯선 곳에서 길을 찾으려면 해당 지역의 지도, 방위도 알아야 하고 무엇보다 현재 자신의 위치를 알아야 한다. 이런 길 찾기는 대형 쇼핑몰, 놀이 공간, 대형 지하 공간에서 번번이 생기는 일이지만, 웹과 같은 복잡한 정보 구조에서도 발생할 수 있다. 내비게이션을 위한 인터페이스는 다음과 같은 부분을 고려해야 한다.

| 위치 확인 |

목적지로 향하는 첫걸음은 현재 위치를 알고 방위를 확인하는 것이다. 길을 잃었다면 주변을 대표할 수 있는 건물이나 상징물landmark을 통해 위치orient. ation를 확인하려 할 것이다. 웹이라면 사용자가 어느 페이지에 있는지 확인할 수 있어야 한다.

| 경로 선택 |

현재 위치를 확인했다면 어떤 길로 가야 목적지에 도달할 수 있을지 결정한

다. 경로 선택route decision을 쉽게 하려면 적절하게 경로의 수를 제한하고 어떤 지점을 지나 도달하게 되는지를 잘 설명해야 한다. 사람들은 가능하면 최단 거리로 목적지에 가려 하기 때문에 이 같은 정보도 함께 제공하면 좋다. 웹이라면 단수보다는 복수의 경로를 만드는 것이 효율적일 수 있다.

| 경로 확인 |

좋은 인터페이스는 과정을 시각적으로 보여 주는 것이다. 현실 공간에서 경로 확인route monitoring은 연속된 방향 표시, 남은 거리, 그리고 앞으로 소요될 시간 등을 표시하는 것이다. 경로는 물리적 공간에만 적용되는 것이 아니라 명령의 처리에도 해당된다. 예를 들어 인터넷 쇼핑에서 구매 결정에서 결제까지는 여러 단계를 거치는데 각 단계마다 사용자가 올바른 입력과 과정을 밟고 있음을 확인시켜 주는 것도 여기에 속한다.

| 목적지 확인 |

선택된 경로를 통해 목적지에 도달했다면, 사용자에게 이를 알려 주어야 한다. 목적지 확인destination recognition의 사례로 앞에서 설명한 인터넷 쇼핑이라면 결제가 안전하게 완료되었음을 확인하고 확신시켜 주어야 한다.

입력 장치　인터페이스 발전에서 일대 혁신이라 할 수 있는 GUI는 컴퓨터 입력 장치input device의 진보를 의미한다. 우리는 마우스[11] 혹은 터치스크린을 이용하여 아이콘, 메뉴 바 등의 GUI 요소를 클릭하거나 누르는 것으로 많은 명령을 하고 있다. GUI의 적용은 마우스라고 하는 입력 장치의 위치를 화면에 표시해 주는 기술이 없으면 불가능할 것이다. 입력 장치의 기능과 차이점은 휴대 전화를 살펴보면 잘 알 수 있다. 일반 유선 전화기에는 10개의 숫자와 특수 키 #, *까지 모두 12개의 입력 버튼이 있으며, 주로 송신과 수신 기능을 수행한다. 하지만 송수신 이외에 전화번호 저장, 검색, 일정 관리 등이 가능한 휴대 전화에는 더 많은 버튼 또는 다이얼과 같은 입력 장치가 필요하다.

[11] 마우스는 1962년 미국 MIT의 더글러스 엥겔바트 Douglas Engelbart가 개발했다.

입력 장치가 중요한 이유는 디지털 정보가 다양한 형태로 확대되기 때문이다. 박물관의 키오스크, 공연장의 티켓 예매기와 공연 정보 안내기 등의 출력 장치는 차이가 없이 모니터이지만 입력 장치는 달라질 수 있다. 컴퓨터 키보드를 그대로 설치할 수도 있겠지만, 문자 입력이 필요 없는 경우 마우스를 대신하는 입력 장치로도 충분하며 기존의 입력 방법 대신에 사람의 몸짓, 목소리 등 다양한 방식으로 정보와 기능을 통제할 수도 있다. 키보드나 마우스가 아닌 물리적 신호를 입력 장치로 사용하는 기술을 피지컬 컴퓨팅physical computing이라 한다. 새로운 유형의 인터페이스는 효율을 높일 뿐만 아니라 인터랙션을 입체화하여 감성과 경험을 풍요롭게 하는 장점이 있다.

9.11 **벤츠 EV 인테리어**
차량 정보, 내비게이션, 인포테인먼트 등 운전자를 위한 정보가 연속된 디스플레이를 인터페이스와 통합한 차량 인테리어

9.12 **시각 장애인을 위한 스마트 촉각 그래픽 디스플레이 닷 패드Dot Pad 인터페이스**
2,400개의 핀으로 도형과 기호, 표, 차트 등의 그래픽을 디스플레이 위에 점자식으로 표시해 사용자가 손가락으로 만지면서 해당 내용을 이해할 수 있다.

출력 장치 사용자의 입력을 받은 시스템은 최종적으로 그 결과를 인간의 감각으로 수용할 수 있도록 변환된 정보로 사용자에게 제시한다. 문자, 이미지, 그래픽 등의 시각적 결과는 컴퓨터나 모바일의 모니터와 같은 화면으로 나타나며, 청각적 결과는 스피커와 같은 출력 장치를 사용한다. 그러나 사용 환경, 사용자, 그리고 목적에 따라 다른 방식의 출력 장치output device가 적용되기도 한다. 일례로 체험형 게임에서는 안경이나 헬멧에 시각 정보를 제공하기도 하며, 때로는 실재감을 주고자 물리적 운동이나 냄새를 함께 사용한다. 시각 장애인이 주요 사용자라면 사운드나 촉각으로 인식할 수 있는 점자나 입체적 형태로 출력되어야 한다. 인터페이스에서 최종 결과는 출력 장치를 통해 전달되나 사용자와 시스템이 연속적으로 상호 작용을 한다는 점에서 입력 장치와의 연동을 고려하여 하나의 시스템으로 접근해야 한다.

4 가상공간의 사용자 경험

VR 사용자 경험　VR을 위한 인터페이스는 전통적인 인터페이스와 달리 더 많은 물리적 인터랙션이 가능하다. VR 사용자 경험 인터페이스도 사용자와의 기본적인 상호 작용 원리에 기초하나, 2D 인터페이스와 달리 3D 인터페이스 요소는 잠재적 활성 상태가 분명한 대화형이어야 한다. 예를 들어 버튼은 누를 수 있는 것처럼 분명히 보여야 하며 상호 작용할 때 물리적으로 반응해야 한다. 고전적인 2D 디자인 요소도 VR의 핸드 트래킹에 적용할 수 있으나, 사용자가 정확한 행위를 하고 오류를 피하도록 안내하는 시각적 피드백을 제공해야 한다. 사운드는 VR 공간에서 터치 피드백이 없을 때 가상의 대화형 개체가 더 물리적으로 느끼게 하는 방법이다. VR 인터페이스에서는 제스처 방식도 디자인되어야 하는데 잡기나 누르기 등을 포함해 다음과 같은 동작을 고려할 수 있다.

9.13 **애플 비전프로**Vision Pro**의 VR 인터페이스**

1　흔들어 움직이기: 제스처는 작동시키거나 주의를 끌기 위해 손을 흔드는 것이다.

2　개체를 밀어 움직이기: 물체를 움직이려면 실제 세계에서와 비슷하게 물체와 상호 작용한다. 가상 객체는 손바닥과 팔을 미는 동작에 대해 실제 객체의 저항과 강성을 갖는 경향이 있다. 이런 제스처가 지속되는 동안 가상 중력이 작용한다.

3　돌리기: 객체를 돌리기 위해 사용자는 손의 축을 중심으로 물체의 반대쪽을 다른 방향으로 밀면 물체가 회전한다.

4　밀어서 사라지게 하기: 객체를 사라지게 하려면 미는 방향을 보지 않고 손을 쓸어 넘긴다.

5　손으로 가리켜 만지고 선택하기: 손가락 끝을 가리키거나 터치해 작업하려는 옵션이나 개체를 나타낸다.

메타버스 사용자 경험　메타버스metaverse는 현실의 활동이 가능하도록 구성한 3차원 가상 세계로, 다양한 상황에서 다양한 세계관을 통해 현실과 가상을 연결한다. 메타버스의 3D 아바타 캐릭터는 사용자의 페르소나를 형성하고 몰입을 제공하며, 각 메타버스에서 사용자들이 한층 쉽게 활동할 수 있도록 지원한다. 공간에 존재하는 '나'와 아바타가 서로 소통하며 활동한다. 이와 같이 메타버스는 3D 공간3D space, 아바타avata, 활동activity이라는 세 개의 기본 요소를 가지고 있다.

　　메타버스는 스크린 안팎으로 실제와 가상에 위치한 두 종류의 사용자를 만들어내며, UX를 체험으로 확장하는 구조로 되어 있다. 서로 다른 차원에 존재하는 두 사용자를 실제적 경험으로 확장시켜 주기 위한 중요한 요인이 몰입감immersion이다. 몰입감을 형성하기 위해서는 다음과 같은 세 가지 요소가 충족되어야 한다.

1　그래픽, 사운드와 같은 환경적 요소
2　사용자 의도대로 조종하는 GUI와 마우스, 키보드, HMD 등과
　　같은 제어 요소
3　제스처, 햅틱haptic 등과 같은 인터랙션 요소

　　메타버스의 사용자 경험은 사용자의 감각을 극대화하고 가상공간에 현실감을 부여해 현실세계의 한계를 벗어나 새로운 공간과 물리적, 상황적 제약을 뛰어넘는 것이다.[12]

12　황인호, 「메타버스 실재감이 조직원의 내적 동기를 통해 지식공유 의도에 미치는 영향: 디지털 기술 역량의 조절 효과」, 『한국콘텐츠학회논문지』 vol.22, 한국콘텐츠학회, 2022, p.83

5　정보 인터페이스 디자인 원칙

정보는 책, 인쇄물, 영상, 웹, 휴대용 단말기, 음성 등 다양한 형태와 방법으로 사용자에게 제시될 수 있으며 콘텐츠와 정보 사용자층에 따라 정보의 접근 경로와 조작법도 달라진다. 전통적인 정보 매체인 책에서 사용자가 특정 정보를 찾아갈 수 있는 인터페이스를 찾아보자. 목차가 있다면 해당하는 주

제나 내용이 있을 법한 섹션section을 찾아볼 것이다. 책 뒷부분에 어휘나 인명 찾기index가 있다면 좀 더 구체적인 단어와 표현을 찾기 쉽다. 정보 디자인에서는 다음과 같이 좀 더 근원적인 관점에서부터 인터페이스 디자인을 이해해야 한다.

Donald A. Norman

사용자의 심성 모델과 일치시킬 것　좋은 인터페이스 디자인이란 디자이너가 제시한 인터페이스 시스템을 사용자가 어려움 없이 올바르게 이해하고 사용할 수 있게 하는 것이다. 이를 위해 인터페이스를 만든 디자이너와 인터페이스 사용자가 동일하거나 유사한 논리 구조 또는 지적 모형을 가지고 있어야 한다. 인터페이스 연구에 중요한 역할을 한 도널드 노먼은 개념 모델을 통해, 디자이너와 사용자가 인터페이스를 어떻게 받아들이고 무엇이 문제가 되는지를 설명한다.[13]

개념 모델conceptual model이란 제품·시스템이 어떻게 보이고 작동할 것인지에 대한 총체적인 사고思考와 관계를 설명하는 것으로, 사용자가 의도하는 방식으로 이해된다. 그림 9.13의 노먼이 제시한 개념 모델에서 디자이너가 생각하는 모델(개념 모델)과 사용자가 생각하는 모델(심성 모델)이 시스템에서 만나게 된다. 인지 심리학에서 심성 모델은 예측과 주어진 인터페이스로 조작되는 외부 세계에 대한 심리적 구성 체계를 말한다. 사용자와 디자이너는 시스템을 통해서만 커뮤니케이션을 하며, 시스템이란 제품의 외형, 작동법, 사용 지침서 등을 의미한다. 디자이너 모델은 디자이너가 생각한 개념이 되며, 사용자 모델은 시스템과의 인터랙션을 통해 만들어진다. 시스템 이미지system image는 설명서, 라벨, 지시 사항과 같은 물리적 실체의 결과이다.

노먼은 보다 나은 개념 모델을 제공하는 것이 제품을 이해하고 사용하기 쉽게 만든다고 말한다. 좋은 개념 모델은 사용자의 심성 모델을 따르는 것인데, 심성 모델은 사용자 자신, 환경, 다른 사물 등으로부터 만들어진다. 심성 모델은 아울러 경험, 훈련, 지침 등을 통해 형성되며, 특정 제품의 심성 모델은 인지되는 행동과 눈에 보이는 구조를 통해 해석된다. 그림 9.13에서 디자

13　인간의 신체적·인지적·문화적 차이를 포괄하여 누구나 쉽게 사용할 수 있는 디자인을 유니버설 디자인 universal design이라 한다.

이너와 시스템 사이의 작용은 한 방향으로 이루어지는 데 비해, 사용자와 시스템 사이의 작용과 반응은 쌍방향으로 이루어진다. 디자이너가 만든 인터페이스가 제품에 이식되는 순간, 인터페이스의 이해와 사용은 전적으로 사용자에 의해서만 결정된다. 따라서 개념 모델은 철저히 사용자 입장에서 만들어져야 하며, 올바르게 사용자에게 전달되어야 한다. 이를 위해 인터페이스 디자인에서 무엇보다 우선인 것이 사용자를 관찰, 분석, 이해하는 것이다.

9.14 **도널드 노먼의 개념 모델**

9.15 **제조사별 다른 방식의 자동차 변속 인터페이스**
특정 방식의 변속기에 익숙해지면 사용자의 심성 모델이 완성되고, 이후 다른 방식의
변속기를 사용하면 기존의 심성 모델과의 충돌로 사용에 어색함과 불편함을 느끼게 된다.

다양한 사용자를 고려할 것　성별, 연령, 신장 등에 상관없이 누구나 사용할 수 있는 제품은 거의 없다. 인터페이스 디자인에서는 사람들을 막연히 사용자로 지칭하지 않는다. 10대 학생을 위한 앱과 40대 비즈니스맨을 위한 앱은 사용 목적과 접근이 달라야 한다. 시스템에 대해 서로 다른 지식, 경험, 그리고 심성 모델을 갖는 사용자에게 적합한 인터페이스를 디자인하려면 사용자에 대한 충분한 조사, 분석이 선행되어야 한다. 사용자는 다음과 같은 특성에서 차이가 있으며, 이들 특성을 구체적으로 설정하고 인터페이스를 디자인하는 것이 좋다.

1　심리적 특성

정보와 시스템 사용자의 자세, 태도, 그리고 동기를 고려해야 한다. 웹 서핑을 하는 사람의 태도와 인터넷 쇼핑으로 결제를 하는 사람의 태도는 크게 다르다. 사용자의 신상 정보가 노출되거나 비용 결제와 같이 중요 결정을 하도록 돕는 인터페이스라면 사용자에게 신뢰와 안정감을 줄 수 있어야 한다.

2　사용자들의 지식과 경험의 수준

컴퓨터를 사용해 본 사용자들은 이와 유사한 키오스크의 소프트웨어도 어렵지 않게 사용한다.

3　제품의 사용 빈도와 순서 등의 직무 성격

1년에 몇 번 사용하지 않는 제품이 있는가 하면, 여름에만 사용하는 제품, 거의 매일 사용하는 제품 등, 사용 빈도와 성격에 따라 사물을 구분할 수 있다. 그래픽 소프트웨어에도 자주 쓰는 기능과 명령어가 있는가 하면, 좀처럼 사용하지 않는 기능도 존재한다.

4　사용자의 신체적·물리적 특성

주사용자가 어린이인 정보 디스플레이라면 설치 높이와 입력 인터페이스도 달라야 한다. 만약 시력, 근력 등이 일반인보다 떨어지는 노약자들을 위한 시스템

이라면 글자 크기와 영상의 움직임, 실수에 대한 배려 정도가 달라야 한다.

5 　사용자의 문화적 배경 차이
아랍어는 오른쪽에서 왼쪽으로 문자를 쓴다. 따라서 정보를 제공하는 방식도
달라질 수 있다. 문화적 특수성은 실제 기능이나 효율보다는 사용자 감성과
깊은 관련이 있다.

인터페이스 디자인은 제품과 시스템의 사용자를 가상으로 설정하고 이
에 맞추어 디자인을 진행하곤 한다. 막연하게 '사용자'라 하지 않고 아주 구
체적인 개인을 설정하는데 이를 '페르소나persona'라고 한다. 일반적으로 여러
부류의 사용자를 만족시키기 위해 기능을 다양하게 하여 최대한 많은 사람에
게 편의를 제공하는 제품을 만들어야 한다는 결론에 도달할 수 있지만, 소프
트웨어나 정보 시스템과 같이 인터랙션이 중시되는 인터페이스 디자인에서
는 한 사람만을 위한 디자인이 더 좋은 결과를 낳을 수 있다.[14]

14 　앨런 쿠퍼, 이구형 역,
『정신병원에서 뛰쳐나온 디자인』,
안그라픽스, 2004, p.207

구체적인 직무를 제시하고 과정을 시각화할 것 　좋은 인터페이스를 만들려면, 무
엇을 할 것인가를 구체적으로 정확하게 기술해야 한다. '당신의 휴대 전화는
사용하기 편한가?'와 같이 막연하고 모호한 문항이 아니라 '특수 문자 입력이
용이한가?' '자신이 찍은 사진을 휴대 전화 바탕 이미지로 설정하기 쉬운가?'
와 같이 구체적으로 명시해야 한다. 이처럼 인터페이스가 하고자 하는 목표
를 직무task라 한다. 인터페이스 사용자가 직무를 구체적으로 제시했다면, 과
연 주어진 직무가 어떤 과정을 거칠 것인지를 섬세하게 설계해야 한다. 인터
페이스 디자인 단계에서 일어날 수 있는 변수와 과정을 충분히 설정하고 대
비한다면 예기치 못한 오류와 사용의 불편함을 막을 수 있다.

9.16 영어와 아랍어의 모바일 인터페이스 비교

왼쪽은 좌횡서(왼쪽 가로쓰기)를 사용하는 영어의 모바일 앱 인터페이스,
오른쪽은 우횡서(오른쪽 가로쓰기)를 사용하는 아랍어의 모바일 앱 인터페이스다.

All models

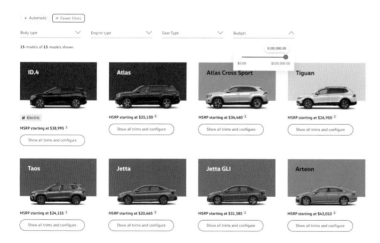

9.17 구매자 조건에 맞춰 구매 가능한 차량을 보여주는 폭스바겐의 모델 검색 화면

차의 형태, 엔진, 기어, 가격의 조건에 따라 해당하는 모델을 확인할 수 있다.

● 자동차 계기판 인터페이스

사동차 계기판 인터페이스는 개인 스마트폰과 통합되는 인터페이스다. 스마트폰 연결을 통해 실시간으로 차량 시스템을 모니터링함으로써 계기판을 대신할 수 있다. 계기판 인터페이스에 표시하는 정보에 내비게이션, 속도, rpm, 연료 수준 및 외부 온도가 포함되어 있다. 사용자는 이 인터페이스를 통해 그래프. 색상, 배경 및 다이얼 처리도 변경할 수 있으며, 중앙화면과 게이지 클러스터에 위젯을 추가할 수도 있다. 이 인터페이스는 다양한 차량의 화면크기에 자동으로 맞춰지도록 되어 있다.

9.18 애플 카플레이CarPlay 인터페이스

다이내믹 정보 디자인

inform이라는 단어는 information보다 풍부하다.
realize라는 단어는 realization보다 매력적이다.
wonder라는 단어는 wonderful보다 사람을 감동시킨다.

리처드 솔 워먼

영상과 컴퓨터를 중심으로 하는 미디어의 발달로 정보는 기존의 인쇄 매체 중심의 정보 시각화보다 다양한 형식의 구성이 가능해졌다. 특히 동적인 정보 전달 방식은 정보의 시각화와 청각화를 통해 정보 전달의 효율성을 높였고 다양한 정보와 통신 미디어의 등장은 정보 표현과 습득 환경을 더욱 풍부하게 하고 있다. 사용자와의 상호 작용, 정보 생산과 보급, 공유 등에서 정보는 미디어의 특성에 따라 다이내믹한 형태로 나타나고 있다. 감각적인 측면에서 2차원뿐만 아니라 3차원 형식의 정보 표현과 애니메이션이나 동영상을 통한 시각적 역동성의 표현이 강조되고, 청각적 측면에서는 다이내믹한 시각적 요소와 더불어 내레이션, 사운드 효과의 결합에 따라 정보의 흥미와 몰입 효과를 높이고 있다. 본 장에서는 점차 다양해지는 미디어의 표현 형태와 방식의 제공에 따라 정보의 다이내믹한 측면에 대해 파악한다.

1 다이내믹 정보의 형식

사람들은 개별적인 학습과 기억을 바탕으로 오감을 통해 다수의 정보를 받아들인다. 오감 중에서도 주로 시각과 청각을 통해 정보 대부분을 습득하고 다시 개인의 필요에 따라 정보를 재조합하여 지식의 수준으로 축적한다. 앨 런 페이비오는 인간의 정보 습득이 이미지, 기호, 심벌과 관련된 시각 시스템, 인간의 언어, 자연어natural, 음악 등의 청각 시스템으로 이루어진다는 듀얼 코 딩 시스템dual coding system을 제시했다. 정보가 기억 장치에 저장되어 있다가 또 다른 정보가 입력되면 기억의 재조합을 통해 새로운 정보 구조가 형성된 다. 또한 이미지와 같은 시각 요소와 소리와 같은 청각 정보는 각각의 독립된 형태보다 서로 결합할 때, 우리의 기억 장치에 자극을 주어 정보의 재조합이 선명하게 작용한다고 했다.

Allan Paivio

앞서 설명했던 바와 같이 정적인 정보 전달에서 동적인 정보 전달 방식으로의 변화는 시각화와 청각화를 통해 정보 전달의 효율성을 높이는 역할을 했다. 또한 디지털 기술을 바탕으로 정보 미디어가 다양해짐에 따라 정보 표현과 습득 환경이 더욱 풍부해지고 있다. 이러한 디지털 미디어의 발달로 기존의 인쇄 매체 중심의 정보 시각화보다 더 다양한 형식의 구성이 가능해지면서 듀얼 코딩 이론을 뒷받침하고 있다.

10.1 페이비오의 정보 습득 듀얼 코딩 이론

| 청각 정보 |

청각 정보의 요소는 음악, 음성, 환경음, 효과음으로 구분할 수 있다. 또한 음성에는 내레이션narration과 대화dialogue가 포함되며, 환경음은 일상의 배경이나 자연의 소리 같은 것이다. 이와 같은 청각 요소에 작용하는 변수로는 소리의 크기volume, 톤tone, 음색color, 높낮이pitch, 길이length, 소리 방향orientation 등이 있는데 이 같은 요소들은 시각적 표현 요소의 의미와도 관련이 있다. 시각적 표현 요소인 크기, 색조, 색상, 길이, 높낮이(위치), 방향 등의 용어가 청각적 요소로 작용하는 변수 용어와 같게 쓰임을 알 수 있는데, 이러한 청각적 요소의 변수도 정보를 표현하는 데 시각적 요소의 변수와 동일하게 활용될 수 있음을 의미한다.

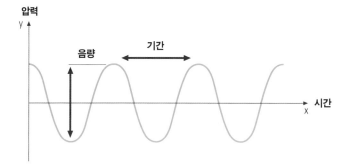

10.2 **청각 정보의 구성**

청각 정보의 처리와 이해 과정은 시각 정보와 다른 두 가지 특징이 있다. 첫째, 시각 정보는 여러 개가 동시 병행적으로 처리될 수 있지만, 청각 정보는 반드시 순차적으로 처리되어야 하며 머릿속에 남아 있는 시간도 짧다. 예를 들어 지도의 시각적 정보를 접할 때 위치나 거리 등을 동시에 파악할 수 있다. 하지만 그것을 청각 정보 형태인 말로 설명한다면 차근차근 순서대로 설명하지 않으면 이해하기 어렵고, 듣고 난 후에도 바로 잊어버리기 쉽다. 둘째, 시각 정보는 자세한 정보를 알려면 반드시 눈으로 대상을 보아야 하지만 청각 정보는 주의를 기울이지 않아도 자신과 관계되는 정보가 들리면 해당 정보를 지각할 수 있다. 예를 들어 지하철에서 자신이 가고자 하는 역을 찾으려

면 지하철 안내 지도를 집중하고 살펴봐야 한다. 그러나 전차 안에서 흘러나오는 도착역 안내 방송은 주위의 여러 환경음에도 불구하고 자신과 관계가 있기 때문에 집중하지 않아도 정보를 지각할 수 있다.

위에서 언급한 두 가지 특징에서 알 수 있듯이 청각 정보는 시간의 흐름에 따라 변하기 때문에 순차적인 한편 배경에서 발생하는 청각 정보에 주의를 기울이지 않고도 자연스레 수용하고 있다. 따라서 청각 정보는 배경에 존재한다 하여도 사용자의 주의를 충분히 끌 수 있다. 특히 미디어의 발전으로 다른 정보 디자인 요소와 함께 청각적 요소가 표현되게 되었다. 그로 인해 사용자에게 적절한 자극을 주어 주의를 끌 수 있어서 그 활용도가 높아가고 있다.[1] 또한 일반적으로 청각 정보는 독립적으로 표현되기보다 동적 정보와 동기화synchronized되어 처리된다. 따라서 디자이너들은 오디오에 맞춰 디자인의 속도를 조절하는 시간적 감각이 필요하며 이러한 감각은 그에 대한 훈련과 경험을 통해서 얻을 수 있다.

1 김진우, 『Human Computer Interaction 개론』, 안그라픽스, 2005, p.55

| 동적 정보 |

동적 정보란 운동, 이동, 진동, 연속성, 키네틱[2]과 같은 언어를 모두 포괄하는 의미로 쓰인다. 움직임을 디자인하는 능력은 정보의 동적 표현의 핵심이다. 인쇄 매체에서는 정보 내용의 표현이 고정되어 있으므로 사용자 스스로 시선을 움직여 정보 습득을 한다. 반대로 정보의 동적 표현이란 사용자의 시선이 고정되고 정보 내용이 움직이는 것으로, 정보 수용 과정에서 더 자극적일 수 있다. 동적 정보는 모션그래픽, 애니메이션, 동영상의 형식으로 스크린 상에서 이루어진다.

화면 상에서 움직인다는 것은 방향성을 갖는 것이다. 방향이란 텍스트나 이미지 등의 정보 내용 형식이 움직여 나가는 방법 또는 진행 경로를 의미한다. 방향과 방위는 화면에서 수평, 수직, 대각선, 동심원일 수 있으며, Z축을 중심으로 진출하거나 후퇴할 수도 있다. 방향, 방위, 회전은 프레임과 평행한 2차원의 평면(X축, Y축) 상에서 발생하며, 진출, 후퇴는 공간적 깊이(Z축)의 정보가 발생한다. 동적인 정보 표현에서는 인쇄에서 시각적 위계를 결정하는 그래

2 kinetic
키네틱은 물체의 움직임을 암시하거나 변화시키거나 실행하는 동작 또는 정렬을 의미한다.

픽 요소인 크기나 형태, 색, 위치 등이 속도, 진출, 후퇴 등의 동적 요소들과 결합하여 사용자의 감각을 자극함으로써 정보가 흥미롭게 수용될 수 있다.[3]

3 매트 울먼, 원유홍 역,
『무빙타입(시간+공간 디자인)』,
안그라픽스, 2001, p.46

애니메이션을 이용한 정보 표현 방식은 시나리오를 바탕으로 하는 이야기 전개와 같은 극적인 효과 때문에 상대적으로 정보의 전달력이 좋다. 정적인 표현에 비해 움직임과 사운드의 추가로 사용자의 감각을 자극하여 관심을 집중시킬 수 있기 때문이다. 원리와 방법의 정보를 차례로 설명한다거나, 지식과 연구에 대한 정보를 시뮬레이션 형식의 애니메이션이나 모션 그래픽으로 표현할 수 있다. 컴퓨터 기술에 의한 3차원 가상공간에서 내비게이션을 통해 정보를 탐색하는 것도 일종의 인터랙티브 애니메이션으로 정보 표현의 수단이 되고 있다.

다니엘 보야스키는 키네틱 타이포그래피kinetic typography와 같은 동적 정보를 공간과 시간의 결합물로 설명했다. 공간을 점의 1차원 세계, 선의 2차원 세계, 그리고 면이 만드는 입체의 3차원 세계로 구분한다면 동적 정보는 여기에 시간time이라는 요소가 추가되는 것이다. 공간적으로 움직임이 발생하더라도 인간은 시간의 경과를 겪어야만 움직임을 인식할 수 있다. 이런 측면에서 동적 정보는 영화, 애니메이션과 같은 시각적 효과와 이야기 방식을 갖게 된다. 따라서 동적 정보의 표현은 마치 이야기를 하는 것과 같은 스토리텔링 방식으로 정보를 전달할 수 있다. 이는 시나리오를 바탕으로 하는 만화나 애니메이션과 같은 방법을 이용하여 전달 과정이 흥미롭고 다이내믹하게 이루어질 수 있기 때문이다.

Daniel Boyarski

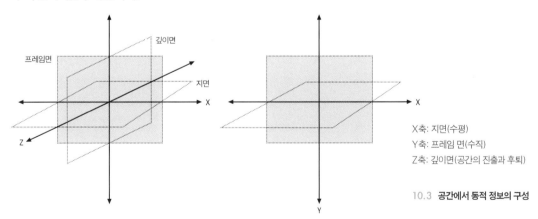

X축: 지면(수평)
Y축: 프레임 면(수직)
Z축: 깊이면(공간의 진출과 후퇴)

10.3 **공간에서 동적 정보의 구성**

2 다이내믹 정보의 표현

정보 전달 과정에서 지각적 흥미는 기억이나 태도에 영향을 주는 중요한 요소이다. 텍스트와 이미지의 정적인 표현은 정보를 인지하는 감각 중 시각에 의존했지만, 소리와 동적 영상의 정보 표현은 시각과 청각, 촉각을 활용하여 정보 사용자의 감각 활용의 폭을 넓혔다. 정보 표현에서 멀티미디어 적용은 사용자의 감각적 자극이나 활용을 통한 흥미를 줄 수 있고 그로 인해 정보의 기억이나 활용도를 높일 수 있다. 그러나 그것이 지나치면 감각적 흥미가 강조되어 원래 정보의 전달력이 약화되고 의미가 왜곡되어 오히려 이해력이 저하될 수 있다. 따라서 부가적 표현 요소인 멀티미디어는 정보 전달 목적과 사용자 콘텍스트에 맞게 활용되어야 한다.

다이내믹 정보 디자인을 위한 표현 요소는 그래픽, 애니메이션, 사용자 인터랙션, 사운드 등으로 구분할 수 있다. 다이내믹 정보는 다시 정보 전달 방식을 기준으로 선형linear이나 비선형non-linear 형식의 구조로 이루어진다.

요소 구분	정적 정보	동적 정보
그래픽	형태, 색상, 크기, 위치, 길이	깊이, 폭
애니메이션	형태, 색상, 크기, 위치, 길이	속도, 방향, 방위
인터랙션/내비게이션	패닝panning, 페이지 이동	줌인zoom in, 줌아웃zoom out, 회전, 장면 이동
사운드	소리 방향, 높이, 길이, 음색	

표 10.1 다이내믹 정보 표현을 위한 요소

3 선형적 다이내믹 정보

정보 전달의 선형적 구조는 애니메이션이나 동영상과 같이 시퀀스sequence가 시작, 본론, 마무리 등 시간 순서대로 배열되어 전개하는 것을 의미한다. 이러

한 구조는 정보의 형태가 텍스트보다는 시각과 청각적 요소, 그리고 동적 요소 중심으로 표현되는 것으로, 스토리텔링이 도입되고 기승전결과 같은 형식을 유지한다. 그러나 선형 구조에서 사용자는 정보를 임의로 선택하거나 조작할 수 없어 수동적이며 시간의 제약도 받게 된다.

모션 인포그래픽 애니메이션은 프레임이 모여 움직임을 표현하는 것으로 프레임 수와 지속 시간, 그리고 그 프레임 안에서 내용의 움직임에 의해 정보가 전달된다. 애니메이션을 통한 정보 전달은 스토리텔링을 기반으로 하기 때문에 청각적 요소와 함께 극적인 에너지 표현을 통해 사용자의 흥미를 높일 수 있다. 또한 순서에 따라 설명을 해야 하는 원리와 방법에 관한 정보 표현에 적합한 형식으로 구성되어 있다. 주로 카툰 애니메이션이나 모션 그래픽과 모션 타이포그래피가 활용되고 있다.[4]

웹과 같은 정보 매체에서 활용되는 애니메이션이나 동영상, 모션 그래픽의 다이내믹한 표현은 주로 커뮤니케이션 목적의 설득적 메시지를 위해 활용된다. 여기에 스토리텔링 구조, 캐릭터 활용, 영상 효과의 도입은 정보 메시지에 대한 흥미와 몰입을 높인다. 또한 메시지 전달을 위한 전달자의 목소리, 표정, 움직임, 음악, 효과음 등이 감성적이고 엔터테인먼트적인 표현을 통해 정보를 더욱 설득적으로 만든다.

나이젤 홈즈의 '설명적 그래픽Explanation graphics'은 애니메이션을 통한 다이내믹한 정보 표현 사례를 보여 준다. 그림 10.5는 미국 정부의 자산 잉여금과 부채에 대한 수치 정보를 서로 비교해서 이해할 수 있도록 애니메이션과 내레이션으로 구성하였다. 잉여금과 부채 금액 100달러 지폐의 물리적 높이를 뉴욕 엠파이어 스테이트 빌딩과 에베레스트 산의 높이에 비교하여 이해시키고 있다. 지폐를 에베레스트 산만큼 쌓아 올리고 그것을 다시 14배의 높이로 더 쌓으면 72마일 높이가 되며, 이것이 현재의 자산 잉여금인 80억 달러 정도가 된다. 한편 국가 부채를 똑같이 쌓으면 3,598마일이 되는데, 이는 72마일 높이인 국가 잉여 자산보다 부채가 훨씬 많음을 시각적으로 보여 준

10.4 선형적 구조의 정보 구성

4 Colin Ware,
『information Visualization』,
Morgan Kaufmann, 2004, p.305

Empire States Building
Mt. Everest

다. 단순한 그래픽 변수와 내레이션을 이용하여 핵심적 메시지를 비교 형식으로 표현함으로써 정보를 다이내믹하고 흥미롭게 전달하고 있다.

정보 디자인의 선구적 모델을 제시했던 에드워드 터프티는 정보 전달의 객관성과 사실성을 강조해 부가적인 그래픽 표현은 극도로 절제하고 순수하게 정보 전달에 보조적 역할을 해야 한다고 주장했다. 반면에 나이젤 홈즈는 가능하면 사용자에게 정보에 대한 흥미를 주는 요소들을 활용하는 것이 정보에 대한 기억을 높일 수 있다고 주장하며 그래픽 형식이나 미디어 요소를 통한 흥미적 정보 표현에 관심을 두었다.

10.5 **미국 정부의 잉여 자산과 부채 비교**

인터랙티브 인포그래픽은 정적인 인포그래픽보다 더 몰입감 있는 경험을 줄 수 있다. 애니메이션, 툴 팁, 클릭 버튼, 슬라이더, 지도, 그래프 같은 요소와의 상호 작용을 유도하기 때문이다. 사용자에게 탐색하려는 정보에 관한 더 많은 제어 기능을 제공해 경험을 더욱 개인화되고 몰입할 수 있게 한다. 그림 10.6은 교육용으로 제작한 우주의 지식에 관한 인터랙티브 인포그래픽이다. 은하계의 별들부터 지구의 곤충 몸속 원자까지 우주에 관한 시각 이미지 중심의 지식을 보여주며 슬라이더를 통해 단계별로 줌인·줌아웃이 가능하다. 줌아웃할 때마다 ¹⁄₁₀ 크기로 줄어들며, 10^{26}미터 거리의 우주 속 공간을 둘러볼 수 있다.

10.6 **우주의 지식 인터랙티브 지도**
academicinfluence.com/resources/tools/magnifying-the-universe

4 비선형적 다이내믹 정보

비선형 구조는 정보 내용의 제시 순서가 고정되어 있지 않으며 정보 사용자가 정보에 임의로 접근하고 선택적으로 탐색할 수 있는 정보 구성을 의미한다. 따라서 비선형 형식에서 정보와 정보 사용자는 서로 대화를 하는 방식으로, 정보 사용자는 정보를 찾고 정보는 거기에 반응하여 정보를 제시해야 한다. 비선형 형식의 다이내믹 정보는 이러한 특성을 반영할 수 있는 인터랙티브 미디어에 주로 사용된다. 비선형 구조는 정보 전달 과정에서 시간 제약이 없으므로 사용자의 정보 이용이 능동적이며 비교적 자세하게 탐색하므로 정보의 전달 효과가 분명하다고 볼 수 있다. 또한 정보 메시지도 다양하게 조직화될 수 있으며 디지털 미디어의 상호 작용 특성으로 정보의 폭과 깊이를 정보 사용자가 통제할 수 있다. 비선형 다이내믹 정보는 선형 정보와 달리 정보를 찾아갈 수 있도록 도와주는 내비게이션과, 정보와 정보 사용자의 대화 방식을 결정하는 인터랙션의 개념 적용이 중요하다.

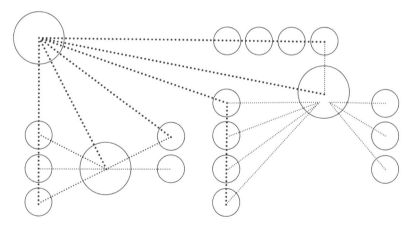

10.7 비선형적 구조의 정보 구성

비선형 다이내믹 정보에서의 내비게이션과 상호 작용 비선형 다이내믹 정보는 선형 정보와 비교할 때 서로 얽혀 있는 복잡한 구조인 경우가 많다. 복잡한 정보 구조에서 정보 사용자가 길을 잃지 않고 원하는 정보에 도달하도록 방향을 알려 주고 경로를 제시하는 것이 내비게이션이다. 비선형 정보 구성에서 내비게이션의 적용은 정보 인터페이스로서의 내비게이션과 동일한 원칙을 따른다.

웹에 의한 정보의 증가와 복잡성 때문에 가상공간에서 길 안내를 위한 내비게이션 디자인 개념이 등장하여 정보 전달 목적에 따라 다양한 방법이 제시되고 있다. 웹에서의 내비게이션은 사이트 전반에 걸쳐 나타나므로 전체 인터페이스 형식을 결정하는 중요한 위치를 차지한다. 잘 디자인된 내비게이션을 위해서는 다음과 같은 항목들을 고려해야 한다.

- 쉽게 학습될 수 있어야 한다.
- 내비게이션 결과에 따라 적절한 피드백을 준다.
- 일관성 있는 구성을 한다.
- 정보에 빠르게 도달할 수 있도록 내비게이션 환경을 제공한다.
- 사용자가 오작동을 했을 때 적절히 파악하고 지원한다.

인터페이스에도 동적인 움직임이 있는 다이내믹 인터페이스dynamic inter-face의 사용이 증가하고 있다. 예를 들어 메뉴를 선택하면 문자가 움직이거나 애니메이션 효과 등이 나타나는 인터페이스가 여기에 해당한다. 댄 보야스키는 스크린 상의 인터페이스와 키네틱 타이포그래피의 유사성을 발견하고, 데이터 시각화data visualization와 인터페이스 디자인의 원칙을 다음과 같이 제안했다.[5]

첫째, 순차적 배열의 원칙으로, 앱이나 웹과 같이 방대한 데이터를 표시할 때 적합하다. 이때 데이터를 묶어 순차적으로 보여 주면 이용자가 콘텐츠의 구조를 파악하는 데 도움이 되며, 데이터 묶음의 관계는 의미를 갖도록 유기적이어야 한다. 둘째, 거시적macro 접근과 미시적micro 접근의 원칙이다. 지

5 Daniel Boyarski, 「Designing Time and Space」, 제1회 국제 디자인 문화 학술대회, Preceeding, 한국디자인산업연구센터, 2003, pp.43-45

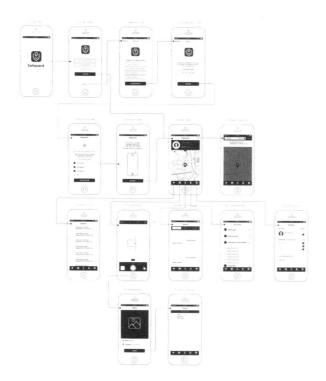

10.8 스토킹 범죄의 위험 상황에서 경찰에 응급 신호를 보낼 수 있는 앱의 구조와 내비게이션 시스템 디자인: Karina Popova

형을 이해할 때 숲과 나무 모두를 보아야 하는 것처럼, 데이터에 대한 접근이 다양해지면 사용자 개인 나름의 방식으로 정보를 탐색할 것이다. 거시적·미시적으로 접근법이 변화하는 경우 정보 제시 방식에 급격한 변화를 주지 말아야 하며, 어느 페이지에서나 잘 적응할 수 있도록 유기적인 페이지 전환이 필요하다. 그림 10.9는 영화 〈스타워즈〉 관련 정보를 제공하는 웹 사이트의 〈Star Wars〉 정보 구조를 시각화한 것이다. 거시적으로 전체 정보 구조를 보여 주고 미시적으로 등장인물 가운데 연합군the rebel alliance의 오비완 캐노비를 보여 준다. Obiwan Kanobi 셋째, 유기적 전환transition의 원칙으로, 미시적·거시적 접근법의 전환은 유기적이어야 한다. 사용자가 방향을 잃거나 혼란을 겪지 않도록 정보의 접근에 대한 급격한 변화는 피한다.

디지털 환경에서 정보 전달을 위한 인터랙션은 사용자에게 데이터와 정

보를 단순히 전달하는 것이 아니라 정보 사용자의 행동이나 조작에 따른 반응, 감각의 확장, 정보 시각화의 변화 등으로 정보와 정보 사용자 간의 관계를 확장하고 심화시키는 것이다. 정보를 둘러싸고 생성된 인터랙션은 정보 사용자에게 인상에 남는 다른 모습을 보여 주는 것이며, 정보에 대한 흥미성을 높이고 궁극적으로 정보에 대한 새로운 경험을 제공한다. 인터랙션은 사용자의 참여를 유도시켜 적극적으로 정보에 접근하게 하며, 흥미를 제공하여 정보에 대한 관여도를 높이는 역할을 할 수 있다. 정보 전달에서의 인터랙션은 디지털 공간에서 사용자의 의지로 사용자와 정보 자체, 그리고 정보 미디어와의 인터랙션을 통해 관계를 형성하고 정보 전달 과정에 직접 참여케 하는 매개 역할을 한다.

비선형 정보에서 인터랙션은 정보와 정보 사용자 사이의 관계에 따라 정보 전달과 의미가 달라질 수 있음을 의미한다. 정보 디자인 측면에서 인터랙션은 정보라는 대상에서 벗어나 정보를 수용하는 단계와 방법에 초점을 맞추는 것이다. 인터랙션은 정보와 대화하는 과정에서 정보 사용자의 인지적·심리적 반응과 변화를 불러올 수 있다는 점에서 인간 감성과 밀접한 관계가 있으며, 이러한 속성이 경험으로 연결된다.

10.9 스타워즈 웹 사이트 정보 구조의 시각화
거시적·미시적 접근법

10.10 정보와 사용자 사이의 인터랙션과 경험 창출

비선형 다이내믹 정보의 시각화

● 싱가포르 거리 이름

1950년대 영국으로부터 독립한 싱가포르의 마을 이름이 어떻게 형성되어 왔는지 보여주는 인터랙티브 정보 디자인이다. 각 지역의 이름은 그곳의 역사와 사회문화적 특성을 반영한다. 싱가포르의 지역 이름을 살펴보면 경우 영국 식민지 시절, 중국 문화, 말레이어 사용 등의 영향으로 붙은 지명이 많다. 또한 지역 특산물이나 유명인의 이름을 딴 지명에서도 싱가포르의 국가 정체성의 일면을 볼 수 있다. 여러 데이터를 모아 조직화하고 시각화하면 그것의 특징적 정보를 파악할 수 있다는 걸 이 사례를 통해서도 알 수 있다.

10.11 **싱가포르 거리 이름**

● 세컨드스토리

1994년 미국의 오리건주 포틀랜드에 설립된 세컨드스토리second story는 멀티미디어 기반 정보를 스토리텔링 형식으로 전환하여 다이내믹한 정보 디자인을 추구하는 회사이다. 이 회사의 크리에이티브 디렉터인 브래드 존슨brad johnson과 줄리 빌러julie beeler는 그들의 디자인 철학을 다음과 같이 이야기한다. "인터랙티브 미디어의 혁명은 스토리를 단방향 흐름에서 많은 사람들에게 흐르도록 바꾸었다. 우리는 캐릭터, 무대, 음악, 정보, 상상과 느낌을 만들어 수용자들이 스스로 이야기를 짜낼 수 있도록 한다. 프로젝트에 우리 자신을 젖어들게 하여 스토리를 통해 가장 효과적이면서 흥미를 불러일으키는 방법으로 무대에 올릴 수 있게 콘텐츠를 디자인한다. 그리고 그에 맞는 기술과 미디어를 찾고 사용자를 위한 사용성과 경험치를 최대한 높인다. 이러한 접근은 정보 사용자가 스토리와 즉각적인 상호 작용을 통하여 감성적이고 지적인 관계를 형성하는 경험을 가져다준다."

그림 10.12는 미국의 토머스 제퍼슨Thomas Jefferson이 대통령 퇴임 후 가족과 함께 운영한 농장 몬티첼로monticello와 기념관을 위한 정보 디자인이다. 안내 지도와 건물의 평면도를 통해 정보에 접근하도록 했다. 그리고 축소·확대를 통해 농장의 구조, 그와 관련된 주요 물건이나 자연물에 대한 정보는 물론 핫 스팟hot spot에서 상세한 정보도 전달한다. 기념관은 건물

외부와 내부의 구조를 알아볼 수 있도록 평면도와 3차원 공간 내비게이션
으로 건물과 유품들의 이미지도 함께 보여 준다.

10.12 몬티첼로 세컨드스토리 VR 가상 체험

● 인도 갠지스강 오염 극복 프로젝트

갠지스강의 물은 4억 5,000만 명의 인도 인구가 이용하는데, 주변 공장들
과 관리 미비로 인해 심각하게 오염되었다. 그럼에도 인도인들은 종교적 이
유로 인해 여전히 비위생적인 이 강물에서 씻고 심지어 마시기도 한다. 갠
지스강 오염 극복을 주제로 제작한 인터랙티브 디자인은 오염수의 원인이
무엇이고 어디서 오는지에 관한 정보를 시각화해서 보여 준다. 서쪽 히말라
야산맥에서 발원한 갠지스강의 줄기를 따라 합류되는 지류와 함께 산업 시
설의 오염원을 표시하고, 배출되는 오염물의 양을 점점 더 굵어지는 그래픽
다이어그램으로 표현했다. 마지막에는 하루에 오염된 물을 포함한 60억
리터의 물이 합류된다는 것과, 매월 · 매일 배출되는 물의 양을 자유의 여
신상과 비교해 보여 준다. 이 디자인을 통해 산소 포화도와 대장균 함유 등
오염수에 관한 데이터를 모아 분석하고 정보를 시각화해 보여줌으로써 갠
지스강이 어떻게 변화해야 하는지를 알리고 인식 개선을 유도하는 것이다.

● 지오 코스모스

일본 도쿄의 미래 과학관에 있는 지오 코스모스Geo Cosmos는 지구의 모
습 그대로를 구체에 비춰 보여주는 전시이다. 화면 위로 흘러가는 구름 영
상은 기상 위성이 촬영한 최신 영상 데이터를 반영해 시시각각 변화하는 지
구의 모습을 실감할 수 있다. 1만 362장에 달하는 LED 영상 패널로 이루어
진 구체 '베이스 맵'에 지구의 극지방 얼음이나 식물의 변화를 계절별로 보
여 준다. 현재 지상 세계의 생생한 영상을 실시간으로 보여주며 지구가 안
은 다양한 문제를 마주할 수 있게 했다.

10.13 **인도 갠지스강 오염 극복 프로젝트** The race to save the river Ganges

10.14 **일본 도쿄 미래과학관의 지오 코스모스**

PHR 정보 디자인

개인 건강 기록(PHR, Personal Health Record) 정보는 신체 계측 검사를 통한 개인의 비만, 시청각, 고혈압 관련 정보고 혈액 검사를 통한 빈혈, 당뇨, 이상지질혈증, 신장 및 간장 질환에 관한 것으로 구성된다. 각 검진 항목에 정상부터 위험의 정도를 단계별로 구분한 판정 결과가 제공된다. 공공 PHR 정보 서비스는 보건복지부 '나의건강기록'과 국민건강보험공단 'The 건강보험' 앱으로 제공된다. 그림 C2.1은 나의건강기록으로 의료 기관 및 약국에서 최근 1년 간의 진료, 의약품 투약, 예방접종의 내역 및 정보, 그리고 최근 10년간 일반 건강검진, 암 검진 정보를 조회할 수 있다.

　　그림 C2.2는 인쇄된 건강검진 결과지로, 특히 검진 결과 정보에 그래프, 아이콘 등의 시 각적 요소를 적용한 그래프 형태를 통해 현재 결과 수치가 건강 기준에서 어디에 해당되는지 직관적으로 인지하도록 했다.

C2.1 나의건강기록 앱 화면 　　　　　　**C2.2** 인쇄된 건강검진 결과지

고혈압 PHR 정보의 표기 사례

PHR 정보 중 고혈압의 기준은 정상 A, 정상 B(경계), 질환 의심 이렇게 3단계다. 그림 C2.3 의 a는 나의건강기록, b는 The건강보험, c는 인쇄된 건강검진 결과지의 고혈압 PHR 정보 표기다. a와 c는 표 형식, b는 가로 막대그래프로 보여 준다. 특히 b의 그래프는 판정 기준을 2.3단계로 나누어 그 범위를 명도로 구분했고, 그래프 위에 검사 수치와 판정 단계를 표시했 다.으로 구분한다.

a　나의건강기록 앱
b　건강검진 결과지
c　The건강보험 앱

C2.3　서비스별 고혈압 PHR 정보 표기 형식

해외 고혈압 PHR 정보의 표기

미국심장학회의 판정 기준은 정상 혈압normal, 상승 혈압elevated, 고혈압 1단계high blood pressure stage 1, 고혈압 2단계high blood pressure stage 2 같이 4단계로 구분한다. 위험도에 따라 초록, 노랑, 주황, 빨강색으로 표 형식으로 보여 준다.

BLOOD PRESSURE CATEGORY	SYSTOLIC mm Hg (upper number)	and/or	DIASTOLIC mm Hg (lower number)
NORMAL	LESS THAN 120	and	LESS THAN 80
ELEVATED	120 – 129	and	LESS THAN 80
HIGH BLOOD PRESSURE (HYPERTENSION) STAGE 1	130 – 139	or	80 – 89
HIGH BLOOD PRESSURE (HYPERTENSION) STAGE 2	140 OR HIGHER	or	90 OR HIGHER
HYPERTENSIVE CRISIS (consult your doctor immediately)	HIGHER THAN 180	and/or	HIGHER THAN 120

C2.4　미국의 고혈압 PHR 정보 표기

유럽심장학회는 최적 혈압, 정상 혈압, 정상보다 높은 혈압, 고혈압 1단계, 고혈압 2단계, 고혈압 3단계까지 총 여섯 단계로 나누었다. 수치별로 관련된 질병의 위험도를 노랑, 주황, 빨간색으로 크게 구분했으며, 중간 단계에 그러데이션 색을 넣어 각 단계 내에서도 위험도 차

이를 표현한다. 영국은 낮음low, 정상ideal blood pressure, 고혈압 전 단계pre-high blood pressure, 고혈압high blood pressure 4단계로 되어 있다. 저혈압 단계를 포함해 파랑, 초록, 노랑, 빨강으로 구분한다.

C2.5 유럽의 고혈압 PHR 정보 표기 C2.6 영국의 고혈압 PHR 정보 표기

이처럼 같이 미국이나 유럽은 단계별 해당 고혈압과 저혈압 수치를 분리해 표기하는데 영국은 차트에서 세로는 고혈압, 가로는 저혈압의 두 수치를 결합해 면적으로 보여주는 것이 특징이다. 전반적으로 우리나라는 3단계로 간략하게 관련 정보를 제공하는 반면, 미국과 유럽은 고혈압의 단계를 4-6단계로 나눠 더 세분화한 정보를 제공한다.

고혈압 PHR의 정보량과 시각화의 적절성

앞서 언급된 바와 같이 국내외의 고혈압 PHR 정보의 양이나 표현 형식이 서로 다르다. 이에 사용자가 원하는 정보량(판정 단계)을 파악해 보기 위해 그림 C2.7과 같이 두 가지 디자인안으로 설문조사를 했다.

디자인 A 디자인 B

C2.7 정보량의 적절성 조사 디자인안

A안은 표 형식, B안은 그래프 형식, C안은 아이콘 형식이다. A안과 B안은 기존 방식의 표와 그래프를 이해하기 쉽도록 변형한 것이며, C안은 아이콘 이미지를 추가했다. 색상은 위험도에 따라 녹색-노란색-빨간색 단계로 적용했다. 조사 결과 판정 단계별 심각성을 아이콘 표정으로 표현한 C안이 가장 좋은 평가를 받았다. 판정 기준을 5단계로 늘리고, 추가로 최근 5년간의 검진 정보 정보량이 늘어났으므로 더 단순하고 직관적인 디자인을 선호한 것이다. 또한 C안은 가로로만 배열되어 보기에 더 편했고, 상대적으로 적은 수의 색상이 복잡한 정보를 이해하는 데 쉬웠을 것이다.

디자인 A 디자인 B 디자인 C

C2.8 시각화 방식 차이에 따른 이해도 조사 디자인안

조사를 통해 알 수 있듯이 PHR 정보 활용을 높이기 위해서는 사용자가 원하는 정보의 양과 시각화를 통해 이해를 도와야 한다. 데이터에 적용되는 형태, 색상, 크기, 위치, 방향과 같은 시각적 변수Visual variables와 시각적 형태의 결합과 표현에 따라 정량적·정성적 정보를 가변적으로 전달할 수 있다. 이런 시각화는 PHR 정보에서 개인 건강의 변화 상태, 상대적 비교와 예측 등을 통해 구체적이고 직관적으로 이해할 수 있게 한다.

4 정보 디자인의 적용

원리와 방법

새 그리는 화공은 반드시 새의 형태는 물론
각 부위의 명칭까지 주르르 꿰어야 한다.

곽약허 郭若虛

1 매뉴얼

매뉴얼은 사용자가 도구나 수단을 통해 원하는 목적을 이룰 수 있게 하는 지침서이다. 제품이나 서비스에 대한 사용자의 이해를 도와 그 기능이 유용하게 사용되도록 하는 데 목적이 있으며, 잘못된 사용이나 오작동 유발을 방지하는 역할도 한다. 따라서 매뉴얼은 생산자 관점이 아니라 사용자 중심으로 디자인되어야 한다. 매뉴얼 디자인은 제품이나 서비스에 대해 정리한 내용을 이해하기 쉽도록 배열하여 사용자에게 제품에 대한 정보와 사용법을 읽히는 것이다.

매뉴얼은 텍스트와 일러스트레이션, 사진 이미지를 조합하여 제품이나 서비스의 원리와 사용 방법을 설명하는 인쇄 책자 형태가 일반적이며, 같은 내용을 전자 문서 형식으로도 제공한다. 디지털 미디어와 인터랙션 기술을 활용하여 다이내믹한 디자인으로 사용자에게 편의와 흥미를 더해 주기도 한다. 매뉴얼 디자인의 요소는 제품이나 서비스의 내용, 그 내용의 조직화를 통한 배열, 그리고 사용자 중심의 설명 방법과 시각적 표현으로 볼 수 있다.

매뉴얼 디자인의 5단계

 1 제품의 기본적 성능에 대한 설명

 - 사용자에게 제품이 무엇을 위한 것인지를 설명한다.

 - 사용자가 제품으로 무엇을 할 수 있는지 설명한다.

 - 사용자에게 제품의 이점이 무엇인지 보여 준다.

 2 제품 자체에 대한 묘사

 - 사용자에게 제품의 형태를 보여 준다.

 - 제품 특정 부분의 명칭을 알 수 있게 한다.

 - 특정 부분이 무엇을 위한 것인지 설명한다.

 3 작동 방법에 대한 설명

 - 사용자가 무엇을 해야 하는지 설명한다.

 - 제품을 체험해 볼 기회를 제공한다.

 - 제품의 취급 방법을 설명한다.

 4 작동 원리에 대한 설명

 - 제품의 내부는 어떻게 작동하는지 보여 준다.

 - 특정 부분이 어떻게 작동하는지 보여 준다.

 5 테크니컬 데이터

 - 각 부분 구성 요소와 제원 등의 수치들을 설명한다.

 - 다이어그램이나 평면도, 설계도 등으로 설명한다.

매뉴얼 디자인의 주된 목적은 사용자가 제품 정보와 사용 방법을 가장 효율적으로 이해할 수 있도록 도와주는 것이다. 전체 혹은 특정 부분에 대해서 바로 찾아볼 수 있도록 페이지 목차나 구성에 유의해야 한다. 사용자가 제품을 파악하는 데 어려움이 무엇인지 미리 파악하여 전반적으로 생산자 입장이 아닌 사용자 중심으로 가장 이해하기 쉽게 내용을 구성하고 디자인한다. 매뉴얼은 소비자에게 제품과 서비스의 기능과 사용법을 알리는 이상의 역할을 한다. 첫째, 매뉴얼의 정보가 부실하거나 잘못되면 제품과 서비스에 관한 질문을 사용자에게 직접 대답해야 한다. 기업 입장에서는 비용과 인력이 필요하게 되고 이 과정에서 사용자와의 예기치 못한 오해나 갈등이 생길 수 있다. 둘째, 매뉴얼의 디자인과 구성은 해당 기업과 제품의 이미지에 영향을 미친다. 제품의 외관과 기능이 무난해 보여도 매뉴얼이 조잡하거나 정확하지 않은 정보는 기업과 제품에 대한 신뢰도를 떨어뜨릴 수 있다.

11.2 AR 매뉴얼
AR(Augmented Reality) 매뉴얼은 사용자와의 인터랙션을 통해 텍스트와 이미지를 증강 현실 기술로 겹쳐서 보여주는 방식이다. 현대차 버추얼 가이드Hyundai Virtual Guide 앱은 전통적 매뉴얼을 AR로 재구성했다. 사용자는 스마트폰이나 태블릿 PC를 통해 차량 기능과 수리, 유지 관리 정보를 얻을 수 있다.

샴페인 따는 방법　나이젤 홈즈는 일상에서 필요한 사소한 방법들을 문자로 쓰지 않고 재미있는 일러스트레이션 다이어그램으로 표현했다. 그림 11.3은 샴페인 따는 방법을 간략한 일러스트레이션 다이어그램으로 순서대로 표현한 것이다. 마지막 컷에 여유로운 건배 장면을 재미있게 표현하여 시각적 유머를 통해 흥미롭게 정보를 전달하고 있다.

이케아 제품 조립 매뉴얼　미국 가구 인테리어 브랜드 이케아의 제품 매뉴얼은 일러스트레이션만으로 제품 조립 방법을 설명한다. 제품 자체가 조립하기 쉬워 그림만으로도 충분히 이해할 수 있다. 이 매뉴얼은 2D와 3D의 단순한 그래픽으로 이케아 구성품 및 조립 방법에 대한 세분화된 정보를 보여주는 방식이다. 또한 친근한 이미지의 캐릭터와 함께 서로 다른 부품을 연결하는 단계별 지침을 제공해 편리하게 조립하도록 안내한다. 조립 계획 수립, 부품 세분화, 완성 형태 추정 및 3D 부품 조립 같은 네 가지 작업의 전반적인 과정으로 구성되어 있다. 인쇄 기반의 매뉴얼과 함께 조립 방법을 설명하는 모션 그래픽 영상 매뉴얼도 제공한다.

11.3　**샴페인 따는 방법**

IKEA

2　그래픽 다이어그램

원리와 방법을 위한 그래픽 다이어그램은 사진, 도형, 텍스트 등의 결합으로 지식이나 정보를 직관적으로 이해할 수 있게 해야 한다. 원리방법의 정보와 그래픽 요소들의 관계를 어떻게 매핑mapping하여 보여 주느냐에 따라 정보의 이해도가 달라

진다. 그래픽 다이어그램의 형식은 어떤 정보를 표현하기 위해 대상의 단면을 보여 주거나 설명이 달린 일러스트레이션, 기하학적 도형과 색채, 맵, 다양한 형태의 차트들이 있다. 원리와 방법의 정보를 위한 그래픽 다이어그램이 오히려 전달 내용을 어렵게 만들지 않도록 가능하면 이미지와 텍스트를 간결하고 흥미롭게 구성하는 것이 필수적이다. 여기에서 설명하는 예는 원리와 방법에 대한 정보를 일러스트레이션과 그래픽을 이용하여 보여 주는 다이어그램 디자인이다.

백신이 암세포와 싸우는 원리　그림 11.5는 미국 주간지 《타임》이 디자인한, 백 《Time》
신이 암과 어떻게 싸우는지에 관한 의학 분야 인포그래픽이다. 붉은색 부분이 정상적인 세포고 회색 부분이 암이다. 먼저 암의 표면 제거, 암의 전이 감소, 면역 체계의 층 쌓기, 정상 면역 세포 구축의 순서로 진행됨을 나타낸다. 발견과 연구를 위해 다양한 시각화 방법을 사용할 수 있다. 어떤 개념을 묘사해야 하거나 아이디어를 더 분명히 할 때, 이론의 발전을 위해, 오인될 수 있는 개념들을 바로 잡을 때, 주제의 요약 등을 위해 활용할 수 있다.

한국 문화 가이드북　그림 11.6은 진에어가 탑승객에게 한국을 더 잘 이해하고 즐길 수 있도록 만화 형식으로 제작한 가이드북이다. 체험의 기본적인 정보를 모두 서른 개로 구성해 제공하면서 웃음을 자아내는 방식으로 한국 문화에 흥미를 갖게 한다. '사상 체질'에서는 태양인, 태음인, 소양인, 소음인 네 가지 체질에 관해 소개한다. '섞어 먹기'에서는 소맥, 맥사처럼 술을 섞어 먹는 문화나 국밥, 비빔밥, 쌈장처럼 음식을 섞어 먹는 문화를 설명하면서 밥과 소주는 섞어 먹지 말라고 조언한다.

11.5 **백신은 어떻게 암세포와 싸우는가** How A Vaccine Battles

11.6 **진에어 한국 문화 가이드북** JINAIR KOREA GUIDE

도시 구조와 형태　안내도나 지도를 만드는 것은 특정 장소에 형태를 부여하는 것으로, 좋은 안내도나 지도는 특정 장소에 대한 인상적인 이미지를 만들어 낸다. 그러므로 성공적인 지도는 지도의 기능적 측면과 미적인 측면이 조화롭게 구성되어 있다.

미국의 조엘 카츠는 런던, 로마, 파리, 필라델피아 등 각 도시 구조의 주요 특징을 기호로 분석하고 다이어그램식 지도로 상징화했다. 도시의 구조, 지리적 특징, 도심과 부도심의 위치 등을 기하학적으로 재구성하여 각 도시의 특징적 요소를 시각화하여 지적 상상력을 자극하는 도시 정보를 전달한다.

a 런던
b 로마
c 파리
d 필라델피아

11.7　상징적 형태로 해석된 세계 주요 도시의 다이어그램 적용 지도(위), 위 디자인을 이용해 이탈리아의 데루타 세라믹스Deruta Ceramics가 제작한 접시 디자인(왼쪽)(1995)

리소그래프 인쇄　리소그래프risograph 인쇄는 하나의 문서를 여러 장 찍어 낼 수 있게 개발된 공판 인쇄 기법으로 실크스크린 인쇄와 흡사하다. 마스터 용지에 미세한 구멍을 뚫어 이미지를 표현하고, 그 구멍으로 잉크를 통과시켜 결과물을 만든다. 리소그래프는 실크스크린처럼 한 번에 하나의 색상만 뽑아낼 수 있다. 그림 11.8은 시안Cyan, 마젠타Magenta, 옐로Yellow, 블랙Black 네 가지 색CMYK으로 분리해 순차적으로 인쇄하는 리소그래피의 고유한 방식을

보여주는 다이어그램이다. 리소그래프 인쇄기는 본체와 드럼으로 구성되며 드럼이 회전하면서 잉크를 종이에 망점의 방식으로 인쇄한다. 위에서부터 Y, K, M, C의 드럼을 거치면서 인쇄가 완성되는 과정을 보여 준다.

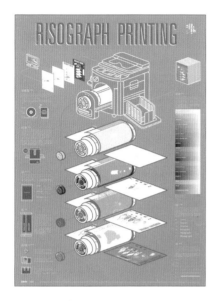

11.8 리소그래프 인쇄 디자인: 장성환

3 뉴스 그래픽

제임스 스토벌은 저서 『인포그래픽스』[1]에서 신문 그래픽의 형식을 구분했다. 그에 따르면 신문 그래픽은 수치를 표현하는 차트, 위치 정보 지도location map, 데이터 지도data map, 해설 지도explanatory map, 어떤 행위나 사건의 진행 상황을 시간의 흐름에 따라 보여 주는 흐름도, 어떤 사물이나 현상의 원리를 설명하는 해설도, 하나 또는 다수의 사건이 벌어지는 과정과 상황의 변화를 표현하는 상황도 등으로 나눌 수 있다고 했다.[2] 이와 같은 여러 형식의 뉴스 그래픽은 시각적으로 흥미롭게 이해될 수 있도록 일러스트레이션이나 다이어그램을 이용하여 내용에 따라 적합한 형식으로 독자의 시선을 사로잡는 것이 필요하다.

James G. Stovall

1 James G. Stovall 『Infographics: A Journalist's Guide』, Allyn and Bacon, 1997

2 김정한, 『신문정보그래픽의 이해와 활용』, 커뮤니케이션북스, 1998

상황도 그림 11.9는 2020년 1월 6일 미국 대통령 선거에서 패배한 도널드 트럼프 대통령 지지자들이 의회의 공식 차기 대통령 인준을 막기 위해 국회의사당을 무력 점거한 사건에 관한 뉴스 그래픽 상황도이다. 지도에서는 미국 국회의사당 건물과 주변 상황을 사건 전개 순서에 따라 시간대별로 보여주고 있다. 갈색 화살표는 시위대의 의회 난입 경로이고, 검은 점은 경찰 배치 지점이다. 빨간색 표시점은 시위대와 경찰 간 충돌 지점을 나타낸다.

11.10 **타이태닉의 침몰**Death of the Titanic 디자인: Kaitlin Yarnall, Matt Twombly

11.9 **미국 국회의사당 점거 사건 뉴스 그래픽**Critical Moments in the Capitol Siege

흐름도 그림 11.10은 미국 《내셔널 지오그래픽》 2012년 4월 호에 수록된 타이태닉Titanic호의 침몰 과정이다. 영국을 출항해 뉴욕으로 향하던 타이태닉호가 1912년 4월 14일 대서양에서 빙산과 충돌해 바닷속으로 침몰하는 과정을 시간의 흐름으로 구성했다. 타이태닉호는 선체가 그대로 침몰했다는 것이 정설이었으나, 1985년 발견된 잔해를 통해 두 동강 난 것이 확인된 후 다양한 가설이 등장했다. 그림 11.10의 디자인 작업은 선체 상부부터 분리가 시작되었다는 하향식 분리Top-down Breakup 가설에 따라 제작되었고, 영화 〈타이타닉〉 제작에 엔지니어로 참여한 파크스 스티븐슨의 조언을 받았다.

《National Geographics》

Parks Stephenson

통계와 수치　통계와 수치는 사회나 경제의 변동과 흐름을 정량적으로 보여 주는 정보이다. 17세기 이후 통계는 정치와 경제를 운영하는 중요한 도구로 활용되고 있으며, 숫자로만 구성된 데이터를 일반인이 쉽게 이해하도록 재구성하는 것은 정보 디자인의 중요한 영역이다. 좋은 뉴스 그래픽은 통계 수치를 읽기 쉽게 할 뿐 아니라 숨어 있는 의미, 상황, 다른 정보와의 관계까지 보여 줄 수 있어야 한다.

　　그림 11.11은 미국의 《워싱턴포스트》가 제작한 2020년 미국 대통령 예비 선거 결과 지도이다. 전통적으로 공화당을 상징하는 붉은색과 민주당을 상징하는 파란색을 사용해 미국 전역의 카운티county 지역별 지지 분포를 색상으로 구분한 것이다. 이 선거에서는 파란색으로 나타낸 민주당 대통령 후보가 승리했다. 1번 지도는 민주당(파란색)이 승리했음에도 공화당(빨간색)이 압도적으로 많아 보인다. 지역의 인구밀도에 의한 유권자 수 분포는 감안하지 않고 단순히 카운티별 승리한 쪽의 색만 표기했기 때문이다. 2번 지도는 그런 문제를 보완하기 위해 카운티별 유권자 수를 반영해 원형의 크기로 색을 구분했다. 조금 더 결과와 가까운 표현이 되었으나 원들이 겹쳐 보여 불분명하다. 3번 지도는 원형을 선만 표기해 겹치지 않게 보이도록 했다. 아직 붉은색이 더 많이 보여 결과와 다르게 보인다. 4번 지도는 원형에 색을 다시 채우고, 원의 크기는 유권자 수에 맞게 조정하면서도 서로 겹쳐 보이지 않도록 해서 어느 정도 최종 결과에 맞는 선거 지도 디자인이 되었다.

　　그림 11.12는 시튼홀대학교의 테렌스 테오가 이탈리아와 프랑스의 인구 밀도를 표현한 것이다. 프랑스는 인구 6,500만 명으로 유럽연합(EU)에서 두 번째로 인구가 많은 나라다. 그러나 프랑스 인구의 ⅓이 유럽에서 가장 인구가 많은 도시인 파리와 그 주변 지역에 살고 있음을 볼 수 있다. 인구가 5,900만 명에 달하고 대도시 지역이 전체에 걸쳐 있음에도 인구는 바닷가에 더 가깝게 분포되어 있다. 항구 도시인 제노아, 나폴리, 팔레르모는 수도인 로마와 비슷한 크기의 인구밀도를 보인다. 이 지도를 통해 두 국가의 인구 분포 패턴이 확연히 다름을 알아볼 수 있다.

《The Washington Post》

Terence Teo

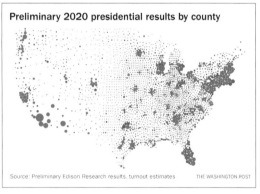

11.11 미국 대통령 선거 지도로 보는 통계 데이터의 시각적 정확성

11.12 이탈리아와 프랑스의 인구밀도 정보 디자인: Terence Teo

날씨 정보 날씨 정보는 공간과 시간별로 날씨와 기온의 상황을 쉽게 이해
할 수 있어야 한다. 특히 다양한 날씨 형태를 표현하는 아이콘의 스타일, 수
치, 지역 등의 정보가 함께 정리되어 있어야 한다. 또한 색채의 상징성을 이
용해 지역의 기온 상태를 통일된 세련됨과 함께 시각적으로 바로 구분할 수
있게 하는 것도 필요하다.

《워싱턴포스트》는 기후 변화로 인한 미국의 기온 상승에 관해 지금과 30
년 후를 비교한 정보를 그림 11.13과 같이 표현했다. 지도는 지역별로 섭씨
38도(화씨 100도) 이상인 날이 얼마나 늘어나는지 2023년과 2053년의 상
황을 색상의 명도 차이로 비교해 보여 준다.《워싱턴포스트》분석에 따르면
오늘날의 기후 조건으로 인해 미국인의 약 46%가 매년 평균 섭씨 38도 이
상의 더위를 3일 연속으로 견뎌야 하고, 향후 30년 동안 63%로 증가할 것
이라고 했다.

11.13 **지구 온난화 현상** More dangerous heat waves are on the way

그림 11.14는 여러 날씨 정보 앱의 인터페이스다. 아이폰은 원하는 지역의 일기 변화 정보를 시간별, 주별로 볼 수 있고, 미세먼지 상태를 그래프와 색상의 단계, 아이콘으로 보여주기도 한다. 아큐웨더Accuweather는 날씨 변화를 직관적인 시계 이미지로 일아볼 수 있게 했다. 체감온도 등 날씨 정보 전달의 기능뿐 아니라 심미적으로 독자의 관심을 유도하는 디자인이다. 윈디Windy는 일출과 일몰의 시각적 표현, 10일간의 기온 변화를 날씨 아이콘과 색채 변화를 적용해 직관적이고 감성적 표현으로 전달한다. 또한 특히 바람의 세기, 방향 등의 정보를 상세하게 보여주는 것이 특징이다.

그림 11.15의 영국 BBC 날씨 정보는 지도에서 지역을 선택하면 주간 날씨 정보를 보여 준다. 특히 온도 숫자의 높고 낮음의 배치로 그래프처럼 보이도록 했고, 지역별 날씨 풍경 사진을 통해 실제 상황을 확인할 수 있게 했다. 날씨 정보에 대한 사용자와의 상호작용과 직관성으로 더욱 이해하기 쉽다. 충분한 정보량을 제공하는 것 또한 필요하다.

그림 11.16은 각 도시의 온도와 더불어 날씨에 적합한 사물을 함께 보여 줘 날씨 정보를 감성적으로 전달한다. 영하 40도의 눈이 오는 모스크바에서는 털모자와 털신을 신을 것을 권하고, 12도의 맑은 하늘의 멜버른에서는 밤하늘을 볼 수 있는 망원경과 낭만을 함께 할 와인을 권한다.

11.14 아이폰 날씨 앱, 아큐웨더, 윈디의 인터페이스

11.15 영국 BBC 날씨 정보

11.16 날씨 정보를 감성적으로 표현하는 앱 화면 디자인: Alex Martinov

4 서식 디자인

서식document 디자인이 중요한 것은 많은 사람이 사용하며, 이들의 참여와 기록이 정부나 기판을 운영하는 핵심 데이터가 되는 공익성이 있기 때문이다. 서식을 작성하는 사람들 중에는 글을 읽기 힘들거나 복잡한 그래픽이나 다이어그램을 이해하기 어려운 사람도 있다. 따라서 서식 디자인은 작성자에게 혼돈을 주지 않고 다수가 이해하기 쉽도록 다음과 같은 사항에 유의해야 한다.

1 서식의 작성이 어디서 시작되고 어디서 끝나는지 분명해야 한다.
2 작성자가 표시를 해야 하는 곳과 하지 말아야 할 곳이 분명해야 한다.
3 서로 연관된 내용이 무엇이고 그렇지 않은 것이 무엇인지 구분되어야 한다.
4 어떻게 하는 것이 올바르게 기재하는 것인지 안내 정보를 주어야 한다.
5 타이포그래피, 그래픽 요소(선과 면의 굵기나 크기, 톤의 명암, 색상)의 변화로 정보가 구분되도록 해야 한다.

그림 11.17의 서식은 미국 아이다호대학교에서 학생들이 수강 신청 변경을 위해 사용하는 것으로, 복잡하게 구성된 기존의 것에서 내용의 인지와 작성의 편의성을 개선한 디자인이다. 기존 서식은 한 페이지에 너무 많은 정보, 복잡해 보이는 배경색과 레이아웃으로 학생들이 정보를 기재하는 데 많은 실수를 유발하는 문제가 있었다. 새로 디자인한 서식은 앞뒤 2페이지로 나누어 여백을 충분히 할애하고 정보의 위계를 새롭게 구성하여 정보 기입의 편의성을 고려했다. 서식 작성 순서에 따라 시선이 유도되어 기재해야 할 정보를 빠뜨리지 않도록 배열함으로써 편의성을 높였다.

　서식 디자인의 중요성을 가장 극명하게 보여주는 사례는 2000년 미국 대통령 선거 당시 플로리다주 웨스트팜비치에 사용된 투표용지의 디자인을 꼽을 수 있다. 미국 대통령 선거 사상 최초로 선거 개표 후에도 당선자를 발표하지 못하는 사건이 발생하여 수작업 확인까지 동원되었다. 투표자의 진정한 의도는 확인할 수 없지만 많은 전문가들은 투표용지 디자인에 문제가 있음을

Florida West Palm Beach

11.17 미국 아이다호대학교에서 수강 신청 변경 서식 디자인 개선 전(위), 개선 후(아래)

제기하였다. 그림 11.18과 같이 후보자의 이름은 정당별로 좌우에 표시되어 있지만(일명 나비 투표용지butterfly ballet), 실제 기표란은 중앙에 일렬로 정렬되어 있다. 왼쪽 위 첫 번째에 공화당의 소지 부시, 바로 아래에 민주당의 앨 고어가 표시되어 있지만 오른쪽을 보면 공화당과 민주당 사이에 개혁당Reform 팻 뷰캐넌 후보가 있다. 민주당을 지지하는 성급한 유권자는 이 점을 인지하지 못하고, 공화당 바로 아래 기표란에 표시하는 실수를 범할 수 있다. 실제 개표 결과 이 투표용지가 사용된 지역의 개혁당 지지율이 상대적으로 높았으며, 선거 전문가들은 공화당이 투표용지 처음에 배치됨으로써 공화당은 1-4% 정도의 보이지 않는 이익을 보았다고 평가한다.[3] 이곳에서의 537표 차는 플

George W. Bush

Al. Gore

Pat Buchanan

3 William Lidwell, Kritina Holden, Jill Butler, 『Universal Principles of Design』, Rockport, 2003, p.179

로리다주의 승패를 결정했으며 조지 부시는 43대 미국 대통령으로 취임하게 되었다. 선거 결과와 관계없이 정보 디자인 관점에서 유권자들이 후보와 기표란을 혼동하지 않도록 그림 11.19와 같이 투표용지가 디자인되어야 한다.

11.18 2000년 미국 대통령 선거 당시 플로리다주 웨스트팜비치에서 사용된 투표용지

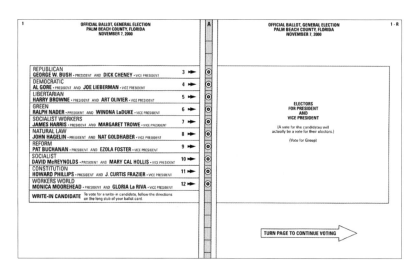

11.19 유권자에게 혼동을 주지 않는 투표용지 디자인

지식과 연구

문제를 만들어 낸 것과 같은 사고방식으로 문제를 풀 수 없다.

알베르트 아인슈타인 Albert Einstein

지식은 엄밀하게 다듬어진 정보라 할 수 있으며 연구의 산물이라고도 할 수 있다. 정보의 시각화가 데이터를 재배열하여 의미 있는 정보 형태로 만든다면 지식의 시각화는 사용자가 유사한 지식을 재구성할 수 있도록 통찰력, 경험, 의견, 가치, 예견, 전망 등을 더하는 것이다.[1] 지식과 연구의 시각화는 우리가 일상적으로 아는 know-how, know-what, know-why, know-who, know-where, know-when의 육하원칙을 담고 있어야 하며, 대상에게 잘 전달되고 이해를 증진시키는 역할을 해야 한다.

[1] Remo A. Burkhard, 『Learning from Architects: The Difference between Knowledge Visualization and Information Visualization』, University of St. Gallen, 2003

1 지식의 시각화

정보는 상황에 의해 생성되고 영향을 받는 것으로 지속성이 없다. 하지만 지식은 정보가 축적된 것으로 일반적으로 적용할 수 있는 명확한 인식이나 개념을 뜻한다. 정보 시각화와 지식 시각화는 시각적 상징 표현의 효과적인 이해를 통해 우리의 지적 능력을 탐색한다. 그러나 그 방법에는 차이가 있다. 정보의 시각화는 추상적 데이터를 탐색하여 그 데이터의 해석을 도와주는 것이고, 지식의 시각화는 최소한 두 사람이나 그 이상의 집단 내에서 지식의 진

달을 목표로 새로운 식견이나 통찰력을 전하는 것이다. 마틴 J. 에플러는 지 Martin J. Eppler
식의 소통은 지식의 송신자들이 의도하는 바를 수용자들이 유사한 지식으로
재구성할 수 있도록 '왜' '어떻게'라는 질문에 답할 수 있어야 한다고 했다. 정
보가 축적되는 산물로서의 지식을 시각화하는 데는 다양한 형식이 사용된다.

지식의 내용 what	수용자 whom	시각화 형식 how
know-what		
know-how	개인	다이어그램
know-why	팀	이미지
know-where	집단	인터랙티브
know-who		

표 12.1 **지식의 시각화를 위한 모형**

조선 시대 정조의 의궤　　조선의 22대 왕인 정조는 세종대왕과 더불어 조선의 正祖
기록 문화를 중시하고 규장각을 설치하여 학문을 진흥시킨 왕으로 손꼽힌다.
정치적 목적으로 화성이라는 신도시를 건설하고 그 과정을 기록한『화성성 『華城城役儀軌』
역의궤』와 1795년 아버지 사도 세자의 회갑을 맞아 어머니인 혜경궁 홍씨와
함께 화성을 방문해 제작한 8일간의 행차 보고『원행을묘정리의궤』는 조선 『園幸乙卯整理儀軌』
의 기록 문화의 백미라 할 수 있다.

　1794년에 시작되어 2년 만에 완료된 화성 성곽 공사는 기계 장치의 효용
에 큰 관심을 둔 정조와 실학자인 정약용의 참여로 다양한 기계 장비가 적극
적으로 활용되었다.『화성성역의궤』에는 사용된 기계 장치가 일러스트레이
션으로 설명되어 있다.[12.1]

　『원행을묘정리의궤』에는 신분의 고하를 막론하고 행사에 참여한 사람의
명단, 들어간 비용과 물품, 기술자들이 맡은 업무나 기간, 음식의 종류와 그
릇의 숫자 등이 철저히 기록되어 있다. 그뿐 아니라 화원을 시켜 행사의 주요
도구와 장면을 그림으로 그리도록 해, 문자와 함께 그림을 통해 당시의 국정
행사 등을 시각화해 기록했다.

이 의궤에 등장하는 반차도班次圖는 1795년 윤 2월, 어머니 혜경궁 홍씨를 모시고 아버지 묘소인 현릉원을 방문하기 위해 화성으로 가는 의전 행렬의 기록으로, 등장인물 1,200여 명의 이름, 지위, 의복, 역할을 단원 김홍도 화풍으로 그린 중요한 사료이다.[12.2] 행차의 현장을 구경하는 사람의 시점으로 평면 공간에 요소들을 엄격하게 배치하여 당시 행사 의례의 형식에 대한 객관적인 지식을 제공할 뿐만 아니라 병사들의 무기 정보, 도구, 운송 수단, 신분에 따른 복식이나 계급, 깃발에 나타난 상징 이미지 등 당시의 시대 상황이라는 부가적 지식까지 한눈에 알아볼 수 있게 했다. 또한 행렬의 인물들에 구체적인 직급이나 이름을 문자로 붙여서 사실적이고 실제적인 정보를 제공하여, 그래픽이미지 형태의 그림은 정보를 최대한 효율적으로 전달했다.

전통 건축의 구조 우리나라 전통 기와 건축물은 기둥과 같은 수직부재, 보나 도리 같은 수평부재를 결구해 상부의 지붕을 지지하는 구조다. 이들 수직재와 수평재를 안정적으로 연결하기 위해 작은 부재를 중첩해 설치한 건축부재인 공포栱包를 사용해 지붕의 하중을 분산시킨다. 그림 12.3은 오늘날 남한에 남아있는 여섯 개의 고려 시대 건물 중 하나인 예산 수덕사 대웅전의 건축을 3차원 도면 형식으로 재구성한 것이다. 우리 전통 목조 건축은 모두 이음과 맞춤에 의해 부재들이 서로 조립된다는 특징이 있어, 2차원의 도면으로는 이해할 수 없는 부분이 많아 3차원 도면이 더 효과적이다.

12.1 녹로轆轤 전도와 분도
정약용이 동서양의 기술서를 참고하여 만든
『성화주략』(1793)을 지침서로 수원화성을 쌓았다.
성을 쌓을 때 도르래와 물레 하나씩을 이용하여
거중기와 녹로라는 특수한 기구를 고안하여
거대한 석재 등을 옮기고 쌓는 데 이용했다.

12.2 규장각 관장을 지낸 한영우 교수의 『원행을묘정리의궤』(1994) 중 반차도 채색본

12.3 수덕사 대웅전, 퇴량과 출목첨차 도면: 이영수

유클리드 기하학의 시각화　　19세기 중엽 영국의 출판업자 윌리엄 피커링은 William Pickering

인쇄 생산 과정의 부속으로 여겨지던 당시의 그래픽을 독자적 영역으로 독

립시키려고 했다. 책의 전체적인 포맷, 서체의 선택, 삽화 등의 시각적 요소

들을 조화롭게 하기 위해 그래픽 요소의 활용을 중시한 것이다. 1847년 피커

링이 출판한 올리버 번의 『유클리드 원리』는 인쇄 매체에서 지식 표현의 획 Oliver Byrne
『The Elements of Euclid』

기적인 방법을 선보인 하나의 사건이라 할 수 있다. 목판을 이용하여 다이어

그램과 상징들을 원색으로 인쇄했고, 선과 면의 구분을 문자로 표시하지 않

고 색상으로 표시한 것이다.[12.4] 피커링은 이런 디자인을 통해 학습자가 지식

을 습득하는 시간이 훨씬 빨라질 것이라 확신했으며, 이것은 역동적인 색채

활용과 명확한 구조적 설명을 통해 정보가 어떻게 표현되어야 하는가를 선

구적으로 보여 준 사례이다.

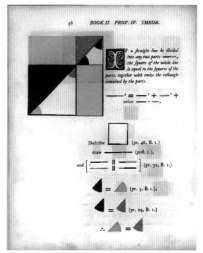

12.4　올리버 번의 『유클리드 원리』

스위스의 호수 정보 시각화　　그림 12.5는 스위스 취리히예술디자인대학 학생

의 졸업 작품(2005)으로 스위스의 다양한 호수에 관한 지식 정보를 여러 관

점에서 창의적으로 시각화한 예이다. 800여 개 호수의 위치, 형태, 크기, 방

향, 지역별 분포와 특징 등을 흑백의 간결한 그래픽 변수로 시
각화했다. 그리고 데이터의 수집과 재배열 등, 정보 시각화 전
단계부터 체계적인 조사로 자료를 수집하고 이에 대해 다양
한 의미로 재해석하여 스위스 호수에 대한 방대한 지식 정보
를 디자인했다.

a

b

a 스위스의 호수 풍경
b 스위스 특정 지역 호수의 명칭, 크기, 모양, 생태에 관한 정보
c 스위스의 26개 주에 산재한 호수의 형태, 위치, 크기(왼쪽),
 크기와 방향을 기준으로 재배열(오른쪽)
d 스위스 지역별 호수의 분포와 크기
e 각 주canton에 위치한 호수의 아우트라인 형태들을 겹쳐서
 호수가 얼마나 분포되어 있는지를 밀집도로 표현
f 호수의 면적을 즉각적으로 비교할 수 있도록 사각형의 단순 형태로 표현

12.5 스위스의 호수 정보 시각화

시어詩語의 관계성　나쿠이 나오코는 일본의 시인들이 자주 사용하는 시어를 분석하여 그 등장 빈도에 따라 크기를 달리하고 각 시어와 시어의 관계를 선의 연결로 표시했으며, 색상 구분을 통해 시어들을 카테고리화하여 표현했다.[12.6]

名久井直子

인체의 활동 시각화　산부인과 의사였던 독일의 프리츠 칸은 일러스트레이터에게 의뢰해 인간의 몸을 기계 같은 형태로 그리게 했다. 이 그림 〈산업으로서의 인간〉(1926)은 누구든지 우리 신체의 복잡함을 시각적 내러티브로 쉽게 이해할 수 있도록 했다. 산소 알갱이가 도르래에 의해 사람의 몸으로 들어가고, 그의 머릿속에 작은 사람들로 구성된 팀이 있어 각각 다른 방에서 역할을 수행하는 모습을 그렸다. 눈은 망원경으로, 심장은 피스톤 펌프로, 위는 정제소로 비유했고, 경찰 및 군인과 미화원 등도 등장한다. 당시 회화의 흐름이었던 초현실주의 스타일로 표현되었다. 인간의 몸 내부를 생산 공장으로 비유해 표현하고 그 상징적 의미를 활용해 몸의 생리적 활동을 이해하도록 한 사례다.

　인간의 신체 정보 표현에 대한 유사한 사례로 중국의 〈내경도〉를 들 수 있다. 〈내경도〉는 사람의 신체 구조를 자연에 비유해 머리는 곤륜산, 눈은 해와 달 등의 모양으로 시각화했다. 인간의 신체 구조와 기능에 관한 지식 묘사 및 비유를 서양은 기계로, 동양은 자연으로 시각화한 점이 흥미롭다.

12.6 **나쿠이 나오코의 Poems with a Certain Air**(1998)

Fritz Kahn
〈Der Mensch als Industriepalast〉
〈內經圖〉

12.7 **〈산업으로서의 인간〉과 〈내경도〉**

2 연구의 시각화

연구는 지식의 양을 늘리기 위한 체계적인 기반 위에서의 창조적 활동을 지칭한다. 실생활에서 연구는 학교, 기업, 연구소 등에서 진행되고 있으며, 기존의 지식과 무엇이 다르고 어떤 부분이 진전되었는지가 연구의 핵심이 된다. 일반적으로 성공적인 연구는 기술이나 상품 개발로 이어진다. 따라서 새로운 연구의 과정이나 결과는 사람들에게 알리고 이해시키는 것이 중요하다. 많은 연구와 기술 개발이 블랙박스black box화되면서 연구의 특징과 원리만을 시각적으로 표현하는 것이 일반화되고 있다.

『월북』의 자연과학 연구　『월북』이라는 이 폴더형 책 시리즈는 1,000개의 그림으로 인간과 자연의 주요 생명체에 관한 지식을 보여 준다. 여섯 개의 색상 구분으로 각각 우주 공간, 지구, 하늘, 바다, 땅과 인간의 진화에 관한 이야기가 담겨 있다. A3 크기의 병풍 형식으로, 접힌 것을 펴면 약 3미터다. 한쪽 면은 130억 년 전 우주의 시작부터 현재까지의 모습과 6,000년 전에 시작된 인간 문명의 부침에 관한 이야기가 그려져 있다. 모든 연령층이 볼 수 있도록 광범위한 주제를 보기 쉽게 제작한 이『월북』은 자연과 과학의 전체 역사를 한 면의 종이 위에 모두 보여주고자 한 것이다.

『Wall Book』

12.8 『지구에 무엇이 있었을까? 빅 히스토리 월북 타임라인The What on Earth? Wallbook Timeline of Big History』

실시간 풍향 지도　보스턴의 구글 데이터 시각화 리서치 그룹은 바람의 강도와 방향을 실시간으로 시각적으로 보여주는 게 일기예보 이상의 가치를 가지는 것을 확인했다. 그 이유로 첫째는 서퍼, 소방관, 나비의 이주를 관찰하는 과학자 등 많은 사람이 날씨에 집착한다는 점이다. 둘째로 폭풍 동안 풍향 지도는 감성적 힘을 가진다. 흰색 선의 굵기는 바람의 강도를 표현하고 바람의 궤적은 미학적인 아름다움을 만든다.

Google Data Visualization Research Group

12.9 **풍향 지도** Wind Map
디자인: Fernanda Viegas, Martin Wattenberg

바이러스의 숙주 박쥐　그림 12.10은 박쥐가 어떻게 바이러스의 숙주가 되어 인간에게 감염시키는지 설명한다. 세계보건기구WHO의 데이터에 따르면 신종 코로나바이러스의 가장 가까운 친척은 중국 남서부의 투구박쥐에서 발견된 바이러스라고 한다. 코로나바이러스, 사스SARS와 메르스MERS가 중간숙주 역할을 하는 다른 동물들과 함께 박쥐에서 기원한 바이러스에 의해 발생했음을 발견했다. 이 다이어그램은 박쥐의 개체 유형 및 규모와 함께 그 개체에 잠복한 동물성 바이러스의 관계를 보여 준다. 그다음 박쥐로부터 바이러스를 매개하는 사슴, 말, 낙타, 돼지 등의 인간과 가까운 동물들이 결국 사람에게 전염시킨다는 이론을 설명한다.

12.10 **박쥐와 발병의 기원**
일러스트레이션: Catherine Tai

한국의 신과 신화 세계　그림 12.11은 우리나라 토속 종교에 기반한 전통 신화를 비주얼 스토리텔링 형식으로 시각화했다. 무교에 등장하는 토속 신의 초인간적초자연적 위력으로 인간에게 화복을 내린다는 신, 영웅, 신수, 요괴가 그 대상이다. 이 프로젝트는 문헌과 구전으로 전해져 내려오는 전통 신화 이야기를 재구성했다. 신들을 시각화할 때 위압감을 주기보다

해학적이고 매우 친근한 느낌을 줌으로써 인간적인 신을 그려냈다. 저승사자
와 이승 세계의 신들, 산신과 제사, 도수문장과 천지창조, 대별왕과 소별왕의
이야기를 유머 있는 신의 캐릭터와 더불어 정제된 색채와 형태로 공간을 구
성한 비주얼 스토리텔링 기반의 인포그래픽이라 할 수 있다.

12.11 **한국의 신과 신화세계** Gods of Korea and the World of myth 디자인: 박지호

3 과학의 시각화

과학은 자연 세계에서 발견된 보편적 진리나 법칙에 대한 체계적인 지식을 의미한다. 하지만 전사, 원자, 자기장, 세포, 유전자 등 과학이 다루는 대상과 현상들은 인간이 인식하기에 너무 작거나 크거나 혹은 작용이 너무 더디거나 빠르다. 또한 과학에서 사용되는 용어와 표현도 일반인이 이해하기 힘든 전문 용어가 많기 때문에 쉽게 풀어쓴 글이라 해도 여전히 어려운 경우가 많다. 정보 디자인의 관점에서는 이들 정보를 이해하기 쉽게, 그리고 효율적으로 전달하는 것이 관건이 되며, 그 가운데 정보의 시각화가 핵심을 이룬다. 사회가 고도화될수록 기술이 차지하는 비중이 증가하고, 이에 따라 기술의 기반이 되는 과학을 상식으로 접근하는 경향이 강해진다. 유아 교육 과정에서부터 과학을 이해시키기 위해 다양한 그림과 도식이 활용되고 있다. 고등학교 과정에서 물리, 화학, 생물, 지구 과학 등의 보다 세분화된 영역으로 학습하게 되며, 이전보다 추상적이고 개념적인 다이어그램과 모델이 활용된다. 이 과정에서 가장 중요한 것은 자연 현상의 본질과 핵심이 왜곡되지 않도록 시각화를 적용하는 것이다.

성공적인 보건health care은 적절한 예방과 효과적인 치료에 달려 있다. 이를 위한 핵심적인 요소가 올바른 정보 제공이다. 질환의 원인과 처방에 대한 설명이 쉽게 이해될수록 의사에 대한 환자의 신뢰는 증가하며, 이는 치료에 긍정적인 효과를 가져온다. 건강을 위한 의학 지식 정보는 데이터의 명확성, 신뢰성이 중요하며, 그것을 사용자가 잘 이해할 수 있도록 도와야 한다. 의학 정보는 내용이나 글자 크기, 색상 등의 법률적 제한 요건을 따라야 한다.

파워 오브 텐　『파워 오브 텐』은 1980년대에 모리슨 부부와 임스 부부가 제작한 것으로 그 시대에 가장 큰 영향력을 미쳤던 과학 서적이다. 컴퓨터가 없던 시대에 지식 정보의 핵심을 자연스러운 이미지 시퀀스로 설명한 정보 구조화와 시각화의 사례이다. 이 책은 우주 만물의 상대적인 크기와 거리에 0을

『Power of Ten』
Philip and Phyllis Morrison
Charles and Ray Eames

덧붙여 나갈 때 나타나는 결과에 관한 정보를 담고 있는데, 원래 임스 부부가 1968년에 영상으로 제작한 내용을 책으로 옮긴 것이다. 가구와 건축 디자인으로 유명한 임스 부부는 지식과 정보의 영상 작품을 100여 편 넘게 제작했다. 그중 대표적으로 알려진 작품 <파워 오브 텐>은 임스의 놀라운 지식 정보 시각화 능력을 보여 준다. 영상에서는 크기의 상대적 정보를 시각 요소의 연속적 진행과 내레이션으로 전달하는 반면, 책에서는 각각의 주된 이미지와 부연된 일러스트레이션으로 스케일의 차이와 변화에서 생기는 지식 정보의 전달 효과를 증폭시키고 있다.[12.12]

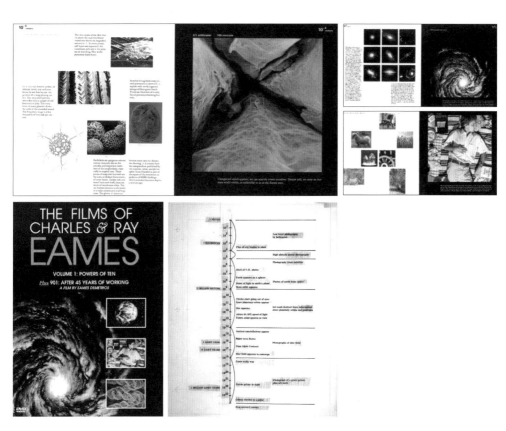

12.12 찰스 & 레이 임스 부부의 『파워 오브 텐』 책자(위), 영상 작품과 시나리오 원본(아래)

사그라다 파밀리아 성당 건축　　스페인의 건축가 안토니 가우디Antoni Gaudí의 사그라다 파밀리아 성당 건축의 지식 정보이다. 사진 및 일러스트레이션, 문자의 적절한 구성으로 성당 건축의 다양한 지식을 보여주며, 특히 성당의 건축 구소와 특징에 관한 정보를 입체적으로 볼 수 있는 팝업북은 매우 정교하고 아름답다. 스페인 바르셀로나에 위치한 이 건축물은 높이 100미터가 넘고, 고딕 양식에 기묘한 표면 장식의 아르누보 스타일이 어우러져 있다. 예수의 탄생, 수난, 영광을 상징하는 세 개의 파사드에는 각자 네 개의 첨탑을 세워 총 열두 개의 탑이 세워졌는데, 각각의 탑은 열두 명의 사도(제자)를 상징한다. 또 중앙 돔 외에 성모마리아를 상징하는 높이 140미터의 첨탑도 세웠다. 가우디가 건축가로서의 열정과 종교적 믿음으로 40년 동안 심혈을 기울인 작품이며, 1935년 스페인 내전 때 건축이 중단되었다가 제2차 세계대전이 끝난 후 재개되었다.¹²·¹³

12.13　사그라다 파밀리아 성당 건축 안내 책자

식품 의약품 식품과 의약품의 정보는 개인의 건강과 생명에 직결된다는 점에서 정보의 정확성과 신뢰성이 우선이다. 대부분의 국가에서는 반드시 국가 검증 기관의 검사와 실험으로 인증받은 식품과 의약품의 정보만을 표시하도록 하고 있다. 미국 FDA가 사용하는 식품과 의약품의 레이블은 정보 디자인의 좋은 사례다. 현재 미국 식품에 반드시 표시하는 영양 성분 레이블[2]은 1994년 버키 벨서가 이전의 것을 시대 상황에 맞게 새롭게 디자인한 것이다.

1960년대에 디자인된 이전의 레이블은 영양 성분 레이블은 영양실조, 구루병, 괴혈병 같은 병을 방지하는 것이 주목적이었던 만큼 필수 비타민과 영양소가 잘 보이도록 디자인되었다. 그러나 비만이 가장 큰 문제가 되었던 1990년대 사회에서는 이를 막기 위해 레이블을 수정할 필요가 있었다. 디자인 과정에서 벨서는 문자에 친숙하지 않은 이들에게는 도표와 아이콘뿐 아니라 마침표, 콜론, 대시까지도 정보 인식에 장애가 된다는 것을 발견했다. 그는 최종적으로 정보의 묶음과 위계 중심으로 레이블을 디자인했으며, 칼로리, 지방, 콜레스테롤 등 비만을 불러올 수 있는 영양소를 강조했다.[3] 과거의 영양 성분 표시가 배고픔을 막기 위한 정보였다면 현재의 레이블은 건강을 중시하는 소비자를 지향한다. 이 사례는 정보 디자인이 사회적 변화에 어떻게 대응하는지를 명시적으로 보여 준다.

최근 소비자에게 정보 전달의 명확성을 더욱 높이고 업데이트된 영양 과학을 반영하기 위해 영양 성분표의 디자인을 변경했다. 활자 크기를 더 키우고 '용량의 크기serving size'와 '용기당 용량amount per1cup'을 구분하고 칼로리와 용량의 글자 크기를 굵게 표시해 칼로리 계산을 더 눈에 띄게 한 것이다. 그리고 각 영양소의 구성 분포(%)를 우선적으로 보이도록 배치를 달리해서 더 명확하게 성분 비율을 파악할 수 있도록 개선되었다.[12.14]

2 Nutrition Facts Label
의약품은 성분 표시supplement facts를 사용하며 기본적인 레이아웃과 표기 방법은 식품의 영양 성분 표시와 같다.

Burkey Belser

3 John Emerson, 「Guns, Butter and Ballots」, 《Communication Arts》, Jan/Feb. 2005, pp.15-16

12.14 식품의 영양 성분 정보 레이블
개선 전(왼쪽)과 개선 후(오른쪽)

의학 지식　　우리의 감각이나 생각으로부터 전달되는 정보는 뇌의 여러 부분에서 처리된다. 어떤 부분은 빛이나 소리와 같은 감각적 정보를 처리하고, 어떤 부분은 수의隨意 운동[4]을 조정하고 지시한다. 또 어떤 부분에서는 미래에 사용할 중요한 정보들을 정리 보관하며, 이 모든 부분들은 신경 심유 조직으로 연결되어 있다. 이러한 뇌 각 부분의 기능은 일부 밝혀졌지만 아직도 그들의 상호 소통 작용에 대한 자세한 것은 완전히 파악되지 않았다. 아래 그림 12.15는 우리의 뇌가 정보를 받고 처리하는 과정을 일러스트레이션으로 시각화한 예로, 의학 관련 지식 정보에서 일반적으로 볼 수 있는 일러스트레이션 다이어그램이다.

4　자신이 마음먹은 대로 할 수 있는 운동

12.15　**뇌의 정보 처리 과정 표현**

길 찾기와 안내

지도란 한 장의 종이 위에 다차원적 세계가
농축되어 있는 일종의 세계 모형이다.

스기우라 고헤이 杉浦康平

길 찾기에는 위치 정보, 경로 결정route decision, 경로 확인route monitoring, 목적지 확인destination confirm 등의 과정이 필요하다. 주변의 정보가 없으면 자신의 위치나 방향을 파악하기 어렵다. 따라서 공간에서 방향 제시는 동서남북과 같은 관념적인 표시보다는 사용자들이 구체적으로 인지할 수 있는 공간의 요소를 활용하는 것이 좋다. 예를 들어 지역을 대표하는 건축물 또는 특이한 인공물 등의 랜드마크를 지도나 안내도에 이용하는 방법이 있다.

경로와 위치 안내가 중요한 정보 시스템으로 다루어지는 것은 대규모의 복합 공간이나 실내 공간의 급격한 증가와 관련이 있다. 특히 지하 공간에서는 쉽게 방향 감각을 잃을 수 있기 때문에 공간과 방향을 안내할 때 더욱 많은 배려가 필요하게 된다. 테마 파크, 쇼핑몰과 같은 대형 공간은 개별 공간의 기능과 성격에 따라 구획으로 나누어지는 경우가 많으므로 거시적미시적 차원으로 분리하여 공간과 방향 정보를 시각화해야 한다.

13.1 암스테르담 스키폴국제공항Schiphol Amsterdam Airport**의 사인 시스템**
항공 이용객들이 찾아가야 할 게이트뿐 아니라
그곳까지 가는 데 걸리는 시간을
게이트 알파벳 안에 흰색으로 표시했다.

1 방향 정보

타이베이 101, 타이베이　대만의 101층짜리 금융 센터인 타이베이 101은 Taipei 101 508미터 높이의 건물로 2004년에 완공되었다. 세계에서 가장 빠른 엘리베이터(1,010m/분)와 지진과 강풍(초당 60미터 이상)에 대비한 내진 설계, 그리고 대나무 이미지를 살린 건축 디자인으로 유명하다. 그림 13.2는 89층에 자리한 전망대를 위한 안내도이다. 전망대에서 내려다보이는 전경을 파노라마식 사진 이미지로 둥글게 연결하여 주요 위치 정보를 보여 준다. 360도 전체를 어안 렌즈로 바라보는 것처럼 전망대에서 바라보는 타이베이 시의 모습을 평면으로 나타냈다. 이미지가 왜곡되어 보이는 단점이 있지만 전체를 한눈에 조망하는 느낌을 줌으로써 전망 타워로서의 특성을 표현했다. 또한 동서남북 방위와 일치시켜 방향 인지가 용이하도록 구성했으며, 전망대 층의 편의 시설과 엘리베이터 위치를 표시하여 이용자의 편의를 돕고 현 위치를 파악할 수 있게 했다.

13.2 **타이베이 101 전망대 안내도**

인사이드아웃 시티 가이드　가로세로 15×10센티미터 크기의 소지하기 편리 Insideout City Guide
한 책자로 만들어진 가이드북으로, 세계 주요 도시 시리즈로 발간되었다. 책
자 안에는 해당 도시의 광역 지도와 도심 지역의 확대 지도를 팝업 형태로 만
들어, 책을 펼치면 자연스럽게 지도를 확인할 수 있다. 책자 중앙부 상단에 부
착된 나침반을 통해 이용자가 방위를 일치시켜 지도를 읽을 수 있으며, 나침
반 아래에는 끼웠다 뺄 수 있는 펜이 있어 책의 메모 페이지에 필요한 내용을
쓸 수 있도록 했다. 여행에 불편함이 없도록 최소화한 크기와 필요할 때 펼쳐
볼 수 있는 팝업 지도, 방위를 확인할 수 있는 나침반과 메모를 위한 필기도구
가 하나로 결합된 이용자 중심의 도시 안내서라 할 수 있다.

13.3 인사이드아웃 샌프란시스코 시티 가이드
팝업북 형태로 상단에 방위를 확인할 수 있도록 나침반이 부착되어 있다.

DDP 길 찾기 정보 디자인　서울의 동대문디자인플라자(DDP)는 비선형 건 Dongdaemun Design Plaza
축물의 공간 안내와 길 찾기 정보 디자인의 대표적 사례로 볼 수 있다. 비정
형에 창이 없는 구조, 지상과의 단차 등, 건축 공간이 갖는 성격을 고려해 이
용자들이 직관적으로 위치, 방향, 경로를 파악할 수 있는 길 찾기 디자인이
필요하다. 출입구 찾기의 어려움 등은 유사시 안전과 직결되므로 반드시 해
소해야 하는 문제다. 이를 위해 DDP 길 찾기 디자인은 사고를 예방하고 이
동 약자 모두가 이용할 수 있도록 했다. 먼저 DDP 주변과 건물들을 존zone
으로 나누어 색상과 건물 명칭의 영문 이니셜로 구분했다. 이어서 이용자 접

근에 따른 단계별 정보 제공을 위해 국문, 영문, 중국어, 일어로 공간별 인지, 안내, 유도, 안전을 위한 사인 디자인을 진행했다. 이는 전체 공간 정보의 기본이 되는 표준 지도의 제작과 종합 안내도, 안내 사인과 디지털 미디어에 적용했다. 모든 디자인은 DDP 브랜드 아이덴티티와 연계해 전체적인 시각적 일관성을 유지했다.

단지 안내 지도

– 공간별 색상 계획 보완
– 배경 색상 조정

– 명도 및 색상 조정

– 색약자 테스트를 통한 색채 보완
– 2F, 4F 동시 표기
– 외관의 입체적 표현

13.4 DDP 길 찾기 정보 디자인
안내 지도 디자인 변화 과정, 외부 종합 안내 사인 디자인

2 공간과 이용 정보

박물관이나 미술관, 그리고 복합 공간과 같은 시설에서는 방향과 경로 등 공간을 찾아가기 위한 정보와 함께 개별 공간, 시설, 행사, 특징 등을 알 수 있는 이용 정보가 필요하다. 근래 들어 테마 파크, 문화 센터, 쇼핑몰 등의 공간이 대형화·복합화되고 실내와 실외의 경계가 모호해지고 있다. 따라서 이용자가 혼란 없이 복잡한 대형 공간을 이용할 수 있도록 필요한 정보를 적절하게 제공하는 것이 필요하다. 또한 공간에 사용되는 다양한 형태의 정보 디자인은 공간의 정체성을 결정지을 수 있는 중요한 요인으로서 공간의 특성을 차별적으로 제시해야 한다. 공간 이용 정보는 안내도, 사인 표지판, 키오스크, 바닥의 방향 표시, 층별 표시 등 다양하게 구성된다.

퐁피두센터 , 파리　프랑스 파리의 퐁피두센터는 현대 미술을 주로 전시하는 전시관이며, 동시에 20세기를 대표하는 건축물이기도 하다. 리처드 로저스와 렌조 피아노의 설계로 1977년 완공된 이 건물은 하이테크 건축의 모범 사례로 꼽힐 정도로, 건축물 구성 자체가 하나의 정보물이라 할 수 있다. 건축물을 유지하는 기능 요소들을 눈에 보이도록 바깥에 배치하고, 통풍은 파란색, 물은 녹색, 전기는 노란색, 승강기는 빨간색으로 채색하여 기술적인 기능을 드러냈다.[13.5]

　　루에디 바우어가 디자인한 안내 시스템은 하나의 보드에 여러 장소의 정보를 안내하는 형식이 아니고 정보에 의한 일종의 공간 확장spatial explosion이라는 개념을 도입했다. 다양한 언어로 표현한 낱말의 콜라주는 안내 시스템에 다중 문화의 성격까지 담는다. 사인은 보드나 보드의 형태가 아닌 곳에도 표시되었고, 네온으로 만든 문자만을 매달기도 했다. 같은 단어를 다양한 언어와 색으로 겹쳐 인쇄한 큰 배너 형식도 있다. 이처럼 독특한 안내 시스템은 공간 정보의 즉각적 인지와 이해를 돕고, 안내 사인 그래픽의 강렬함과 상호작용을 일으킨 공간을 더욱 살아 움직이게 하는 역할을 한다.

Pompidou Center

Richard Rogers

Renzo Piano

Ruedi Bauer

13.5 퐁피두센터 층별 안내도

베트남전쟁 참전 용사 추모비, 워싱턴　　1982년에 개관한 베트남 Vietnam Veterans Memorial
전쟁 참전 용사 추모비는 미국 워싱턴시 더몰 링컨기념관 근 The Mall　Lincoln Memorial
처의 헌법 광장 잔디 비탈길에 있다. 두 면의 검은 화강암 벽이 Constitutional Gardens
서로 완만하게 경사를 이루며 중앙에서 만나는 형식으로 되어
있다. 당시 디자인 전공 대학생이던 마야 린이 디자인한 이 추 Maya Lin
모비는 화강암 벽에 희생자 이름을 새겨 부근 자연환경과 조
화를 이루게 했다.[13.6]

　　이 기념비에는 전쟁에서 희생된 병사 5만 8,196명의 이
름이 사망일 순서대로 새겨져 있다. 이름의 나열은 벽의 가운
데 중심점에서 시작해서 오른쪽 벽 끝까지 이어진다. 그 이후
희생자 이름의 나열은 왼쪽 벽의 가장 먼 지점에서 다시 시작
되어 중심 부분에서 끝이 난다. 즉, 전쟁에서 1959년에 첫 번
째 희생된 병사의 이름과 1975년에 마지막으로 죽은 병사의

이름이 바로 인접하는 것이다. 1959년과 1975년이 벽에 새겨진 유일한 날짜 표시이다.

일반적으로 이름 다수를 나열할 때는 가나다, 혹은 알파벳순으로 하는 것이 원칙이다. 그러나 이 기념비는 전쟁에서 사망 시간의 순서대로 이름을 새겨 놓음으로써 전쟁의 정황을 담고 있다. 특정 희생자를 추모하기 위해 그 이름이 있는 곳으로 다가갈 때 전쟁 당시의 특정 시점으로 찾아간다는 느낌이 들도록 했다. 기념비에 새겨진 이름을 일종의 데이터라고 할 때 이를 어떻게 배열하느냐에 따라 전혀 다른 의미 부여와 가치가 생성된다는 것을 엿볼 수 있는 좋은 예이다.

13.6 베트남전쟁 참전 용사 추모비
검은 화강암이 링컨기념관 앞의 연못을 투영하는 반사면을 형성하여 추모하는 사람들로 하여금 벽에 새겨진 죽은 병사들의 이름 위로 비치는 자기 모습도 보게 해 자신이 기념비의 일부처럼 희생자와 함께하고 있다는 생각이 들게 한다. 1982년 건립된 이 기념비의 디자인은 공모전을 통해 선정되었는데, 예일대학교에서 건축을 전공하던 중국계인 마야 린(당시 21세)의 작품이 당선되어 당시에는 여러 논란이 있었지만 지금은 기념비적인 작품으로 인정받고 있다.

지역 가치를 높이는 지도 그림 13.7은 서울 도봉구 방학3동의 역사문화길 지도다. 북한산 아래 있는 동네로 김수영문학관, 연산군묘, 세종대왕공주묘, 간송 전형필 생가 같은 역사문화 유적과 600년 된 은행나무가 있다. 주민센터에서는 마을의 정체성을 드러내고 지역 주민과 전입자들에게 동네의 역사문

화적 가치를 알리기 위해 지도 디자인을 진행했다. 각 유적지를 드론으로 촬영해 그 형태를 실제와 가깝게 표현했다. 탐방 코스도 개발해 주황색 선으로 표시함으로써 이사 온 전입자에게 마을 투어를 시켜주는 이벤트를 진행했다. 지도 정보 디자인을 통해 지역의 가치를 드러내고 소속감을 높일 계기를 만들 수 있다는 것을 보여주는 사례다.

13.7 서울 도봉구 방학3동의 역사문화길 지도

도쿄인터내셔널포럼, 도쿄 도쿄역과 인접한 도쿄인터내셔널포럼은 여러 규모의 공연장, 전시장, 그리고 대형 유리 아트리움 등 모두 다섯 개의 건물로 구성된 복합 문화 시설이다. 공간미를 강조한 건축으로 유명한 곳이며 건물의 개별적인 형태로 방향과 공간 인지가 용이하다. A동, B동, C동, D동의 4개 공연 건물과 유리 빌딩은 색상으로 구별되어 있으며, 이 색상은 공간의 아이덴티티로 공간 표지와 정보에서도 한결같이 적용된다. 건물 내외부에 설치된 안내판은 해당 색이 차지하는 면적으로 거리를 표현한다. 내부 시설은 건물의 내부 구조를 사실적으로 묘사하여 설명한다.

Tokyo International Forum

13.8 도쿄인터내셔널포럼의 사인 시스템과 공간 안내 정보

미국 국립자연사박물관 VR 투어　미국 국립자연사박물관 VR 투어는 웹을 통해 박물관 내 엄선된 전시 구역을 직접 둘러볼 수 있고, 박물관에서 진행한 연구 내용과 과거에 진행한 전시를 관람할 수도 있다. 전시관을 탐색하려면 바닥에 있는 파란색 화살표 링크를 클릭하거나 오른쪽 상단에 있는 탐색 지도의 내비게이션 기능을 이용한다. 탐색 지도는 각 층의 방을 입체 안내도로 표현해 전시물의 위치와 정보를 탐색하고 바로 이동할 수 있게 했다. 또한 카메라 아이콘을 통해 전시물과 패널을 자세히 볼 수도 있다. 고품질의 입체적인 사진 이미지를 통해 전시장과 전시물의 사실감을 높였다.

National Museum of
Natural History

촐페어라인 탄광　독일 에센에 위치한 촐페어라인 탄광은 1986년 폐쇄되었으나, 2001년 '가장 아름다운 탄광'이라는 공업 문화의 가치를 인정받아 세계 문화유산에 등재되었다. 2005년 촐페어라인공원으로 개장하면서 문화유산을 훼손하지 않으면서 50만 명의 방문객에게 효과적인 길 안내를 도울 수 있는 정보 시스템이 도입되었다. 이 중 하나가 주물로 만든 입체 지도로, 제철을 위한 탄광이 갖는 역사적 의미를 함께 보여 주고 있다.

Zollverein

13.9 미국 국립자연사박물관 VR 투어
Credit: Loren Ybarrondo, Camera: Professional Nikon DSLR,
Software: HTML5, JavaScript naturalhistory.si.edu/visit/virtual-tour

13.10 츌페어라인공원 정보 시스템

포스터 속의 휴스턴 안내도 미국건축가협회(AIA)의 국제회의 포스터는 개

American Institute of Architects

최 도시인 휴스턴 안내 지도를 이용해 각 행사장의 위치 정보를 전달했다. 지

도 안에는 국제회의가 열리는 장소를 숫자와 알파벳으로 표시했다. 이 포스

터는 행사 정보와 지리 정보를 통합하면서 동시에 행사의 특성을 은유적 형

태로 흥미롭게 표현하고 있다.[13.11]

뉴욕 지도 게리 크리그는 추상파 화가 피트 몬드리안의 〈브로드웨이 부기

우기〉(1943)라는 작품의 형식을 이용하여 뉴욕 지도를 디자인했다. 몬드리안

은 뉴욕의 규칙적인 도로망과 역동적인 움직임을 자신의 미술 세계로 표현했

는데, 게리 크리그는 여기에 지리 정보를 결합시켰다. 이 지도는 지리적 정확

성보다 뉴욕의 문화적 자산과 연계하여 지리 정보를 감각적으로 표현한 예

이다.[13.12]

Gerry Krieg

Piet Mondrian
〈Broadway Boogie Woogie〉

13.11 미국건축가협회 국제회의 안내 포스터 (1972) **13.12** 몬드리안의 작품을 이용한 뉴욕 안내도

올림픽공원 보행 정보 안내　서울 송파구에 위치한 올림픽공원은 국내에서 가장 규모가 큰 도시공원으로 많은 시민이 이용한다. 고령화로 보행이 불편한 이용자가 증가함에 따라 유니버설 디자인 원칙을 적용해 보행의 난이도, 구간 긴 거리, 편의 시설 등의 표현을 개선한 안내도다. 경사도와 굴곡을 고려해 보행의 난이도를 3단계로 구분하고, 색상을 달리 표현했으며, 미술관 등 공공 시설물은 입체로 표현해 방향 인지를 용이하게 했다.

13.13 **올림픽공원 보행 정보 안내** 디자인: 스튜디오 MXD

3 교통 정보

교통 정보는 단순한 안내 차원을 넘어 교통 수단과 공간 정보가 통합된 시스템으로서의 정보를 의미한다. 정보를 효율적으로 전달하는 것은 전반적인 교통 시스템을 가장 빠르게 혁신하는 방법이다.[1] 교통 정보 디자인의 중요한 목적은 가장 편리한 방법으로 원하는 목적지에 예견된 시간과 비용으로 도착할 수 있게 안내하는 것이다. 교통 정보 시각화는 교통 시스템 자체의 디자인과 연계하여 이용자들에게 교통 시스템을 이해시키고 원하는 정보를 즉각적으로 정확하게 보여 주는 것이 중요하다. 교통 정보 디자인에는 교통 사인 시스템, 운송 수단, 노선 지도, 시간과 요금 안내, 티켓 판매 등이 포함된다. 거리, 지형 등의 정보가 구체적·사실적으로 제공될 필요는 없다. 추상적인 형태라도 각 지점의 상대적 관계를 인간의 심성 모형과 일치시키는 것이 실제적 묘사보다 효율적일 수 있다.

1 Daniel Cukierman,
Director for Business
Development, Connex

아르헨티나 교통망　　현대의 교통 체계는 사람들의 이동을 넘어 국가 경제와 산업의 핵심 기반 시설로, 지역 간 어떤 교통망이 존재하느냐에 따라 인적 흐름과 지역 성장이 달라진다.

그림 13.14은 아르헨티나 주요 도시 간의 교통망을 시각화한 것이다. 각 도시의 인구 규모와 위상에 따라 1급Tier 1, 2급, 3급 도시로 구분해 각기 지름이 다른 세 개의 원으로 표시했다. 초록색 실선이 철도, 점선이 도로, 심은색 실선이 항공 연결망을 의미한다. 주요 도시는 교통망에서 기점node이 되며 인구 규모와 교통망의 집결도, 그리고 국제 항공의 연결 도시에 대한 정보를 확인할 수 있다.[2]

2 Karen Lewis,
『Graphic Design for Architects』,
Routledge, 2015

13.14 **아르헨티나 교통망**

경성 유람 택시 노선도　　그림 13.15는 경성 유람합승자동차회사에서 발행한
『경성명승유람안내』에 수록된 유람 택시 노선도로 우리나라 해방 이전에 제작
된 것이다. 경성역, 조선신궁, 경성신사, 장충단, 박문사, 동대문, 경학원, 창
경궁, 파고다 공원, 총독부, 박물관, 덕수궁을 유람 코스로 안내하고 있다. 총
소요 시간은 3시간 반이고 오전 9시와 오후 2시로 1일 2회, 동절기에는 1일
1회 출발했다고 한다.[3] 일제강점기 당시 제작된 것이라 표현 스타일이 당시
일본의 다른 지도나 안내도와 비슷하다. 평면적 요소와 입체적 요소를 혼용
하여 표현했으며, 주요 위치 이름을 다른 요소와 구분되도록 세로 형태의 상
자로 강조한 것이 눈에 뜨인다.

『京城名勝遊覽案内』

3 〈신화 없는 탄생, 한국디자인
1910–1960〉, 한가람디자인미술관
기획전, 2004

13.15 일본 이세사원의 여행안내도(위)와 경성 유람 택시 지도(아래)

1950년경 제작된 일본의 이세사원 여행안내 지도는 철도 교통망을 2차원 평면으로 도식화하고
3차원 시점의 전경을 결합한 표현 형식으로 경성 유람 택시 노선도와 유사하다.

브리스틀시의 안내판 대중교통을 이용하려는 보행자에게도 교통 정보는 Bristol City
매우 중요하며, 교통 정보는 공간과 방향 정보와 함께 제공하는 것이 효과적
이다. 도시에는 버스, 택시, 지하철, 모노레일 등의 다양한 유형의 대중교통
과 역, 주차장 등의 교통 시설이 존재한다. 메타디자인이 디자인한 영국 브 MetaDesign
리스틀시의 안내판information map은 도시의 지도, 사인 시스템, 교통 안내를
통합하여 제시한다. 이 디자인의 혁신성은 안내판을 보는 사람의 시점과 실
제 방향을 일치시켜 안내판을 보는 즉시 방향을 명쾌하게 알 수 있게 한 점
이다. 버스, 택시, 선박, 주차장 등 대중교통 관련 시설은 사각 아이콘으로 주
목성을 높였다.

13.16 **브리스틀시의 도시 안내도**

시간축 지도　　스기우라 고헤이는 오사카, 나고야, 도쿄 중심으로 특정 지역에 갈 때 걸리는 소요 시간을 일본 지도에 기초하여 디자인했다. 각 도시를 중심으로 대중교통을 이용한 최단 시간을 축으로 재편성한 것으로, 어떤 도시를 중심으로 하느냐에 따라 일본 지도의 모습이 전혀 다른 형태로 변한다. 이 지도를 통해 하나의 지역과 다른 지역이 어떤 관계에 있는지를 알 수 있을 뿐만 아니라 대도시 중심에서 멀리 떨어진 곳일수록 자연이 그대로 보존된 소중한 곳이라는 것도 알 수 있다.

13.17 **스기우라 고헤이의 시간축 지도**

일본 후쿠오카 지하철 교통 정보 시스템 후쿠오카 지하철 교통 정보 시스템의 福岡

디자인 목표는 모든 사람을 위한 디자인, 즉 유니버설 디자인이다. 일반인뿐
만 아니라 휠체어 이용자도 고려한 정보 게시물의 높이, 이용자의 혼란을 예
방하고자 모든 지하철역에 한결같이 적용한 정보 그리드 시스템, 그리고 외
국인을 배려한 안내 표지판 등이 유니버설 디자인의 목표 아래 통합적으로
디자인되었다. 정보 시스템은 전체적으로 적용된 지하철 사인 시스템과 각
역의 지역적 특성을 시각화한 심벌 디자인으로 구성된다.

13.18 후쿠오카 지하철 안내 시스템

서울 지하철 지도 디자인 서울 지하철 지도를 기존 형식과 다르게 디자인한 사례이다. 한강이 횡으로 가로지르는 서울의 지형적 특징을 태극 문양으로 형상화하여 서울의 이미지를 강조한 것이 흥미롭다. 또한 경복궁을 중심으로 4대문이 둘러싸고 있던 옛 서울의 영역을 표시하여 역사적 맥락을 보여 주고 있다. 일반적으로 지하철 지도는 많은 정보로 인해 복잡하게 보일 수밖에 없는데, 이 지도는 수많은 노선과 역의 정보를 색채로 분명하게 지각할 수 있게 하였다. 또한 주요 소재지를 세련된 픽토그램으로 보여 주고, 특히 기존 지도와 달리 지하철 환승역에서 환승 거리도 인지할 수 있도록 하였다. 전체적으로 시각 요소들이 균형 있고 적절하게 구성되어 서울의 이미지를 부각시키는 특징이 있는 디자인이라 할 수 있다.

13.19 **제로퍼제로의 서울 지하철 지도**

구글 어스 검색 사이트 구글에서 2005년부터 제공한 구글 어스Google Earth는 지구 곳곳의 모습을 위성사진으로 구축했다. 구글의 존 행크가 개발해 서비스를 시작한 후 1년 만에 1억 건 이상의 다운로드 건수를 기록했다. 지구상의 모든 지역 정보를 3차원 입체 영상처럼 보는 것이 기본적인 정보 콘텐츠다. 네티즌들이 좋아하는 곳은 팁을 붙여 지역 정보나 교통 정보를 알려주며, 모든 지역의 정보를 통합해 새로운 정보 제공형 브라우저를 목표로 한다. 또한 다양한 주제의 정보를 제공하는데, 지역별 미세먼지 상태를 보여주는 에어맵air map이 대표적이다. 지도 영역을 우주 공간까지 확장해 태양계 행성 표면과 지명 정보도 볼 수 있다.

John Hanke

13.20 **구글 어스**
earth.google.com

시스템과 디지털 공간

데이터의 점들을 조금씩 연결하여
보이지 않던 정보의 형태를 완성해 가는 과정은
한 사람의 디자이너를 매료시키기에 충분하다.

오타 데쓰야 大田徹也

1 시스템 정보

시스템은 제품을 포함한 서비스의 경험 체계를 포함하는 개념이다. 물리적 제품이 될 수도 있고 가상적 서비스도 될 수 있다. 시스템 정보를 효율적으로 전달함으로써 시스템의 이용 가치를 높일 수 있는데, 제품의 기능과 구성 요소, 사용법과 구입 방법, 서비스 체계 등으로 이루어진다. 매뉴얼 등이 인쇄 매체, 인터랙티브 미디어나 영상을 통해 다양하게 제품과 서비스를 사용자와 연결한다. 사용자의 감성과 편의를 고려하는 사용자 경험 중심의 서비스와 제품 정보 전달이 중요한데, 디지털 미디어는 사용자가 시스템을 간접적으로 경험해 보고 그에 대한 이해와 흥미를 갖게 해 정보를 자연스럽게 전달한다. 공공 및 상업적 서비스를 위한 정보도 목적에 따라 다양하게 분류되는데 이는 물리적이기보다는 추상적 개념이므로 사용자에게 유용한 정보가 되려면 구체화하고 시각화해 사용자에게 전달해야 한다.

나이키 커스터마이징　소비자가 매장 방문 없이 가상공간에서 자신의 취향에 따라 스스로 제품을 디자인해 자신만의 개성적인 운동화를 경험해 보고 구매할 수 있는 시스템이다. 제품의 형태, 크기, 색상, 브랜드, 구매 등의 정보가 있으며, 운동화의 크기와 색상 선택, 자신의 ID 부착, 쇼핑 카트에 담기, 주문 등의 과정에 필요한 쉬운 인터페이스로 디자인되었다. 색상이나 모양의 즉각적인 선택이 가능한 사용자 인터랙션으로 운동화에 다양한 취향의 디자인을 최대한 적용함으로써 제품 구매를 자극하는 흥미로움이 있다.

　디자인은 3단계로 구성되어 있다. 먼저 성별과 가격대를 선택하고 선호하는 신발 스타일에 다양한 색을 적용해 볼 수 있다. 이어서 그 색 신발의 전후좌우 모습을 돌려서 확인하며 신발의 크기도 적용한다. 다음으로 신발 표면의 영역별 패턴이나 색상, 로고를 골라서 적용해 볼 수도 있다. 단계별로 진행되는 커스터마이징을 위한 정보 구성과 인터랙션이 간결하게 디자인되어 사용성이 좋다. 인터랙션으로 운동화에 대한 다양한 취향의 디자인을 최대한 적용함으로써 제품 구매를 자극하는 흥미로움이 있다.

1단계　신발 디자인 선택
2단계　색상 및 크기 선택
3단계　로고 및 패턴 선택

14.1　나이키 커스터마이징 웹 사이트

Mindling

마음 치료를 위한 마인들링　마인들링은 대면 치료 프로세스와 유사하게 온라인 플랫폼에서 치료사나 의사 없이 마음 치료를 수행할 수 있는 앱으로, 마음치료에 대한 신체적심리적경제적 장벽을 낮추었다. 주요 실행 단계는 세 가지로 구성되어 있다. 먼저 스마트폰 카메라가 손가락에서 감지한 심박 변이도를 기반으로 사용자의 스트레스와 회복 탄력성을 측정한다. 이어서 사용자의 스트레스 패턴을 파악하기 위한 심리 평가를 진행한다. 마지막으로 이런 생물학적 신호와 스트레스 패

턴을 기반으로, 사람의 개입이 없는 입증된 치료 사례(예: 스키마 치료, CBT, ACT)로 구성된 사용자 개인 맞춤형 디지털 치료 프로그램을 권장한다. 사용자가 임무를 잘 이해하고 진행할 수 있도록 대화하듯이 진행되는 정보 구성과 인터랙션이 자연스럽다.

14.2 마인들링 앱 인터페이스

트랙시스 정보 공간 미국 맨해튼의 트랙시스는 디자인 건축 회사 젠슬 Traxys
러와 협력해 디지털과 아날로그를 접목한 자사 비즈니스에 관한 정보 공간 Gensler
Headquarters을 설치했다. 이 전시 설치는 회사를 상징하는 미네랄 광물을 보여
주는 LCD 화면으로 시작해 일상에서 광물의 중요성을 디지털 영상으로 보
여 준다. 영상의 스토리라인은 주기율표를 이용해 구성했으며, 주기율표에
는 안내 정보와 광물 표본을 그래픽과 사진으로 생생하게 표현했다. 역동적
인 시각적 경험을 위해 원자재 산업의 기술적 특성을 시각화해 회사의 정체
성과 자긍심을 심어주려는 의도다.

　설치 구성은 네 개의 초박형 베젤 LCD와 미네랄을 보여주는 맞춤형 투
명 LCD, 그리고 특수 제작된 라이트 박스로 되어 있다. 디스플레이에 인접
한 네 개의 화면은 브랜드 동영상과 함께 각 재료가 없는 세상을 묘사하는 열
개의 단편 영상을 통해 트랙시스의 가장 중요한 광물임을 강조하고 있다. 원
자재인 광물과 디지털 기술을 통합해 정보 콘텐츠의 적절한 균형을 유지하
고자 했으며, 회사의 중심 사업을 생생하게 경험하게 하는 것이 이 프로젝트
의 목적이다.

14.3 **트랙시스 로비의 정보 공간**

\,

자동차 매뉴얼　소형자동차 미니는 자동차 보닛bonnet에 헤드라이트가 함께 Mini
있다. 미니의 이러한 제품 특징을 그림 14.4와 같이 헤드라이트로 나무에 있
는 고양이를 비추는 일러스트레이션으로 표현하고, 자동차의 배터리가 방전
되었을 때 다른 차의 배터리와 연결하여 시동을 돕는 점프jump는 다른 사람
과의 악수로 설명한다. 딱딱한 정보에 재미있는 부가 요소를 넣어 사용자가
정보를 추리하는 인지적 재미를 주는 사례이다.

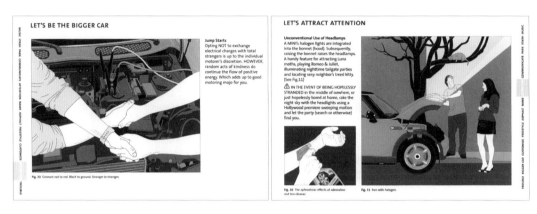

14.4 **소형 자동차 미니의 제품 정보 표현** 점프선 연결(왼쪽), 보닛에 붙은 헤드라이트(오른쪽)

2 디지털 공간

디지털 공간에서 생성되는 방대한 데이터의 변화와 상호 연관성은 다양하고
실험적인 방식으로 시각화할 수 있으며, 이들 관계를 유기적으로 연결하고
효율적으로 보여 주는 것이 중요하다. 디지털 공간의 정보 시각화는 정보 조
직화로써 데이터의 관계를 연결하는 매핑에서 시작되며 계층화해 보여 주는
것이 보편적이다. 계층 구조는 정보를 위계적으로 배열하는 형식으로 디지
털 정보에서 다양한 형태로 응용된다. 그림과 같이 수직과 수평으로 정보를
배열해 여러 방향에서 정보를 읽을 수 있는 도로 지도 같은 H자 형식, 중앙을
기준으로 사방으로 뻗어 나가는 방사 형식의 계층 구조가 활용된다.

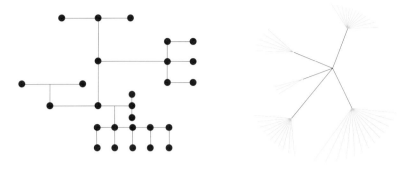

14.5 **가상공간에서 정보 매핑 형식**

디지털 공간을 대표하는 웹이나 3차원 VR 공간은 책처럼 페이지를 제공할 수 있지만, 링크를 통해 순서와 관계없이 이동할 수 있다든지 사방을 동시에 볼 수 있어 책과 같이 물리적 형태에서의 시작이나 중간, 끝의 구별이 없다. 디지털 공간이나 웹 사용에 관한 정보 매핑을 위해서는 서버 로그파일[1]을 통해 사용자의 사용 패턴에 대한 데이터를 모을 수 있다. 하지만 그것은 일종의 데이터이며 이것을 의미 있게 조직해 정보로 만드는 것이 문제이다. 즉, 특정 사이트에서 사용자의 위치가 어디인가, 어떻게 이용되고 있는가, 사용자가 페이지나 공간을 방문하는 빈도는 어떠한가, 제공된 정보가 방해 요소 없이 사용자에게 도달하고 있는가 등에 대한 정보를 시각화하는 예를 통해 볼 수 있다.

베일런스 그래픽 디자인과 컴퓨터 공학을 전공한 벤 프라이는 많은 양의 데이터를 흥미로운 시각적 구조로 보여 주는 시스템을 구축했다. 가상 환경 속에서 개개의 데이터를 살려 성장하는 요소로 다루는 시스템으로 이를 유기적 정보 디자인organic information design이라고 하고, 이 개념을 그의 실험적 소프트웨어인 베일런스[2]에 적용했다. 그는 많은 문자가 포함된 책이나 웹 사이트의 정보, 금융 데이터의 처리 등과 같은 추상적 정보를 가장 잘 이해하는 방법을 연구했다. 그리고 마크 트웨인의 『지중해 유람기』[14.6]에서 사용된 단어들의 시각적 확장을 시도했다. 트웨인의 작품에 나오는 단어들에 공간의 깊이

1 server logfile
웹 사용자의 입력 경로, 시간, 위치, 사용 서버 등의 데이터를 기록한 파일을 의미한다.

Ben Fry

2 valence
benfry.com/valence/

를 더하여 어두운 3차원 가상공간에 살아 있는 유기적 식물과 같은 형태로 표현했다. 베일런스는 책에서 등장하는 주요 단어들이 노드가 된다. 문장 안에서 두 개의 단어가 인접해 나타날 때에 가지가 뻗어 나와 두 단어를 연결한다. 연결 방법에 대한 규칙이 정해지고 이 프로그램이 책을 읽어 가면 단어들은 3차원 공간에 배치된다. 특정 단어가 등장하는 빈도를 표시하는 것으로, 자주 쓰이는 것은 바깥쪽으로 배치되고 덜 쓰이는 것은 중앙에 배치된다.

 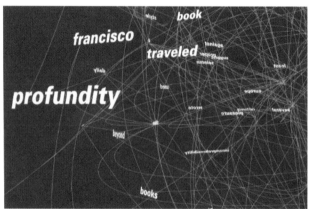

14.6 마크 트웨인의 『지중해 유람기』(왼쪽), 베일런스(오른쪽)

이 프로젝트는 각 단어가 등장하는 횟수를 표현하는 것이 아니라 한 권의 책에서 사용되는 단어들이 얼마나 다양한지, 어떻게 관계를 맺고 있는지를 시각화한 것이다. 벤 프라이의 디자인은 데이터가 입력되면 3차원 공간에서 정해진 규칙에 따라 데이터들이 의미 있게 배열되고 계속 그 구조가 변해 간다. 각 단어는 일종의 데이터로서 별 의미가 없지만 가상공간에서 이들이 계속 움직이면서 위치가 이동되고 관계가 형성되어 의미 있는 정보로 드러난다.

14.7 **미국 일리노이주 150개의 명소 AIA Illinois: 150 Great Places**

일리노이 건축 150선 2018년 미국의 AIA 일리노이는 일리노이주의 200주년을 기념하기 위해 건축가, 지역 공무원 및 기타 기관으로 구성된 위원회에서 선정한 최고의 건축 명소 150개를 결정했다. 이 목록이 있는 웹사이트는 연도별, 유형별, 지역별 선택 옵션과 섬네일 사진 이미지를 통해 검색할 수 있게 했다. 또한 도시 계획가, 조경가, 지역 공예가 및 건축업자의 작품을 포함해 다양한 유형의 디자인 창작물을 선정했다. 특히 강조하는 것은 도시와 마을, 그리고 개별 건축가가 설계한 구조물에서 생성된 집합적 장소 감각이다.

American Institute of
Architects Illinois

14.8 **NASA의 기후 소용돌이 시각화**

GISS,
Goddard Institute of Space Studies

기후 소용돌이 프로젝트 '기후 소용돌이Climate Spiral'는 기후 변화에 대한 다이내믹 정보 시각화로, 영국 레딩대학교 국립대기과학센터의 과학자 에드 호킨스가 디자인한 프로젝트다. 온도 데이터는 NASA 고다드우주연구소의 지구 표면 온도 변화 추정치GISTEMP v4를 기반으로 했다. 지난 1880년부터 2022년까지 기후의 변화가 어떻게 나타났는지를 연도별 온도 변화로 보여 준다. 원 하나에 1년간의 월별 온도를 표시했으며, 원

이 더해지고 점점 확장되면서 142년 전체의 연평균 온도로부터 해마다 −1도에서 +1도 사이의 평균 온도 변화 과정을 보여준다. 이어서 쌓인 원들이 소용돌이 모양으로 세워지면서 1900년대 후반부터 평균 온도가 급격히 상승했다는 것이 드러난다. 온도가 상승한 연도를 붉은색으로 표시해 기후 변화의 심각성을 강조했다.

기후 이동성　　기후 변화로 인한 강제 이주를 가리켜 '기후 이동성'이라고 한다. 해수면 상승, 극심한 홍수나 가뭄, 물 부족과 농작물 감소 등으로 인한 기후 이동성은 세계 곳곳에서 일어난다. 아래 그림은 아프리카 대륙에서 나타나는 기후 이동성을 비롯해 기후 변화로 인한 영향을 보여주기 위한 시각화 사례다. 지도는 아프리카 각 지역의 심각한 기후 상황을 물의 가용성, 홍수, 기후 이동성에 관한 데이터로 구분해 지리 정보에 매핑해 보여 준다.

Climate Mobility

| 물 가용성 |

식량과 경제 활동에 필수적인 물의 가용성은 기후 영향으로 인해 시간이 지남에 따라 변해 갈 것이다. 지도에서 파란색을 물의 가용성이 높은 곳이고 갈색은 낮은 곳이다. 더 오래, 더 자주 지속되는 극심한 가뭄으로 인해 물 부족은 인간 이동성의 주요 원인이 된다.

| 홍수 |

홍수는 2000년부터 2020년까지 아프리카에서 발생한 모든 재해의 80%를 차지했다. 지도에서는 기후 변화로 인해 2050년까지 심각한 홍수와 범람 위험이 예상되는 지역을 파란색의 채도 단계로 보여주고 있다. 홍수 위험에 따라 인구 이동의 가능성을 홍수의 면적과 깊이에 의해 추정해 볼 수 있다.

| 기후 이동성 |

이 지도에서는 기후 변화의 악영향으로 인한 인구 이동 현상을 보여 준다. 지역을 그리드로 구분해 떠나는 인구가 많은 곳은 빨간색으로, 들어오는 인구가 많은 곳은 녹색의 단계로 표시했다. 이 정보는 2030년 이후 2050년까지 기후 변화로 인한 인구이동 데이터를 통해 인구 변화 예측을 설명한다.

14.9 물 가용성의 정보 시각화

건물 옥상 정보의 시각화 시스템　네덜란드 건축회사 MVRDV는 로테르담시의 건물 옥상 정보의 시각화 시스템인 루프스케이프RoofScape를 개발했다. 이 시스템은 전문가와 일반인 모두를 대상으로 건물 지붕의 활용을 포함한 도시 계획에 참고할 수 있을 만큼 상세하고 사용하기 쉽게 디자인되었다. 루프스케이프는 로테르담시의 기존 옥상 표준 규정을 기반으로 했는데, 이 표준 규정은 지붕이 지원할 수 있는 용도에 따라 일곱 가지 색상으로 각각의 적합성을 평가한 것이다. 가정이나 사무실처럼 비교적 무거운 추가 구조물(보라색), 태양광 패널 또는 풍차 같은 에너지 생성 인프라(노란색), 녹지 및 기타 생물 다양성(녹색), 빗물 수집 및 저장(파란색), 건물의 기술 장비 수용(회색), 새로운 사회적 공간 추가(빨간색), 도시 교통 및 이동성 개선(주황색) 등 지붕의 적합한 용도를 보여준다. 도시의 디지털 트윈을 사용해 각 건물의 높이, 지붕 면적, 밀도 및 지붕 경사를 분석하고 이 데이터를 결합했다. 또한 건물 기능, 연식, 에너지 생산 잠재력, 조망권 및 소유 상태 같은 정보도 제공한다. 사용자는 건물 지붕에 배정된 특정 색상이 붙은 이유를 더 깊이 알아볼 수도 있다.

14.10 홍수 예상 정보 시각화

14.11 기후 이동성 예상 정보 시각화

14.12 건물 옥상 정보의 시각화 시스템

이용자가 참여해서 만든 이동 약자 안내 지도: 모두의 드리블

2022년 기준 우리나라 등록 장애인은 총인구의 5.2%이며 고령화에 따라 앞으로 보행 등 활동이 불편한 인구도 빠르게 증가하고 있다. 우리 사회에는 장애인, 고령자, 임산부, 어린이, 외국인, 일시적 보행 약자 등 다양한 유형의 신체적, 인지적 불편을 가진 사람들이 존재하며, 이들 모두가 차별 없이 안전하고 편리한 생활을 영유할 수 있는 환경과 서비스를 만들어야 한다. 성별, 연령, 장애 유무, 국적 등에 관계없이 사회 구성원 모두가 차별 없이 안전하고 편리한 환경과 서비스를 제공하는 디자인을 유니버설 디자인이라고 하며, 우리나라에서도 장애인등편의법, 교통약자법, 보행안전법 등을 통해 장애인, 고령자, 임산부 등에게 동등한 편익과 안전을 보장한다.

정보 디자인 관점에서 유니버설 디자인의 적용은 시각 장애인을 위한 점자 지도와 음성 안내 정보 시스템처럼 정보 제공 방법을 다양화하거나, 인지 능력이 저하된 고령자가 사용하기 편리한 앱과 웹 등의 정보 서비스, 외국어를 위한 다국어 표기, 그리고 유니버설 디자인 시설물 안내 정보 등이 있다. 유니버설 디자인 가운데 건축과 환경에서 장애인, 고령자, 임산부 등의 이동 불편 요소를 제거하는 것을 무장애barrier free라고 하며, 우리나라의 공공 건축물은 단차를 없애고, 수직 이동을 위해 경사로, 엘리베이터 설치 등의 무장애 건축을 원칙으로 하고 있다. 휠체어와 유모차를 이용해야 하는 사람들은 계단뿐 아니라 작은 단차에도 이동에 불편을 겪을 수밖에 없다.

2020년부터 한국프로축구연맹(K 리그), 하나금융그룹, 사회복지공동모금은 지체 장애인, 고령자, 유아 동반자 등의 이동 약자들이 축구장을 쉽게 찾아올 수 있도록 '모두의 드리블' 캠페인을 진행했다. 이 캠페인은 '모두의 축구장, 모두의 K리그'라는 이동 약자 접근 환경 개선 사업의 일환으로, K리그 팬들이 직접 이동 약자 지도 제작에 참여해 이동 약자가 겪는 불편함에 공감할 기회를 제공하고, 휠체어가 갈 수 있는 접근 경로(안내도)를 사용자 관점에서 제작했다.

C3.1 모두의 드리블 미션

이 캠페인의 핵심 콘셉트는 '공이 갈 수 있는 길이라면 휠체어도 쉽게 갈 수 있을 것'이라는 아이디어로, 경기장을 찾는 K리그 팬들에게 공을 드리블해 경기장 내부까지 도착하는 미션을 제시했다. 참여자들은 이동 경로에서 계단이나 턱을 만나면 돌아가고, 공을 지면에서 튕기거나 들지 않고 오로지 드리블로만 경로를 찾아가도록 했다. 축구공에는 GPS를 탑재해 이벤트 참여자들이 드리블로 이동한 경로가 데이터로 기록되었으며, 휠체어가 이동할 수 있는 최적의 경로를 파악했다. 이를 바탕으로 이동 약자 안내 지도인 '모두의 축구장'을 제작해 웹을 통해 배포했다.

C3.2 드리블로 경기장 내부 목적지로의 미션을 수행하는 참여자

C3.3 캠페인에 참여한 축구팬들의 드리블을 통한 이동 경로 (제주월드컵경기장)

세계의 많은 도시가 유니버설 디자인 안내도를 제작할 때 휠체어 이용자를 참여시킨 것에 비해, 이 캠페인은 축구 팬들이 참여해 게임 방식으로 진행되어 참여의 재미를 제공하며 다양한 경로를 확인하고 얻은 결과에서 최적의 경로를 선정할 수 있게 했다. 캠페인에 참여하는 과정에서 많은 사람이 평소 잘 느끼지 못했던 이동 약자들의 불편을 인식함으로써 사회적 관심과 공감을 갖게 했다.

C3.4 K리그 경기장별로 제작된 '모두의 드리블' 캠페인의 이동 약자 안내도

이동 약자에 대한 공감, 참여의 재미, 아이디어 등에 높은 평가를 받아 2022 클리오 스포츠 어워드Clio Sports Awards에서 금상을 수상했다.

C3.5 버스를 이용한 이동 약자의 경로 정보 (수원월드컵경기장)

5 정보 디자인의 미래

정보와 패러다임의 변화

정보와 패러다임의 변화

미래는 이미 여기에 있다.
단지 고르게 분배되지 않았을 뿐.

윌리엄 깁슨 William Gibson

1 지능 정보 사회의 진화

정보 기술의 혁신에 의해 정치, 경제, 문화 등 사회 구조 전반에 걸쳐 정보와 지식의 가치가 높아지는 사회가 정보 사회다. 정보 사회를 경제적 관점으로 이해하기도 하고, 산업 사회의 연장으로 이해하는 학자도 있다. 미래 지식 정보 사회에 대해 낙관적인 주장을 하는 학자들[1]은 새로운 기술에 기반한 뉴 미디어의 확산을 통해 산업 사회와는 다른 새로운 사회가 도래한 것으로 본다. 산업 사회의 표준화, 대량화, 동시화, 권력 집중의 원리가 네트워크로 연결된 정보 사회에서는 분권화, 탈집중화, 개인화 같은 사회 원리에 의해 대체된다. 즉 산업 사회와의 단절이라고 주장하는 것이다. 이런 주장은 정보 사회가 소모되지 않는 무한의 자원인 정보를 생산, 분배하는 정보 기술에 바탕을 두고 있기에 가능하다는 인식을 바탕에 둔다. 이와 달리 정보 사회를 산업 사회의 연속선상에 있다고 보는 시각, 그리고 이를 절충한 현실적인 시각이 존재한다.

　이런 정보화 사회는 빅데이터 기반의 인공지능이 무한한 지식 정보를 제공할 수 있는 '지능 정보화 사회'로 진화했다. 정보 사회가 인터넷 네트워크를 바탕으로 자동화와 기계화를 시작한 것이었다면, 지능 정보 사회는 더 진

[1] 앨빈 토플러Alvin Toffler, 제임스 마틴James Martin, 존 나이스비트John Naisbitt, 프레드릭 윌리엄스Fredrick Williams 등이 여기에 속한다.

보한 기술을 바탕으로 정보의 생산유통 또는 활용을 기반으로 지능 정보 기술이나 그 밖의 다른 기술을 적용해 다양한 활동을 가능하게 하거나 그런 활동을 효율화·고도화하는 것을 말한다. 인공지능AI에 데이터 활용 기술인 사물 인터넷IoT, 빅데이터Big data, 클라우드Cloud, 모바일Mobile이 결합되어 AI+IBCM으로 표현되는 지능 정보 기술이다. 즉 연결과 지능을 기반으로 하는 사회이고 정보만 아니라 정보에 지능이 결합되는 사회로 인간과 사물이 함께 지능을 가지고 주도하는 사회라고 할 수 있다. 지능 정보 사회에 대한 시각은 어떤 측면을 강조하느냐에 따라 다양해질 수 있지만, 기술과 인간의 의지가 상호 결합해 형성된다는 지식 정보 사회의 기본 원리는 변하지 않을 것이다.[2]

2 오택섭, 강현두, 최정호,
『미디어와 정보사회』, 나남출판,
2003, pp.221-224

우리 삶에서 정보가 차지하는 비중은 매우 크며 정보를 효율적으로 활용하기 위한 디자인의 역할도 달라질 것이다. 과거 정보의 교환, 즉 커뮤니케이션의 변화가 사회 패러다임을 변화시키곤 했다. 문자로서 정보 저장을 가능하게 한 인쇄술은 서구 사회에서 종교 혁명을 불러왔고, 라디오와 TV 등장은 대량 소비 사회를 촉진했다. 디지털 시대의 인공 지능과 가상공간 기술은 정보의 활용을 혁신하고 있다. 지능 정보화 시대의 특징을 아래와 같이 정의해 볼 수 있다.

첫째, 행동 패턴 기반의 개인 맞춤화customization다. 지능 정보 사회는 이용자 개별 맞춤형이 중심이 된다. 지능화로 인해 규모의 경제가 축소되고, 소규모 서비스와 소수 대상이 주류가 된다. 개인의 행동 패턴을 기반으로 사용자 성향에 특화된 추천형 서비스를 제공하는 등, 서비스 개선에 알고리즘 기술이 다양하게 적용된다. 전통적 매체를 통한 정보는 동일한 정보를 대규모의 수용자에게 일방적으로 제공하지만, 인터넷이나 SNS, 인공 지능 기반 매체에서는 개별 수용자들이 각기 다른 방식으로 정보를 받아들이고 반응한다. 많은 정보 가운데 사용자와 사용자 환경에 맞는 정보만을 선별적으로 제공하는 것이다. 예를 들어 등산을 좋아하는 사용자에게 제공되는 기상 정보는 날씨, 해당 기상 조건에 등산하기 좋은 산, 복장, 교통편, 지역 축제나 특산품, 산악회 안내 등을 맞춤식으로 제공하는 것이다.

둘째, 멀티모달의 직관적 경험이 중시된다. 사용자가 시스템의 언어를 배워야 하는 기존 인터페이스 방식과 달리 멀티모달 내추럴 인터페이스multimodal natural interface는 시스템이 사용자의 언어를 이해한다. 인간이 시스템에 적응하는 대신 시스템이 인간에게 적응하는 것이다. 이는 사용자의 본능과 행동을 활용해 한층 직관적인 경험을 제공한다는 의미다. 이런 시스템은 시각, 청각 등 여러 감각적 수단의 인터페이스를 통해 정보를 주고받는 멀티모달 인터페이스 형식이 된다. 인공 지능을 통합하고 터치 인터페이스, 음성 인식 시스템 및 제스처 기반 컨트롤에서 뇌-컴퓨터 인터페이스에 이르기까지 모든 것을 활용할 수 있다. 따라서 인간과 디지털 기술의 상호 작용에서 새로운 시대의 문턱에 서 있는 지금, 이런 인터페이스가 어떻게 진화했는지, 어디로 향하는지, 우리가 장치 및 주변 세계와 상호 작용하는 방식을 어떻게 혁신할 것인지 대한 탐구가 필요하다.

15.1 **나이키 운동 데이터와 애플의 정보 통합**

셋째, 생산과 소비의 구분이 없다. 영향력 있는 1인 미디어가 세상의 모든 지식과 정보를 전달하는 핵심적인 매체가 되었다. 사용자가 직접 제작한 콘텐츠(UCC, User Created Content) 동영상과 자료들은 방문자 개인에게 흥미만 주는 것이 아니라 유익한 지식과 정보를 제공하고 사회적으로도 큰 영향을 미치기도 한다. 디지털 기술이 보편화되고 개인들이 이미지, 텍스트, 동영상, 사운드 등을 손쉽게 편잡재가공할 수 있게 되면서 기존의 정보 수용자들은 소비자가 아니라 생산자가 되며, 이런 현상은 모바일이나 인공 지능 등의 디지털 트랜스포메이션 digital transformation이 심화할수록 더욱 두드러지게 된다. 이런 의미에서 과거 제품에서 등장한 개념이었던 프로슈머[3] 같은 역할을 정보 수용자가 하는 것이다.

넷째, 정보 간의 상호 연계와 통합이 확대된다. 디지털 기

3 Prosumer
영어의 생산자producer 혹은 전문가professional에 소비자consumer가 결합된 신조어. 소비자이면서 제품 생산에 기여하고 비전문가이지만 타 전문 분야에 기여한다.

술은 문자, 이미지, 사운드, 동영상과 같이 그 속성과 형태가 다른 콘텐츠를 하나로 통합 가능하게 했다. 이처럼 과거의 디지털 기술이 매체의 통합을 실현했다면, 새로운 디지털 기술은 시간과 공간, 그리고 목적을 달리하는 정보를 히나로 통합하게 할 것이다. 예전에 대중매체가 진하는 뉴스, 학교에서 배우는 지식, 그리고 사람들과 대화를 통해 얻는 이야기, 자신의 건강 진단서 등은 서로 다른 정보처럼 인식되고 다루어졌다. 디지털 기술은 매체와 양식이라는 형식적 통일에 기여했다면, 정보의 통합 네트워크는 성격이 다른 지식과 정보들의 유기적 결합을 가능하게 하며, 사용자의 요구에 따라 결과를 만들어 내는 생성형 AIGenerative AI 같은 기술을 통해 지식 정보를 즉각적으로 활용할 수 있다.

다섯째, 윤리와 문화적 속성이 강조된다. 리처드 솔 워먼Richard Saul Wurman은 정보의 유형을 다섯 개의 링으로 구분하면서 가장 상위 개념의 정보 유형으로 문화적 정보Cultural Information를 꼽았다. 정보를 안다는 것과 공유한다는 것은 분명히 다르다. 정보가 활용되는 지역, 문화, 종교, 언어 등에 의해 문화적 차이가 존재하며, 이 차이는 정보의 생성, 유통, 소비에도 영향을 미친다. 또한 지능 정보화를 통해 사회구성원의 행동 방식가치관규범 등의 생활 양식도 영향을 받는다. 그러면서 지능 정보 기술의 개발과 서비스의 제공이용 과정에서 인간 중심의 지능 정보 사회의 구현을 위해 개인 또는 사회 구성원이 지켜야 하는 가치판단 기준이 중요해졌다.

그림 15.1을 보면 나이키의 운동 데이터가 애플 워치에 연결되어 사용자에게 정보가 제공된다. 사용자는 운동 기록의 변화와 비교 등을 통해 자신의 건강을 관리할 수 있으며, 워치를 통해 신발 끈을 조여주는 맞춤형 정보 서비스를 한다.

정보 사회가 인류에게 많은 혜택과 편의성을 제공할 것은 틀림없는 사실이나 동시에 불안 및 위험 요소도 함께 존재한다. 대표적인 위험성으로 개인 정보 누출, 사생활 침해, 익명성, 그리고 가짜 정보와 정보 과다로 인한 스트레스 등을 꼽을 수 있다. 정보는 최종적으로 정보 디자이너의 손을 거쳐 수용자에게 전달되는 만큼 이에 대한 분명한 인식과 태도를 갖는 것이 필요하다.

2 정보 기술의 발전

지금까지 정보 디자인은 그 시대의 경제, 사회, 그리고 기술, 특히 미디어와의 관계 속에서 발전하고, 그 영역을 확대해 왔다. 빠르게 변화하는 디지털 기술은 정보 디자인에 큰 변화를 불러왔다. PC를 통한 텍스트 중심의 콘텐츠로 세상이 연결되던 Web 1.0이 연결의 시대라면, 이미지, 동영상 등 스마트폰을 중심으로 다양한 소셜 플랫폼이 진화된 Web 2.0은 공유의 시대로 진화했다. Web 3.0 시대는 3D, 가상 현실, 증강 현실 (AR, Augmented Reality), 확장 현실 (XR, Extended Reality), 메타버스meataverse 등을 중심으로 정보 콘텐츠가 진화되고 지능형 웹으로 실시간 소통과 인터넷 탈중앙화가 이뤄진다.

현재의 GUI의 제약과 한계를 넘어선 새로운 사용자 인터페이스의 모색이 다양한 분야에서 이루어지고 있는데, 신체 혹은 물리적인 성질을 정보와의 대화 수단으로 활용하는 메타버스 같은 가상공간이나 확장현실의 인터페이스가 활용되고 있다. 현실과 가상의 결합이 현실 세계가 되어 그 안에서 상호작용하고 활동할 수 있는 메타버스와 VR·AR 기술의 개별 활용 또는 혼합 활용을 자유롭게 선택해 확장된 현실을 창조할 수 있는 확장현실에서의 정보전달 방법이 필요하다. 이전의 GUI 중심의 인터페이스가 시각적인 인식과 정보 전달의 경험을 중시한 것에 비해, 이런 인터페이스는 다감각적인 조작과 반응 통해 입체적 인터랙션 경험을 디자인해야 한다.

또한 이런 인터페이스는 정보가 물리공간에 편재하는 유비쿼터스 컴퓨팅ubiquitous computing[4]이나 IoT 같은 기술이 인간의 실생활과 결합해 자연스러운 인터랙션을 창조하는 디자인을 요구한다. 이 용어를 처음으로 사용한 마크 와이저[5]는 1991년 「21세기의 컴퓨터」라는 자신의 논문에서 '미래의 컴

[4] 유비쿼터스는 물이나 공기처럼 시간과 공간을 초월해 '언제 어디서나 존재한다'는 뜻의 라틴어로, 디지털 기술의 관점에서 언제 어디서나 네트워크에 접속할 수 있는 통신환경을 뜻한다.

Mark Weiser

[5] 1980년대 말 미국 제록스연구소 재직 당시 이 용어를 최초로 사용했다.

퓨터는 지금처럼 독자적 형태의 컴퓨터가 아니라 사람이 그 존재를 의식하지 못하는 형태로 생활 속에 들어간다.'라고 예측했다. 정보화가 전자 공간에서 출발해 유비쿼터스 정보화는 실제의 공간과 가상공간에서의 정보 전달을 지향한다. 인공 지능과 가상공간에 이뤄지는 이른바 공간 컴퓨팅space computing의 개념도 물리적 공간과 연결되는 것으로 VR 인터페이스는 전통적인 컴퓨터 인터페이스와 달리 사용자와 더 많은 물리적 인터랙션이 가능하다.

15.2 **홀로그램 인터페이스**

정보 기술의 변화가 가장 두드러지게 나타나는 영역은 모바인과 VR 미디어다. 오늘날의 모바일 미디어는 매체와 컴퓨터 기능이 하나로 통합되어 있다. 디지털 시대에 전자제품들의 기능과 속성이 하나로 통합되는 경향이 두드러지는데, 이를 디지털 컨버전스digital convergence라고 한다. 디지털 컨버전스 정점에 모바일과 VR 미디어가 있다. 이런 미디어는 통신, 영상정보 저장, 엔터테인먼트, 방송과 광고 등 서로 다른 속성의 콘텐츠를 사용할 수 있게 했다. 콘텐츠가 무엇이든 그 가운데 정보가 존재한다. 특히 화면의 크기와 해상도도 함께 개선되면서 모바일과 VR 미디어는 시각적 컴퓨팅 매체로 변모했다.

또한 빅데이터 기반의 인공 지능 기술은 인간의 신경계구조에 착안해 만들어진 인공 신경망을 기반으로 더 복잡하고 심층적인 정보를 처리할 수 있으며 딥 러닝deep learning 기술로 새로운 지식과 정보를 지속적으로 학습해 제공할 수 있다. 딥 러닝의 발전과 맞물려 등장한 생성형 AIgenerative AI는 기존 패턴을 기반으로 오디오, 비디오, 이미지, 텍스트, 코드, 시뮬레이션 등의 새로운 정보 콘텐츠를 생성하는 데 사용할 수 있는 알고리즘이다. 사람이 만들어내는 정보보다 인공 지능과 같은 기술에 의해 자동 생성되는 정보의 분량이 훨씬 많아지고 이는 개인과 사회에 큰 영향력을 끼치고 있다.

영화 속 상상으로 표현되었던 가상공간이나 인공 지능에
의한 정보전달 방법은 이미 현실화되어 가고 있다. 그림 15.2
는 드라마 '파이어플라이Firefly'에 나오는 3차원 디스플레이,
즉 허공에서 이미지로 정보를 볼 수 있는 가상현실 기술이나
제스처를 통한 인터랙션을 보여준다. 이는 영화 속의 한 장면
처럼 현실감 넘치는 화면으로 사용자가 실제 상황과 유사하게
정보를 주고받는 환경 속에서 생활하게 된다. 홀로그램 인터
페이스를 통해 개체를 움직이게 하기 위해 사용자는 현실세계
에서와 마찬가지로 가상 개체와 상호 작용한다. 손으로 축을
중심으로 물체의 반대쪽을 다른 방향으로 밀면 물체가 회전하
는 방식이다. 이 영상에서는 등장인물인 사이먼 탐Simon Tam
박사가 이 제스처를 사용해 홀로그램 인터페이스로 여동생의
뇌에 대한 입체적 스캔을 검사하고 있다.

또한 가상공간 메타버스 플랫폼 같은 경우는 3D 모델링을
통해 더욱 정교하게 현실적이며 비현실적인 공간을 창작해 입
체감 있는 사용자 인터랙션으로 흥미와 관심을 높이고 적극적
인 참여와 몰입을 이끌어 낼 것이다. 이런 가상공간은 전시서
비스, 체험 및 학습, 몰입형 정보 콘텐츠의 공간으로 더욱 확
장해 나갈 것이다.

현실 세계와 단절되는 VR과 달리 AR은 사용자가 물리적
세계에 존재할 수 있게 해준다. 정보의 제공도 현실과 가상이
단절되지 않고 연결된 형태라면 더욱 유용할 수 있다.

15.3 **메타버스 플랫폼 스페이셜**spatial**의
타이태닉호 VR 체험**

15.4 **AR 정보 디자인** 사진: Upskill

멀티모달 내추럴 인터랙션　정보 기술의 지향점은 궁극적으로
커뮤니케이션의 효율을 높이는 것이다. 멀티모달 내추럴 인터
랙션도 그중 한 방법이다. 음성, 제스처, 터치, 시선 및 기타 감
각 양식과 같은 입력 및 출력의 여러 모드를 결합하는 의사소

통의 한 형태로 인간과 컴퓨터와의 상호작용의 효율성, 표현력 및 용이성을 향상할 수 있는 기술이다. 다양한 형태의 감각을 활용해 더 직관적이고 몰입도 높은 경험을 제공하는 것이다.

그림 15.5를 보면 BMW의 내추럴 인터랙션을 통해 운전자는 다양한 조합으로 음성, 제스처 및 시선을 동시에 사용해 차량과 상호 작용할 수 있다. 상황에 따라 선호하는 작동 모드를 직관적으로 선택하면 차는 음성 지침, 제스처 및 시선 방향을 안정적으로 감지하고 결합해 원하는 작업을 실행할 수 있게 한다. 이 멀티모달 인터랙션은 음성 인식, 제스처 분석, 센서 기술을 통해 가능하다. 손가락 움직임의 정확한 감지를 통해 제스처 유형 외에도 제스처 방향도 운전자의 전체 운영 환경을 포함하는 확장된 인터랙션이다. 음성 지침은 자연어 이해를 사용해 처리되는데, 끊임없이 다듬어지는 지능형 학습 알고리즘이 복잡한 정보를 조합하고 해석해 차량이 그에 맞게 대응할 수 있게 한다. 예를 들어 운전자가 차량 기능에 대해 자세히 알고 싶다면 버튼을 가리키고 무엇을 하는지 물어볼 수도 있다. 이를 통해 운전자는 자신의 개인적 취향, 습관 또는 현재 상황에 따라 상호 작용 방식을 결정할 수 있으며, 운전자 요구에 맞춘 다양한 방식의 인터랙션 경험을 창출하게 되는 것이다.

15.5 **BMW의 제스처와 시선을 이용한 멀티모달 내추럴 인터랙션**

3 디자이너의 역할

정보 전달의 모든 부분에 관여하는 디지털 기술은 디자이너의 눈과 손의 역할을 확장시키고 일정 부분은 대체한다. 몇 년 전에는 컴퓨터가 단지 디자이너의 보조적인 수단이었으나 이제는 컴퓨터 자체의 역할을 확대되고 있는 것이다.

이런 정보 미디어의 빠른 환경 변화에서는 정보를 전달하는 환경의 이해와 다양한 방법이 필요하다. 정보 자체가 잘 이해되게 만드는 것도 중요하지만 정보 전달 환경, 즉 미디어의 특성과 사용자 정황을 제대로 파악해야 할 필요가 있다. 기술 발전이 자칫 인간적 특성을 간과하기 쉽지만 디지털 기술은 오히려 감성을 중시하고 감성에 맞는 형태로 발전하고 있다. 사용자는 오락과 재미 요소를 더 요구한다. 따라서 정보 전달의 기능성만을 강조하거나 직설적, 논리적인 디자인을 내세우기보다 은유적이고 감성적인 접근이 필요하다. 디자인의 개념도 사용자 감성과 경험을 중시하는 방향으로 나가고 있다.

한편으로는 지능 정보화 시대에 정보 대량 생산과 보급의 요구에 따라 정보를 잘 분류하고 조직화하는 논리의 기능이 요구된다. 따라서 이런 환경에서 정보를 다루는 디자이너는 정보의 전달 환경과 조직화에 대한 이해와 역할이 필요하며, 동시에 여유와 즐거움을 주는 사용자 중심의 정보 디자인이 되도록 해야 한다.

정보 리터러시 '정보가 힘' 또는 '정보가 권력과 부'라는 개념은 과거부터 존재했다. 문자 해독률이 낮은 중세 시대에 정보(문자)를 읽을 수 있다는 것은 권력을 의미했다. 이때 정보는 특정인과 계층에게만 접근 가능한 폐쇄적이고 고립된 성격을 띠었다. 하지만 현대처럼 대부분의 정보가 보편적으로 누구에게나 열려 있고 재가공이 가능한 상태에서 막연히 '정보가 권력과 부'라는 표현은 그 가치를 잃는다. 이제는 많은 정보 가운데 어떤 정보가 자신에게 필요하고 어떻게 그 정보를 활용하는 것이 가장 효율적인가를 판단하는 것이 더

information literacy

중요해졌다. 현대인들은 첨단의 기기와 편의 시설로 더 편해지고 안락해졌지만 과거 사람들보다 더 바쁘게 살아간다. 그래서 미래에 가장 각광받을 직업으로 정보편집자information organizer를 꼽는다. 이 사람들은 고객에게 필요한 정보를 선별하여 적기에 제공하는 일을 하게 된다. 정보 디자인의 목적이 '필요한 정보right information를 필요한 사람right person에게 필요한 때right time에 효율적으로 전달하는 것'이라는 점을 다시 상기해 보자.

이런 맥락에서 현재 정보 디자이너에게 정보 표현 능력이 중시되었다면, 앞으로는 목적에 맞게 이를 재구성해 적절한 미디어에 적용할 수 있는 정보의 리터러시가 더욱 중요하다. 디자이너는 제시된 데이터를 해체하고, 재구성하고, 미디어에 맞는 효과적인 시각화를 할 수 있는 소양을 갖추어야 한다. 디지털 정보화 시대의 디자이너는 미적인 해결과 더불어 정보를 조직화해 의미를 드러내고 미디어 기술을 활용하는 정보의 창조자가 되어야 한다.

감성과 경험 중시 사용자 중심user-centered이란 주로 디자인된 대상이나 내용을 사용자가 원활하게 이해하고 사용케 하는 사용성usability에 중점을 두는 것이었다. 이는 산업화 사회로부터 파생되는 물질의 사용 문제를 해결하는 것을 우선시했기 때문이다. 후기 산업 사회와 포스트모더니즘 시대를 거치며 물질의 사용성 위에 사용자에게 주는 경험experience과 가치value가 중요해졌다. 정보 전달에서도 정보와 사용자의 1차적 관계로부터 그 이상의 의미를 부여하는 것으로 정보 사용자가 느끼는 감성과의 본질적 관계에 대한 구체적 적용이 필요해졌다. 21세기에 들어 정보 미디어가 다양화함에 따라 사용자와 정보 간의 본질적 교감에 의한 사용자의 경험적 측면이 강조되고 있으며, 정보의 시각 형식뿐 아니라 경험 요소와 감성 표현의 확장이 요구되고 있다. 이에 따라 UX에 사용되는 입체적인 사용자 연구와 경험 디자인 기법들이 정보 디자인 프로세스에도 적용되고 있다.

미디어가 인간의 확장이라는 마셜 매클루언의 언급처럼 점차 미디어는 인간의 감각을 닮아가고 이를 활용하고 있다. 더욱이 디지털 기반의 미디어

는 한층 감성적이고 재미를 추구해 유희 본능의 인간을 자유롭게 하고 엔터테인먼트 특성을 강화한다. 정보 전달에서 있어서 유희적 요인인 엔터테인먼트 도입은 정보 자체나 전달 과정에서 정보에 대한 접근성과 몰입성을 높인다. 예전의 것과 다른 다중 감각적 자극이 사용자에게 새로운 경험을 제공해 적극적인 인지의 활동을 지원해야 한다.

기술과 미디어의 이해　인공 지능과 자동화 기술은 다양한 방식으로 정보 디자인을 지원할 가능성이 있다. AI 알고리즘은 데이터를 분석하고 시각화를 생성하며, 반복적인 디자인 작업을 자동화해 디자이너가 작업의 창의적인 측면에 더 집중할 수 있게 한다. 그러나 디자이너는 더욱 설득력 있는 정보 디자인을 위해 이런 AI 자동화 기술의 이점과 사람의 손길 사이에서 균형을 찾아야 할 것이다. 개인의 취향, 관심사, 행동 패턴 등을 분석해 맞춤 지능형 정보 서비스가 중요해졌으며 이를 통해 사용자에게 최적화된 경험과 서비스를 제공할 수 있을 것이다. 또한 다양한 디지털미디어의 크로스 플랫폼을 위한 화면 크기와 해상도 등의 유동성에 따라 디자이너는 이에 잘 적응하는 정보를 디자인해야 한다. 이를 위해 새로운 기술과 미디어의 이해를 바탕으로 맞춤 지능형 정보가 최적의 방식으로 전달되도록 창의적인 접근이 필요하다.

영역의 확장　정보의 생산 전달과 체계가 변화된 환경에서 컴퓨터나 AI로 인해 그 품질 여부를 떠나 누구나 필요한 디자인을 할 수 있는 환경이 조성되었다. 전통적 디자인 분야에서는 자칫 그 전문성이 약화할 수 있다. 기존의 직관적 전달의 목적이 주류를 이루었던 디자인의 임무는 디지털 시대의 환경 변화에 따른 정보 생산과 전달을 위해 논리적, 구조적 사고를 바탕으로 정보를 시각화하면서 동시에 디지털 미디어와 사용자를 위한 감성 요인 적용이 필수가 되었다. 정보 조직화의 논리적 요인과 디지털 미디어의 감성적 요인은 상반되는 개념이지만, 궁극적으로는 논리성을 갖추고 그것을 바탕으로 감성

적 표현이 강조되는 것이다.

지능형 정보화 시대에 디자이너는 미적인 해결과 더불어 정보를 조직화하고 의미를 드러내는 정보가 되도록 만들어야 한다. 화면을 꾸미는 역할과 함께 미디어적 특성을 고려한 커뮤니케이션 환경에 대한 개념 이해와 설계를 하는 것이 중요하다. IT 기술 환경이 좋아져 디자이너의 표현 욕구를 더욱 충족시키고 있지만 표현을 넘어 정보의 구조를 만들고 미디어의 기술과 특성을 파악해 이를 디자인에 반영해야 한다. 시각적인 표현뿐 아니라 정보 콘텐츠의 구조를 만들고, 전달 방법, 사용자의 관여에 대한 이해를 바탕으로 다양한 미디어를 함께 디자인하는 영역의 확대가 필요하다.

또한 정보와 미디어 기술이 다양해 다른 분야들과 연계해야 하는 특성이 있기 때문에 디자인의 범위를 넘어서며, 정보 디자이너는 정보를 위한 조직화, 시각화, 사용자 컨텍스트 측면의 정보에 대한 명확한 디자인 체계를 갖추는 것이 필요하며, 궁극적으로 사용자 중심의 정보 전달 환경을 디자인하는 것이 목적이다.

15.6 정보 디자인의 확장

타 분야와의 협력　사용자들에게 좀 더 유용하고 의미 있는 정보 전달을 하기 위해 데이터를 재구성하는 시스템과 효율적으로 정보를 전달하는 표현의 새로운 방법을 찾으려면, 디자인과 프로그래밍 공학 분야 등 다른 분야와 적극적으로 소통하고 협력할 필요가 있다. 관련된 분야와 함께 정보 사용자를 이

해해야 하고, 서로의 방법을 공유하며, 정보 전달의 명확성과 적절함을 위해 시각 언어와 다중 감각의 시스템이 잘 활용되도록 해야 한다. 효과적인 정보 디자인을 위해서는 공학뿐 아니라 인문 사회의 심리, 기호, 언어 등 타 분야와 협력하는 다학제적 인식과 접근이 더욱 필요해질 것이다.

15.7 **정보 디자인과 연계된 분야**

1 정보 디자인의 개요

- Albers, Michael J., *Content and Complexity,* Lawrence Erlbaum, 2003
- Burkhard, Remo A., *Learning from Architects: The Difference between Knowledge Visualization and Information Visualization,* University of St. Gallen, 2003
- Casakin, Hernan, *Schematic Maps as Wayfinding Aids,* Cognitive Science at University of Hamburg, 2000
- Drucker, Peter F., "The Coming of the New Organization", Harvard Business Review, Jan-Feb.,1998
- Fiske, John, *Introduction to Communication Studies,* Routledge, 1990
- Lowgren, Jonas and Erik Stolterman, *Thoughtful Interaction Design,* MIT Press, 2004
- Shedroff, Nathan, *Experience Design 1,* New Riders, 2001
- Spence, Robert, *Information Visualization,* Addison-Wesley, 2001
- Tutfe, Edward R., *The Visual Display of Quantitative Information,* Graphics Press, 1983
- Tutfe, Edward R., *Envisioning Information,* Graphics Press, 1990
- Ware, Colin, *Information Visualization: Perception for Design,* Morgan Kaufmann, 2nd edition, 2004
- Wurman, Richard Saul, *Information Anxiety 2,* Que, 2001
- *Everyday Diagram Graphics,* PIE Books, 2003

- 김우룡, 『커뮤니케이션 기본이론』, 나남출판, 1998
- 이명규, 장우권, 『지식정보사회와 디지털콘텐츠』, 전남대학교 출판부, 2004
- 이어령, 『디지로그』, 생각의 나무, 2006
- 동급에이전시 미래디자인개발국 편, 전진삼 역, 『디자인 文化의 시대』, 도서출판국제, 1990
- 로버트 제이콥슨 편, 장동훈 역, 『정보디자인』, 안그라픽스, 2002
- 조르주 장, 이종인 역, 『문자의 역사』, 시공사, 1996
- 필립 B. 멕스, 황인화 역, 『그래픽디자인의 역사』, 미진사, 2002

2 정보 디자인의 원리

- Berger, Arthur Asa, *How We See*, Mayfield, 2000
- Bounford, Trevor, *Digital Diagram*, Watson Guptill, 2000
- Card, Stuart K., Jork D. Mackinlay and Ben Shneiderman,
 Readings in Information Visualization, Morgan Kaufmann, 1990
- Hiebert, Kenneth J., *Graphic Design Source Book*, 1998
- Jacko, Julie A., and Andrew Sears, *The Human-Computer
 Interaction Handbook*, LEA, 2002
- Jordan, Patrick W., *An Introduction to Usability*, Taylor & Francis, 1998
- Kostelnick, Charles and Michael Hassett, *Shaping Information:
 The Rhetoric of Visual Conventions*, Southern Illinois
 University Press, 2003
- Lipton, Ronnie, *The Practical Guide Information Design*, Wiley, 2007
- Pite, Stephen, *The Digital Designer*, Thomson, 2003
- Preece, Jenny, Yvonne Rogers and Helen Sharp,
 Interaction Design, Wiley, 2002
- Rieser, Martin and Andrea Zapp, *New Screen Media Cinema/
 Art/Narrative*, BFI, 2002
- Rosenfled, Louis and Peter Morville, *Information Architecture
 for the World Wide Web*, O'Reilly, 1998
- Samara, Timothy, *Typography Workbook*, Rockport, 2004
- Spence, Robert, *Information Visualization*, Addison-Wesley, 2001
- Tutfe, Edward R., *The Visual Display of Quantitative Information*,
 Graphics Press, 1983
- Ware, Colin, *Information Visualization: Perception for Design*,
 Morgan Kaufmann, 2nd edition, 2004
- White, Hayden, "The Value of Narrative in the Representation
 of Reality", W. J. T. Michell(ed.), *On Narrative*, The University
 of Chicago Press. 1981
- Wurman, Richard Saul, *Information Architects*, Watson Guptill, 1997
- Wurman, Richard Saul, *Information Anxiety 2*, Que, 2001

- 강현주, 『디자인사 연구』, 조형교육, 2004
- 김경용, 『기호학이란 무엇인가?』, 민음사, 1994
- 김진우, 『HCI 개론』, 안그라픽스, 2005
- 배식한, 『인터넷, 하이퍼텍스트 그리고 책의 종말』, 책세상, 2000
- 서지선, 『시각정보디자인에서의 내러티브에 관한 연구』, 서울대학교 대학원, 1995
- 정시화, 『디자인과 인간학』, 미간행, 2005
- 한국색채학회, 『색이 만드는 미래』, 도서출판국제, 2002
- 데이빗 크로우, 박영원 역, 『기호학으로 읽는 시각디자인』, 안그라픽스, 2005
- 마이클 울프, 이기문 역, 『오락의 경제』, 리치북스, 1999
- 오토 바이닝거, 강선보 역, 『놀이와 교육』, 재동문화사, 1990
- 허버트 제틀, 박덕춘 역, 『영상제작의 미학적 원리와 방법』, 커뮤니케이션북스, 2002

3 정보 디자인의 요소

- Andorson, John R., *Cognitive Psychology and Its Implication*, Freeman, 1995
- Baggerman, Lisa, *Design for Interaction*, Rockport, 2000
- Bertin, Jacques, *Sémiologie Graphique*, l'Ecole des Hautes Etudes en Sciences, 1967
- Fiske, John, *Introduction to Communication Studies*, Routledge, 1990
- Holmes, Nigel, *The Best in Diagrammatic Graphics*, Rotovision, 1994
- Jackos, JoAnn T. and Janice C. Redish, *User and Task Analysis for Interface Design*, Wiley, 1998
- Kay, Alan, *User Interface: A Personal View*, 2001
- Lidwell, William, Kritina Holden and Jill Butler, *Universal Principles of Design*, Rockport, 2003
- Lipton, Ronnie, *The Practical Guide Information Design*, Wiley, 2007
- Nielson, Jacob, *Usability Engineering*, Morgan Kaufmann, 1993
- Norman, Donald A., *The Design of Everyday Things*, Doubleday, 1990
- Packer, Randall and Ken Jordan, *Multimedia*, W.W.North & Company, 2002
- Samara, Timothy, *Typography Workbook*, Rockport, 2004
- Tutfe, Edward R., *Envisioning Information*, Graphics Press, 1990
- Ware, Colin, *Information Visualization*, Morgan Kaufmann, 2004

- 김진우, 『HCI 개론』, 안그라픽스, 2005
- 원유홍, 『타이포그래피 천일야화』, 안그라픽스, 2004
- 매트 울먼, 원유홍 역, 『무빙타입(시간+공간 디자인)』, 안그라픽스, 2001
- 앨런 쿠퍼, 이구형 역, 『정신병원에서 뛰쳐나온 디자인』, 안그라픽스, 2004
- 허버트 제틀, 박덕춘 역, 『영상제작의 미학적 원리와 방법』, 커뮤니케이션북스, 2002
- 『디자인문화비평』, 안그라픽스, 2001

4 정보 디자인의 적용

- Berger, Craig, *Wayfinding*, RotoVision, 2005
- Burkhard, Remo A., *Learning from Architects: The Difference between Knowledge Visualization and Information Visualization*, University of St. Gallen, 2003
- *The Human Body*, DK Adult, 1995
- Dodge, Martin and Rob Kitchen, *Atlas of Cyberspace*, Addison-Wesley, 2001
- Fawcett-Tang, Roger, *Mapping*, Rotovision, 2002
- Harris, Mathaniel, *Mapping the World*, Thunder Bay Press, 2002
- Holmes, Nigel, *The Best in Diagrammatic Graphics*, Rotovision, 1993
- Holmes, Nigel, *Wordless Diagrams,* Bloomsbury, 2005
- Katz, Joel, "Some Thoughts about Mapmaking", *SEGD Design*, Issue9, 2005
- Lidwell, William, Kritina Holden and Jill Butler, *Universal Principles of Design*, Rockport, 2003
- Mijkenaar, Paul, *Open Here*, Joost Elffers Books, 1999
- Moldenhauer, Judith and Jill Dacey, *Project in Progress: Document Analysis, Redesign and Assessment of a University Form*, Wayne State University, University of Idaho, 2005
- Mollerup, Per, *Wayshowing: A Guide to Environmental Signage Principles and Practices,* Lars Müller Publishers, 2005
- Stovall, James G., *Infographics: A Journalist's Guide*, Allyn and Bacon, 1997
- Tutfe, Edward R., *Envisioning Information*, Graphics Press, 1990
- Woolman, Matt, *Digital Information Graphics*, Watson Guptill, 2002
- *The Best Informational Diagram 2*, PIE Books, 2005

- *Newsweek*, Washington Post Company, November. 18, 2002
- *Time*, AOL Time Warner, Jun. 27, 2005
- Woodward, Bob, *Wired*, Simon & Schuster Books, 1984

- 김정한, 『신문정보그래픽의 이해와 활용』, 커뮤니케이션북스, 1998
- 한영우, 『정조의 화성행차 그 8일』, 효형출판, 1998
- 버나드 코헨, 김명남 역, 『세계를 삼킨 숫자이야기』, 생각의 나무, 2005
- 필립 B. 멕스, 황인화 역, 『그래픽디자인의 역사』, 미진사, 2002
- 〈신화 없는 탄생, 한국디자인 1910−1960〉, 한가람디자인미술관 기획전, 2004

5 정보 디자인의 미래

- Aarts, Emile and Stefano Marzano, *The New Every day*, 010pubilsher, 2003
- Dourish, Paul, *Where the Action is,* MIT Press, 2001
- Jacobson, Robert, *Information Design*, MIT Press., 1999

- 오택섭, 강현두, 최정호, 『미디어와 정보사회』, 나남출판, 2003
- 안드레아스 슈나이더, 김경균 역, 『정보디자인』, 정보공학연구소, 2004

| 도판 목록 |

1.1 www.she-philosopher.com/gallery.html

1.2 Robert Spence, 『Information Visualization』, Addison-Wesley, 2001, p.15, Bob Waddington의 그림 재인용

1.3 1.4 1.5 필자 제작

1.6 Peter Wildbur, Michael Burke, 『Information Graphics』, 1998, p.73, p.133 재구성

1.7 USAir's in-flight magazine 《Attaché》, 2000. nigelholmes.com/gallery/

1.8 C. Shannon and W. Weaver, 『A Mathematical Model of Communication』, University of Illinois Press, 1949 재구성

1.9 김우룡, 『커뮤니케이션 기본이론』, 나남출판, 1998 재구성

1.10 Richard Saul Wuman, 『Information Anxiety 2』, QUE, 2001, p.27 재구성

1.11 Michael J. Albers, 『Content and Complexity』, Lawrence Erlbaum, 2003 재구성

2.1 필립 B. 멕스, 황인화 역, 『그래픽 디자인의 역사』, 미진사, 2002, p.355

2.2 Edward Tufte, 『Envisioning Information』, Graphics Press, 1990, 표지 『Visual Explanations』, Graphics Press, 1997

2.3 Richard Saul Wurman, 『Information Anxiety 2』, QUE, 2001, 『Information architects』, Watson Guptill, 1997, 표지

2.4 2.5 2.6 2.7 필자 제작

2.8 www.pocketyoga.com

2.9 필자 제작

2.10 Complete Anatomy, 2023.
3d4medical.com/student

2.11 잡지《Tokyo Calendar》기사에 사용된 지도, 2003.
『The Best Informational Diagrams 2』, PIE Books, 2005,
p. 167 재인용

2.12 global-internet-map-2021.telegeography.com

3.1 필자 제작

3.8 de.wikipedia.org/wiki/Anaximander

3.9 www.jstor.org

3.14 Edward Tuft, 『Visual Explanation』, Graphics Press,
1997, p.86 재인용

3.16 3.17 Michael Friendly, 『A Brief History of Data
Visualization』, York University, 2008 재인용

3.18 Florence Nightingale, 〈Diagram of the causes of
mortality in the army in the East〉, 1858.
www.davidrumsey.com/luna/servlet/s/h6xid2

3.19 www.edwardtufte.com/tufte/posters

3.20 John Snow, 『On the Mode of Communication of
Cholera』, London: John Churchill, 1854.
www.ph.ucla.edu/epi/snow/highressnowmap.html

3.21 www.fulltable.com/iso/is08.htm

3.22 Denis Diderot, 『Encyclopédie』, 1751–1766

3.23 Ashwell Wood, 〈The Routemaster: The World's
Most Up-to-date Bus〉,《Eagle》, Webb & Bower, 1988

3.26 BARR, Alfred H (1902–1981), Jr.,
『Cubism and Abstract Art』, New York: The Museum
of Modern Art, 1936.

3.27 《Frank Leslie's Illustrated Newspaper》,
December 13, 1879. www.disabilitymuseum.org/dhm/lib/
catcard.html?id=428

3.28 www.poynterextra.org/george

3.29 Peter Wildbur, Michael Burke,
『Information Graphics』, 1998, p.73, p.133
재구성 & 필자 제작

3.30 fredcavazza.net/2021/05/06/panorama-des-medias-
sociaux-2021/

4.1 4.2 4.3 4.4 4.5 4.6 4.7 필자 제작

4.8 Robert Spence, 『Information Visualization』,
Addison-Wesley, 2001, p.15, Bob Waddington의
그림 재인용

4.9 위의 책, pp. 24-25, Bob Waddington의 그림 재인용

4.10 필자 제작

4.11 www.interpark.co.kr과 www.lotte.com의
상품 카테고리 구성도, 2006.10

4.12 www.dyson.com

4.13 필자 제작

5.1 www.lucasinfografia.com/Sports-week

5.2 필자 제작

5.3 Reference model for visualization(Stuard Card,
1999), Alan Dix, Janet E. Finlay, Gregory D. Abowd,
Russell Beale, 『The Human Computer Interaction』,
Prentice Hall, 2003, p.554 재구성

5.4 www.bbc.co.uk/news/world-us-canada-22611831

5.5 Richard Saul Wurman, 『Information Architects』,
Watson Guptill, 1997, p.22

5.6 5.7 5.8 5.9 필자 제작

5.10 www.peterorntoft.com/infographics-in-context

5.11 Arthur Asa Berger, 『How We See』,
Mayfield, 2000, p.30

5.12 필자 제작

5.13 www.reddit.com/r/bicycling/comments/pfs77o/
olympic_games_cycling_pictograms/

5.14 『A Life in Illustration』, gestalten, 2013.

5.15 「Districts Across the Country Shift to the Right」,
《The New York Times》, 2010.11.4.

5.16 『A Life in Illustration』, gestalten, 2013.

5.17 필자 제작

5.18 필자 제작

5.18 Metapolis, 『Hiper Catalunya: Research Territories』,
Government of Catalonia, 2003 (좌) p.75 (우) p.59

5.19 Wang Shaoqiang, 『Infographics』, promopress, 2014

5.20 Edward Tufte, 『The Visual Display of Quantitative
Information』, Graphics Press, 2001, p.43 재인용

5.21 David McCanless, 『Knowledge is Beautiful』,
Harper Design, 2014

5.22 The Global City, 『Roppongi Hills Opening
Exhibition』, Mori Building, 2003, p.90

5.23 Isabel Meirelles, 『Design for Information』,
Rockport, 2013. www.nytimes.com/projects/
census/2010/map. html

5.24 The Global City, 『Roppongi Hills Opening
Exhibition』, Mori Building, 2003, p.90

5.25 「Cold Calculations」, 《Washington Post》, 2014.5.20.
www.washingtonpost.com/sf/national/2014/05/20/
after-the-wars-cold-calculations/

5.26 energy.novascotia.ca/oil-and-gas/onshore/
public-education/kidzone

5.27 Wang Shaoqiang, 『Playful Data』, promopress, 2018.
www.joeynkw.com/leaning-tower-of-pizza

5.28 5.29 5.30 5.31 5.32 필자 제작

5.33 『Pictogram and Icon Graphics』,
PIE Books, 2002』, p.66

6.1 6.2 6.3 6.4 6.5 필자 제작

6.6 adlerdesign.com/project/prescription-packaging-
systems-cvs-health-and-adlerrx/

6.7 Ron Van Der Meer & Deyan Sudjic,
『The Architecture Pack』, Knoff, 1997

6.8 tabilover.jcb.jp/sgp/blog/other/CityGallery

6.9 Richard Saul Wurman, 『Understanding USA』,
Ted Conferences, 1999

6.10 www.nigelholmes.com, 2007.7.

6.11 『The Great Info』, SendPoints, 2020

6.12 noel.heschung.com/en/chapitre/les-debuts-de-
laventure/

6.13 6.14 필자 제작

6.15 「Partition of India」, BBC, 2017.8.7.
www.bbc.co.uk/news/resources//idt-d88680d1-26f2-
4863-be95-83298fd01e02

6.16 www.raoulranoa.com/infographics-ranoa/2015/5/13/
transporting-space-shuttle-endeavour

6.17 데이비드 맥컬레이, 장석봉 역, 『성』, 한길사, 2003

6.18 (왼쪽) 필자 촬영, (오른쪽) 「Exploring the local History
at Amsterdam Museum」, Selected Travel, 2016.7.1.
selectedtravel.com/exploring-the-local-history-at-
amsterdam-museum/

6.19 필자 제작

C1.1 C1.2 zeronova.wordpress.com/2013/08/07/
seoul-bus-route-optimization/

C1.3 news.seoul.go.kr/traffic/archives/27974

7.2 Jacques Bertin, 『Sémiologie Graphiques』,
l'Ecole des Hautes Etudes en Sciences, 1967 재구성

7.3 Robert L. Harris, 『Information Graphics』,
Oxford, 1999, p.77

7.4 Nigel Holmes, 『Wordless Diagram』,
Bloomsbury, 2005, p.41

7.5 Kenneth J. Hiebert, 『Graphic Design Sources』,
Yale University, 1998

7.6 graphicprototype.net/hurricanes/

7.7 「The N.F.L. Players Mentioned Most on
"SportsCenter"」, 《New York Times》, 2012.2.4.
www.nytimes.com/interactive/2012/02/04/sports/football/
most-mentioned-players-on-espn.html

7.8 Julia Janicki, Gloria Dickie, Simon Scarr and Jitesh
Chowdhury, 「The collapse of insects」, Reuters
Graphics, 2022.12.6.www.reuters.com/graphics/
GLOBAL-ENVIRONMENT/INSECT-APOCALYPSE/
egpbykdxjvq/index.html

7.9 Mackinlay 88 from Cleveland & McGill

7.10 7.11 필자 제작

7.12 Yukichi Takada, 〈typegram〉, ecocrat(Osaka), 2002.
『International Yearbook Design 2002/2003』, Avedition,
2002, p.198 재인용

7.13 필자 제작

7.14 informationisbeautiful.net/visualizations/
top-500-passwords-visualized/

7.15 필자 제작

7.16 Timothy Samara, 『Typography Workbook』,
Rockport, 2004, pp.62-63

7.17 KUMA EXHIBITION 2022.
www.youtube.com/watch?v=vxrY3RX_8Js

7.18 7.19 7.20 필자 제작

7.21 Kenneth J. Hiebert, 『Graphic Design Sources』,
Yale University, 1998, p.157

7.22 7.23 필자 제작

8.1 www.corbindesign.com/work/civic/los-angeles-
ca-downtown.html

8.2 Isabel Meirelles, 『Design for Information』,
Rockport, 2013

8.3 Wang Kai, 『Infographic Design in Media』,
Images Shenyang, 2015

8.4 Courtesy of Penny Rheingans, 1999

8.5 「Covid-19 World Map」, 《The New York Times》,
2023.3.10. www.nytimes.com/interactive/2021/
world/covid-cases.html

8.6 Wang Shaoqiang, 『Infographics』, prompress, 2014

8.7 www.dgcolour.co.uk

8.8 Robert Klanten, Sven Ehmann,
『Data Flow 2』, gestalten, 2010

8.9 www.visualcapitalist.com/worlds-topendowment-
funds/

8.10 www.anychart.com/blog/2020/11/06/
election-maps-us-vote-live-results/

8.11 Courtesy of Cindy Brewer, Colin Ware,
『Information Visualization Perception for Design』,
Morgan Kaufmann, 2004, p.137

8.12 서울인포그래픽스 제334호, www.si.re.kr/node/66289

8.13 필자 제작

8.14 William Lidwell, Kritina Holden, Jill Butler,
『Universal Principles of Design』, Rockport, 2004, p.115

8.15 8.16 Matthew Bloch, Shan Carter, and Alan McLean, 「Mapping the 2010 U.S. Census」, 《The New York Times》. projects.nytimes.com/census/2010/map

8.17 한국장애인개발원, 『Universal Design을 적용한 안내 및 유도 매뉴얼』, 한국장애인개발원, 2020

8.18 app.contrast-finder.org/

9.1 9.2 필자 제작

9.3 맥 OS 파일 삭제 시 경고창

9.4 yourstory.com/2022/12/carrot-weather-app-personality-political-opinions

9.5 Bang & Olufsen, JBL, LG전자

9.6 『GUI: Graphical User Interface Design』, SendPoints, 2015

9.7 스티브 캐플린, 김난영 역, 『www.icon』, 디자인하우스, 2002 (왼쪽) p.20 (오른쪽) p.8

9.8 www.gadgetbridge.com/gadget-bridge-ace/8-best-apps-to-download-on-your-new-apple-watch-series-8-and-8-ultra/

9.9 (위)《Stuff》, 2007. 3., p.11 (아래) Pictogram for Facility Guide Map,Carter Wong design Consultant, 2001, UK, 『Pictogram and icon graphics』, PIE Books, 2003, p.10

9.10 William Lidwell, Kritina Holden, Jill Butler, 『Universal Principles of Design』, Rockport, 2003, pp.110.111

9.11 www.mercedesbenzportland.com/2022-mercedes-benz-eqs-interior/

9.12 pad.dotincorp.com

9.13 apple.com/kr/newsroom/2023/06/introducing-apple-vision-pro/

9.14 도널드 A. 노먼, 이창우·김영진·박창호 역, 『디자인과 인간심리』, 학지사, 1996, p. 234

9.15 Mercedes-Benz, Jaguar, Peugeot, 현대자동차

9.16 www.purrweb.com/blog/halal-design-how-to-make-an-app-in-arabic/

9.17 www.volkswagen.co.kr/ko/models.html

9.18 www.motorauthority.com/news/1136090_carplay-ios-16-apple

10.1 Colin Ware, 『Information Visualization』, Morgan Kaufmann, 2004 재구성

10.2 필자 제작

10.3 매트 울먼, 원유홍 역, 『무빙타입(시간+공간 디자인)』, 안그라픽스, 2001, p.46 재구성

10.4 필자 제작

10.5 www.youtube.com/watch?v=aC24h5OcJfA

10.6 Winston Ewert, 「Magnifying The Universe」, 《Academic Influence》, 2022.6.16.academicinfluence.com/resources/tools/magnifying-the-universe

10.7 필자 제작

10.8 『New Trends in GUI』, SendPoint, 2017

10.9 Information Architecture for Starwars Web-Site, Student Work, Carnegie Mellon University, USA, 2000

10.10 필자 제작

10.11 graphics.straitstimes.com/STI/STIMEDIA/Interactives/2019/06/singapore-street-names/index.html

10.12 explorer.monticello.org

10.13 graphics.reuters.com/INDIA-RIVER/010081TW39P/index.html

10.14 www.dynamicdiagrams.com

C2.1 나의건강기록 앱

C2.2 한국디자인진흥원

C2.3 필자 제작

C2.4 www.heart.org/en/health-topics/high-blood-
pressure/understanding-blood-pressure-readings

C2.5 doi.org/10.1093/eurheartj/ehy339

C2.6 www.bloodpressureuk.org/your-blood-pressure/
understanding-your-blood-pressure/what-do-the-
numbers--mean/

C2.7 필자 제작

C2.8 필자 제작

11.1 필자 제작

11.2 www.hyundainews.com/en-us/releases/2080

11.3 Nigel Holmes, 『Wordless Diagrams』,
Bloomsbury, 2005, pp.88-89

11.4 www.youtube.com/watch?v=lxi5SBqxDeQ

11.5 「Interactive Graphic: How A Vaccine Battles
Cancer」,《TIME》. content.time.com/time/
interactive/0,31813,1918872,00.html

11.6 www.jinair.com/HOM/Event/OpenEvent/
event_180823.html

11.7 Joel Katz, 「Some Thoughts about Mapmaking」,
《SEGD Design》 Issue 9, 2005

11.8 『The Great Info』, SendPoint, 2020

11.9 「Critical Moments in the Capitol Siege」,
《The New York Times》, 2021.1.15.
www.nytimes.com/interactive/2021/01/15/us/
trump-capitol-riot-timeline.html

11.10 『The Best American Infographics 2013』,
Mariner Books, 2013. www.matthewtwombly.com/
national-geographic-death-of-the-titanic/

11.11 Philip Bump, 「Let's get ahead of it」,
《The Washington Post》, 2020.11.5.
www.washingtonpost.com/politics/2020/11/05/
lets-get-ahead-it-map-early-2020-results-by-population-
not-acreage/

11.12 「Visualizing Population Density Patterns in Six
Countries」,《Visual Capitalist》, 2023.2.3.
www.visualcapitalist.com/cp/population-density-patterns-
countries/

11.13 「More dangerous heat waves are on the way:
See the impact by Zip code」,《The Washington Post》,
2022.8.15. www.washingtonpost.com/climate-
environment/interactive/2022/extreme-heat-risk-map-
us/?itid=sf_climate_climate%20-%20climate-lab_
article_list

11.14 아이폰 날씨 앱, Accuweather, Windy

11.15 www.bbc.com/weather/2643743

11.16 「50 Weather App UI Design For Your Inspiration」,
Hongkiat, 2023.5.4. www.hongkiat.com/blog/weather-
app-design/

11.17 Ann Booth, Judith Moldenhauer, Document
Analysis, Redesign and Assessment of a University
Form, 2005

11.18 William Lidwell, Kritina Holde, Jill Butler,
『Universal Principles of Design』, Rockport, 2003, p.23

11.19 위의 책, p.179

12.1 김동욱, 『수원화성』, 돌베개, 2002, p.78

12.2 한영우, 『원행을묘정리의궤』, 민창문화사, 1994

12.3 김왕직, 『예산 수덕사 대웅전』, 동녘, 2011

12.4 필립 B. 멕스, 황인화 역, 『그래픽디자인의 역사』, 미진사, 2002, p.194

12.5 Pia Arnold, Hochschule Fur Gestaltung und Kunst Zurich. 2005 졸업 작품

12.6 名久井直子

12.7 (왼쪽) Fritz Kahn, 『Das Leben des Menschen』, Franckh'sche Verlagshandlung, 1926.
www.researchgate.net/figure/
Der-Mensch-als-ndustriepalast-Man-as-Industrial-
Palace-1926-From-Fritz-Kahn_fig2_221859558
(오른쪽) 바이두 백과사전

12.8 Christopher Lloyd, 『The What on Earth? Wallbook Timeline of Big History』, What on Earth Publishing, 2015

12.9 Gareth Cook, 『The Best American Infographics 2013』, Mariner Books, 2013

12.10 Julia Janicki, Simon Scarr, 「Bats and the origin of outbreaks」, 《Reuters》, 2021.3.12.
www.reuters.com/graphics/HEALTH-CORONAVIRUS/
BATS/qzjpqglbxpx/l

12.11 2014 GDEK 대한민국 디자인 졸업작품 展

12.12 Charles and Ray Eames, 〈Power of Ten〉, 1977. Peter Wildbur and Michael Burke, 『Information Graphics』, 1998, p.57 재인용

12.13 Carlos Giordano, 『Templo Expiatorio de la Sagrada Familia』, Mundo Flip Ediciones, 2006

12.14 www.iqsolutions.com/section/ideas/nutrition-
facts-panel-health-communications

12.15 Charles Clayman, 『The Human Body』, DK Publishing Inc., 1995, p.78 재구성

13.1 필자 제작

13.2 타이베이 101 전망대 안내도, 타이베이, 2005

13.3 『Insideout San Francisco City Guide』, Mapgroup Intl, 2006

13.4 서울디자인재단, 「DDP 안내 사인·미디어 구축 사업 백서」, 2014

13.5 필자 촬영, 2005

13.6 (왼쪽) Maya Lin Studio, (오른쪽) vietnam.witf.org/
finding-solace-at-the-wall/

13.7 필자 제작

13.8 (왼쪽) 필자 촬영, (오른쪽) 「Tokyo International Forum Brochure」, 2004

13.9 naturalhistory.si.edu/visit/virtual-tour

13.10 Sandu Cultural Media, 『This was Please』, Page One, 2009, p.106

13.11 Peter Bradford

13.12 Piet Mondrian, 〈Broadway Boogie-Woogie〉, 1943. Mapped by Gerry Krieg

13.13 필자 촬영

13.14 Karen Lewis, 『Graphic Design for Architects』, Routledge, 2015

13.15 (위) Guide for Visitors to Ise Shrine, Ise, Japan, published between October 1948 and April 1954, Edward Tufte, 『Envisioning Information』, p.13 재인용
(아래) 한가람미술관, 〈신화 없는 탄생, 한국디자인 1910-1960〉 전시 도록, p.58

13.16 Bristol City Council, AIG, 2003, UK. 『Information Design Source』, Graphics-sha, 2003, p.136

13.17 杉浦康平

13.18 《디자이너네트》92호, 2005.5., pp.122-123

13.19 제로퍼제로 스튜디오 제작

13.20 earth.google.com

14.1 www.nike.com/u/custom-phantom-
academy-dynamic-fit-by-you

14.2 www.ces.tech/innovation-awards/honorees/
2023/honorees/m/mindling.aspx

14.3 www.commarts.com/project/33938/
traxys-headquarters

14.4 미니 홍보 책자, 2006

14.5 필자 제작

14.7 illinoisgreatplaces.com/#welcome/

14.8 svs.gsfc.nasa.gov/5057

14.9 14.10 14.11 africa.climatemobility.org/
explore-the-data

14.12 www.mvrdv.com/news/4290/mvrdv-rotterdam-
superworld-roofscape-software

C3.1 www.youtube.com/watch?v=rfy0xDgUtHI&t=76s

C3.2 dminus1.com/work/모두의-드리블-캠페인/

C3.3 C3.4 www.youtube.com
watch?v=rfy0xDgUtHI&t=76s

C3.5 www.kleague.com/external/map/suwon.do

15.1 (위) www.apple.com/kr/apple-watch-nike/
(아래) www.nike.com/apple-watch

15.2 〈Firefly〉, FOX, 2002–2003

15.3 www.spatial.io/s/Titanic

15.4 Austin Weber, 「The Reality of Augmented
Reality」, ASSEMBLY, 2019.5.7. www.assemblymag.
com/articles/94979-the-reality-ofaugmented-reality

15.5 BMW Group PressClub Global, 2019.2.25.
www.press.bmwgroup.com/global/article/detail/
T0292196EN

15.6 15.7 필자 제작